領隊與導遊實務

【第二版】

The Practice of Tour Leader & Tour Guide

張瑞奇、劉原良｜著

國家圖書館出版品預行編目資料

領隊與導遊實務 / 張瑞奇, 劉原良著. -- 二
版. -- 新北市：揚智文化, 2017.06
面；　公分

ISBN　978-986-298-260-0（平裝）

1.領隊 2.導遊

992.5　　　　　　　　　　　106007329

領隊與導遊實務

作　　　者／張瑞奇、劉原良
出 版 者／揚智文化事業股份有限公司
發 行 人／葉忠賢
總 編 輯／閻富萍
特約執編／鄭美珠
地　　　址／新北市深坑區北深路三段 260 號 8 樓
電　　　話／(02)8662-6826
傳　　　真／(02)2664-7633
網　　　址／http://www.ycrc.com.tw
E-mail ／service@ycrc.com.tw
I S B N ／978-986-298-260-0
初版一刷／2013 年 1 月
二版一刷／2017 年 6 月
定　　　價／新台幣 400 元

序

　　過去數十年來台灣觀光產業發展進步神速,從非制度化、單打獨鬥式的經營模式,到能夠上市上櫃,甚至跨國企業經營的規模。台灣觀光產業在主管機關觀光局大力推動下,讓國內觀光產業蓬勃發展、產業升級、創造出倍增的來台觀光旅客。此外,出國旅客也大幅增加,讓旅遊方式更多元化;精緻化團體旅行、自由行、客制化旅行安排等逐一提升。這一切的成就,端賴許多觀光領域的前輩及企業精英努力得來。

　　但是隨著觀光產業的多元與提升,由以往只要有得玩、有得吃、有得住就可以的到此一遊,到目前旅客重視旅遊內容深度、生活體驗、旅遊權益等。領隊及導遊的角色扮演在旅行過程中變得相當重要。而海的住宿安排是否可行、期待的楓紅是否確實存在、賞雪行程是否可如願等,對帶團人員來說這些需求可能僅是微不足道的期望,但對遊客來說可能是一生期待,小小因素都可能影響到旅客的參團滿意度與未來重遊意願。旅行業是勞力密集的行業,人是旅行業最重要資產,服務品質須特別重視,要想成為一位成功的領隊人員,必須以客為尊,將即將出遠門的旅客當作自己的親朋好友般來對待。

　　消費者旅遊經驗增加,消費意識抬頭,從業者角度來看,似乎對旅行社業者是相當不利的,但此挑戰可提升旅遊規劃內容與顧客服務品質,有助企業升級與競爭。帶團人員該如何預防及面對複雜的行程安排,就是本書想要呈現出來的目的,特別是針對帶領團隊第一線的領隊及導遊,有許多過去觀光糾紛案例的爆發,常常是因領隊與導遊對法規的不瞭解,或是缺乏處理程序上的知識,而造成令人遺憾的官司或是賠償責任。所謂「預防勝於治療」,觀光從業人員平常就應該多補充相關知能與技能,才能夠全身而退,避免意外狀況產生,並讓傷害降至最低。

　　本書內容將領隊與導遊可能發生的狀況，以文字敘述以及過去案例的方式呈現，讓即將從事或已從事的領隊與導遊們有一個參考的依據，希望他們能藉此提升旅客服務品質，保障消費者權益，實踐遊客的夢想，並提升領隊與導遊工作尊嚴與滿意度。

<div style="text-align:right">張瑞奇　劉原良謹識</div>

目　錄

Chapter 1

導　論

旅遊應該是人生快意之事，有些人只想洗淨心靈，留住陽光海灘的記憶，有些人喜愛吃喝玩樂，找尋刺激，但大多數人都愛增廣見聞，體驗風土人情。

旅遊，是一種生活的體驗，旅遊最有趣的地方，就是文化差異，言語不通有時更會帶來出乎預料的驚喜。感受其他種族的文化習俗，這才是「行萬里路」的精髓。

往人家地方旅遊，便要尊重人家的文化，切忌高聲喧譁，橫行霸道，這不止失禮自己，更對自己國家形象造成損害。以前歐洲人富有又歧視，看不起黃皮膚民族，但今天世界風水輪流轉，歐洲各國債務纏身，竟淪落到要對黃皮膚民族低聲下氣，阿諛逢迎，黃皮膚民族在人家國度裡，鹹魚翻身，但不可趾高氣揚，風水是會輪流轉的。

旅遊，是開心的，充滿樂趣的，出外看一看，總好過做井底之蛙。當看過了，比較過了，體驗過了，你才會醒覺到，自己國家的文化並不是唯一的，也不是最優異的，整個世界的文化是多元的，縱使各國之間的文化有差異，只要互相尊重，彼此包容，增進瞭解，求同存異，減少衝突，世界才會和平的。

——司徒隨想曲（2012/05/11）

一國之觀光旅遊市場可分成三大類別：(1)國內旅遊（internal travel）；(2)出國旅遊（outbound travel）；(3)入境旅遊（inbound travel）。

一般國家最看重入境旅遊，因它可替一國或地區帶入許多好處：(1)巨大的經濟效益；(2)提升地方公共建設，改善當地居民生活品質；(3)發展與保留當地文化特色，挽救瀕臨失傳地方藝術，增加就業機會；(4)促進民間國際交流，拓展居民視野與國際觀；(5)取代高汙染工業，改善生活環境。

　　臺灣是一個資源有限的島國，地小人稠。雖四面環海但因國家政策與政治情勢，並未積極開發海洋觀光資源。雖有不少高山樹林、幽靜溪流小道，天然景觀美麗，但受限於面積狹窄、山坡陡峭、交通不便、開發不易且山地資源有限。由於臺灣人口眾多，但可供休閒旅遊之土地面積有限。近年來臺灣民眾休閒旅遊意識成熟，一般家庭也都擁有私人轎車，因此週末假日國民旅遊興盛、高速公路塞車、風景區處處擁擠，旅遊品質不佳。若有長假許多國人則選擇出國旅遊。

　　隨著國內經濟發展、個人所得增加，一般家庭可用於休閒旅遊之預算增加，此外隨著航空交通科技之演進，出國旅遊更安全舒適，加上出國旅遊手續簡便，旅遊景點增加，出國旅遊已成為國人一種時尚。2015年國人出國人數達到1,318萬人次，其中前往日本人次最多（379萬，出國人數首度超過中國大陸），中國大陸居第二（340萬），不可否認地，各國對臺灣的免簽證政策，也帶動了國人出國的意願。

　　出國之團體旅遊也存在著許多負面不確定因素，這些因素可能影響旅客參團滿意度與下次再參團旅遊的意願。許多研究顯示，帶團的臺灣領隊角色扮演對旅客滿意度影響最大。當然目的地的導遊也有相當大的影響力，尤其是到大陸去的旅遊團，大陸的地陪或全陪與團員間之互動更甚於領隊所扮演之角色。

第一節　導遊與領隊的職責差異

　　一般國人常常將領隊與導遊混為一談，實際上二者的差別是相當大的，在職責上所扮演的角色也完全不一樣。

一、領隊

　　領隊的英文名稱有許多種，如Tour Manager、Tour Leader、Tour Escort或Tour Conductor。簡單說，他引導本國旅客出國觀光，且全程隨團服務之人員；一般來說，一個團都是由一位領隊領團，除非人數龐大才會出現一位以上的領隊。領隊的主要工作內容包含：行前說明會向團員講解集合地點、時間、行程概要及注意事項；出發當日在機場或是碼頭集結團員，幫助旅客辦理行李存放、機位分配、如何通關、講解搭機飛行時應注意事項等繁雜的事務；帶團期間工作包含簽證協助、票務講解、車輛、飛機、船舶、住宿、餐飲、路線等安排；此外，行政費用處理，甚至團員之間的融洽和諧，都是領隊需要肩負的工作。當特約領隊帶團旅遊在國外期間亦是旅行社公司的代表，不可宣稱非旅行社正式僱用職員而藉機推諉卸責。

　　根據發展觀光條例第2條第十三款對領隊人員的定義為：「指執行引導出國觀光旅客團體旅遊業務而收取報酬之服務人員。」

二、導遊

　　至於導遊，根據發展觀光條例第2條第十二款對導遊人員的定義：「指執行接待或引導來本國觀光旅客旅遊業務而收取報酬之服務人員。」導遊在大陸又稱為地陪，英文稱為Tour Guide或是Tourist Guide，就是在旅客前往旅遊的國家或是地區，扮演解說或是介紹文化藝術觀點、建築物特色、歷史典故、當地特產／名產、娛樂休閒活動等的旅行服務人員。一位稱職的導遊，當然需要對當地的旅遊景點具有專業的認識，讓團員可以在過程當中學習到各個地區或是國家的風土民情。

三、導覽解說人員

　　當我們在國內或是國外時，有時候也會遇到所謂的「導覽解說人員」，一般來說，這些導覽解說人員都是由各縣市政府自辦的旅遊導覽解說人才，他們對當地特色文化有相當程度的瞭解，地方政府為了推廣觀光或是教育民眾而舉辦訓練出來的解說人員，但因為是地方政府舉辦的導覽解說人員，非國家考試認可的導遊，所以一般來說只能夠在特定地區及範圍進行解說，不可以帶領外國觀光客解說整個國家特色。根據發展觀光條例第2條第十四款對專業導覽人員的定義：「指為保存、維護及解說國內特有自然生態及人文景觀資源，由各目的事業主管機關在自然人文生態景觀區所設置之專業人員。」

四、領隊兼導遊

　　在旅遊實務上又有領隊兼導遊的業務，英文稱為Through Guide，通常發生在日本團及歐美長程線團的狀況，由領隊人員身兼當地導遊解說的工作，主要原因當然是旅行社為了節省費用支出，會由領隊兼負起導遊的工作，或是只在特定地區聘請導遊，當地導遊並沒有全程或是大部分時間參與導覽的狀況。有些國家相當保護當地之導遊，例如義大利，常常會出現一位領有導遊執照的導遊（他是當地人但不會說中文），他只負責站在旁邊當「督學」，任由領隊解說當地風景特色的狀況。嚴格說這並不是一個正常的狀況，但礙於法令，必須這樣配合而衍生出來的奇怪現象。一個稱職的Through Guide當然必須有較好的外語實力、應變能力強，對當地地理交通以及風土民情有相當的瞭解與熟悉，不然會誤導參與旅遊的旅客，讓旅客學到不正確的消息或是歷史典故。領隊兼導遊是較為勞累的，因為要身兼數職，但是一個有經驗的Through Guide在累積多年經驗後，是可以輕鬆安排跟應付的。

五、帶領國民旅遊團的導遊兼領隊

我們國內也常有國民旅遊團，遊覽臺灣各個風景區，他們是專門帶領學生畢業旅行、班遊，或是進香團、長青團，或是企業員工旅遊的隨團服務人員，我們稱他們為領團人員。領隊要有執照，領團人員不用，帶國民旅遊團可以訓練剛踏入旅遊界的新人組織能力、領團的能力、人際關係、解說技巧與服務技能，未來為了提升國民旅遊團的品質，領團人員可能也需要考證照，但是因國民旅遊團量太龐大，實施不易。目前有旅行業公會辦理非官方證照，領團人員可改加入國民旅遊領團人員認證，加強領團能力。

領隊與導遊人員該注意的法規

1. 領隊／導遊人員有違反領隊／導遊管理規則，經廢止領隊／導遊人員執業證未逾五年者，不得充任領隊／導遊人員。
2. 領隊／導遊人員取得結業證書或執業證後，連續三年未執行領隊／導遊業務者，應依規定重行參加訓練結業，領取或換領執業證後，始得執行領隊／導遊業務。

第二節　導遊與領隊的種類

導遊與領隊的工作不同，各自分類也相異。根據導遊人員及領隊人員管理規則規定，帶領外國人於臺灣旅遊稱為導遊，相反的帶領國人前往他國參觀或是旅行的工作人員，稱為領隊，二者都是受僱於旅行業。

導遊及領隊又可以細分為「外語導遊及領隊」及「華語導遊及領隊」。領取外語導遊者，可以講解帶領使用華語的團體，或是所屬語言之

外國旅客導覽臺灣，至於華語導遊就只能夠帶領使用華語的團體。領隊的部分，領取外語領隊人員執業證者得執行引導國人出國，含赴香港、澳門、大陸等地區，領取華語領隊人員執業證者，只得執行引導國人赴香港、澳門、大陸等地區業務，不得執行引導國人除上述地區以外之國家。

導遊人員執業證

　　導遊人員執業證分為英語、日語、其他外語及華語導遊人員執業證。領取導遊人員執業證者，應依其執業證登載語言別，執行接待或引導使用相同語言之來本國觀光旅客旅遊業務。已領取英語、日語或其他外語導遊人員執業證者，如取得符合教育部對外華語教學能力認證考試外語能力合格認定基準所定基準以上之成績單或證書，且該成績單或證書為提出加註該語言別之日前三年內取得者，得檢附該證明文件申請換發導遊人員執業證加註該語言別，並得執行接待或引導使用該語言之來本國觀光旅客旅遊業務。

　　已領取導遊人員執業證者，經交通部觀光局或其委託之有關機關、團體舉辦第一項所定其他外語之訓練合格，得申請換發導遊人員執業證加註該訓練合格語言別；其自加註之日起二年內，並得執行接待或引導使用該語言之來本國觀光旅客旅遊業務。

　　領取英語、日語或其他外語導遊人員執業證者，得執行接待或引導大陸、香港、澳門地區觀光旅客旅遊業務。

　　領取華語導遊人員執業證者，得執行接待或引導大陸、香港、澳門地區觀光旅客或使用華語之國外觀光旅客旅遊業務。

第三節　領隊與導遊人員資格取得方法

　　我國之領隊與導遊人員資格之取得，必須通過考試院考選部舉辦之專門技術人員領隊或是導遊考試，並參加中央部會觀光局之職前訓練，訓練時數導遊人員九十八節課（每節課五十分鐘）；領隊人員五十六節課。結訓取得「領隊證」或是「導遊證」之後，才可以執行領隊或是導遊的職務。導遊人員、領隊人員經職前訓練合格後，自行向旅行業應徵受僱，觀光局或考試院不會涉入工作分發或就業輔導。

一、領隊人員

　　依據領隊人員管理規則，合格領隊有以下之條件：

　　經過考選部測驗考取之後，依據領隊人員管理規則第5條規定必須參與職前訓練，並於訓練過程當中合格通過才可以執行領隊業務。職前訓練節次為五十六節課。測驗成績以一百分為滿分，七十分為及格。如果不及格，可以在七天內補行測驗，完成通過之後由考選部頒發合格證書及執照，始能開始執業。

二、導遊人員

　　依據導遊人員管理規則，合格導遊有以下之條件：

　　經過考選部測驗考取之後，依據導遊人員管理規則必須參與職前訓練，並於訓練過程當中合格通過才可以執行領隊業務。職前訓練節次為九十八節課。測驗成績以一百分為滿分，七十分為及格。如果不及格，可以在七天內補行測驗，完成通過之後由考選部頒發合格證書及執照，始能開始執業。

對於領隊與導遊的獎懲，依照規範如果從事非法行為，廢止執照後，領隊或是導遊都是五年內不得執業，也不可在五年內報考重新取得資格。對於領有導遊或是領隊執照，但連續三年未執行業務者，都必須重新接受訓練，只是訓練節次可以減半；導遊人員訓練節次可以減半為四十九節課，導遊人員訓練節次可以減半為二十八節課。

針對來臺觀光來源的多樣性，少數語種有增加的趨勢，交通部觀光局修正了導遊人員管理規則第6條的規定，對已領取英語、日語或其他外語導遊人員執業證者，只要取得符合教育部對外華語教學能力認證考試外語能力合格認定基準所定基準以上之成績單或證書，且該成績單或證書為提出加註該語言別之日前三年內取得者，得檢附該證明文件申請換發導遊人員執業證加註該語言別，並得執行接待或引導使用該語言之來本國觀光旅客旅遊業務。或是已領取導遊人員執業證者，經交通部觀光局或其委託之有關機關、團體舉辦第一項所定其他外語之訓練合格，得申請換發導遊人員執業證加註該訓練合格語言別；其自加註之日起二年內，並得執行接待或引導使用該語言之來本國觀光旅客旅遊業務。

歷年來報考領隊與導遊人員眾多，考選部對領隊與導遊人員考試資格的規定如下：

壹、普通考試領隊人員考試

一、領隊人員應考資格：

　　中華民國國民具有下列資格之一者，得應本考試：

　　1.公立或立案之私立高級中學或高級職業學校以上學校畢業，領有畢業證書者。

　　2.初等考試或相當等級之特種考試及格，並曾任有關職務滿4年，有證明文件者。

　　3.高等或普通檢定考試及格者。

二、及格標準：

　　依領隊人員考試及格方式，以應試科目總成績滿60分及格。前項應試科目總成績之計算，以各科目成績平均計算之。本考試應試科目有1科成績為0分，或外語科目成績未滿50分，均不予及格。缺考之科目，以0分計算。

三、應試科目：

　　依領隊人員考試規則規定，外語領隊人員類科考試應試科目，分為下列4科，應試科目之試題題型，均採測驗式試題。

1. 領隊實務(一)（包括領隊技巧、航空票務、急救常識、旅遊安全與緊急事件處理、國際禮儀）。
2. 領隊實務(二)（包括觀光法規、入出境相關法規、外匯常識、民法債編旅遊專節與國外定型化旅遊契約、臺灣地區與大陸地區人民關係條例、兩岸現況認識）。
3. 觀光資源概要（包括世界歷史、世界地理、觀光資源維護）。
4. 外國語（分英語、日語、法語、德語、西班牙語等5種，由應考人任選1種應試）。

　　外語領隊人員與華語領隊人員考試科目有些不同，依領隊人員考試規則華語領隊人員類科考試應試科目，分為下列3科，也均採測驗式試題。

1. 領隊實務(一)（包括領隊技巧、航空票務、急救常識、旅遊安全與緊急事件處理、國際禮儀）。
2. 領隊實務(二)（包括觀光法規、入出境相關法規、外匯常識、民法債編旅遊專節與國外定型化旅遊契約、臺灣地區與大陸地區人民關係條例、香港澳門關係條例、兩岸現況認識）。
3. 觀光資源概要（包括世界歷史、世界地理、觀光資源維護）。

貳、普通考試導遊人員考試

一、導遊人員應考資格：

中華民國國民具有下列資格之一者，得應本考試：

1.公立或立案之私立高級中學或高級職業學校以上學校畢業，領有畢業證書者。（即將改為大專以上學歷）

2.初等考試或相當等級之特種考試及格，並曾任有關職務滿4年，有證明文件者。

3.高等或普通檢定考試及格者。

二、及格標準：

依導遊人員考試規則，本考試及格方式，以考試總成績滿60分及格。外語導遊人員類科第1試筆試成績滿60分為錄取標準，其筆試成績之計算，以各科目成績平均計算之。第2試口試成績，以口試委員評分總和之平均成績計算之。筆試成績占總成績75%，第2試口試成績占25%，合併計算為考試總成績。

本考試外語導遊人員類科第1試筆試及華語導遊人員類科應試科目有1科成績為0分，或外國語科目成績未滿50分，或外語導遊人員類科第2試口試成績未滿60分者，均不予錄取。缺考之科目，以0分計算。

三、應試科目：

依導遊人員考試規則，本考試外語導遊人員類科考試第1試筆試應試科目，分為下列4科，試筆應試科目均採測驗式試題。

1.導遊實務(一)（包括導覽解說、旅遊安全與緊急事件處理、觀光心理與行為、航空票務、急救常識、國際禮儀）。

2.導遊實務(二)（包括觀光行政與法規、臺灣地區與大陸地區人民關係條例、兩岸現況認識）。

3.觀光資源概要（包括臺灣歷史、臺灣地理、觀光資源維護）。

4.外國語（分英語、日語、法語、德語、西班牙語、韓語、泰語、阿

拉伯語、俄語、義大利語、越南語、印尼語、馬來語等13種，由應考人任選1種應試）。

第2試口試，採外語個別口試，就應考人選考之外國語舉行個別口試，並依外語口試規則之規定辦理。

華語導遊人員類科考試應試科目，則分為下列3科，筆試科目之試題題型，均採測驗式試題。

1. 導遊實務(一)（包括導覽解說、旅遊安全與緊急事件處理、觀光心理與行為、航空票務、急救常識、國際禮儀）。
2. 導遊實務(二)（包括觀光行政與法規、臺灣地區與大陸地區人民關係條例、香港澳門關係條例、兩岸現況認識）。
3. 觀光資源概要（包括臺灣歷史、臺灣地理、觀光資源維護）。

自民國92年7月1日起導遊人員、領隊人員考試已納入考試院「專門職業及技術人員普通考試」，考選部為該項考試之主辦機關。導遊人員、領隊人員考試性質非屬一般公職考試，他們考試及格也不具備公務人員資格。導遊人員、領隊人員考試係採考、訓分離制，考試及格人員可自行斟酌其需求，決定何時或何地參加訓練，不必於考試及格當年即參加訓練。導遊人員、領隊人員職前訓練之主辦機關為交通部觀光局，其訓練業務得委託民間相關團體、學校辦理。

經華語導遊人員考試及訓練合格，參加外語（及其他外語）導遊人員考試及格者，因考量外語、華語導遊人員職前訓練課程及內容相同，故免再參加外語導遊人員職前訓練。但經華語領隊人員考試及訓練合格，參加外語領隊人員考試及格者，因考量華語領隊人員與外語領隊人員帶團執業地區與實務不完全相同，其職前訓練課程係就其實務內容分別辦理，故仍應參加職前訓練，惟其訓練節次，予以減半。惟經外語（如英文）領隊人員考試及訓練合格，參加其他外語領隊（如日文）人員考試及格者，免

再參加職前訓練。導遊人員、領隊人員取得結業證書或執業證後連續三年未執行各該業務者，應重行參加職前訓練結業，領取或換領執業證後，始得執行業務。參加領隊人員職前訓練應繳納訓練費用，未報到參加訓練者，其所繳納之費用不予退還。依導遊人員管理規則之規定，導遊人員不得誘導旅客採購物品或為其他服務收受回扣，領隊人員委託旅客攜帶物品圖利者，處新臺幣九千元，情節重大者，處新臺幣一萬五千元，並停止執行業務一年。

　　若導遊、領隊人員停止執業時，應於十日內將所領用之執業證繳回交通部觀光局或其委託之團體註銷，屆期未繳回者，由交通部觀光局公告註銷。領隊人員執行業務時，應佩掛領隊執業證於胸前明顯處，以便聯繫服務並備交通部觀光局查核。前項查核，領隊人員不得拒絕。

領隊與導遊職前訓練規定

1. 領隊人員職前訓練節次為五十六節課，導遊人員職前訓練節次為九十八節課，每節課為五十分鐘。
2. 受訓人員於職前訓練期間，其缺課節數不得逾訓練節次十分之一。每節課遲到或早退逾十分鐘以上者，以缺課一節論計。
3. 領隊／導遊人員職前訓練測驗成績以一百分為滿分，七十分為及格。測驗成績不及格者，應於七日內補行測驗一次；經補行測驗仍不及格者，不得結業。
4. 因產假、重病或其他正當事由，經核准延期測驗者，應於一年內申請測驗；經測驗不及格者，依前項規定辦理。

市場現況

為配合「新南向政策」，臺灣自2016年8月1日起開放泰國及汶萊旅客赴臺免簽，且自9月1日開始，也將推動印尼、越南、寮國、印度、緬甸、菲律賓及柬埔寨旅客「有條件免簽」赴臺。

目前東南亞語導遊的人數嚴重不足，持有合格東南亞語導遊證之導遊印尼語僅27人、泰語有47人、越語有18人，總計只有92人。且根據旅行業管理規則，旅行業接待國外觀光旅客旅遊時必須使用和旅客相同的語言，但若是旅客來自緬甸、寮國，可能就找不到合適的導遊帶團。

觀光局近日召開旅行業導遊派遣會議，針對東南亞語系導遊缺乏現象進行檢討，擬刪除「依來臺旅客使用語言派遣導遊人員接待」之規定，讓派遣導遊人員接待更能多元運用；未來導遊不必一定要考到越語導遊證才能帶越語團，只要該團領隊會華語或英語，導遊與領隊溝通無礙，臺灣導遊就能負起帶團工作。

觀光局指出，未來也將移民署、教育部、考選部協調新住民二代培訓，僱用僑外籍生參與導遊考試等事宜，以蓄積東南亞語言能力人才庫。

資料來源：黃慧瑜／綜合報導，Taiwan News。

第四節　團體包辦式旅行

臺灣出國總人次突破一千萬人次，出國比例相當高。以旅遊為出國目的者，與其他因素相較，所占比率相當高，其中參加旅行社安排的團體旅行約占一半人數。團體包辦式旅行包含硬體的享受及軟體的人為服務。購買這種事先觸摸不到的團體包辦式旅遊產品，往往須依賴旅行社的知名度以及口耳相傳（word of mouth），由於影響團體包辦式旅遊產品好壞的不確定因素很多，旅行社的信賴度變得相當重要。

為了吸引遊客報名參加旅遊團，在宣傳廣告上，旅行社會使用美麗的圖片以及聳聽的文字敘述和可期待的旅遊遭遇來刺激報名。王國欽教授甚至建議旅行社將帶團領隊的照片放在宣傳廣告內以爭取消費者信賴。

參加有領隊帶的團體旅行有相當大的好處，尤其是對那些單獨旅行者、出國經驗不多者、年齡大不適合自助旅行者、語言能力不佳者或須前往陌生地方。一般認為最大優勢為價格便宜，有專車可方便參觀許多地方，節省時間。參加有領隊帶的團體旅行，其好處包含：

1.與團員互動增加社交機會，可認識新朋友。
2.團體機票、飯店與門票訂位比個人費用低。
3.已包含許多服務，有專人照料可節省許多麻煩。
4.事先預約節省時間、希望落空機率較小。
5.有專人解說服務，對旅遊景點可廣泛瞭解。
6.有陪同領隊照應旅遊更安全。

同樣地，參加有領隊帶的團體旅行也相對的缺點，許多有經驗的遊客較不喜歡參加。因為團體一同旅行自由受限制、被強迫與陌生人同行、行程太趕、坐車時間太長等。總之，參加團體旅行的缺點包含：

1.走馬看花，無法對一地有深入瞭解。
2.固定行程，不適合來自各階層旅客。
3.行程內容不夠彈性，無法滿足所有團員需求。
4.長時間團員在一起，缺乏機會與當地人互動。

參團滿意度是非常重要的，它影響旅客再次購買意圖及介紹別人來參加。旅遊業是勞力密集的行業，需要許多相關行業服務人員互相合作完成，因為它不是一次性的服務接觸（service encounter），人的服務又無法標準化，團體旅行很容易因人的因素而產生旅遊糾紛以及壓力（圖1-1）。

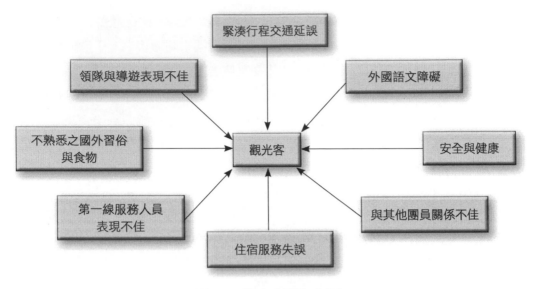

圖1-1 觀光客壓力來源

資料來源：Swarbrooke and Horner (1999).

　　Swarbrooke和Horner兩位學者認為有兩件重要因素會影響團員參團滿意度：(1)服務提供者違反旅遊契約，造成遊客不愉快經驗，導致旅客心情沮喪（mental stress）；(2)不夠刺激或有趣的活動安排，也會讓遊客感到行程呆板無趣。會想參加有領隊帶團的遊客通常會有一個心態是——難得來一趟，希望參訪許多觀光景點，但看很多景點卻在每一景點停留很短的時間，旅客回國後往往記不起來去過哪些地方，如果參團的人數又很多，團員對該次值得記憶的旅遊經驗就乏善可陳，造成旅遊體驗不佳。

Chapter 2

領隊的工作內容

一個新手領隊的告白

出發前於網站上收集資料，到圖書館借書，上書局買書，找研習資料導讀等等，但這些都還是其次，重點是辛老師單獨為我請陳老師安排行前說明會及模擬演練，同學們情義相挺，協助資訊收集打氣、清晨機場送機，這種資訊最及時、實用，讓我心澎湃不已，久久無法平靜，真是感激不盡，永誌我心，使連日緊張與期待的心情得以恢復並增進信心。

陳老師鉅細靡遺，不厭其煩地一步一步指導，如何進、出關，何時給健康表、入境單、注意事項等等都詳盡的說出，我除了錄音、做筆記外，還由同學配合模擬演練，真是獲益良多，辛老師說：這就是事前的準備，會緊張、會害怕、會出錯，才會正正經經的做好這份工作，若非親自耳濡目染是無法體會老師之用心良苦與負責之處，同學的支持鼓勵，更是成長最快的動力來源。

五天的北京行，在老師、同學兩岸空中電話相互關懷中，讓我走來並不孤寂，雖有小問題也都能在掌握中化解，並獲得旅客的信賴，有那麼多貴人的「隨侍在側」，教我不想順利平安，恐怕也難吧！

雖然也實習了幾次，但都沒有自己單飛來的學習成長之快速與收穫後的成就感與滿足，有了單飛經驗才真正體會出什麼是「領隊」，相信往後的日子，會做得更熱情、更負責、更專業與果斷。感謝這些協助的老師、同學們，下輩子，我還願意與您們共譜師生、同學「戀」。

——鍾全勝《旅人雜誌》

旅遊業是勞力密集的工業，一個成功的旅遊產品，必須依賴優質的團隊互相合作才能完成，不論領隊或是導遊都必須有喜歡服務人群的特性；樂於接觸人群，具有耐心、愛心、同理心以及細心的人格質。溝通能力也被認為是帶團人員必備之實力，因為一個旅遊團難免會遇到意外事件，必須依賴領隊的智慧去妥善處置。

　　領隊須具備一些基本專業知識，如瞭解電腦訂位系統（Computerized Reservation System, CRS）。所謂電腦訂位系統，是可以透過旅行社的電腦直接看到各航空公司所提供的每一種票價及規則，並可直接預訂不同家的航空公司，提供客人訂位資訊及替客人選擇最正確的票種。例如Sabre訂位系統（原Abacus，2015年被Sabre收購），目前全球最大航空訂位系統，涵蓋全臺60%以上航空訂位量，可訂全球超過四百家航空公司的機位，是臺灣地區旅行社使用率最高的系統。

　　除了電腦及專業知識外，人格特質更重要，領導統御被認為是領隊應學習的課題。有學者研究發現，旅遊團出發剛開始期間，權威式的領導技能較適用，但在後段旅遊期間，團員對民主式領導統御較能接受。許多學者研究指出領隊應備之帶團能力，建議包羅萬象。Mancini認為一個稱職的領隊必須包含許多能力且須禁得起考驗，尤其是旅客將人的服務品質視為重要指標。因此Mancini建議稱職的領隊必須是一個心理學家（psychologist）、外交官（diplomat）、空服人員（flight attendant）、娛樂表演者（entertainer）、新聞報導者（news reporter）、演說者（orator）、翻譯者（translator）、奇蹟創造者（miracle professional）。

第一節　領隊人員的基本工作內容

　　當領隊被旅行社派遣執行職務時，他本身就是代表公司，為出國觀光的團體旅客服務，代表旅行社履行與旅客所簽訂之契約或是各項約定的事項，包括監督當地導遊的服務是否達到應有之標準，並須注意旅客安全、適切處理意外事件、維護公司信譽和形象，甚至維護國人在國外的尊嚴等等。它是一種全方位的工作，如果能夠準備得宜、稱職，會發現這是一項既可以讓你環遊世界，增長見聞，工作自由，又有薪水可拿的工作。當然領隊個性必須配合實際狀況，過於沉默、內向都是領隊人員所

禁忌的，雖可以透過自我訓練方式來改變自己，但如果無法突破成為外向、開朗、積極助人的服務個性，這還真的是一件相當痛苦的工作。以下是領隊人員基本的工作內容：

1. 參加出發前的行前說明會。
2. 引導團員順利出入境，辦理在機場的所有業務。
3. 旅行國外期間之飲食、住宿的安排與確認。確認OP記錄是否準確，於出現不適狀況之前能夠及早更動或是改變。
4. 旅遊景點導覽，甚至地理、歷史人文的專業解說（一般是日本、歐美長程線的更重視）。
5. 突發意外事件（包含醫務）的處理、天候問題及團員各式樣的服務要求。
6. 團員安全、健康事項宣導，包含各國治安狀況及可能發生的自然與人為危害。
7. 旅行行程中之相關服務作業。
8. 團體結束後相關作業報告及製作。

第二節　領隊人員出團前準備工作

領隊人員受到公司所指派的任務，就應該開始積極的準備所有相關事務。首先必須與公司聯絡瞭解前往地區別，按照不同國家狀況做不同之準備，例如所到之地的天氣、人文、當地治安、衛生環境等等都要有初步的理解，甚至有些地方還需要事先注射預防針，或是攜帶奎寧（治療瘧疾的特效藥）、特殊裝備等等。領隊人員應該表現出專業的形象，當行前說明會時，因為你的準備，也能夠讓隨團旅客感到安心，讓旅客在一開始就產生好的印象，相反的，如果疏於準備，一問三不知，旅客掌握的資訊比你還要新、還要牢靠，或是裝備不齊全，會讓旅客對你失去信心，造成不

良開始。

運用現代化的智慧型產品，領隊也可以整合團員建立群組Line或是臉書，但必須經由對方同意始能加入群組，方便領隊將所有的資訊，包含報到時間、天氣狀況，互動式的行程活動介紹，讓旅客可以隨時掌握旅遊動態等等。

行前說明會舉辦的時間，按照國外（團體）旅遊契約書第13條之規定，行前說明會至少在七天前一定要舉辦，當然也有特殊協商的狀況，以下是條文內容：

如確定所組團體能成行，乙方（旅行社）即應負責為甲方（旅客）申辦護照及依旅程所需之簽證，並代訂妥機位及旅館。乙方應於預定出發七日前，或於舉行出國說明會時，將甲方之護照、簽證、機票、機位、旅館及其他必要事項向甲方報告，並以書面行程表確認之。乙方怠於履行上述義務時，甲方得拒絕參加旅遊並解除契約，乙方即應退還甲方所繳之所有費用。

領隊出發前須事先準備及注意的事項如下：

一、配合OP、簽證或是其他部門

1.整理旅客資料，例如職業、是否有特殊需求或是要求、膳食的準備、瞭解年齡層分布狀況。

2.瞭解房間安排，一張大床還是需要兩張小床等等（同性合住一房避免安排一張大床），如飯店僅提供一張大床時該如何取得旅客的諒解等等。

3.關於旅程地圖、行程內容，應該要熟知旅行城市、國家的順序及旅遊景點，避免遺漏或是該安排而沒安排等狀況。

4.準確的班機時刻表，早上、下午或是晚上都必須清楚明白，不可有不確認的口氣。

5. 準備好所有旅館的總表，包含飯店聯絡電話及地址（旅客家人也給一份）。

6. 瞭解當地時差狀況，瞭解是否有夏日日光節約時間等等。

7. 目前該國或是該地區匯率。

8. 當地國家人文、歷史及地理、鄉土民情資料、氣候狀況。

9. 安全須知，例如當地政局是否安穩、治安條件、衛生狀況，是否需要注射預防針、飲食飲水問題等等（如飯店飲水是否可生飲）。

10. 餐食的安排，是否可以吃牛肉、豬肉或是有魚鱗的魚，素食者的安排等等。幾個當地風味餐，幾個中式餐點都必須瞭解清楚。

11. 檢查旅客之簽證，是否已經辦理申請無誤；護照是否還有六個月以上的效期（依不同國家規定），還有護照是否有破損或空白頁面，否則需要重辦等。

12. 確認當地旅行社的聯絡電話，以及當地導遊、司機的聯絡方式。

13. 緊急事故聯絡電話及方法，臺灣於前往國家辦事處之聯絡方式。

14. 確認集合時間跟地點。

15. 旅客緊急聯絡人之聯絡方式。

16. 各國的入境表格。

二、說明會時應該要注意的事項

1. 應該由有經驗的上階主管開場白主持，或是由有經驗的領隊來從事說明的任務，切忌讓與會的旅客覺得敷衍了事，不被尊重的感覺。

2. 主持人及帶隊領隊應以正式服裝為主，例如洋裝或是西裝，但是也可以依行程狀況有所變化，例如前往熱帶地區，或是渡假小島，穿著充滿當地風情的服裝。

3. 領隊人員的自我介紹。

4. 行程表及路線地圖，讓旅客可以再次清楚明白所走的路線及即將前

往參觀的景點或是國家、城市。

5.配合影片或是圖片音樂，讓你的說明會更加生動活潑。

6.仔細告知航班狀況、飲食、衣著建議、當地氣溫狀況、旅行社所安排之旅館狀況及注意事項、當地是否配合火車、輪船等其他交通工具、前往國家的特殊注意事項。

7.旅客資料、聯絡地址及電話（因為個資法的關係，發布前必須取得同行夥伴的許可）。

8.考慮是否贈送小禮品或是點心、安排吃飯等等。

9.展現出領隊人員的服務熱誠。

時差的計算方式

　　地球一圈為360度，世界分成二十四個時區，所以每一個時區就是15度（360/24=15）；我們知道本初子午線位於倫敦格林威治，東西邊各180度，往東邊稱為東經，往西邊稱為西經，而台灣位於東邊約120度的地方，所以就是＋8，與倫敦格林威治時區（GMT）相差八小時（我們先起床）。而洛杉磯大約位在西邊120度的地方，所以就是－8。旅客常常問的問題，例如現在台灣幾點，或是他的國家現在是幾點？身為一個領隊或是導遊，必須很準確的講出時間，不可以有不確認的狀況，例如日本來的旅客，當台灣下午二點，因為日本比台灣快一個小時，導遊當然可以很簡單的答出：日本時間為下午三點；但如果是較遠的地方，例如：前往美西舊金山的旅客，當地時間是1月1日下午二點，問領隊相對於台灣是幾點，答案是：14點＋8點（到格林威治往東加）＋8點（格林威治與台灣差）＝30小時，但是一天只有24小時，所以答案是1月2日早上六點。

　　計算方式：GMT±時差＝當地時間

三、說明會時該注意的小細則

目前因為參與行前說明會的旅客有減少的現象，一般會要求電子檔，或是書面資料。領隊的照片最好也可以隨附件附上，以方便旅客於機場辨認，可以立即找到。

依據國外（團體）旅遊契約書規則：附件、廣告亦為本契約之一部。第3條明文規定：

記載得以所刊登之廣告、宣傳文件、行程表或說明會之說明內容代之，視為本契約之一部分，如載明僅供參考或以外國旅遊業所提供之內容為準者，其記載無效。

(一)有關攜帶外匯規定

新臺幣五十萬元以上之等值外匯收支或交易，應依規定申報；其申報辦法由中央銀行定之。如果違反規定，故意不為申報或申報不實者，處新臺幣三萬元以上六十萬元以下罰鍰；其受查詢而未於限期內提出說明或為虛偽說明者亦同。依前項規定申報之事項，有事實足認有不實之虞者，中央銀行得向申報義務人查詢，受查詢者有據實說明之義務。

本國國民年滿二十歲領有中華民國國民身分證、臺灣地區居留證或外僑居留證證載有效期限一年以上之個人，應憑有效之身分證明文件辦理結匯。當日結匯金額如逾新臺幣五十萬元者，須另填報「外匯收支或交易申報書」。未滿二十歲之本國國民，應憑有效身分證明文件，辦理每筆結匯金額未達新臺幣五十萬元等值外幣之外幣現鈔結匯。

旅客出入境每人攜帶之外幣、人民幣、新臺幣及黃金之規定如下：

1.外幣：超過等值美金一萬元現金者，應申報海關登記；未經申報，依法沒入。

2.人民幣：攜帶人民幣入出境之限額各為二萬元，超額攜帶者，依規

定均應向海關申報，入境旅客可將超過部分，自行封存於海關，出境時准予攜出。旅客如申報不實，其超過二萬元部分，由海關沒入之。

3.新臺幣：十萬元為限。如所帶之新臺幣超過上述限額時，應在出入境前事先向中央銀行申請核准，持憑查驗放行，超額部分未經核准，不准攜出入。

4.旅客攜帶黃金出入境不予限制，但不論數量多寡，均必須向海關申報，如所攜黃金總值超過美金二萬元者，應向經濟部國際貿易局申請輸出入許可證，並辦理報關驗放手續。

(二)結匯及旅行支票

中央銀行規定每人每年可結匯五百萬美金，但每次不得超過一百萬美金。觀光旅遊在信用卡大量使用之前購買旅行支票是相當方便的，但隨著存款利息降低及信用卡的大量使用之後，有趨於衰退的現象，例如通濟隆（Thomas Cook）已經退出臺灣，目前已經沒有服務了，但是美國運通（AE）旅行支票還是可以購得。購得旅行支票後，應立即在支票指定處（左上角或正面）簽名，下款空白處於使用時再簽。如果上下款同時簽妥，即視同現金，一旦遺失就無法掛失，同時為了預防旅行支票遺失或被扒竊，最好能把支票號碼存根另外存放，並記錄所使用的狀況，當遺失或被竊時，應立即向各地支票發票的銀行提出申報掛失並要求補發。

(三)使用歐元的國家

我們必須知道歐盟不等於歐元也不等於申根簽證國家，例如英國還是持用英鎊，也不是申根簽證國家的一員。歐元（€代碼EUR）目前至少有十九個國家共同使用，分別是奧地利、比利時、芬蘭、法國、德國、希臘、愛爾蘭、義大利、盧森堡、荷蘭、葡萄牙、斯洛維尼亞、西班牙、馬爾他、賽普勒斯、斯洛伐克、愛沙尼亞、拉脫維亞、立陶宛，合稱為歐元區。

第三節　領隊人員活動進行中該注意事項

　　領隊人員將國人帶往國外，雖然在行前說明會時已經有所接觸，但是在機場正是要出發當日，亦是非常重要，在服裝儀容上要特別注意，不可以讓旅客有隨便、邋遢的感覺。守時非常重要，寧可提早出發在機場等候旅客的到來，也不應該遲到，甚至造成錯失搭機這般不可挽回的狀態。如果因為是一大早的班機，或是吃了有安眠效果的藥物，領隊都應該自我想辦法克服，不可以推諉卸責。

一、機場作業基本程序

(一)帶團員的護照及簽證到航空公司團體櫃檯辦理團體的登機證

　　團體出國時，旅行社一般會先收集團員的護照辦理登機手續。如果旅客要自己帶護照到機場，有些旅行社會要求旅客立下切結書，表示自行負責之意。機場集合時間，領隊至少在起飛前三個小時抵達機場，以避免意外延遲之慌張、混亂。領隊早到機場可以在機場先觀看當天的機場運作狀況，如有特殊狀況，例如罷工、天氣因素延誤、飛機延遲、改換班機時間或登機門等等，雖然發生的機會不是非常高，但如果可以事先準備，對一個新進的領隊人員而言，可以避免手忙腳亂的情況發生，讓旅客產生不專業的感覺。

　　如有飛機或是天氣等自然或是人為因素造成無法如期出發，領隊人員必須協助向航空公司取得證明，不可推諉卸責，但有些航空公司是無法當場發予證明文件，也必須與旅客做相當的溝通，避免旅客認定你不願意協助處理。

　　當遇到罷工時，請求航空公司安排其他最近時間之航空公司飛行，

並要求全團同進退，取得團員的諒解並立即通知所屬服務公司，並通知前往旅遊觀光國家之合作公司，告知更動飛機航班跟抵達時間等等。如果是罷工、天氣問題造成無法如期完成行程，依照契約書的精神，應該處理辦法如下：

旅遊途中因不可抗力或不可歸責於乙方之事由，致無法依預定之旅程、交通、食宿或遊覽項目等履行時，為維護本契約旅遊團體之安全及利益，乙方得變更旅程、遊覽項目或更換食宿、旅程；其因此所增加之費用，不得向甲方收取，所減少之費用，應退還甲方。

甲方不同意前項變更旅程時，得終止本契約，並得請求乙方墊付費用將其送回原出發地，於到達後附加年利率__%利息償還乙方。

旅遊內容之變更：

旅遊中因不可抗力或不可歸責於旅行業之事由，致無法依預定之旅程、交通、食宿或遊覽項目等履行時，為維護旅遊團體之安全及利益，旅行業得變更旅程、遊覽項目或更換食宿、旅程；其因此所增加之費用，不得向旅客收取，所減少之費用，應退還旅客。

旅客方不同意前項變更旅程時，得終止本契約，並得請求旅行社墊付費用將其送回原出發地，於到達後附加年利率__%利息償還旅行社。

如果是旅客自行提出變更行程，必須徵得旅客過三分之二同意後始能變更行程，如因此而增加的費用應由旅客負擔，但因變更致節省支出經費，應將節省部分退還旅客。除前項情形外，旅行業不得以任何名義或理由變更旅遊內容，旅行業未依旅遊契約所定與等級辦理旅程、交通、食宿或遊覽項目等事宜時，旅客得請求旅行業賠償差額二倍之違約金。旅行社應提出前項差額計算之說明，如未提出差額計算之說明時，其違約金之計算至少為全部旅遊費用之百分之五。旅客受有損害者，另得請求賠償。

因此取得旅客的諒解是很重要的，盡力讓旅客知道你已經努力協助完成。

案例分析　行程變更增加費用該誰付

一、事實經過

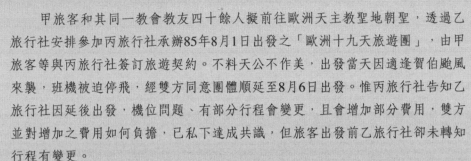

甲旅客和其同一教會教友四十餘人擬前往歐洲天主教聖地朝聖，透過乙旅行社安排參加丙旅行社承辦85年8月1日出發之「歐洲十九天旅遊團」，由甲旅客等與丙旅行社簽訂旅遊契約。不料天公不作美，出發當天因適逢賀伯颱風來襲，班機被迫停飛，經雙方同意團體順延至8月6日出發。惟丙旅行社告知乙旅行社因延後出發，機位問題、有部分行程會變更，且會增加部分費用，雙方並對增加之費用如何負擔，已私下達成共識，但旅客出發前乙旅行社卻未轉知行程有變更。

團體出發後，原訂第二天是住宿以色列特拉維夫，但因班機問題，改為住宿法蘭克福，當天行程安排改為市區觀光，當時團員要求前往科隆教堂參觀，丙旅行社要求每人加收美金10元。行程第十七天原本安排住宿里斯本，前往聖母顯現地法蒂瑪朝聖，並在聖母顯現地舉行彌撒聖祭，但因行程變更為住宿法蘭克福，以致旅客只能匆匆參觀法蒂瑪後，即趕赴機場搭機前往法蘭克福，沒有時間舉行彌撒，影響朝聖品質。

另當天由里斯本飛法蘭克福因機位問題須分兩梯次搭乘，其中二十六人被安排改搭其他航空公司班機，待抵達法蘭克福機場後，並未見旅行社安排接機車輛，旅客只得分搭計程車，折騰到凌晨才抵達飯店。

旅客回國後，丙旅行社因航空公司加收法蘭克福多停留一點之機票每人新臺幣2,500元，又其中二十六人改搭其他航空公司班機由里斯本飛往法蘭克福每人增加費用新臺幣2,000元，乙旅行社遂通知甲旅客等人追加此項費用，惟甲旅客等人認為旅行社變更行程，行程增加費用，於事前未告知，事後才要加收不合理，乃向中華民國旅行業品質保障協會（以下簡稱品保協會）提出申訴。

二、調處結果

丙旅行社同意退還甲旅客等四十餘人，參觀科隆教堂之車資美金10元，及補償旅客們在法蒂瑪少住一晚、沒有舉行彌撒之損失，每人新臺幣2,000元。甲旅客等人與丙旅行社雙方達成和解。至於行程中增加之機票費用，由

乙、丙旅行社私下協調負擔。

三、案例解析

　　本案起因於颱風天災，班機停飛而延期出國，按依雙方所簽訂之國外旅遊契約書第28條規定「因不可抗力或不可歸責於雙方當事人之事由，致本契約之全部或一部無法履行時，得解除契約之全部或一部，不負損害賠償責任。乙方應將已代繳之規費或履行本契約已支付之全部必要費用扣除後之餘款退還甲方。但雙方於知悉旅遊活動無法成行時應即通知他方並說明事由；其怠於通知致使他方受有損害時，應負賠償責任。為維護本契約旅遊團體之安全與利益，乙方依前項為解除契約之一部後，應為有利於旅遊團體之必要措置（但甲方不得同意者，得拒絕之），如因此支出必要費用，應由甲方負擔。」。

　　乙、丙旅行社為維護甲旅客之安全及利益，於徵得甲旅客等人同意後，更改出發日期，並將行程做部分調動，行程變更，丙旅行社有轉知乙旅行社，但乙旅行社未轉知甲旅客等人，而乙旅行社是丙旅行社之受託代理人，因此乙旅行社之疏忽，亦是丙旅行社之疏忽，丙旅行社仍須負同一責任。

　　再者行程變動，費用亦有所增加，此部分亦未事先告知甲旅客等人，並徵得其同意，此部分增加之費用本可向旅客依旅遊契約書之規定收取，但乙、丙旅行社卻因未事先告知並徵得其同意，而失掉向旅客收取的機會。

　　又甲旅客等人此次旅遊是旅遊加上朝聖，如行程更改而將使其無法達到朝聖的目的，則如預先告知，甲旅客等人亦可選擇解除契約，乙、丙旅行社得依旅遊契約書第28條之規定，扣除已支付合理費用後，餘款退還旅客等，也不致於事後衍生旅遊糾紛。

資料來源：品質保障協會。

(二)於約定地點等團員到齊

　　於約定的集合地點與旅客寒暄，離約定時間十分鐘開始注意及統計尚未抵達之旅客名單，必要時開始聯絡與通知狀況，如果聯絡不上最好能夠傳簡訊，並通知公司報備，避免不必要的爭議，當然當日也可能會有許

多突發狀況，如前言所提之天災、人禍等等，不論如何我們都必須與旅客聯絡，因為有所謂的怠於通知致使他方受有損害時，應負賠償責任。如果在過程中完全聯絡不上，請求公司支援聯絡，你也應該不厭其煩的傳一通簡訊告知狀況，簡訊至少記載著你幾月幾日幾點幾分做過通知的動作。以下是國外（團體）旅遊契約書第28條出發前有法定原因解除契約規定：

因不可抗力或不可歸責於雙方當事人之事由，致本契約之全部或一部無法履行時，得解除契約之全部或一部，不負損害賠償責任。乙方應將已代繳之規費或履行本契約已支付之全部必要費用扣除後之餘款退還甲方。但雙方於知悉旅遊活動無法成行時應即通知他方並說明事由；其怠於通知致使他方受有損害時，應負賠償責任。為維護本契約旅遊團體之安全與利益，乙方依前項為解除契約之一部後，應為有利於旅遊團體之必要措置（但甲方不同意者，得拒絕之），如因此支出必要費用，應由甲方負擔。

出國前領隊須注意觀光局公布之國外旅遊警示參考資訊，外交部於98年7月8日發布施行新修正「外交部發布國外旅遊警示參考資訊指導原則」，「國外旅遊警示分級表」由原來三級制：黃、橙、紅，增訂為四級制：灰、黃、橙、紅，並修改原先對同一國家發布單一等級旅遊警示作法，改由各國各地區安全情勢，針對同一國家發布整體性及局部性不同等級旅遊警示，旅遊預警，機制更彈性，明確、完整反映國外旅遊安全情勢。

旅遊預警詳細分級如**表**2-1。

領隊如遇到這些狀況，旅客可能會直接問一些問題及狀況，最直接的當然就是取消費用的問題，我們分成客觀風險跟個人主觀意識所造成的取消狀況，以下也是定型化契約書裡記載的相關內容：

第28條之一（出發前有客觀風險事由解除契約）：出發前，本旅遊團所前往旅遊地區之一，有事實足認危害旅客生命、身體、健康、財產安

表2-1　旅遊預警分級表

警示	等級警示意涵	警示等級參考情況
紅色（高）	不宜前往	如嚴重暴動、進入戰爭或內戰狀態、已爆發戰爭內戰者、旅遊國已宣布採行國土安全措施及其他各國已進行撤僑行動者、核子事故、工業事故、環境衛生及健康條件嚴重惡化且有爆發大規模嚴重傳染性疾病之虞、恐怖份子活動區域或有恐怖份子嚴重威脅事件等，嚴重影響人身安全與旅遊便利者。
橙色（中）	高度小心，避免非必要旅行	如發生政變、政局極度不穩、暴力武裝區域持續擴大者、搶劫、偷竊或槍殺事件持續增加者、難（饑）民人數持續增加者、示威遊行頻繁、可靠資訊顯示恐怖份子指定行動區域、環境衛生及健康條件嚴重惡化有爆發區域性嚴重傳染性疾病之虞、突發重大天災事件等，足以影響人身安全與旅遊便利者，應避免非必要旅行。
黃色（低）	特別注意旅遊安全並檢討應否前往	如政局不穩、治安不佳、搶劫、偷竊、罷工事件頻傳、突發性之缺糧、乾旱、缺水、缺電、交通或通訊不便、環境衛生及健康條件惡化、恐怖份子輕度威脅區域等，可能影響人身健康及安全者，宜高度警覺特別注意旅遊安全並檢討應否前往。
灰色（輕）	提醒注意	如部分地區治安不佳、搶劫、偷竊、罷工事件多、水、電、交通或通訊不便、環境衛生及健康條件不良、潛在恐怖份子威脅區域等，可能些微影響人身健康及安全者，宜注意身邊安全，做好正常安全預防措施。

　　全之虞者，準用前條之規定，得解除契約。但解除之一方，應按旅遊費用百分之＿＿＿＿＿補償他方（不得超過百分之五）。

　　例如：團費是50,000元，假設訂約時是寫5%，那就是2,500元，再加上已辦理之證照費用及服務費用。

　　至於旅客任意解除契約的狀況，一般來說旅客在出發前就已經提出，但是當旅客已經遲到無法趕上，領隊應該要很清楚知道，按照定型化契約書的精神來說，當日取消應該賠償旅遊費用百分之一百，證照費用另計，旅行社如果可以證明受損金額多於繳費的金額，還可以另外請求賠

償。以下是定型化契約書裡提到，不同時段解除所應繳付的費用，領隊還是要有基本的概念。

例如：團費是30,000元臺幣，護照及簽證費用是3,000元臺幣，在出發日當天無故不出現或是總總因素造成無法出國，必須解除契約，其賠償費用應該是30,000元臺幣再加上3,000元的證照及簽證費用，這一部分也是領隊比較容易疏忽的，比較不理性的旅客，或許會爭吵，除了團費百分之百外，你必須再強調證照費用另計。

依照國外旅遊定型化契約的精神，出發前旅客任意解除契約及其責任，旅客於旅遊活動開始前解除契約者，應依旅行業提供之收據，繳交行政規費，並應賠償旅行業之損失，其賠償基準如下：

1. 旅遊開始前第四十一日以前解除契約者，賠償旅遊費用百分之五。
2. 旅遊開始前第三十一日至第四十日以內解除契約者，賠償旅遊費用百分之十。
3. 旅遊開始前第二十一日至第三十日以內解除契約者，賠償旅遊費用百分之二十。
4. 旅遊開始前第二日至第二十日以內解除契約者，賠償旅遊費用百分之三十。
5. 旅遊開始前一日解除契約者，賠償旅遊費用百分之五十。
6. 旅客於旅遊開始日或開始後解除契約或未通知不參加者，賠償旅遊費用百分之一百。

前項規定作為損害賠償計算基準之旅遊費用，應先扣除行政規費後計算之。旅行業如能證明其所受損害超過第一項之基準者，得就其實際損害請求賠償。

案例分析　未收訂金又未簽約，旅客不去了，怎麼辦？

一、事實經過

　　甲旅客等二人於84年9月下旬，向乙旅行社報名，並表明欲參加丙旅行社承辦，於84年10月21日出發之義大利、瑞士、法國十天旅行團。甲、乙雙方議定團費為新臺幣（以下同）42,000元，甲方同時將護照及相關證件交給乙旅行社，以便轉交由丙旅行社辦理簽證及其他出國所需相關手續。乙、丙旅行社均未與甲旅客等簽訂任何書面契約，且未收取任何訂金。

　　到了10月上旬，甲旅客中有一人身體不適，經過醫師診斷，必須住院治療，無法出國旅遊。甲旅客（生病者）遂於10月12日通知乙旅行社取消本次行程，同時另一未生病之旅客亦取消本行程。甲旅客表明願負擔簽證費用，希望旅行社歸還護照，惟負責出團的丙旅行社，要求甲旅客每人應賠償團費30%後，方肯歸還護照。甲旅客等透過乙旅行社，屢次向丙旅行社催回護照未果，遂向中華民國旅行業品質保障協會（以下簡稱品保協會）提出申訴。

二、調處結果

　　本案經品保協會邀集三方調處後，甲旅客同意支付丙旅行社每人法國簽證費2,100元，外加手續800元；義大利簽證費1,300元，外加手續費500元；瑞士簽證費1,200元，外加手續費500元；合計每人6,400元。丙旅行社將護照等相關資料歸還甲旅客，雙方達成和解。

三、案例解析

　　本案屬於旅客違約事由，依現行旅遊契約第27條規定，旅客於出發前第二天至二十天以內解除本契約者，應賠償旅遊費用30%。契約既已規定得清清楚楚，本應是很單純的案件，為何仍要鬧到品保協會來調處？理由很簡單，甲旅客有兩項主張：第一，甲旅客生病不能成行，非其所願；第二，雙方並未簽訂任何書面契約，所以不接受旅遊契約中的賠償規定。而在旅行社方面，丙旅行社表示，本團原已受理報名人數為十六人，加上領隊一人為十七人，經甲旅客二人於臨出發前十天取消，只剩旅客十四人，加上領隊一人也只有十五人，

原來領隊的免費額也沒了，而在十天內也來不及另外招攬旅客來補足出團人數，為了顧及其他旅客權益，仍然照常出團。在此情形下，為了彌補該公司的損失，故要求甲旅客依照旅遊契約的規定賠償團費30%。聽起來各有各的道理。

首先，三者之間的契約到底成立了沒有？三方並未簽訂任何書面契約，且未收取任何訂金，如果有收訂金，倒也好解決，依民法第248條之規定，訂約當事人之一方，由他方受有訂金時，推定其契約成立。所以本案暫不適用此條款。再往前看，甲旅客在報名之初，即向乙旅行社表明欲參加丙旅行社的團，乙旅行社受理後，將有關證照資料轉交給丙旅行社，丙旅行社也接受，在性質上，丙旅行社就是消保法第8條所規定的製造商，而乙旅行社就是經銷商，是要負連帶責任。再依民法第153條之規定，當事人互相表示意思一致者，無論其為明示或默示，契約即為成立。則依前述，旅行社與旅客間契約已經成立。

那麼誰又是契約當事人呢？旅客當然是當事人之一，通常稱之為甲方；丙旅行社將行程表置於乙旅行社委託招攬旅客，就是旅行業管理規則第26條的性質，應由丙旅行社與甲旅客簽定旅遊契約，而由乙旅行社副署。所以說甲旅客、丙旅行社是簽約當事人。契約已經成立卻未書面化，究應如何來規範彼此的權利義務呢？依民法216條之規定，損害賠償，除法律另有規定或契約另有訂定外，應以填補債權人所受損害及所失利益為限。所以說，法律上一般是尊重契約當事人的自由意願，只要雙方所定的契約不違反法律規定，就依照雙方契約。

而觀光局所訂的旅遊契約範本第27條有關旅客違約時應賠償旅行社，但如果事先未簽訂書面契約，則不能依照第27條的規定來請求，只能照民法216條的規定來請求。在本案中，丙旅行社受到的損害當然是為甲旅客所支付的簽證費用，木可要求甲旅客賠償；另外丙旅行社也可要求甲旅客賠償所失利益，所謂「所失利益」也就是我們所說的「利潤」。品保協會調處的結果，由甲旅客等二人賠償丙旅行社簽證費用，加上手續費用，倒也不偏離法律上的精神。

四、建議事項

　　行業者常常忽略掉簽約的重要性，未簽訂書面的旅遊契約，不但要被觀光局處罰30,000元，還不能主張有利於自己的條件，以本案來說，團費每人42,000元的30%為12,600元，卻因為未簽約，只得請求6,400元，實在不夠彌補其損失。另外，旅遊契約中第12條規定，但其團體不達最低人數時，可於出發前七天通知旅客取消而免賠償，但是未簽約就無法受到此特約條款的保護，反而要依民法第249條的規定，如又收訂金者，應加倍歸還訂金，這一來一往，豈不虧大了。

資料來源：品質保障協會。

案例分析　集合時間更改，環島旅遊旅客撲個空！

一、事實經過

　　臺灣地區一碰上假日，各地交通擁塞不堪，幾乎所到之處皆有大量車潮，特別是通往風景遊樂區，更到了寸步難行的程度，遊興常常大打折扣。因此甲旅客夫婦向乙旅行社購買標榜著「沒有搭飛機的恐懼，沒有高速公路塞車的困擾」環島鐵路花蓮二天一夜旅遊，出發日期為83年12月26日，由乙旅行社發給參加證及行程資料表。該書面資料上寫明出發當天早上八點於臺北火車站東一門鐵路餐廳門口集合，準備搭乘八點四十分往花蓮的自強號列車，待甲旅客抵集合地點時，卻不見旅行社及旅客任何蹤影，向乙旅行社查詢，因適逢假日電話無人接聽，最後總算用呼叫器聯絡上乙旅行社人員，卻回答不知情無法處理，眼看火車時刻將至，甲旅客二人只得依約至服務臺劃位，服務人員告知位子已劃過了，即匆匆趕至月臺上了火車，惟車上仍不見旅行社領隊蹤影，雖透過車上服務小姐廣播尋找旅行社人員仍無所獲，最後到了瑞芳站甲旅客夫婦只好下車，隨即與乙旅行社承辦人員聯絡，該承辦人員當即要求甲旅客夫婦趕至花蓮統帥飯店與其他團員會合，但甲旅客顧及假日火車上人潮多，一路站

到花蓮必疲憊不堪，且時間已晚，因而拒絕乙旅行社承辦人員所提意見，期待的假期也泡湯，轉而向中華民國旅行業品質保障協會（以下簡稱品保協會）申訴。

二、調處結果

本件旅遊糾紛甲旅客本要求退還團費，並請求賠償，經乙旅行社主管親自登門拜訪，獲旅客諒解，僅退還團費一半，雙方和解。

三、案例解析

本件旅遊糾紛之引起，據瞭解係因原訂早上八點四十分火車更改為早上七點五十分，而乙旅行社聲稱因鐵路局車班調度關係而更改，且事先亦電話通知甲旅客知悉，但甲旅客不記得乙旅行社是否有事先於電話中告知，是否事先通知其舉證責任在於乙旅行社，若乙旅行社未能舉證證明已盡事先通知之義務，對於甲旅客夫婦錯過班車而無法如期完成旅遊，乙旅行社應負給付遲延責任，縱然事後甲旅客夫婦與乙旅行社承辦人員聯絡上，該承辦人員要求甲旅客趕搭下一列車趕至花蓮與其他團員會合，但一來甲旅客已被折騰半天了，玩興全消，二來時間急迫，迨抵花蓮已是晚上，白白浪費一天，對於甲旅客夫婦而言，已失去旅遊價值，甲旅客夫婦得依民法第232條：「遲延後之給付，於債權人無利益者，債權人得拒絕其給付，並得請求賠償因不履行而生之損害。」拒絕乙旅行社之意見，主張解除契約要求退還團費，並請求損害賠償，而乙旅行社主管接獲旅客投訴後即積極與旅客溝通協調，除致歉外並表現高度解決誠意，終獲旅客諒解，將賠償責任降至最低，此舉值得業者參考。

資料來源：品質保障協會。

(三)班機起飛前二小時開始發還護照、登機證並處理託運行李

出入本國或他國國境必經三個手續，亦即所謂CIQ：C係指海關（customs），在國際機場、國際商港均設有海關檢查站，海關有權對旅

客攜帶入境之財物及行李予以檢查，必要時依照該國之稅法予以扣稅、沒收或處罰等；I係指內政部警政署航警局的證照查驗（immigration）作業，臺灣航警局對進出國境的旅客進行紀錄審查，一方面防止國內通緝要犯出境，也防止外國人非法入境，或恐怖份子潛入肇事，有些地區須填寫出入境卡片（E/D Card）（D係指Disembarkation，稱為下機或上陸）；Q係指檢疫檢查（quarantine），旅客至有傳染病發生的國家，出入該國的旅客有義務接受預防接種，如由熱帶地區在入境時要提出黃熱病（Ycllow Fever）預防接種證明的國際預防接種證明書（Yellow Card，俗稱黃皮書／黃卡）。

　　雖然是團體託運行李，但是為了方便作業，收據盡可能的發回給旅客自行保管，並告知行李掛條收據的重要性，在託運之前也可以請旅客自行為自己的行李拍照，最好人可以站在行李旁，方便萬一遺失時可以更加容易告知遺失行李的尺寸大小。託運行李拍照的原因，主要是萬一遺失時，方便形容行李的顏色、尺寸，畢竟有些行李的顏色是很難形容的，甚至連中文都不知道該如何稱呼的顏色，所以最方便的方式就是請旅客自行拍照。

　　託運之前領隊必須再次叮嚀旅客，不可把尖銳物品、超過100毫升的液態瓶罐放置在隨身行李，告知旅客將100毫升以內的液態瓶罐放置在夾鏈袋內，託運行李不可攜帶打火機、易燃物品等，務必一而再再而三的提醒旅客；掛團體行李託運雖然大多是集體處理，但是在國外即使是團體票，一般來說還是會要求用個人的方式，一個一個依序辦理check-in，都應提醒旅客注意行李掛牌是否掛妥，並等候託運行李通過X光檢查，確實看到行李運送結束方可離開現場。團體行李的收據領隊應該留意收好，如果是以個人的方式辦理託運行李，應該提醒旅客將收據收好，避免遺失。

　　前往國外表演的團體，一般來說公司會安排通知航空公司預備裝載表演器具，但是如果不確認公司是否安排，可以提早到機場並詢問櫃檯是

夾鏈袋之容量限制

否被通知，如果沒有安排可以立即請求航空公司協助。

　　旅客常常會認為只要內容物是100毫升以內即可，所以有時會拿200毫升的瓶罐，以目測的方式，自我認定一半就是100毫升，但是海關的認定是以瓶罐外標示為準，瓶罐如果是超過100毫升，即使內容物只有10毫升還是會被要求丟棄。

　　夾鏈袋容量實際上也有容量限制，以一公升為準，但是一般旅客以為可以帶若干小夾鏈袋或是一個大夾鏈袋。

　　新鮮蔬菜水果、肉製品、泡麵等違禁物品，必須再三強調禁止攜入他國避免海關查驗。此外國人還是會有攜帶使用仿冒品的問題，如帶團至歐美等先進國家必須特別提醒，該用品可能有查扣甚至罰錢的危機。

　　再次提醒護照內頁是否簽名，有些國家例如德國，對旅客是否簽名非常在意，要特別提醒，如無書寫能力，按照規定可以以按指紋的方式替代，嚴禁代簽，至於簽名是以中文還是英文，信用卡怎麼簽你就怎麼簽，信用卡簽名方式與護照簽名方式最好一致，當旅行國外需要取得簽名證明時，護照簽名與信用卡簽名一致可以得到最大的佐證。

　　OP人員須再次確認役男出境手續是否已經辦理妥當，下圖為役男出

境單範本。一般來說，在機場可以進
行辦理動作，但有些狀況是無法完成
的，如遇到無法完成的狀況，領隊必
須冷靜處理，尋求最快的處理方式，
並告知公司所發生的狀況，至於為何
造成這樣的過錯，領隊可以一面安
撫，一面查證過錯是發生在哪一方。

　　再次確認所應攜帶證件是否準
確，例如前往美國關島必須攜帶國民
身分證，這一項目是比較常發生的錯
誤，如所住地區不遠，請家人拿至機
場補上，也是一種補救的方法。

　　目前推行的入出國自動查驗通關
系統e Gate，也可以宣導旅客辦理，

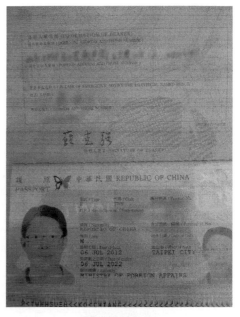

護照頁範本

可以快速入出國，避免冗長的排隊，申請文件只需出示有「中華民國護
照」或「臺灣地區入出境許可證（金馬證）」及政府機關核發之證件
（如身分證、健保卡、駕照等）至申請櫃檯即可免費辦理註冊（持金馬證

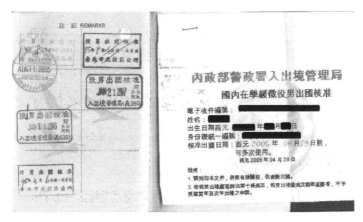

役男出境單範本

者，僅限金門水頭商港使用）。申請時電腦會錄存申請人臉部影像或雙手食指指紋（指紋為自願錄存項目，非必要項目），申請人再於申請書上簽名確認即完成程序，整個流程大約需要兩分鐘即可完成。申請書由系統自動印出，申請人簽名即可，節省民眾填表時間。要注意的是，申請人必須年滿十四歲，身高要140公分以上，且未受禁止出國處分之有戶籍國民。

1.自101年9月3日起自動查驗通關系統將可提供下列身分使用：
 (1)外國人：經核發多次重入國許可，且持有下列證件之一：
 • 外僑居留證。
 • 外僑永久居留證。
 • 就業PASS卡。
 (2)外國人持有外交部核發之外交官員證。
 (3)臺灣地區無戶籍國民：經核發臺灣地區居留證，且持有與臺灣地區居留證相同效期之臨人字號入國許可。
 (4)香港或澳門居民具居留身分且取得臺灣地區居留入出境證。
 (5)大陸地區人民：經核發長期居留證及多次出入境證、依親居留證及多次出入境證。
2.符合上述資格之人士申請自動通關時需檢附下列證明文件：

身分	應備證件一	應備證件二
持居留證之外國人	護照	1.外僑居留證 2.外僑永久居留證 3.就業PASS卡（三種證件擇一）
外交官員	護照	外交官員證
臺灣地區無戶籍國民	護照	臺灣地區居留證（IC卡）（臨人字入國許可）
持居留證之港澳居民	護照	中華民國居留證（IC卡）類別：臺灣地區居留入出境證
持居留證之大陸地區人民	大陸居民往來臺灣通行證	臺灣地區入出境許可證或中華民國居留證（IC卡）類別：臺灣地區長期居留及多次出入境證或臺灣地區依親居留及多次出入境證

3.外來人口使用自動通關方式：

 (1)持居留證之外國人（含外交官員證）或無戶籍國民：

 • 持「晶片護照」或「居留證」通關，透過護照機讀取辨識。

 • 生物特徵識別（臉部辨識與指紋辨識）。

 (2)持居留證之港澳居民或大陸地區人民：

 • 持「多次入出境證」通關，透過護照機讀取辨識。

 • 生物特徵識別（臉部辨識與指紋辨識）。

機場流程

集合旅客→機場接送→check-in→托運行李（宣布禁止管制物品）→分發證照／登機證／機票→告知登機門、登機時間及其他注意事項（如三十分鐘前抵達機門、注意廣播登機門與時間之異動）。

如果是搭乘長程線，例如歐美或是紐澳，因為長程飛行，提醒旅客可以脫鞋，腳如果腫脹是正常現象，提醒皮膚保溼、多喝水、避免穿戴隱形眼鏡，適時地起身伸展身體。

二、導覽解說所有出境流程

過海關、通過隨身行李檢查、登機門、登機時間等等，都必須不厭其煩的再三提醒。領隊對於飛機的座位安排應該要有一定程度的理解，靠窗或走道，協助家庭團員更動座位，可先上網查詢班機座位排列，如果忘記，可以詢問航空公司櫃檯搭乘航班之座位安排為何，是3-3、2-4-2或是3-4-3（**圖**2-1）。

機型：A320/ A321

載客量：194

　　A320/A321機型客機係由法國空中巴士公司所生產之單走道系列飛機。採數位化電子飛行控制系統及最先進的CIDS系統，不但讓駕駛員更容易操作與識別，也提供了更舒適的飛行享受。不僅安全，更符合噪音低、廢氣排放少的環保訴求。每個座椅均以特殊設計，超大空間與俯仰角度，完全符合人體工學要求。座位安排為3-3。

圖片來源：http://zh.wikipedia.org/wiki/File:Swiss.a320-200.hb-ijq.arp.jpg

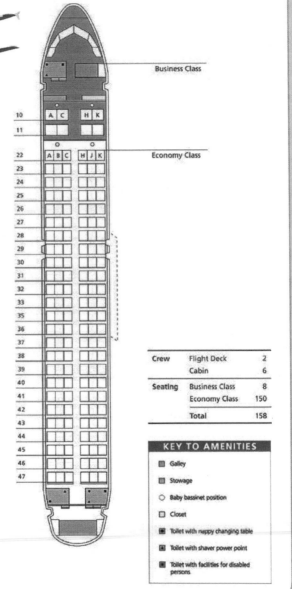

圖2-1　各種飛機機型圖、座位圖

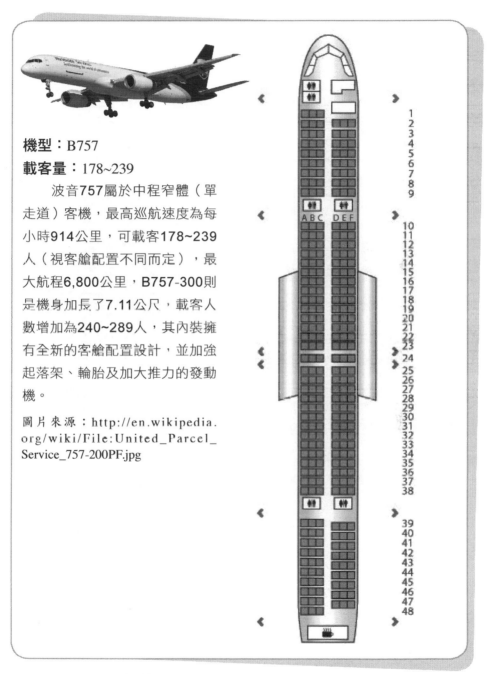

機型：B757

載客量：178~239

　　波音757屬於中程窄體（單走道）客機，最高巡航速度為每小時914公里，可載客178~239人（視客艙配置不同而定），最大航程6,800公里，B757-300則是機身加長了7.11公尺，載客人數增加為240~289人，其內裝擁有全新的客艙配置設計，並加強起落架、輪胎及加大推力的發動機。

圖片來源：http://en.wikipedia.org/wiki/File:United_Parcel_Service_757-200PF.jpg

（續）圖2-1　各種飛機機型圖、座位圖

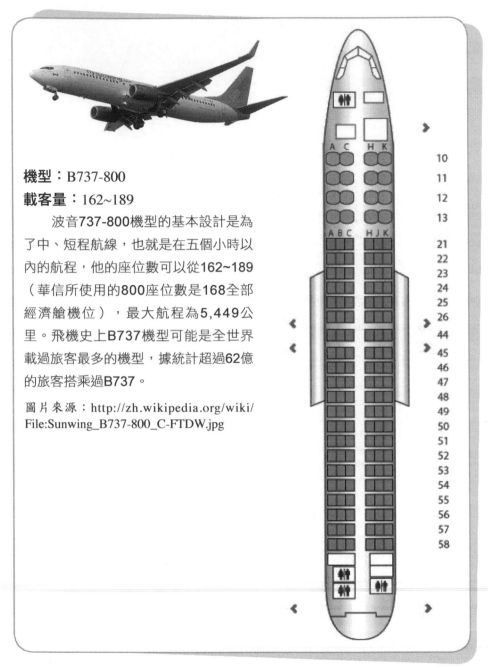

機型：B737-800

載客量：162~189

　　波音737-800機型的基本設計是為了中、短程航線，也就是在五個小時以內的航程，他的座位數可以從162~189（華信所使用的800座位數是168全部經濟艙機位），最大航程為5,449公里。飛機史上B737機型可能是全世界載過旅客最多的機型，據統計超過62億的旅客搭乘過B737。

圖片來源：http://zh.wikipedia.org/wiki/
File:Sunwing_B737-800_C-FTDW.jpg

（續）圖2-1　各種飛機機型圖、座位圖

機型：B747-400

載客量：383

　　波音747飛機是現有各客機中，航程最遠、載客量最大的廣體客機，因此有超級巨無霸的美稱。從最早期的B747-100機型，再發展出B747-200、B747-300，演變到目前最新式B747-400機型。B747配置有四具引擎，為全世界唯一具有雙層客艙飛機，應用現代化的電子科技及精密的電腦系統，一架廣大的B747客機在整個飛行過程中，僅需兩名飛行員即可操作。

圖片來源：http://zh.wikipedia.org/wiki/File:Sunwing_B737-800_C-FTDW.jpg

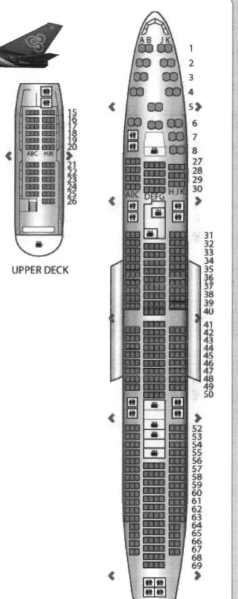

UPPER DECK

（續）圖2-1　各種飛機機型圖、座位圖

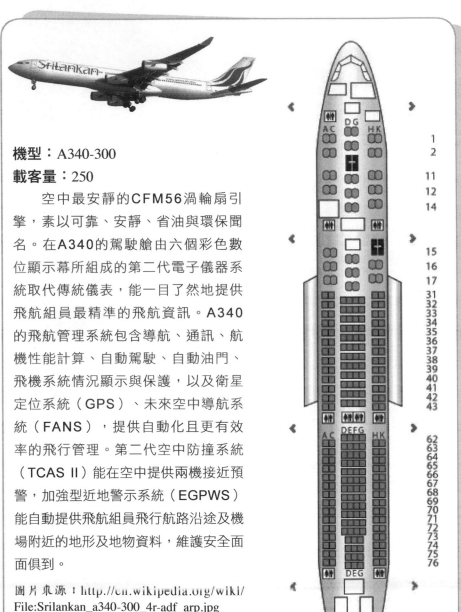

機型：A340-300

載客量：250

　　空中最安靜的CFM56渦輪扇引擎，素以可靠、安靜、省油與環保聞名。在A340的駕駛艙由六個彩色數位顯示幕所組成的第二代電子儀器系統取代傳統儀表，能一目了然地提供飛航組員最精準的飛航資訊。A340的飛航管理系統包含導航、通訊、航機性能計算、自動駕駛、自動油門、飛機系統情況顯示與保護，以及衛星定位系統（GPS）、未來空中導航系統（FANS），提供自動化且更有效率的飛行管理。第二代空中防撞系統（TCAS II）能在空中提供兩機接近預警，加強型近地警示系統（EGPWS）能自動提供飛航組員飛行航路沿途及機場附近的地形及地物資料，維護安全面面俱到。

圖片來源：http://en.wikipedia.org/wiki/
File:Srilankan_a340-300_4r-adf_arp.jpg

（續）圖2-1　各種飛機機型圖、座位圖

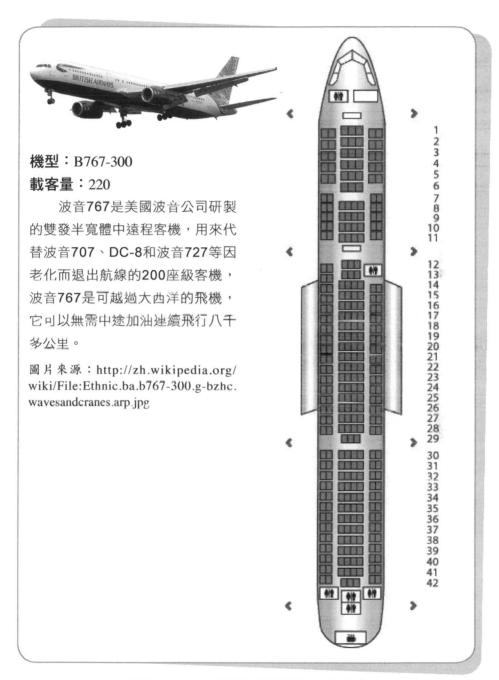

機型：B767-300

載客量：220

　　波音767是美國波音公司研製的雙發半寬體中遠程客機，用來代替波音707、DC-8和波音727等因老化而退出航線的200座級客機，波音767是可越過大西洋的飛機，它可以無需中途加油連續飛行八千多公里。

圖片來源：http://zh.wikipedia.org/wiki/File:Ethnic.ba.b767-300.g-bzhc.wavesandcranes.arp.jpg

（續）圖2-1　各種飛機機型圖、座位圖

機型：空中巴士A380

載客量：893

空中巴士A380（Airbus A380）是空中巴士公司研發的雙層四發動機巨型客機。首架A380客機於2005年試飛成功。2007年客機首先交付給新加坡航空公司，在10月25日首次載客從新加坡樟宜機場飛抵澳洲的雪梨國際機場。

A380客機是全球載客量最高的客機，打破波音747統領近三十一年的世界載客量最高的民用飛機紀錄。可承載893名乘客。在三級艙配置下（頭等艙、商務艙、經濟艙）可承載555名乘客，比波音747-8大超過40%。A380的航距為15,700公里，足以不停站由杜拜飛往洛杉磯。A380客機座位布置為上層「2-4-2」形式，下層為「3-4-3」形式。

資料來源：維基百科

圖片來源：https://ea.flyasiana.com/C/popup/zh/A380_pop.html

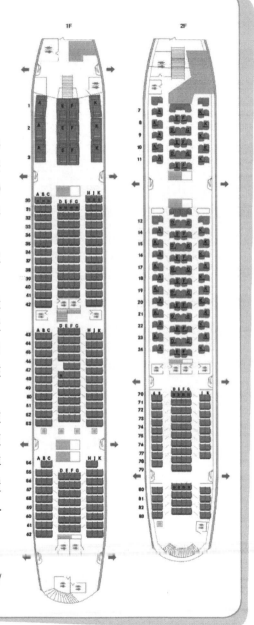

（續）圖2-1　各種飛機機型圖、座位圖

機型：波音787

載客量：242～395

　　波音787夢幻客機（Boeing 787 Dreamliner），是波音公司最新型號的廣體中型客機，於2011年投入服務可載242～395人。787是首款主要使用複合材料建造的主流客機，比起767更省油，效益高出20%。

資料來源：維基百科

圖片來源：https://www.united.com/web/zh-HK/content/travel/inflight/aircraft/787/900/default.aspx

（續）圖2-1　各種飛機機型圖、座位圖

領隊與
導遊實務

50

案例分析　役男出境未經核准，誰該負責？

一、事實經過

　　為了慶祝自己以三十歲「高齡」拿到博士學位，阿風力邀女友靜宜一起出國旅遊，當時正逢後SARS期，航空公司為了刺激買氣，紛紛與旅行社聯手推出各種優惠，經過一番比較，阿風在乙旅行社的網站訂購了香港三天二夜的機加酒套裝行程，每人費用4,800元，外加稅及兵險1,300元。出發前七天左右，阿風還特地跑了趟臺北到乙旅行社簽約繳款，同時拿到班機時間及飯店資料表。出發當天通關時阿風卻被海關人員攔住，原來阿風仍具役男身分，必須經戶籍地區公所核准蓋章後才可出境。

　　阿風向送機人員求援，送機人員表示當場無法處理，只能等週一上班回報公司，當天適逢週六，靜宜拚命打電話也聯絡不上乙旅行社的人員，兩人只好拎著行李，敗興返家。阿風一到家，看到許久不見的表哥來訪，在大家的詢問下，垂頭喪氣的將整件事一五一十地說了，表哥卻笑嘻嘻的說自己也曾遇到類似的狀況，結果不但原來繳交的團費全額退還，旅行社還依旅遊契約書的規定，再賠了同額的團費。

　　聽到表哥的經驗，讓沮喪的阿風精神一振，週一上午，阿風立刻去電乙旅行社業務員，告知週六發生的情況，並要求乙旅行社除退還全額團費外，還須依旅遊契約的規定賠償違約金。然而業務員表示，靜宜和阿風兩個人的機票都沒辦法退票，至於旅館當天取消還能退回多少，必須再和外站確認才知道。阿風一聽之下，認為乙旅行社違反契約規定，逃避賠償責任，當下一把火上心頭，於是向中華民國旅行業品質保障協會提出申訴，請求協調。

二、調處結果

　　阿風與靜宜無法成行非因旅行社過失所致，因此無法請求乙旅行社賠償。本會調處委員建議乙旅行社本著服務顧客的立場，協助阿風和靜宜減少損失。由於阿風的行程是週六出發，因此送機人員週一一早通知乙旅行社有兩個人沒成行時，乙旅行社已無法再做任何處理。由於機票不得退改、延期（網站上亦已註明），因此乙旅行社同意於一週內為兩人向航空公司提出退還兵險及

稅的申請書。此外，乙旅行社同意致贈兩人各一張500元的折價券，憑券參加乙旅行社舉辦的國外旅遊團體的扣抵團費。阿風和靜宜同意接受，雙方和解。

三、案例分析

究竟如何界定役男的身分？國內役男又要如何申請出國旅遊？依「役男出境處理辦法」規定，年滿十八歲之翌年一月一日起至屆滿三十六歲之年十二月三十一日止，尚未履行兵役義務之役齡男子，即簡稱「役男」。役男申請出境應經核准，且出國旅遊期間不得超過兩個月。

舉例來說，本案中的阿風雖然已經三十歲了，由於一直在學，所以還沒服兵役，當然具有役男的身分。此時無論是阿風自己親辦或委託旅行社代為申請護照，所領到的護照末頁，領務局都會蓋有「持照人出國應經核准，尚未履行兵役義務」的戳章。在阿風還沒服兵役前，如果計畫出國旅遊，必須由本人或委託他人帶著身分證、印章及護照正本到戶籍所在地的鄉鎮、市、區公所兵役課填寫出境申請書，兵役課核准同時會在護照加蓋核准章，阿風即可持該本護照出境。值得注意的是，依規定二十歲以上在學役男經核准緩徵者，除鄉鎮、市、區公所外，也可向入出境管理局申請加蓋核准章，所以，如果阿風仍具國內學生身分，則可以選擇回戶籍地或直接到境管局蓋章。

役男出境應加蓋核准章的規定是旅行業從業人員基本常識之一，通常業務員或OP在收到旅客報名時，如果看到有年輕的男性團員，都會特別注意兵役問題。既然如此，為什麼會出現本案的狀況？原來，阿風是透過網路報名的，乙旅行社OP在開票前為了避免英文姓名出錯，要求阿風和靜宜傳真護照首頁，一看到阿風已經三十歲，直覺認為阿風必定是已服過兵役，怎麼也沒想到阿風一口氣就讀到博士班，根本還沒服兵役，仍具有役男的身分。另方面，阿風唯一一次的出國經驗，就是代表學校參加比賽，當時校方負責處理選手們出國所需證照及相關手續，因此阿風單純的以為只要有機票和護照就可以出國，壓根沒想到自己還是役男。蓋出國核准章本是件簡單的事，就這樣在雙方陰錯陽差之下被錯失了。

為什麼同樣是沒蓋兵役章，阿風的表哥可以得到團費全額賠償，阿風與靜宜卻只得到兵險及稅金的退還和500元的折價券？關鍵在於──旅行社對於

參加團體旅遊及機加酒的旅客，負有不同程度的證照查驗義務。旅行社招攬旅客組團旅遊，所負的是承攬的責任，依國外團體旅遊定型化契約書第13條前段，如確定所組團體能成行，乙方（旅行社）即應負責為甲方（旅客）申辦護照及依旅程所需之簽證，並代訂妥機位及旅館。阿風的表哥當時參加巴里島旅遊團，在報名單上已特別註明自己尚未服兵役，旅行社疏於注意，護照辦下來後一直鎖在公司保險箱，出發當天才交給領隊，當然，阿風的表哥在沒蓋核准章的情況下，是不可能通關出境的。無論是沒有為旅客加蓋核准章，或未發還護照，要求旅客自行加蓋章，皆屬因旅行社的過失致旅客無法成行，因此旅行社只好依團體旅遊契約第14條規定：因可歸責於乙方之事由，致甲方之旅遊活動無法成行時，乙方於知悉旅遊活動無法成行者，應即通知甲方並說明其事由。並按通知到達甲方時，距出發日期時間之長短，賠償甲方一定比例之違約金。阿風的表哥是當天到機場才知道去不成，所以旅行社除了退還團費外，又賠償了團費全額的違約金。

　　然而阿風與靜宜購買的是機加酒的套裝行程，也因此和乙旅行社簽訂了國外個別旅遊定型化契約書，所謂個別旅遊，是指旅行社不派領隊人員服務，並依旅客的要求代為安排機票、住宿、旅遊行程；或旅客參加旅行社所包裝販賣的機票、住宿、旅遊行程之個別旅遊產品。依該契約第10條，乙方（旅行社）應明確告知甲方（旅客）本次旅遊所需之護照及簽證。那麼，就阿風出國所須的手續，乙旅行社是否有盡到告知之責？調處會中，乙旅行社表示，為了避免業務員的疏忽，所有自由行產品的網頁上，都已標有「役男請自行至市公所加蓋核准章」的字句，阿風付清尾款當時拿到的班機和飯店資料表中，也有同樣的說明。會中靜宜坦承，兩人只注意班機時間和飯店名稱，一直到出發當天在機場被攔下來，想打電話找乙旅行社處理時，才首次注意到表列的告知事項。由此看來，旅行社已盡告知之責，至於阿風不知道自己是役男，沒有注意乙旅行社的告知以致無法成行，此非可歸責於乙旅行社，故個別旅遊契約書第11條規定在此並不適用。

資料來源：品質保障協會。

第四節　領隊應該具備的機票基本常識

　　機票價格因購買時間、使用條件、使用者身分等因素而不同，基本上普通票（Normal Fare）因無特殊折扣及太多使用限制條件，價格最貴。旅遊票、折扣票、特別票相對便宜，特定人士，如航空公司人員則有特別優惠，有些是免費搭乘。團體票一般較個人票便宜，超過十五人有一張免費票稱為FOC（Free Of Charge），但此優惠目前許多航空公司都已取消。

　　國際航空運輸協會（International Air Transport Association, IATA），簡稱國際航協，屬於民間組織，但在航空運輸業裡有著舉足輕重的地位，目前總部設於加拿大蒙特婁，而執行總部則設在瑞士日內瓦。國際航協最主要的權責包含訂定航空運輸票價、運價及規則。目前會員來自全世界一百三十餘國，約二百六十八家航空公司所組成。臺灣的航空公司及有販售國際航線機票之旅行社均加入成為IATA的會員。

一、IATA定義之地理概念

　　IATA為統一管理、制訂與計算票價，以及方便解決區域性航空市場各項問題，將全球劃分為數個航空客運行程（GI-Global Indicator）及三大飛行區域：

(一)第一大區域（IATA Traffic Conference Area 1, TC1）

　　西起白令海峽，東至百慕達，包括：

1.北美洲（North America）：美國、加拿大。
2.中美洲（Central America）：巴拿馬、古巴、墨西哥……。
3.南美洲（South America）：祕魯、阿根廷、巴西……。

4.加勒比海島嶼（Caribbean Islands）、夏威夷（Hawaiian Islands）、格陵蘭（Greenland）。

(二)第二大區域（IATA Traffic Conference Area 2, TC2）

1.整個歐洲（Europe）：東端到俄羅斯的烏拉山脈（Ural）以西。
2.中東（Middle East）：含伊朗、伊拉克。
3.非洲（Africa）：整個非洲區塊。

(三)第三大區域（IATA Traffic Conference Area 3, TC3）

西起烏拉山脈、阿富汗、巴基斯坦，東到南太平洋的大溪地（Tahiti），包括：

1.亞洲：東南亞（South East Asia）、東北亞（North East Asia）、含俄羅斯的烏拉山脈以東、關島、威克島（Wake Island）。
2.南亞次大陸（South Asian Subcontinent）。
3.南太平洋群島：美屬薩摩亞（American Samoa）、法屬大溪地。
4.大洋洲（South West Pacific）：紐西蘭、澳洲。

TC為Traffic Conference Area之縮寫

國際航空運輸協會將全球分為東半球與西半球：

1.東半球（Eastern Hemisphere, EH），包括TC2和TC3。
2.西半球（Western Hemisphere, WH），包括TC1。

二、航空資料及機票認識

(一)航空資料

◆航空公司名稱代號（Airline Designator Codes）

每一家航空公司都有兩個大寫英文字母代碼（二碼）。例如：中華航空的代碼就是CI、長榮航空代碼為BR。領隊至少要很清楚該團搭乘航空公司的代號。

◆航空公司數字代碼（Airline Codes Numbers）

每一家航空公司都有數字代號，為三碼。例如：中華航空China Airlines代號是297（已加入Sky Team合作聯盟）、長榮航空Eva Airways代號是695（已經加入Star Alliance星空聯盟）。

◆城市或是機場代號（有可能共用一個代號）

1. 城市代碼（City Code）：國際航協用三個大寫英文字母來表示有定期班機飛航之城市代號，由國際標準組織制定。例如：臺北TAIPEI，城市代號為TPE。
2. 機場代號（Airport Code）：一個城市可能有數個機場，包含國內或國際機場。國際航協將每一個機場以三個英文字母來表示。例如：倫敦希斯洛機場，英文全名是Heathrow Airport，機場代號為LHR。

世界航空聯盟

參加航空聯盟的好處是航空公司可以互相合作航線，降低航線營運成本，例如：航班代碼共享（code sharing）、共享貴賓室、地勤互相代理等。旅客則可以買到更方便、便宜機票，如環球機票，登機及轉機方便性提高，拿到全程的登機證以及行李直掛到達目的地，互相累積里程數等。

1. 星空聯盟（Star Alliance）：二十七個正式成員，建立於1997年。創始會員為聯合航空（UA）、漢莎航空（LH）、加拿大航空（AC）、泰國國際航空（TG）、北歐航空（SK），長榮航空（BR）於2012年加入。

2. 天合聯盟（SkyTeam Alliance）：二十個正式成員，建立於2000年。創始會員為達美航空（DL）、法國航空（AF）、墨西哥國際航空（AM）、大韓航空（KE），中華航空（CI）2011年加入。

3. 寰宇一家（One World）：十五個正式成員，建立於1999年。創始會員為國泰航空（CX）、美國航空（AA）、英國航空（BA）、澳洲航空（QF）。

4. 價值聯盟（Value Alliance）（低成本航空聯盟）：八個正式成員，建立於2016年。創始會員為宿務太平洋航空（5J）、濟州航空（7C）、飛鳥航空（DD）、酷鳥航空（XW）、酷航（TZ）、欣豐虎航（TR）、澳洲虎航（TT）、香草航空（JW）。

5. 優行聯盟（U-FLY Alliance）（低成本航空聯盟）：五個正式成員，建立於2016年。創始會員為香港快運航空（UO）、祥鵬航空（8L）、烏魯木齊航空（UQ）、中國西部航空（PN）。

(二)機票認識

◆電子機票（Electronic Ticket, E-Ticket）

隨著科技演進，搭機手續簡化，紙本機票逐漸被淘汰，電子機票大概是目前最受歡迎的開票方式（圖2-2），機票資料儲存在航空公司電腦資料庫中，一般來說只有A4大小的一張紙，是所有票種裡最環保的方式，也可以避免實體機票遺失的風險，理論上你可以完全不需要帶機票，只要給櫃檯你的護照及班機號碼即可找出你的機票記錄。因為它就像一張講義，常會被旅客不經意丟棄，所以要提醒旅客保存好，避免海關人員要求看回程機票而無票的情況，領隊人員當然也應該攜帶團體名單，跟

```
                          ELECTRONIC TICKET
                     PASSENGER ITINERARY RECEIPT

                        DATE : 14 DEC 2016
                        AGENT: 8888AA
                        NAME : LIN/LONGTAI MR

       IATA          : 34203290
       ISSUING AIRLINE : BRITISH AIRWAYS
       TICKET NUMBER   : 125-1141626695

       BOOKING REF: X9ZW45 - AMADEUS    X9ZW45 - CATHAY PACIFIC  X9ZW45 - BRITISH
       AIRWAYS

       FROM /TO                    FLIGHT   DEP/ARR       FARE BASIS    NVB     NVA    BAG
       ST
       ------------------------------------------------------------------------------------
       ----
       TAIWAN TAOYUAN AIRPORT      CX 409   10AUG  19:20  DNN0Y6C5     10AUG   10AUG  2PC
       OK
       TERMINAL:1
       HONG KONG INTL AIRPORT               10AUG  21:15
       TERMINAL:1

       HONG KONG INTL AIRPORT      BA 32    10AUG  23:10  DNN0Y6C5     10AUG   10AUG  2PC
       OK
       TERMINAL:1
       LONDON HEATHROW AIRPORT              11AUG  04:50
       TERMINAL:5

       LONDON HEATHROW AIRPORT     BA 31    25AUG  18:40  INW0B6C0     25AUG   25AUG  2PC
       OK
       TERMINAL:5
       HONG KONG INTL AIRPORT               26AUG  18.40
       TERMINAL:1

       HONG KONG INTL AIRPORT      CX 400   26AUG  16:15  INW0B6C0     26AUG   26AUG  2PC
       OK
       TERMINAL:1
       TAIWAN TAOYUAN AIRPORT               26AUG  18:15
       TERMINAL:1

       AT CHECK-IN, PLEASE SHOW A PICTURE IDENTIFICATION AND THE DOCUMENT YOU GAVE
        FOR REFERENCE AT RESERVATION TIME

       ENDORSEMENTS  : CARRIER RESTRICTION APPLY//CARRIER RESTRICTION APPLY PENALTY A
                       PPLIES
       PAYMENT       : CASH

       NOTICE
       CARRIAGE AND OTHER SERVICES PROVIDED BY THE CARRIER ARE SUBJECT TO CONDITIONS
       OF CARRIAGE, WHICH ARE HEREBY INCORPORATED BY REFERENCE. THESE CONDITIONS MAY
       BE OBTAINED FROM THE ISSUING CARRIER.
       THE ITINERARY/RECEIPT CONSTITUTES THE PASSENGER TICKET FOR THE PURPOSES OF
        ARTICLE 2 OF THE WARSAW CONVENTION, EXCEPT WHERE THE CARRIER DELIVERS TO THE
       PASSENGER ANOTHER DOCUMENT COMPLYING WITH THE REQUIREMENTS OF ARTICLE 2.

       PASSENGERS ON A JOURNEY INVOLVING AN ULTIMATE DESTINATION OR A STOP IN A
       COUNTRY OTHER THAN THE COUNTRY OF DEPARTURE ARE ADVISED THAT INTERNATIONAL
       TREATIES KNOWN AS THE MONTREAL CONVENTION, OR ITS PREDECESSOR, THE WARSAW
       CONVENTION, INCLUDING ITS AMENDMENTS (THE WARSAW CONVENTION SYSTEM), MAY APPLY
       TO THE ENTIRE JOURNEY, INCLUDING ANY PORTION THEREOF WITHIN A COUNTRY. FOR
       SUCH PASSENGERS, THE APPLICABLE TREATY, INCLUDING SPECIAL CONTRACTS OF
       CARRIAGE EMBODIED IN ANY APPLICABLE TARIFFS, GOVERNS AND MAY LIMIT THE
       LIABILITY OF THE CARRIER. THESE CONVENTIONS GOVERN AND MAY LIMIT THE
       LIABILITYOF AIR CARRIERS FOR DEATH OR BODILY INJURY OR LOSS OF OR DAMAGE TO
       BAGGAGE, AND FOR DELAY.

       THE CARRIAGE OF CERTAIN HAZARDOUS MATERIALS, LIKE AEROSOLS, FIREWORKS,AND
       FLAMMABLE LIQUIDS, ABOARD THE AIRCRAFT IS FORBIDDEN. IF YOU DO NOT UNDERSTAND
       THESE RESTRICTIONS, FURTHER INFORMATION MAY BE OBTAINED FROM YOUR AIRLINE.
```

圖2-2　電子機票

團體機票代號,適時地得讓海關知道所有人的機票都是確實無誤的來回機票。

◆有關機票相關內容

雖然紙本機票已少見,領隊對機票內容仍須有相當瞭解,以下是機票每一個欄位所代的意義說明:

1.旅客姓名欄(Name of Passenger):姓在前,姓與名字以「/」隔開,中外都是一樣,姓在前,名在後,旅客英文全名需與護照相同,或是與護照上之英文別名相同,一經開立即不可轉讓。旅客姓名後面須緊跟旅客稱謂(如Mr.、Miss、Mrs.),例如:LIU/YUANLIANG Mr.。

2.附註旅客性質代號(附註在稱謂之後):

(1)IN(INF, infant):嬰兒二歲以下,嬰兒票不可以占位,一位成人也只能購買一張嬰兒票,如同時間有兩位嬰兒同行,第二張開始必須購買小孩票。嬰兒票之手提行李可以攜帶搖籃,託運行李重量上限為10公斤。美國、加拿大地區嬰兒票是免費的。可向航空公司申請Bassinet(嬰兒的搖籃)的服務。

(2)CHD(Child):小孩二至十二歲以下,年齡計算是以出發日為準,而非購買日。

(3)UM(Unaccompanied Miner):指搭機無人陪伴的嬰兒或小孩。

(4)CD(Senior Citizen Fare):老人票,每一個國家規定不同(所有牽扯到年紀的機票,都必須註明護照上出生年月日)。

(5)AD(Agent Discount Fare):指的是旅行社從業人員優待票。

(6)AP(Advance Purchase Fare):簡單的說就是有限制的預購票,例如AP14的意思就是必須在十四天前購票。

(7)ID(Air Industry Discount Fare):指的是航空公司職員的優待票。

(8)CG（Tour Guide Fare; Tour Conductor Fare）：領隊優待票。

(9)DG（Government Officials Fare）：政府官員優待票。

(10)E（Excursion Fare）：旅遊票，例如YEE60，這裡的Y指的是經濟艙、E指的是旅遊票、60指的是票期為六十天。

(11)EM（Emigrant Fare）：移民票。

(12)FOC（Free Of Charge）：指的是免費機票，但是稅金需另付。

(13)GV（Group Inclusive Tour Fare）：團體旅遊票，傳統上的團體定義為十張為一團體，但航空公司有時候也會推出所謂的GV2，兩人成行團體票。

(14)SC（Seaman Discount）：船員票。

(15)SD（Student Fare）：學生票（機票的計算，例如當代號為SD25，意味著這一張機票25% off，可以打七五折）。

(16)EXST（Extra Seat）：額外購買的機票座位，如旅客因肥胖之故。

(17)SP（Special Handling）：指乘客由於個人身心或某方面之不便，需要特別的協助。

3.航空公司（Carrier）：例如華航CI、長榮航空BR。

4.班機號碼（Flight）：定期航班（Schedule Flight）是由三位數字組成，一般來說加班機（Extra Section）則由四位數字組成。

5.搭乘艙等（Class）：一般艙等的代號如下：

　(1)頭等艙（First Class）：F、A、P。

　(2)商務艙（Commercial or Business Class）：C、D、J、I、Z。

　(3)經濟艙（Economy Class）：Y、B、K。

6.訂位狀況（Status）：

　(1)OK：機位確認（Space Confirmed）。

　(2)RQ：機位候補（On Request）。

　(3)SA：空位搭乘（Subject To Load，用於航空公司職員）。

(4)NS：嬰兒不占座位（Infant No Seat）。

(5)OPEN：無訂回程時間（No Reservation）。

7.出發日期（Date）：日期以二數字來書寫，至於月份則以英文字母
縮寫來標示，例如5月28日就會寫成28 MAY。

8.班機起飛時間（Time）：都是以當地時間（Local Time）為準，必
要時會以A、P、N、M、W、X、H、L表示。其意思分別為：

(1)A：AM，早上。

(2)P：PM，下午。

(3)N：noon，中午。

(4)M：midnight，半夜。

(5)W：週末。

(6)X：週間。

(7)H：旺季。

(8)L：淡季。

例如：早上0830就可能會寫成830A，下午0330就可能寫成330P，
中午1200就寫成12N，午夜1200就會寫成12M。

9.機票標註日期之前使用無效（Not Valid Before）。

10.機票標註日期之後使用無效（Not Valid After）。

11.機票的效期：機票最久就以起飛日開始算起一年，絕對沒有超過
一年票期的機票；航空公司偶爾也會推出一個月或是效期更短的
七日優惠票等等。

12.旅客託運行李限制（Allow）：目前IATA將免費託運行李的部分
分為「計件」與「計重」兩種方式來計算，以下為一般的規定狀
況，但現今每個航空公司也有自己不同的規定，許多公司有一人
攜帶23公斤的限制。

(1)計件（Piece System, PC SYS）：旅客入出境美國、加拿大與中
南美洲地區時採用。

艙等	件數	重量 （每件不得超過）	每件長寬高總尺寸 相加不可超過	備註
頭等艙 商務艙	2	32公斤（KG）	158公分（62英寸）	兩件長寬高總尺寸相加不可以超過270公分，且重量不得超過7公斤
經濟艙	2	32公斤（KG）	158公分（62英寸）	

- 嬰兒託運行李一件，尺寸不得超過115公分，另可託運一件折疊式嬰兒車。
- 超重行李費用計算：行程涉及美國、加拿大地區依不同目的地城市而有不同的收費價格，此價格是依各航空決定之當地幣值金額收費。

(2)計重（Weight System, WT SYS）：旅客進出美、加以外地區採用。

艙等	重量限制，不限件數
頭等艙	40KG（88磅）
商務艙	30KG（66磅）
經濟艙	20KG（44磅）
嬰兒	可託運10KG免費行李

13.機票號碼（Ticket Number）：每一本機票之號碼共有13個數字，外加一個檢查碼，例如：

297 3 2 12345678 9

297　　　　代表航空公司代號，這個號碼代表的是華航

3　　　　　代表機票來源號碼

2　　　　　代表此張票有二張搭乘聯

12345678　代表機票號碼

9　　　　　代表檢查碼

14.團體代號摘要整理（Tour Code）：用於團體機票，如何解讀？例如：

IT9BR3GT62A488

IT	表示Inclusive Tour
9	表示2009年
BR	表示長榮航空
3	代表由TC3出發的飛機
GT62A488	團體的序號

15.票價計算欄（Fare Calculation Box）：會出現機場稅及機票費用，費用貨幣別都是以開票地區幣別計算，例如臺灣開票，就以臺幣表示，日本開票就以日圓標示。

16.稅金欄（Tax Box）：一般來說轉機過境或是抵達目的地機場是不會被收取機場稅的，惟在離境的機場，每一個國家依其規定設置費用，一般來說都是隨票附徵（注意：仍有些城市分開，領隊須準備現金），稅金的內容一般就是機場稅、燃油稅、兵險。費用計價單位以開立機票國家幣種為準，例如由臺灣出發，稅金上的計價方式就以新臺幣來計算，而不是美金或是其他幣別來計算。

17.總額欄（Total）：一張機票含稅的票面價，領隊畢竟也不知道實際費用是多少，票面價與旅客實際付的價格差異很大。

18.聯票號碼（Conjunction Ticket）：電腦自動化機票行程航段超過四段，須使用一本以上機票時，除應用使用連號機票外，所有連號的機票票號皆須加註於每一本機票的聯票號碼欄內。

19.限制欄（Endorsements/ Restrictions）：常見的限制如下：

(1)禁止背書轉讓（Nonendorsable-Nonendo）。

(2)禁止退票（Nonrefundable-Nonrfnd）。

(3)限制搭乘的時間（Embargo Period）。

(4)禁止更改行程（Nonreroutable-Nonrerte）。

(5)禁止更改訂位（Res.May Not Be Changed）。

20.起／終點（Origin/ Destination）。

21.付款方式：如果是付現金就打cash；如果是信用卡付款方式欄中註記代號，VISA卡為VI；MASTER CARD為CA。

22.依據開立機票及付款地之規定有下列不同代號：

(1)SITI：SALE INSIDE and TICKET ISSUED INSIDE（由出發地購票，機票於出發地開立）（出發地一般稱國內）。

(2)SITO：SALE INSIDE and TICKET ISSUED OUTSIDE（由出發地購票，機票於外地開立）。

(3)SOTI：SALE OUTSIDE and TICKET ISSUED INSIDE（由外地購票，機票於出發地開立）。

(4)SOTO：SALE OUTSIDE and TICKET ISSUED OUTSIDE（由外地購票，機票於外地開立）。

三、其他相關縮寫與用語

(一)機票行程區分

航空公司售出的機票行程區分：

1.OW：單程票（One Way Trip）。

2.RT：來回票（Round Trip）。

3.CT：環遊票（Circle Trip）。

4.OJ：有開口行程的票（Open Jaw），可分Single Open Jaw和Double Open Jaw。

5.RD：環遊世界票（Round the World），即環繞地球一圈的票。

(二)機上餐飲代號

1.KSML：猶太教餐。

2.MOML：伊斯蘭教餐。

3.DBML：糖尿病餐。

4.SPML：無牛肉餐。

5.VLML：西式素食餐。

6.VOML：東方素食餐。

7.VGML：純素食餐亦為嚴格素食餐。

(三)其他相關用語

1.NUC（Neutral Unit of Construction）：中性計算票價的單位，價值與USD一樣。

2.ROE：Rate of Exchange兌換率。

3.Open Ticket：未註明使用日期及時間之機票，旅客可隨時訂位。

4.PTA：Prepaid Ticket Advice，已為特定人士購妥機票的通知。

5.MCO：航空公司開立的雜費交換券。

6.ETD（Estimated Time of Departure）：飛機預定出發時間。

7.ETA（Estimated Time of Arrival）：飛機預定抵達時間。

8.In Transit：過境或經由。

9.Stopover：飛行旅程中旅客地面停留。

10.Off-Line：指該航空公司無航線飛往該地。

11.On-Line：指該航空公司有班機到達該地。

12.Sublo（Subject To Load）Ticket：指空位搭乘。

13.No Show：已訂妥機位，旅客沒有前往機場報到搭機。

14.STPC（Stopover Paid By Carrier）：航空公司負責轉機地之食宿費用。

經濟艙症候群

★疾病的成因

　　所謂的「經濟艙症候群」，其造成的主要原因是旅行中長時間坐著不動，腿部深處的靜脈容易形成血塊而引起的深層靜脈血栓症（Deep Venous Thrombosis, DVT）。這種靜脈血栓會在病人突然起立或走路時順著血流跑到肺部，而堵住肺的血管引起肺栓塞（Pulmonary Embolism）。會命名為經濟艙症候群的主因是，最早被發現的旅客是乘坐於經濟艙中而得名，但實際上並不是只有搭乘經濟艙的旅客才有可能發生，只要是搭乘長程的交通工具，包含長程巴士、火車等等，不論是經濟艙或是商務艙、頭等艙，都有可能造成相當的危險性，所以近來被建議改名為「旅客血栓症」（Traveler's Thrombosis）。

　　一般來說很多人會忘卻飛機的內部其實是非常乾燥的，所以當搭乘長程飛機時，如果沒有適時的補充水分，血液的黏性就會增加，容易形成血栓，再加上狹小的空間，以相同的姿勢坐在狹小的座位上持續一段時間後，大腿底部或膝蓋背面受到壓迫，腳部靜脈血循環變得不好，就更容易形成血栓。當飛機著陸之後，開始站立走動，血流會突然增加，這時候在腳靜脈的血栓便會順著血流回到心臟，但是因為心臟有比較廣泛的空間，還不會造成栓塞，但當血液流到肺的時候，往往就會造成血管栓塞的現象。

　　有血栓病史、凝血功能異常、腳血管的內壁曾經受傷、孕婦或是剛生產後、長期服用口服避孕藥、剛接受足部手術或是足部骨折、糖尿病、高脂血症、肥胖、吸菸等生活習慣不好的人，都是屬於高危險群，領隊在帶領旅客時應該要多加注意。

★預防方法

1.水分的補充：「旅客血栓症」是可以預防的，最基本也是最容易的方式就是補充水分，特別是長途飛行的行程，應該鼓勵旅客每一小時喝一杯不含酒精的飲料；而儘量少喝咖啡、紅茶、綠茶等含咖啡因的飲料。

2.腳部運動：實際上目前航空公司也注意到這一方面的問題，所以常常可

見飛機上的影片宣導,可以鼓勵旅客多多學習影片中的教學,或是希望旅客儘量每一小時要做三至五分鐘的腳部運動,包括腳後跟、腳趾尖上下的運動及活動腳趾。

3.穿著舒適輕鬆的服裝:穿著太緊的衣服會阻礙血流的循環,所以也應該鼓勵旅客在長途旅行前穿著較舒適輕鬆的服裝。

四、其他有關飛機航班的問題

(一)最少轉機時間(Minimum Connecting Time)

領隊遇到轉機狀況,應該掌握團員及當地時間,避免浪費時間造成無法順利轉機的窘境。至於機場轉機時間,每個機場規定不一,於不熟悉的機場,領隊更應該要多打聽,或是適時的尋求地勤的幫助,國際線轉國內線,或國內線轉國際線所需轉機時間較長。

機場班機轉機符號

中途轉機又可以分成「原班機轉機」與「不同班機轉機」，分述如下：

◆原班機轉機

持有登機證與護照，一般來說轉機時間約一小時上下，該航空公司並配發貼紙或是轉機牌方便旅客轉機，過程需要再做一次安全檢查，所以務必提醒旅客再將液態物品放置在夾鏈袋內，確實清點人數，一一通過安檢，並於起飛前至少三十分鐘抵達登機口。

◆不同班機轉機（分同一家航空公司不同班機代號及不同航空公司）

例如在日本東京中轉至美國的航班，或是香港中轉至歐洲的航班，歐美飛機不盡然與臺灣有直接航權關係，所以會與華航、長榮或是國泰航空公司配合，一般來說在臺灣就可以拿到下一段飛機登機證，但是也有可能無法取得，領隊應該全轉運點下一航空公司服務櫃檯取得登機證，並帶領旅客完成安全檢查項目，並於起飛前至少三十分鐘抵達登機口。這一種情況的登機門與原班機轉機的登機口狀況不太一樣，變動比較大，所以應該要特別提醒旅客，注意登機口是否更動。

表2-2為臺灣常見航空公司代碼表。

(二)共用航班（Code Sharing）

例如旅客持有的是A航空公司機票，但搭上的卻是B航空公司的航班，這一種情況就是屬於共用航班的狀況。一番來說在螢幕上你會發現同一時段、同一地點在航班的註記欄上會跳出一個或是以上的班機狀況，那就是屬於共用航班，如果是他航班機一般來說會出現四碼的狀況，如果是正班班機就是出現三碼的狀況。

表2-2　台灣常見航空公司代碼表

代碼	航空公司	代碼	航空公司	代碼	航空公司
6Y	尼加拉瓜航空公司	FJ	斐濟太平洋航空公司	NH	全日空航空公司
8L	大菲航空公司	GA	印尼航空公司	NW	西北航空公司
AA	美國航空公司	GE	復興航空公司	NX	澳門航空公司
AC	楓葉航空公司	GF	海灣航空公司	NZ	紐西蘭航空公司
AE	華信航空公司	GU	瓜地馬拉航空公司	OA	奧林匹克航空公司
AF	亞洲法國航空公司	HA	夏威夷航空公司	OK	捷克航空公司
AI	印度航空公司	HP	美西航空公司	OS	奧地利航空公司
AK	大馬亞洲航空公司	IM	澳亞航空公司	OZ	韓亞航空公司
AN	澳洲安捷航空公司	IT	法國英特航空公司	PA	美國泛亞航空公司
AQ	阿羅哈航空公司	JD	日本系統航空公司	PL	祕魯航空公司
AR	阿根廷航空公司	JL	日本航空公司	PR	菲律賓航空公司
AY	芬蘭航空公司	KA	港龍航空公司	PX	新幾內亞航空公司
AZ	義大利航空公司	KE	大韓航空公司	QF	澳洲航空公司
B7	立榮航空公司	KL	荷蘭皇家航空公司	RA	尼泊爾航空公司
BA	英國亞洲航空公司	KU	科威特航空公司	RG	巴西航空公司
BD	英倫航空公司	VS	英國維京航空公司	RJ	約旦航空公司
BG	孟加拉航空公司	VY	國華航空公司	SA	南非航空公司
BI	汶萊航空公司	VP	巴西聖保羅航空公司	SG	森巴迪航空公司
BL	越南太平洋航空公司	KW	美國嘉年華航空公司	SK	北歐航空公司
BO	印翔航空公司	LA	智利航空公司	SQ	新加坡航空公司
BR	長榮航空公司	LH	德國漢莎航空公司	SR	瑞士航空公司
CF	秘魯第一航空公司	LO	波蘭航空公司	SU	俄羅斯航空公司
CI	中華航空公司	LR	哥斯大黎加航空公司	SV	沙烏地阿拉伯航空公司
CM	巴拿馬航空公司	LY	以色列航空公司	TA	薩爾瓦多航空公司
CO	美國大陸航空	MA	匈牙利航空公司	TG	泰國航空公司
CP	加拿大國際航空公司	ME	中東航空公司	TK	土耳其航空公司
CV	盧森堡航空公司	MF	廈門航空公司	TP	葡萄牙航空公司
CX	國泰航空公司	MH	馬來西亞航空公司	TW	美國環球航空公司
DL	達美航空公司	MI	勝安航空公司	UA	美國聯合航空公司
EF	遠東航空公司	MK	模里西斯航空公司	UB	緬甸航空公司
EG	日本亞細亞航空公司	MP	馬丁航空公司	UC	拉丁美洲航空公司
EH	厄瓜多爾航空公司	MS	埃及航空公司	UL	斯里蘭卡航空公司
EK	阿酋國際航空公司	MU	東方航空公司	UN	俄羅斯全祿航空公司
EL	日空航空公司	MX	墨西哥航空公司	US	美國全美航空公司
FI	冰島航空公司	NG	維也納航空公司	VN	越南航空公司

(三)準備通過海關前往候機室

　　一般旅客出國都會迫不及待的想去逛免稅商店等等，領隊人員應該適時要求一同過海關，一些自以為是的旅客，因自己逛街問題，或是與家人道別過久，錯失搭機時間，最後還控告領隊沒有善盡責任等等，所以盡可能要求一同過海關，領隊也確實清點，確認所有人都過海關之後，領隊是最後一位入關的人員，對於年長需要協助的，可要求入關後立即停下腳步，安靜的等你到來指引，畢竟不是每一位旅客都有搭機出國的經驗，避免讓旅客有不舒服的感覺。

　　對於裝設有心臟調整器、開刀並留有鋼釘或是其他可以引起金屬探測器感應，或是造成身體不適的狀況都應該適時提醒旅客，並與海關人員溝通該旅客狀況。

　　務必準確告知旅客登機門及登機時間，機場如果過大，務必提醒旅客至登機門所需時間，例如英國希斯洛機場（Heathrow Airport），第五航廈還分成A、B、C三個部分，至登機門時間自然就必須加長。遇到航空公司臨時更動登機門，雖然不常發生，一旦發生，領隊務必盡力告知旅客，並請求航空公司協尋，不可讓旅客不知所措。

　　抵達候機室時間至少必須是起飛前三十分鐘，並開始查驗人數是否到齊，如人員尚未到齊可以開始尋找，並請同行的親朋好友協助，如於登機時間開始還是無法取得聯繫，可以將團員特徵告知航空公司人員，例如性別、年齡、穿著衣服顏色或是特徵等等，由航空公司人員協尋。如最後必須關閉登機門，旅客還是尚未出現，就必須立即通知公司，由公司接手處理，並請求航空公司協助後續搭乘班機問題，或是更動取消的動作，領隊務必與團員同行，不可以留下。如是在海外歸國發生旅客在機場遺失的狀況，除了做以上動作之外，務必取得家屬聯繫，並告知狀況，並請當地旅行社導遊能夠協助處理，必要時再通知我國駐外單位協助處理。

(四)在飛機上的注意事項

上飛機之後，得維持在飛機上的秩序，並協助指引座位，避免混亂喧譁的現象；起飛與降落時椅背必須豎直，收起腳踏板，並將飛機遮陽板打開，關閉所有電器產品。飛行途中，特別是長程線的旅客，雖然在一開始即須說明保濕、多喝水、多運動等搭機注意事項，但是領隊在機上還是要不厭其煩的提醒旅客完成以上所述動作，對於外語能力較不佳的旅客，適時的教導一些基本單字例如Pork、Chicken、Beef、Noodles、Rice等等，以利團員順利取得想要的餐點，許多國人不吃牛肉，尤其是老一輩長者，如有牛肉餐點出現時，要注意幫忙避免點錯，如果旅客抱怨點錯，領隊必須幫忙協助更換餐點，甚至拿你尚未食用的餐點與旅客交換。面對年長或是語言能力不足的旅客，適時的協助取得茶水、毛毯、枕頭等等，也要常常關心是否舒適。

國際線的航空公司，會提供各式各樣的餐飲。飛機上所提供的特別餐（Special Meal），大致上可分為宗教餐、健康餐與其他餐這三種類型。因印度籍旅客茹素者較多，需準備素食餐（Vegetarian Food），而素食的旅客中還需細分，如只吃植物性的，或只吃乳製品與蛋類的，各有不同。也有回教餐（Moslem Meal），由於伊斯蘭教（回教）的信徒是不吃豬肉的，因此在伊斯蘭教信徒的餐飲上，不能有火腿或培根之類的食材出現。而面對不吃牛肉的印度教徒時，則要準備印度餐（Hindu Meal）。教規嚴格的猶太教徒，所要準備的是猶太餐（Kosher Meal）。如患有腎臟病而在餐飲中不能有任何鹽分者，可事先申請，航空公司可為其安排沒有鹽分的餐點。如有小朋友搭乘航班，航空公司會準備兒童餐（Child Meal），嬰兒也有嬰兒餐（Baby Meal）。這些特別餐都須在訂位時事先告知，航空公司才會準備。

(五)長、短程飛行注意事項

◆ 短程旅行

　　起飛及降落時再次提醒旅客應將椅背豎直，收起腳踏板，打開遮陽板。至於是否供餐領隊也應該確認，例如歐、美當地航線或是日本國內線等等，就常常出現僅供應茶水或是餅乾、小份三明治的狀況，領隊應該事先告知，如果搭乘的是廉價航空，也必須先告知旅客餐飲必須另行付費購買，避免旅客抱怨，或是質疑旅行社是否代訂廉價艙等。雖然短程線不見得需要毛毯，但旅客如需要，也應該適時的協助取得。

◆ 長程旅程

　　因為是長程飛行的緣故，領隊可以適時的幫助旅客蓋棉被，協助使用娛樂器材，如有損毀的狀況，可以要求空服人員更換位子。清楚明白飛行時間，飛行地圖上之國家及地理。鼓勵儘量睡覺，醒來時多喝水、多運動，團員如有不適狀況出現，應該立即向空服人員反映。

　　一下飛機常常會出現旅客需要上化妝室的狀況，建議領隊於入艙門之前或在飛機上提醒旅客在飛機抵達前三十分鐘務必前往化妝室，一般來說，當下飛機時女團員比較多的狀況，化妝室會呈現雍塞、耗時等待的狀況，為了取得同團團員的共識，視狀況可以告知先領取行李再前往化妝室，避免太遲前往提領，行李被誤拿的狀況出現，尤其是遇到有小孩團體的狀況，更應該多加小心。

　　不論是長程線旅客或是短程線，對於第一次出國之旅客，皆應特別叮嚀飛機亂流問題，避免飛機劇烈搖晃時，旅客驚恐的心情。一般來說，飛機抵達前三十分鐘機艙內扣緊安全帶的燈號會亮起，為避免旅客於降落前不可上廁所的窘境，貼心的領隊應該特別提醒，於降落前三十分鐘以前就應該前往化妝室。至於寄發明信片服務，或是發予免費撲克牌服務，各大航空公司已經漸漸停止，可以將情況告知旅客並取得諒解。

(六)飛機抵達狀況

　　於臺灣出發時即應該與團員約定好，下飛機步出機艙之後先找一個較大的空間等待領隊，不應該擅自脫隊自行前往過海關，造成領隊人數無法掌握的狀況。一般來說會約在出空橋處，但是有些並無空橋，是接駁巴士服務至航廈的狀況，也應該對旅客交代清楚，萬一是接駁巴士的狀況，應該儘量搭乘同一接駁巴士，如無法同一車輛，應該約在進航廈的下車處等待。當然領隊人員應該要盡可能的第一個下飛機，並做好指引與集結團員的工作。

　　入境時，準備好所有資料，例如當地旅行社連絡電話、住宿資料、行程表及機票等等，以方便移民官瞭解該團狀況，領隊也應該具備告知移民官狀況之英文能力。一般來說問題不外乎是：來多少天？團員有幾位？行程會去哪裡？為避免團員對移民官所應答之答案與你出入太大，當下飛機團員到齊之後，應再次交代旅客至該國的總天數等等，千萬不可任意回答問題，告知旅客萬一不清楚就對移民官指向你，示意你是該團領隊，千萬不可以亂作答，造成被拒絕入關的情況。目前許多國家有按壓指紋的規定，例如前往日本，應該先跟旅客說明如何按壓指紋，避免旅客出現驚恐不知所措的窘境。如果公司沒有為你的旅客準備入境表格，在飛機上你就應該協助取得入境表格，並不厭其煩的告知如何簽寫入境表格，對於年長的旅客盡可能的協助填寫，千萬不可以表現出不耐煩的姿態，如需要亦可請求懂得如何簽寫的年輕團員協助。簽名處旅客常常會問，該是簽寫中文還是外文，答案是簽名只要跟護照上的簽名相同即可，至於無法書寫的旅客，可以用按壓指紋的方式處理，千萬不要有代簽的情況發生。圖2-3、圖2-4分別是美國和英國入境單。

　　領隊必須是第一個入關並負責向海關人員告知整個團員情況。如有團體入口請儘量走團體入口，掌握人數不可以有分散的狀況。

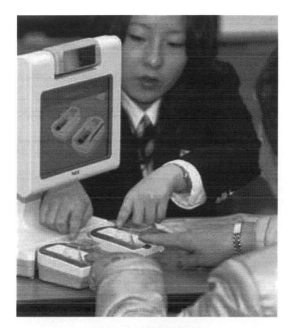

日本入境按壓指紋

五、履約契約書中有關因手續瑕疵無法完成旅遊之規定

　　旅行團出發後，因可歸責於旅行社之事由，致旅客因簽證、機票或其他問題無法完成其中之部分旅遊者，旅行社除依24條規定辦理外，另應以自己之費用安排旅客至次一旅遊地，與其他團員會合；無法完成旅遊之情形，對全部團員均屬存在時，並應依相當之條件安排其他旅遊活動代之；如無次一旅遊地時，應安排旅客返國。等候安排行程期間，旅客所產生之食宿、交通或其他必要費用，應由旅行社負擔。

　　前項情形，旅行社怠於安排交通時，旅客得搭乘相當等級之交通工具至次一旅遊地或返國；其所支出之費用，應由旅行社負擔。

　　旅行社於第一項、第二項情形未安排交通或替代旅遊時，應退還旅客未旅遊地部分之費用，並賠償同額之懲罰性違約金。

Customs Declaration

19 CFR 122.27, 148.12, 148.13, 148.110,148.111, 1498; 31 CFR 5316

FORM APPROVED
OMB NO. 1651-0009

Each arriving traveler or responsible family member must provide the following information (only ONE written declaration per family is required):

1. Family **Name**

 First *(Given)* Middle

2. **Birth date** Day Month Year

3. Number of **Family members** traveling with you

4. (a) U.S. Street **Address** (hotel name/destination)

 (b) City (c) State

5. **Passport issued by** (country)

6. **Passport number**

7. Country of **Residence**

8. **Countries visited** on this trip prior to U.S. arrival

9. **Airline/Flight No.** or **Vessel Name**

10. The primary purpose of this trip is **business**: Yes No

11. I am (We are) bringing

 (a) fruits, vegetables, plants, seeds, food, insects: Yes No

 (b) meats, animals, animal/wildlife products: Yes No

 (c) disease agents, cell cultures, snails: Yes No

 (d) soil or have been on a farm/ranch/pasture: Yes No

12. I have (We have) been in close proximity of (such as touching or handling) **livestock**: Yes No

13. I am (We are) carrying **currency or monetary instruments** over $10,000 U.S. or foreign equivalent: (see definition of monetary instruments on reverse) Yes No

14. I have (We have) commercial **merchandise**: (articles for sale, samples used for soliciting orders, or goods that are not considered personal effects) Yes No

15. **Residents** — the **total value of all goods**, including commercial merchandise I/we have purchased or acquired abroad, (including gifts for someone else, but not items mailed to the U.S.) and am/are bringing to the U.S. is: $

 Visitors — the **total value of all articles** that will remain in the U.S., including commercial merchandise is: $

Read the instructions on the back of this form. Space is provided to list all the items you must declare.

I HAVE READ THE IMPORTANT INFORMATION ON THE REVERSE SIDE OF THIS FORM AND HAVE MADE A TRUTHFUL DECLARATION.

X _____

(Signature) Date (day/month/year)

For Official Use Only

CBP Form 6059B (10/07)

圖2-3　美國入境單

Home Office
UK Border Agency
LANDING CARD
Immigration Act 1971

Please complete clearly in English and BLOCK CAPITALS
Veuillez répondre en anglais et EN LETTRES MAJUSCULES
Por favor completar escribiendo con claridad en inglés y en MAYÚSCULAS

Family name / Nom / Apellidos

First name(s) / Prénom / Nombre

Sex / Sexe / Sexo
☐ M ☐ F

Date of birth / Date de naissance / Fecha de Nacimiento
D D M M Y Y Y Y

Town and country of birth / Ville et pays de naissance / Ciudad y país de nacimiento

Nationality / Nationalité / Nacionalidad

Occupation / Profession / Profesión

Contact address in the UK (in full) / Adresse (complète) au Royaume Uni / Dirección de contacto en el Reino Unido (completa)

Passport no. / Numéro de passeport / Número de pasaporte

Place of issue / Lieu de délivrance / Lugar de emisión

Length of stay in the UK / Durée du séjour au Royaume-Uni / Duración de su estancia en el Reino Unido

Port of last departure / Dernier lieu de départ / Último punto de partida

Arrival flight/train number/ship name / Numéro de vol/numéro de train/nom du navire d'arrivée / Número de vuelo/número de tren/nombre del barco/de llegada

Signature / Signature / Firma

IF YOU BREAK UK LAWS YOU COULD FACE IMPRISONMENT AND REMOVAL
SI VOUS ENFREIGNEZ LES LOIS BRITANNIQUES, VOUS VOUS EXPOSEZ À UNE PEINE D'EMPRISONNEMENT ET LA DÉPORTATION
SI INFRINGE LAS LEYES DEL REINO UNIDO PUEDE TENER QUE AFRONTAR ENCARCELAMIENTO Y ALEJAMIENTO

CAT	-16	CODE	NAT	POL

For official use / A usage officiel / Para uso oficial

圖2-4　英國入境單

因可歸責於旅行社之事由，致甲方遭恐怖分子留置、當地政府逮捕、羈押或留置時，旅行社應賠償甲方以每日新臺幣二萬元乘以逮捕羈押或留置日數計算之懲罰性違約金，並應負責迅速接洽救助事宜，將甲方安排返國，其所需一切費用，由旅行社負擔。留置時數在五小時以上未滿一日者，以一日計算。（第23條）

在需要簽證的國家，旅行社如果未能將簽證或是應辦之證件辦妥，讓旅客被當地政府逮補、羈押或是留置，旅行社都應該以每日新臺幣二萬元來賠償。例如：被羈押了三十小時，按照契約書的精神就應該賠償四萬元臺幣。以二十四小時一天為計算方式，但是契約書第24條有關因延誤行程之損害賠償：因可歸責於乙方之事由，致延誤行程期間，甲方所支出之食宿或其他必要費用，應由乙方負擔。甲方並得請求依全部旅費除以全部旅遊日數乘以延誤行程日數計算之違約金。但延誤行程之總日數，以不超過全部旅遊日數為限，延誤行程時數在五小時以上未滿一日者，以一日計算。以這樣的精神來說，如果被羈押了三十小時，那第二十九小時起到四十八小時都可以算是第二天。

遇到以上的情況，當然領隊必須努力尋求海關諒解，但是如果攸關法律問題，領隊應該用智慧判斷，不應牽扯其中，並立即告知臺灣公司、臺灣駐當地辦事處及當地配合旅行社，尋求支援與協助。

▶ 案例分析　旅行社漏辦法簽，旅客自力救濟

一、事實經過

甲旅客夫婦二人，參加乙旅行社所舉辦的荷比法八天旅行團，在搭了近二十個小時的飛機抵達法國機場時，卻發現乙旅行社作業人員疏忽，未替甲旅客二人辦理法國簽證，致使甲旅客二人因無簽證被法國海關人員阻止，不准進入法國。當時乙旅行社領隊馬上打電話回臺灣，請示公司如何處理，但還是沒

辦法，唯一的方法，就是搭原機返回臺灣。

甲旅客等二人也無計可施了，也只好接受搭原機再返回臺灣。在機場時領隊說，因為外面有團在等她，無法陪伴甲旅客辦理登機手續，由航空公司駐法國機場人員陪同辦理，而航空公司人員告知甲旅客二人如原機遣返，須再補票價差額。甲旅客當即詢問領隊，是否應由該公司負責支付，領隊告知要由公司決定才知道，至此甲旅客二人已有心理準備，即須自付票價差額，而後原機被遣返臺灣。甲旅客二人由航空公司人員處得知，如甲旅客遭原機遣返，航空公司可能會被法國海關罰鍰，而旅行社也須依旅遊契約，負擔賠償旅行團費一倍之違約賠償責任。

而甲旅客二人想，搭了近二十個小時的飛機，又在機場折騰了大半天，又須再搭近二十個小時的飛機回臺灣，實在不是甲旅客二人體力所能負荷。因此甲旅客決心自己想辦法，經多次與法國航警高級主管以英文溝通，並解釋原因，終於同意給予甲旅客二人簽證。甲旅客隨即通知航空公司人員陪同辦理法國簽證，入境後由航空公司高級主管開車送至子彈列車車站，搭火車由法國至比利時，再搭計程車到旅遊團住宿的旅館，抵達時已是晚間七點多左右，終於與團體會合上。至此所有交通費用，包括火車、計程車及餐費，均由甲旅客自行負擔。

甲旅客二人對乙旅行社疏忽未辦法國簽證，致使其在法國機場飽受驚嚇，雖經其本身努力得以進入法國，但已影響旅遊興致，返臺後向中華民國旅行業品質保障協會（以下簡稱品保協會）提出申訴。

二、調處結果

由乙旅行社賠償甲旅客未旅遊部分、交通費、餐費等每人新臺幣20,000元，二人合計新臺幣40,000元，雙方達成和解。

三、案例解析

依國外旅遊契約書第13條規定「如確定所組團體能成行，乙方即應負責為甲方申辦護照及依旅程所需之簽證，並代訂妥機位及旅館。乙方應於預訂出發七日前，或於舉行出國說明會時，將甲方之護照、簽證、機票、機位、旅館

及其他必要事項向甲方報告，並以書面行程表確認之。」

因此乙旅行社應負責為甲旅客二人辦妥法國簽證，並於出發前向甲旅客二人確認簽證已辦妥。今因乙旅行社承辦人員疏忽未辦簽證，又未於出發前向旅客確認，以致無法事先得知，乙旅行社顯然有違善良管理之事由，致甲方因簽證、機票或其他問題，無法完成其中之部分旅遊者，乙方應以自己之費用，安排甲方至次一旅遊地，與其他團員會合，無法完成旅遊之情形，對全部團員均屬存在時，並應依相當之條件安排其他旅遊活動代之，如無下一旅遊地時，應安排甲方返國。前項情形乙方未安排代替旅遊時，乙方應退還甲方未旅遊地部分之費用，並賠償差額之違約金。

依此則對於甲旅客二人比利時部分行程未完成，乙旅行社應退還未旅遊地部分之費用，並賠償同額之違約金。除此之外，旅客等二人所支付之交通費、餐費等亦可向乙旅行社請求。至於航空公司未能檢查出甲旅客二人無法國簽證，而讓甲旅客二人登機，航空公司除須負責遣返旅客外，還會被航空站處以罰鍰。本案幸賴甲旅客有能力與法國官方極力溝通，並取得簽證，終能追上團體，使損害降至最低，否則，旅行社就賠大了。

資料來源：品質保障協會。

六、有關因旅行社之過失致旅客留滯國外

旅行社於旅遊途中，因故意棄置或留滯旅客時，除應負擔棄置或留滯期間旅客支出之食宿及其他必要費用，按實計算退還旅客未完成旅程之費用，及由出發地至第一旅遊地與最後旅遊地返回之交通費用外，並應至少賠償依全部旅遊費用除以全部旅遊日數乘以棄置或留滯日數後相同金額五倍之違約金。

旅行社於旅遊途中，因重大過失有前項棄置或留滯旅客情事時，旅行社除應依前項規定負擔相關費用外，並應賠償依前項規定計算之三倍違約金。

　　旅行社於旅遊途中，因過失有第一項棄置或留滯旅客情事時，旅行社除應依前項規定負擔相關費用外，並應賠償依第一項規定計算之一倍違約金。

　　前三項情形之棄置或留滯旅客之時間，在五小時以上未滿一日者，以一日計算；旅行社並應儘速依預訂旅程安排旅遊活動，或安排旅客返國。

　　旅客受有損害者，另得請求賠償。（第25條）

　　假設旅行社未將機票處理好，造成轉機時的滯留狀況，旅行社是應該要負責的計算方式：假設團費為10萬元十日美東百老匯之旅，在東京受到滯留一天，證照費用為3,000元臺幣，此時的違約金為：10萬／10＝1萬，再乘以滯留天數1天，所以旅客應該獲得理賠1萬。旅行社當然還要努力營救，被滯留期間之食宿費用當然都必須由旅行社負擔。

　　如果符合故意棄置或留滯旅客，就有比較重的罰則，例如團費為8萬英國全覽10日遊，故意棄置或是留置旅客2天，違約金就是8萬，計算方法如下：

80,000（團費）／10（總天數）－8,000
8,000×2（滯留天數）＝16,000
16,000×5（符合故意棄置或留滯旅客）＝80,000

　　所以答案就是8萬，這是一項相當嚴重，也是身為領隊人員不應該犯的錯誤。不論是轉機或是旅遊過程當中，都應該確實掌握人數，如果轉機過程旅客遺失，務必請求航空公司協助，領隊繼續帶領行程，並通知家屬及公司處理。

七、有關轉機時之物品

　　有些國家即使在出發國免稅店購買且彌封之酒類，或是超過100毫升之香水等液態物品，該國海關依然沒收該項產品，領隊應該注意轉機國家

海關之規定，避免旅客抱怨領隊未告知。

　　有些轉機點本身有許多航廈，轉乘航廈又非常遙遠，領隊應該掌握時間，如果抵達時已經延遲，時間相當緊迫，應該立即請求地勤人員協助，而一般來說地勤人員也會在空橋出口處指引。

　　如因為航空公司問題致使無法接上飛機，可以請求搭乘下一班飛機或是搭乘最近一班他航飛機前往目的地，此時亦須明白告知旅客狀況，如因此減短行程，省下之門票費用也應該退還給旅客，也應該報告公司跟當地旅行社。

　　旅客於轉機時迷失，領隊應該報告公司，並請求航空公司協助尋找，並告知家屬狀況，領隊繼續下一飛行行程。

　　轉機時間如果充裕，必須再三強調登機時間、登機門位置及時差（夏日日光節約時間必須注意），才可讓旅客自行前往購物，避免旅客因購物或是錯置時間而誤失上飛機時間。

八、有關航權

　　航權（traffic rights）是指國際民航航空運輸中的過境權利和運輸業務的相關權利，在兩國交換與協商航空運輸這些權利時，一般採取對等原則。因此航權又稱為「空中自由權」（freedoms of the air），起源於1944年「芝加哥會議」所訂定的國際民用航空公約（Convention on International Civil Aviation）。航權適用於民航載客和貨運，可分為九項，但以前五大航權最常使用。

　　第一航權：領空飛越權，飛越領空而不降落。

　　第二航權：技術經停權，飛往外國途中因技術需要而降落，但不得上或卸客貨。

　　第三航權：目的地卸載權，指一個國家或地區的航空公司得自其登記國或地區載運客貨至另一個國家或地區的權利。

第四航權：目的地裝載權，指一個國家或地區的航空公司得自另一個國家或地區載運客貨返回其登記國或地區的權利。

第五航權：延伸權，可經停第三國境內某點上下旅客或貨物權，指一個國家或地區的航空公司得在其登記國或地區以外的兩國或地區間載運客貨，但其航班的起點或終點必須為其登記國或地區。

另外的三個航權分別是：

第六航權：橋樑權。某國或地區的航空公司在境外兩國或地區間載運客貨且中經其登記國或地區的權利。例如：華航由東京起飛，飛回桃園再續飛至香港，起點與終點都不是自己的母國。

第七航權：完全第三國運輸權。假設長榮航空航班往返於東京與首爾之間，起點與終點都不在臺灣，也沒有飛回臺灣，完全在其本國或地區領域以外經營獨立的航線，這樣就屬於第七航權。

第八航權：國內運輸權。當華航飛到東京之後，再由東京續飛到札幌，這一種東京到札幌之間國內線的情形就必須簽署第八航權。

案例分析　領隊揚長去，旅客機場蹲！

一、事實經過

　　甲旅客等一行十三人參加乙旅行社所舉辦之純泰7日遊，在第七天回程時，男領隊在曼谷機場發給旅客等十三人護照及每人港幣50元，僅輕描淡寫地說是在香港的用餐費，甲旅客等人發覺情況不對勁，就逕自翻閱登機證等資料，才發現行程表上原訂香港─臺北班機時間為15:00，卻改成20:35。為此團員與領隊發生嚴重爭執，領隊甚至說：「原來15:00的機位是R.Q.，行程中的每一天我和臺北公司都在聯絡搶機位，搶不到機位不關我的事」云云。

　　待抵達香港機場後，領隊在未告知甲旅客等十三人的情況下，與另外六位團員進入香港，留下甲旅客等十三人獨自留在機場找航空公司幫忙安排補位事宜，經數度補位無法補上，只得搭原定20:35班機，不料該班機因機械故障

而延誤起飛兩個多小時，導致甲旅客抵達桃園中正機場時已是凌晨。

甲旅客等人非常不滿，認為乙旅行社明知15:00之班機是R.Q.卻未事先告知，且領隊抵香港機場時卻與其他六位團員入港，未隨甲旅客等十三人回臺，認定乙旅行社有惡意棄置旅客於國外之情形，依旅遊契約第22條之規定：「乙方（旅行社）於旅遊活動開始後，因故意或重大過失，將甲方（旅客）棄置或留滯國外不顧時，應負擔甲方於被棄置或留滯期間所支出與本旅遊契約所訂同等級之食宿，返國交通費用或其他必要費用，並賠償甲方全部旅遊費用之五倍違約金」，請求乙旅行社賠償，雙方私下調處未果，甲旅客等十三人乃向品保協會提出申訴。

二、調處結果

雙方在品保協會調處時，由於對於是否惡意棄置國外或過失留滯國外，雙方各持己見，當場調處不成，後經交通部觀光局再召開調處會，由乙旅行社賠償甲旅客每人新臺幣8,000元，雙方達成和解。

三、案例分析

本件糾紛雙方最有爭議的，在於旅行社是否有符合旅遊契約書第24條惡意棄置旅客於國外不顧之情形。乙旅行社行程表上之回程班機是下午三點鐘，而最後實際確認的機位卻是晚上八點多鐘的飛機，旅客於回程抵達機場時才發覺，此可能涉及旅行社是否有詐欺之嫌疑。而旅行社對於行程、班機、飯店有變更時，除非是臨時突發狀況，否則皆應於事前預先告知。本團領隊明知班機延後，卻於香港轉機時逕自離團，讓旅客有主張惡意棄置旅客於國外的把柄。

在此提醒業者及領隊，碰上班機變更或取消時，千萬不要丟下旅客，因為依旅遊契約書第24條及26條規定，其結果截然不同，第24條規定：「因可歸責於乙方（旅行社）事由，致甲方（旅客）留滯國外時，甲方於留滯期間所支出之食宿或其他必要費用，應由乙方全額負擔，乙方並應儘速依預定旅程安排旅遊活動，或安排甲方返國，此外乙方應賠償甲方按日計算之違約金。前項違約金，依旅遊費用總額除以旅遊行程全部日數計算之」。而第26條規定卻是旅行社將旅客惡意棄置國外不顧時，則需賠償五倍團費之違約金，二者差別在於旅行社之犯意及其對當時情形有無處理。

　　本件糾紛領隊當時若留下來，一來請旅客聯絡臺灣家人，免得家人著急或接機空等，二來碰上飛機延誤也可安撫旅客情緒，再者因班機更改加上飛機延誤導致旅客抵達中正機場時已是深夜，交通不方便，這時領隊若能當場為旅客安排交通工具或幫忙叫車甚至為其負擔車費，可能可以避免一場旅遊糾紛。

資料來源：摘錄自中華民國旅遊品質保障協會「旅遊糾紛案例」

第五節　領隊人員抵達他國工作事項

一、通關問題

　　一下飛機，領隊會先集合團員並清點人數再一起通關。對於一個新手領隊，或是對指標標示不清的機場，領隊都應該沉穩的處理，也可以詢問諮詢中心，或是機場地勤人員，避免帶著一群人亂闖。一般來說當入境移民官簽章之後，只要循著領取行李的方向走，都會看到電子螢幕告知所搭乘飛機所屬的行李提領轉盤在哪裡。

　　目前各國幾乎都已經實施紅、綠線制度，必須遵守相關規定，如果是前往歐盟地區，會出現紅綠線制度及歐盟地區前來的旅客。國人出國喜歡攜帶肉乾、魚乾、肉鬆、魚鬆等等，這一些東西都是屬於違禁品，在託運行李時就應該提醒旅客，不准攜帶。至於泡麵又可以分成素食類或是含有肉類的泡麵，因為宗教因素或許有些旅客必須攜帶素食泡麵或是罐頭，這一部分是受允許的，但是如果是牛肉麵或是其他有肉製品的泡麵，實際上都可能被沒收，尤其是一些對農產品特別管制、敏感的國家，例如澳洲、紐西蘭等等。至於真空包裝或是罐頭的食品，這一類的食品實際上也是屬於違禁品。如果需要攜帶特殊物品，例如動、植物檢體或是種子，其實如果可以提出是用於科學研究，你的團員又是去從事研究報

動植物檢疫櫃檯

告的特殊團體，可以走紅色線，並提出相關證明，實際上還是可以放行
通關。金錢現金的部分，實際上各國在外匯的管制上都有一定的條件限
制，例如我們臺灣對外幣現金管制是一萬美幣，其他各國一般也大約是在
這個數額上下，也應該提醒旅客，特別是年長的旅客，因為不習慣使用信

應報稅櫃檯

用卡，所以可能會攜帶大量現金，這一部分如超過會有沒入的問題。菸酒攜帶量一般與臺灣的規定量相同，捲菸二百支，相當於一條香菸的意思，個人不可以攜帶超過兩條，有些團員或許會攜帶超過規定數額，可以分散給同行親朋好友。

二、行李遺失問題

如果行李轉盤已經停止運轉，可是行李卻還是沒有出現，或是出現在行李延遲抵達的名單內，都應該在出關前，前往行李遺失處辦理手續，千萬不要走出海關再至航空公司櫃檯辦理，領隊必須協助旅客至LOST AND FOUND的櫃檯填寫PIR（Property Irregularity Report），一般位於行李轉盤的附近，填寫一張PIR表（**表2-3**），一般只要你將行李收據、登機證、住宿旅館資料、行李樣式（最好的方式就是拿託運行李前要求旅客拍的照片直接給辦事人員觀看），如此一來大家都可以非常輕鬆的完成申報手續，最後由旅客簽名，適時的幫助旅客取得證明，因為目前我國許多保險公司，或是信用卡公司提供行李遺失賠償的服務，協助旅客立即取得證明文件，以便於往後的處理，對旅客或是對領隊來說，都是最佳的處理方式。

該幫旅客爭取的權益，也應該適時的協助取得，例如盥洗用具，賠償零用金購買當天的衣物費用，甚至提供免洗內衣褲，並安慰或是安撫旅客，畢竟行李遺失是一件令人不舒服的狀況，較沒耐性或是脾氣控制較差的旅客，都應該要適時協助處理，避免打壞一整個行程。

三、行李毀損狀況

當發現行李有嚴重或是明顯毀損的狀況，可以協助旅客取得賠償，至於不明顯，或是些微破損的狀況，一般來說航空公司是會拒絕賠償，當

表2-3　PIR表

PROPERTY IRREGILARITY REPORT (PIR) FOR CHECKED BAGGAGE

資料來源：NESMAN AIRLINE

然旅客如果堅持要求賠償，你可以帶領旅客前往幫忙交涉，但是你的立場必須是中立，只擔任翻譯的工作，不需要幫旅客鼓譟，強烈要求賠償。

對於明顯毀損的行李，航空公司一般來說會拿一個大小大約一致的新行李箱給旅客使用，但基本上來說都是一般品牌，有時候甚至會要求互換，把毀損的行李箱交給航空公司，如果是這一種情況發生，要適時的解釋，如果是回到臺灣才發生，有時候也會要求先自行帶回，航空公司派人到府收取，當修復完整之後再交回行李箱，如無法修復，則給予一個新的行李箱。

以下是領隊應該要具備的概念，尤其是對於較傲慢的旅客，必須提出法規上所規定的狀況，而非自我認定狀況。例如自我認定行李及內容物價值五萬或是十萬就應該賠償該金額，其實按照規定最高就是大約二萬元新臺幣上下。

臺灣航空客貨損害賠償辦法重點摘要如下：

航空器使用人或運送人，依本法第91條第一項前段規定對於每一乘客應負之損害賠償，其賠償額依下列標準。但被害人能證明其受有更大損害者，得就其損害請求賠償：

一、死亡者：新臺幣三百萬元。

二、重傷者：新臺幣一百五十萬元。

前項情形之非死亡或重傷者，其賠償額標準按實際損害計算。但最高不得超過新臺幣一百五十萬元。（第3條）

航空器使用人或運送人對於載運貨物或行李之損害賠償，其賠償額依下列標準：

一、貨物及登記行李：按實際損害計算。但每公斤最高不得超過新臺幣一千元。

二、隨身行李：按實際損害計算。但每一乘客最高不得超過新臺幣二萬元。（第4條）

航空器使用人或運送人對於乘客及載運貨物或行李之損害賠償，應

自接獲申請賠償之日起三個月內支付之。但因涉訟或有其他正當原因致不能於三個月內支付者，不在此限。（第7條）

　　按照華沙公約之規定，行李如21天之後無法尋獲，航空公司必須負起賠償之責，按照規定行李遺失賠償最高金額為每公斤二十美元，行李求償的最高限額為四百美元，所以即使放滿鑽石，一般來說最多也只能拿到四百美元，在未尋獲之前，通常可以跟航空公司索取約五十美元購買日常用品。

四、抵達目地國家

　　當前述的程序及狀況都完成，開始與當地導遊取得聯繫，如果是歐、美或是日本團，你是擔任所謂Through Guide的工作，首先就必須與遊覽巴士司機聯絡，詢問清楚上車地點。如果遇到司機晚到，可以先安排旅客上洗手間，購買飲用水，拿取當地旅遊資料，告知當天行程流程，兌換當地貨幣，如果司機還是無法確時抵達，可以簡述當地風土民情，包含生活習慣、歷史、治安狀況、生活禁忌等等，切忌讓旅客覺得無聊，當然領隊也必須適時的瞭解司機狀況。

　　如果遇到罷工、班機改變、航點更動、時間更動等等，必須立即跟公司反映，或是跟抵達國家公司或是司機反映，並告知旅客目前所遇到的狀況，你的處置方式以及接下來會面對到的狀況及更動，如因此而縮短行程，必須確實的告知並取得諒解，可以節省之費用應該退還給旅客。當然也應該向航空公司爭取，例如免費的電話卡、轉換最近的航班、免費餐點，或是住宿、交通的安排。

　　根據旅遊契約規定有關旅遊途中行程、食宿、遊覽項目之變更，其處理原則如下：

　　旅遊途中因不可抗力或不可歸責於乙方之事由，致無法依預定之旅

程、食宿或遊覽項目等履行時，為維護本契約旅遊團體之安全及利益，乙方得變更旅程、遊覽項目或更換食宿、旅程，如因此超過原定費用時，不得向甲方收取。但因變更致節省支出經費，應將節省部分退還甲方。

甲方不同意前項變更旅程時得終止本契約，並請求乙方墊付費用將其送回原出發地。於到達後，立即附加年利率＿＿＿＿％利息償還乙方。（第26條）

五、如何與當地導遊及司機取得最好的默契

這一部分是非常重要的，特別是擔任Through Guide領隊；如果是有導遊陪同的團體，一般會安排懂中文的當地居民或是華僑來擔任此一工作，他們對臺灣的認識度，或是對臺灣團體的運作模式較為熟悉，溝通上也比較不會出現問題，如果是英文導遊，或是外籍人士的導遊，可以先跟對方簡單的溝通要如何配合，跟該注意的事項，讓對方有粗略的理解，例如是否喜歡建築、藝術或是購物等等，可以讓導遊在最快的時間馬上掌握旅客的心理。擔任Through Guide的領隊當然也要與司機溝通，但是有些國家的司機英文不見得會相當流利，雖然司機也有完整的行程表，但是為了確保安全可以再跟對方文字溝通，例如要前往地點的名稱，預計停留時間等等，如果上下車地點不同，除非溝通相當清楚確認，否則在溝通不良的狀況之下，儘量減少上下車不同點的狀況，以同地點上下車為宜。

擔任Through Guide的領隊，特別是對當地還不是相當熟悉的領隊，最好攜帶有GPS功能的智慧型手機，有些國家的司機專業能力並不是非常好，如果發現繞路的狀況，可以要求司機停下車，先研究好地圖再上路，如果是在市區，最後的辦法就是請一輛計程車在前引導前往既定的地點。

在歐美西方國家對司機的工時有嚴格的規定，必須告知團員準時的重要性，領隊在行程時間的安排及拿捏上必須得宜，避免司機超時工

作。司機的精神狀況、巴士上的安全設施講解、車身車體的基本檢查都是領隊人員該做的事項，司機如有異樣，或是車身車體有明顯的安全顧慮，必須立即反映，並要求更換司機或是車子。至於可否在車上食用飲料、食物、冰淇淋都必須詢問司機經其同意，有些國家例如澳洲，司機一般來說是嚴格規定禁止飲食；如果司機允諾食用食物，也應該告誡旅客保持車上乾淨，下車時儘量將垃圾帶下車丟棄。

車上的洗手間一般是用來緊急使用，也應該告誡旅客在非緊急狀況之下，請儘量不要使用，特別是在炎熱的夏天，使用過後的廁所很容易發出惡臭，造成車上人員的不舒服。

放置行李於行李箱內也是一門學問，特別是大團的狀況之下，一般來說領隊或是導遊應該協助先讓大行李放置在底層，小行李放置在上層，如果司機是個新手，疊放行李不正確時也可以適時的告知，讓對方明白該如何擺放比較正確，但是也應該尊重對方，除非有非常明顯的不合適的狀況出現，如果團員願意幫忙疊放，當然那是相當好的事情，同時也應該讓團員明白互助的想法，花錢並不就是大爺的觀念。

抵達目的地旅遊，難免會碰到偶發事件是當地旅行社因安排不當所造成，有關國外旅行業責任歸屬問題，旅遊契約有規定：

乙方委託國外旅行業安排旅遊活動，因國外旅行業有違反本契約或其他不法情事，致甲方受損害時，乙方應與自己之違約或不法行為負同一責任。但由甲方自行指定或旅行地特殊情形而無法選擇受託者，不在此限。（第21條）

領隊應該記得，你必須維護旅客該有的權益，注意行程是否有錯誤，必要時每天必須再與當地導遊或是司機確認當天行程，不可以將責任推給國外旅行社，自己置身事外，認為不關領隊或是臺灣公司的責任，因為以契約書的精神來說，海外旅行社所犯的錯誤或是違約，臺灣公司所應該負的責任是等同的，不可以推諉卸責。

與司機建立良好友善的關係

一般司機有抽菸的習慣，可以贈送香菸當作見面禮，讓司機有一個良好的印象，配合度也會大大提升。

六、車上相關事務

當我們簡單的檢視車體與安全狀況之後，依序指引旅客將行李放置於行李箱，雖然置放行李是屬於司機的工作，但是必須適時的指引旅客置放行李，一般來說是大型的行李先上，再置放中型，至於小型的行李，如果行李箱不夠置放，也可以要求旅客放置於車上。於旅途中要記得提醒旅客不要將常用到的東西或貴重物品放置於大行李箱（如雨傘、薄外套、護照），造成拿取不易。

上車時，有關誰應坐於車前座，誰應該坐於後座這又是一門學問，畢竟我們無法完全要求旅客應該要坐於哪個位子，但是一個有經驗的領隊應該要注意到團體前往地區的基本狀況，例如：

若是前往多山的旅遊區或是有連續的蜿蜒道路，可以勸導將前座留給容易暈車的同行團員，基本上同行團員都可以理解。當然有些旅客是很敏感的體質，即使是高速公路也會讓他感到非常不舒服，領隊應該要適時的關懷，瞭解狀況，並為他更換位子。

建議領隊將前座第一排保留：

1.當緊急煞車，或是意外發生時，減低旅客受傷情況。

2.萬一後座旅客不舒服，還有座位可以轉換至前座。

3.給當地導遊坐，方便導遊講解與工作協調。

如果是歐美、紐澳或是非洲長程線的旅客，一般來說第一天是最累

的一天,如果是早上抵達,可以簡單介紹,讓旅客有較多的時間休息,如果是晚間抵達,快速告知基本狀況為宜,不應該疲勞轟炸,讓本身已經疲憊的旅客感到不耐煩,如果可以也可以準備較為輕柔的音樂,讓旅客可以得到些許的放鬆。

車廂內的整潔狀況也是領隊應該要提醒旅客注意的,有些國家甚至要求旅客不准喝有糖分的飲料,例如澳洲。是否可以食用零食、冰淇淋、漢堡或是熱食,領隊都應該先詢問司機的意見,避免觸犯一些不該做的事情,如果司機允諾,最好還是提醒旅客食用時多注意,避免製造出太多碎屑,並要求旅客盡可能在下車時順便將垃圾帶下車,特別是炎熱的地區或是國家,置放於車上的垃圾經過幾個小時之後會產生腐敗的味道,影響車廂空氣及環境品質。

許多國家的遊覽車上附有廁所,其用意很好,但為緊急狀況之下使用;為了避免旅客將車上廁所當成常態使用廁所,在一開始就應該告知旅客,那是於緊急需要時使用的,因如廁之後所排放的排泄物是跟隨遊覽車的,如果再加上炎熱的天氣,經過幾小時之後所造成的味道很容易讓旅客感到不舒服,所以應該在一開始就告知旅客,讓他們瞭解車上廁所的用途。一般來說領隊對於旅客的上廁所需求應有一定程度的理解,例如用過豐富早餐後,旅客大約在一個半小時就需要使用洗手間,領隊應該提醒司機或是導遊安排最近的洗手間,即使當天沒有美好的早餐,領隊也應該在早上遊覽車啟動後二小時內安排洗手間。

如果前往的地區廁所稀少,如廁不易,一個有經驗的領隊應該要提醒旅客減少大量喝水,以免造成不便。

上車之後領隊將導遊及司機介紹給大家,並告知車號、車上的安全須知、擊破器位置、逃生方式等等,都應該向旅客告知清楚,隨後再將麥克風轉交給當地導遊,由當地導遊來講解整日的流程、食宿狀況等等,當然在遊覽車發動之前最好也跟當地導遊稍做簡單的溝通,例如行程是否有出入、用餐、住宿等等,避免有所出入,造成旅客無所適從,不知道誰的

版本才是正確的。如果當地旅行社幫旅客升級，例如原本應該是三星級飯店，變更成四星級飯店，也可以適時的感謝，讓旅客感受到升級待遇，但是如果品質變調，特別是住宿飯店，由原本約定的等級被降級，也應該事先解釋，並提出相對因應措施。有關契約書裡提到的旅遊之權利義務，其中規定旅遊附件、廣告亦為本契約之一部，不可以說那些附件或廣告只是僅供參考等等，如果有任何一項與旅遊相關之服務品質下降，旅客可以要求二倍差價。根據第23條（有關旅遊內容之實現及例外）：

　　旅程中之餐宿、交通、旅程、觀光點及遊覽項目等，應依本契約所訂等級與內容辦理，甲方不得要求變更，但乙方同意甲方之要求而變更者，不在此限，惟其所增加之費用應由甲方負擔。除非有本契約第14條或第26條之情事，乙方不得以任何名義或理由變更旅遊內容，乙方未依本契約所訂等級辦理餐宿、交通旅程或遊覽項目等事宜時，甲方得請求乙方賠償差額二倍之違約金。

　　例如說明會、廣告單、附件，甚至是行銷人員所承諾的，如果未能履行契約，旅客都可以要求二倍之違約金。假定行程表中寫到提供龍蝦大餐一人一隻，但到了旅遊當地只提供旅客草蝦二隻，旅客是可以要求補償的。計算方法：假設龍蝦之一般價值是五百元臺幣，提供的草蝦只有二百元臺幣的價值，那要賠償給每一位旅客的費用為六百元臺幣。

　　（500元臺幣龍蝦價錢－200元臺幣草蝦價錢）×2倍差價＝600元臺幣

　　簡單的說，領隊必須以臺灣的行程狀況為標準，如果海外配合旅行社所提供的服務只可以高於原本預定的狀況，不可以低於原本合約中的狀況。如果有降低或是不符合原本預期的狀況發生時，領隊都應該立即反映並溝通協調。當然如果是天災、人禍造成一些無法完成的狀況，領隊也應該提出改變的方法，並取得旅客的諒解。例如原本應該前往的地區橋梁斷裂，客觀事實不宜前往，基本上旅行社都應該在出發前告知。但如果是突

發狀況，領隊也應該與當地導遊協調，取得最好的解決方式，並讓旅客理解。有關旅遊途中行程、食宿、遊覽項目之變更處理方式，請參考旅遊契約第31條之規定。

七、貨幣問題

目的地國貨幣的使用也是很重要的一環，許多旅客會不清楚前往國家貨幣的使用狀況、貨幣的分辨等等。必要時可讓旅客在目的地國的機場一起換外幣以節省手續費。在車上也可以再次的告知旅客如何辨識，以及告知貨幣的大小、貨幣的比值等等。

八、搭乘火車

隨著旅遊方式的多元，出現了火車之旅，或是在行程過程當中安排高鐵體驗，例如在法國迪戎搭乘TGV前往瑞士，或是倫敦到巴黎的海底隧道體驗等等，都是歐洲之旅常見的安排，最好的安排方式當然是行李由遊覽車載運至下一站地點，領隊只需要帶領旅客至正確的車廂即可，最困難的方式就屬行李須隨身的狀況，當旅客必須自行搬運行李至火車上的行程，領隊必須再三的強調狀況，避免團員發生抱怨狀況（出團說明會時就須告知旅客，避免兩人合帶一只大行李），一般來說可以請求當地導遊協助以下事項：

1.協助是否可以安排行李搬運人員。
2.火車團體行李專屬寄放車廂。

如果以上兩項都無法達成，搭乘火車當天就應該提早至火車站處理火車搭乘事宜，在其他旅客前來搭乘之前，讓自己領團的旅客有較大的空間置放行李，也可以避免因過於倉促而誤搭火車的狀況。如果旅客當中有

表2-4　機關、團體租（使）用遊覽車出發前檢查及逃生演練紀錄表

編號	檢查項目		檢查紀錄	備考
1	行車執照	公司名稱		1至16項由遊覽車公司或駕駛人員填寫，再交由承租人或其指定人核對
2		牌照號碼		
3		車輛種類		
4		座位數		
5		出廠年月日	年　月　日	
6		檢驗日期	年　月　日	
7	車輛保養	保養紀錄卡（最近保養日期）	年　月　日	
8	車輛保險資料	投保公司		
9		保險證號		
10		保險期限至	年　月　日	
11		加投保類別		
12		金額		
13	駕駛執照	姓名		
14		駕照號碼		
15		持有職業大客車等級以上駕駛執照滿三年	□符合　□不符合	
16	洒測器裝置	備有酒精檢測器	□符合　□不符合	建議遊覽車2輛應具備1只
17	駕駛精神狀態	無類似洒後神態	□符合　□不符合	17至18項由承租人或其指定人填寫
18		身心狀態	□正常　□不佳	
19	緊急出口（係指安全門、安全窗和車頂逃生口）	安全門可以順利開啟無不當上鎖、安全門無封死或加活動蓋板之情形	□合格　□不合格	19至33項由遊覽車公司或駕駛人員填寫，再交由承租人或其指定人核對
20		安全門四周無堆放雜物	□合格　□不合格	
21		安全門、安全窗、車頂逃生口均依規定設置標識字體及標明操作方法	□合格　□不合格	
22	車窗擊破裝置	依規定設置車窗擊破裝置3支	□合格　□不合格	
23		依規定標示「車窗擊破裝置」之操作方法（均不得有窗簾或他物遮蔽情形）	□合格　□不合格	

（續）表2-4　機關、團體租（使）用遊覽車出發前檢查及逃生演練紀錄表

編號	檢查項目		檢查紀錄	備考
24	逃生演練	關於車輛安全設施及逃生方式有先行播放錄影帶及講解	□符合　□不符合	由承租人或其指定人解說
25		是否有安全編組	□符合　□不符合	由承租人或其指定人將旅客編組並實施逃生演練
26		有無實施逃生演練	□有　□無	
27	滅火器（汽車用）	滅火器在有效期限內及壓力指針在有效範圍	□合格　□不合格	
28		滅火器置於明顯處、無雜物阻擋，一具放置於駕駛人取用方便處並固定妥善，另一具設於車輛後半段乘客取用方便之處	□合格　□不合格	
29	頭燈、停車燈、剎車燈、方向燈、倒車燈		□正常　□損壞	
30	雨刷、喇叭、輪胎外觀		□正常　□損壞	
31	車廂內不得存放易燃物		□符合　□不符合	
32	車廂下方不得設置座椅		□符合　□不符合	
33	駕駛座上方最前座距離擋風玻璃須70公分處應設置欄杆或保護板		□符合　□不符合	
※檢查合格後，方可出發。				
車行：＿＿＿＿＿＿＿＿＿＿；承辦旅行社：＿＿＿＿＿＿＿＿＿＿＿＿				
車號：＿＿＿＿＿＿＿＿＿＿＿＿				
司機簽名：＿＿＿＿＿＿＿＿；隨團承租人或其指定人簽名：＿＿＿＿＿＿				
時間：　　年　　月　　日　　時　　分				

資料來源：交通部公路總局。

年紀較長的，領隊應該要適時的協助上下火車，如需要提領行李也可以請求同行年輕旅客協助。

　　一般來說可以帶領旅客前往團體入口上車，領隊只需要將火車票給予驗票人員查看並點人數即可，但是有一些國家並沒有這樣的機制，例

如：義大利、法國、德國等國家，必須自行拿票至刷票機打印才算是完成
搭乘手續，如果少了這一個動作列車長是有權罰款的，如果是搭乘英法海
底歐洲之星，車票就如登機證一樣，旅客必須依序掃描車票才可以進入車
站，準備接受護照查驗動作。為了避免車票遺失，領隊可以要求旅行社或
是自行在出發前複印一份。如果不是按照名字就座，領隊可以自製一份座
位單給旅客，例如：

車廂	座號
A車廂或是1車廂	01號或是100號

　　如此一來可以避免車票遺失，二來可以讓旅客有一份中文版的座位
號碼，特別是對年長的旅客而言，比較容易立即進入狀況。領隊只需要在
查票人員前來的時刻，上前告知狀況，並將原版車票拿出檢驗即可。

　　上車之後，因找不到位了，旅客常會呈現出慌亂的狀況，因此有秩
序的安排座位，並要求旅客不宜大聲呼鬧。如座位有問題，告知旅客不需
要緊張，領隊會主動前往協助幫忙排解，如果出現重複訂位的狀況，要求
列車長更動並尋求最近的位子，或是與已經入座的旅客協商，畢竟整團人
員最好都坐在附近，或是前後車廂。

　　隨身行李一般可以置放在座位上頭的置物架，因歐美國家有些置物
架設計較高，應適時的協助旅客放置上去。

　　上車之前領隊應該確實告知準確的下車時間，但並非所有國家的鐵
路系統都能夠準時抵達，所以領隊人員必須要有幾個機制：

1. 抵達前約十至二十分鐘再次提醒旅客抵達時間，並再次提醒將隨身
 物品攜帶下車，讓旅客較為安心。
2. 當發現火車延遲的狀況出現，可以先詢問驗票人員或是列車長抵達
 時間，再轉述告知旅客所遇到的狀況及大約抵達時間。

搭乘火車時，可能發生如下狀況：

1. 沒搭上車：請求鐵路公司安排下一班車，並取得旅客諒解，必要時必須立即賠償旅客損失。如果是旅客單獨沒搭上車，可以將該名旅客特徵告知鐵路公司，請求該鐵路公司及當地旅行社協助尋找，於處理報告鐵路公司或是旅行社完畢之後，必須立即告知臺灣公司所遇到的情況，必要時需要報警及請求臺灣駐當地辦事處協尋，並通知家屬所遇到的狀況。領隊必須盡可能的將旅客找出，避免被旅客以下列法條控訴：惡意棄置旅客於國外。

2. 換車：如遇到特殊狀況，例如火車班次取消需要換車、車輛出現問題等等，必須問妥銜接車輛狀況，有時甚至會出現以巴士替代的狀況，在此一狀況之下一般會出現相當混亂的情況，須先引導旅客至正確的搭乘處，並適時的讓旅客知道所遇到的處境，但是領隊必須記住下列契約書的精神，如果因為變更而減少費用，應該主動退還給旅客，如果因此而增加費用，不應該跟旅客要求補足差價。有關旅遊途中行程、食宿、遊覽項目之變更，相關法規內容可參考旅遊契約第26條之規定。

高鐵小常識

目前有高鐵的國家：日本、法國、德國、義大利、西班牙、瑞士、美國、韓國、臺灣、中國大陸、瑞典、土耳其、英國、俄羅斯、芬蘭、烏茲別克斯坦、奧地利、比利時、荷蘭、波蘭、挪威及丹麥。

目前高鐵的稱呼：法國TGV、德國ICE。

高鐵小常識：日本新幹線是西元1904年開始營運，是世界上第一條商業運轉的高鐵系統。

九、搭乘大眾交通系統

雖然目前搭乘捷運、公共巴士旅遊的團體並不多，但是如果遇到此種特殊團體，領隊必須再三提醒旅客幾個原則：

1. 告知或是遞交飯店地址電話，讓旅客萬一在完全失聯下，走丟可以自行返回飯店。
2. 告知領隊或是當地導遊的聯絡電話並教導團員如何打電話。
3. 告知飯店最近的捷運或是巴士站名，必要時並請旅客拍下或是寫下該飯店特徵及名字，萬一旅客遺失時還可以循線回到飯店。
4. 告知前往地點的地名或是站名，到出發地需要幾站或是需要多久時間可以到達前往的地點等等。

建議如果是帶領需要搭乘大眾系統的領隊或是導遊，可以告知幾個重要手勢，例如抵達前兩站，比出勝利手勢，讓旅客知道需要再兩站下車，下車之後必須靠牆邊站，避免造成堵塞的狀況，並開始清點人數是否無誤。

十、飯店介紹及相關設施

在整個旅遊過程當中，飯店占了相當重要的部分，畢竟是否舒服的睡眠可以影響一個旅客在旅遊過程當中的情緒；若團體是屬於豪華高級團，應該要讓旅客知道豪華在哪裡？高級在哪裡？讓旅客加深印象，如果是一般旅行團，甚至出現所謂的半自助旅行團體，領隊要如何讓旅客接受或是認同就相當重要了，以下是前往飯店前，領隊或是導遊可以事先提醒有關飯店的注意事項：

(一)飯店等級

是否是知名連鎖飯店，如果是領隊曾經住過的飯店，可以自己的經

驗來告知旅客即將入住飯店的好處。

(二)飯店設施

旅店有哪些設施，例如溫泉、游泳池、健身房、遊戲間、是否有觀景樓層，或是其他特別可以運用的設施。是否需要收費也必須告知旅客，避免旅客使用設施之後，出現不願意付費的尷尬情形。

(三)飯店門卡或是鑰匙、門禁問題

目前大部分的旅店都是使用門卡的方式，取代傳統的鑰匙方式；房間內的電源總開關一般設置在門內牆上的插孔，只需要將門卡插入，即有電源產生。一般飯店都是二十四小時服務，但是如果帶領的是屬於較為廉價的團體，或許會出現晚上十點之後到隔天早上無人服務的狀況，大門甚至會出現門禁，需要旅客自己帶鑰匙開門，或是撥按密碼開門的狀況產生，這都必須要特別提醒旅客。

目前也出現沒有門卡、鑰匙，一切只用密碼開門的旅店，領隊如遇到這一種狀況，應該跟飯店索取備用。市場也出現了完全無人服務的旅店，一般來說只會出現在廉價的團體，飯店會提供一組自行開門的密碼，從頭到尾都沒有服務人員，如有問題必須自己撥打電話至服務中心的管理方式。

(四)空調設施

旅店的空調設施一般來說都是預設完成的，只要插入房卡就可以開始運作，但是對於年紀較大的旅客，領隊或是導遊必須特別留意幫忙確認是否運作完全，是否應該調高或是調低等等。有些地區空調運作是以符號表示（非數字），容易造成困惑。但是並不是所有飯店都必定有空調設施，例如歐洲北部國家，特別是北歐各國，因為晚間溫度依然偏低，即使是連鎖或是高級飯店也不見得有空調設施，領隊或是導遊應該盡可能的讓旅客可以事先知道。

(五)暖氣設施

在冬天較為寒冷的國家一般來說都設有暖氣設備，提醒旅客如果發現所屬的房間出現運作不良，或是無法運作的狀況都應該立即反應，協助旅客更換房間。

暖氣設備

(六)門窗設備

目前人部分飯店都已經使用氣密窗的方式，就隔音狀況來說都已經到達一定的水準，但是如果預知即將入住的飯店位於較吵雜的區域，窗戶隔音狀況又不是非常理想的狀況，可以要求旅店更換至較高樓層。在歐美國家的飯店窗戶偶爾會出現三段式的開啟方式，讓旅客知道該如何開啟跟使用三段式窗戶，避免旅客誤以為毀損等等。

(七)衛浴設備

洗澡時提醒旅客必須先開啟冷水再啟動熱水，如果浴缸是有浴簾的狀況，必須確認浴簾是置於浴缸或是淋浴間內，避免造成淹水的狀況；如

果有年長的旅客，更要再三叮嚀入浴時的安全，避免滑倒的問題產生。在歐美國家旅行，要特別提醒不可以站立於浴缸外頭洗澡，因為一般歐美國家的浴缸外面並沒有排水裝置，甚至還鋪放地毯。

浴室設備內的洗髮精、香皂、沐浴乳一般都不至於會有大問題，但是有一些三星級飯店會出現沒有吹風機的問題，領隊或是導遊必須適時的協助取得，至於其餘用品，例如：擦腳地墊（一般放置在地上或是掛在浴缸旁邊）、浴巾及毛巾、浴缸內或許會有止滑墊。牙膏、牙刷、拖鞋在歐美國家基本上是不提供的，必須再次提醒旅客；沖水馬桶的按鈕也不盡相同，有些是在馬桶上頭往上拉，或是其他裝置。在歐洲地區沖水馬桶旁有時候會出現一個淨身器（類似馬桶形狀），那是為了方便女性生理期來淨身，或是洗腳用的器具，是我國旅客比較不知道該如何運用的器具。

在歐美國家的廁後衛生紙處理方式和國人的處理方式不盡相同，領隊應該提醒旅客將衛生紙丟棄於馬桶一起沖掉，基本上一般衛生紙是水溶性的，不會堵塞馬桶（紙巾則不同，不可丟入馬桶），旁邊的垃圾桶是用來丟棄垃圾，而非衛生紙，至於女性生理期的用品，一般來說在馬桶旁會

浴室

放置小塑膠袋或是紙袋提供使用。

如果是連續住宿旅店，目前提倡環保觀念，旅客如果未將使用過後的浴巾或是毛巾丟置於浴缸、地上或是洗臉臺下之籃子內，清潔服務人員一般來說是不會重新更換，應該提醒旅客注意。

有一些國家例如義大利，在浴室內還裝置了一條緊急呼叫線，顏色通常是紅色，也必須特別提醒旅客避免誤觸，造成沒有必要的緊張狀況產生。

晾衣裝置一般設在浴缸上方，可拉出扣在浴缸另一邊。如果是連續住宿，而旅客也不願意送洗，領隊可以提醒旅客洗衣，但晾乾需要一天以上的時間，衣服才能完全乾燥，但是切忌將衣服放置在燈架上方。

洗衣服可以將洗淨的衣服儘量擰乾再置放於乾淨的毛巾包裹起來，再擰一次，有脫乾吸水的效力，可以讓衣服較速達到乾燥。

(八)冰箱

飯店內都有提供冰箱，冰箱內物品的取用一般是需要收費的，除非是特別狀況，如香港理工大學經營的Icon飯店，飲品是包含的（住客已付相當水準的費用，不應再為了小金額的飲料費用，隔日向已check-out的客人追討，打擾客人），不然一般的旅店費用是不包含冰箱內容物的，領隊應該特別提醒旅客。目前國人在這一方面的觀念已經大大改善，都能夠接受使用者付費的觀念，但是還是要提醒，哪一些是贈送，哪一些是需要付費的。

目前比較容易出現的問題是，例如在日本，有些飯店是使用感應式的，只要旅客移動冰箱內物品，系統就開始計算費用，當領隊辦理退房時，就需要再多花一點時間做確認的動作，延誤時間。有些飯店將冰箱做彌封的動作，上面出現一個塑膠條，但是旅客將彌封條拉開，如果內容物缺少，飯店一般來說會要求付費，所以當出現彌封條狀況時，最好要求旅客，除非需要否則不要破壞彌封條。

當雙方產生爭執，旅客不願意承認使用，或是飯店不承認錯誤，處理程序為：當場帶著旅客與飯店工作人員再次到房間檢查是否有誤。接下來兩個部分是：

第一，旅客的確使用，避免讓旅客尷尬，不需要指責旅客，由旅客自己承擔費用。

第二，旅客的確沒有錯誤，可以要求飯店人員當面向旅客道歉，但是不需要咄咄逼人，彼此保持和善的關係，告知一切都是誤會一場。

當旅客完全不願意承認，也不願意付費時是最讓人頭痛的狀況，為了讓旅遊活動順利進行，領隊可先幫忙結帳，再與旅客溝通付費問題，如溝通無效，於下一個飯店入住時，與旅客一同到房間確認冰箱狀況，讓旅客不再有任何藉口。

(九)水果、礦泉水

飯店內有時會出現所謂的迎賓水果籃、迎賓酒或是贈送礦泉水等項目，領隊如果一直到進房之後才發現，可再次通知旅客，讓旅客可以安心的享用致贈的物品。一般狀況，飯店都會送兩瓶礦泉水，有的會放在浴室內，會有註明，但旅客要注意有些飯店房內也會放品牌較好需要付費的礦泉水。

(十)飯店內的通訊服務與使用

飯店內的通訊服務，最傳統的部分就屬電話通訊部分，該如何撥打房間與房間之間通話，應該讓旅客清楚明白，並告知旅客領隊或是導遊的房間號碼，讓旅客在需要時可以找到領隊或是導遊；如果需要撥打飯店電話回國，或是撥打至當地親友電話，領隊也應該告知該如何使用，並告知大概費率，讓旅客有心理準備，避免付費時出現不必要的爭執場面。

目前網際網路的使用已經非常普遍，但是並非每一間飯店都能提供免費網路服務，可以讓旅客明白知道狀況，如需要付費時也讓旅客大約知

道費率，一般來說都是網路上使用信用卡付費，所以領隊也不需要過於擔心，只需要讓旅客知道狀況即可，至於費用是否合理就由旅客自行判斷。

(十一)付費電視

許多國家設有所謂的付費頻道，領隊必須告知旅客不要隨意切換，一般來說對於付費頻道，螢幕上會出現輸入OK或是房號的狀況，要求旅客在不確認的狀況之下，不可以輸入自己的房號或是按OK鍵，避免退房時旅客宣稱領隊或是導遊沒有告知，不願意付費的狀況。

(十二)飯店安全

任何一個旅行團體都不希望發生飯店維安事故，但是領隊或是導遊還是要注意及宣導維安事件發生時基本的逃生概念，如提醒旅客在洗澡時應該將浴室房門緊閉，避免蒸氣煙霧讓火警偵測器誤判，造成沒有必要的困擾。

◆發生火警的原因

我們雖然無法控制其他住客的行為，但是領隊或是導遊至少還可以善意提醒，避免一些可能會引起的公安事件，以下是國人常犯的錯誤：

1. 將洗畢的衣物披掛在燈罩上方：必須告知旅客那是相當危險的行為，即使人員在房間內，可能睡著或是忘記拿下而造成過熱、燃燒等安全問題出現。

2. 不當使用電湯匙：國人常常喜歡沖泡茶，或是其他熱飲、泡麵等等，但是並非所有飯店都提供熱水壺或是煮水器，所以旅客常常自備電湯匙，可以再次教導正確的使用方式，或是避免旅客使用。

3. 避免使用自備的吹風機：如果飯店房間沒有吹風機，儘量跟櫃檯借用備用的吹風機，或是確認好旅客吹風機的電壓問題。

4. 錯誤使用電器產品：電力功率的不同也會造成電器產品燃燒或是觸電的危機（**表**2-5）。

表2-5 常見國家電壓及插座種類一覽表

地區	國名	電壓	插座種類	插座圖示說明
亞洲	台灣	110V	(A)	（A） （B） （C） （D） （E） （F）
	日本	110V	(A)	
	韓國	220V	(C)	
	香港	220V	(D)(F)	
	澳門	220V	(F)	
	中國大陸	220V	(A)(C)(D)(F)	
	泰國	220V	(C)(D)	
	馬來西亞	220V/240V	(F)	
	新加坡	230V	(B)(C)(D)	
	印尼	220V	(B)(C)	
	印度	240V	(B)(C)	
	菲律賓	277V	(A)(C)(E)	
	尼泊爾	115V/220V	(A)(E)(F)	
歐洲	英國	240V	(E)	
	法國	127V/220V	(C)	
	德國	220V	(C)	
	西班牙	127V/220V	(A)(C)	
	葡萄牙	220V	(C)	
	義大利	220V	(C)	
	希臘	220V	(C)	
	荷蘭	220V	(C)	
	比利時	220V	(C)(F)	
	盧森堡	220V	(C)	
	瑞士	220V/224V	(C)	
	奧地利	220V	(C)	
	捷克	220V	(C)	
	斯洛伐克	220V/240V	(C)	
	波蘭	220V	(C)	
	匈牙利	220V	(C)	
	丹麥	220V	(C)	
	瑞典	220V	(C)	
	挪威	220V/230V	(C)	

（續）表2-5　常見國家電壓及插座種類一覽表

地區	國名	電壓	插座種類	插座圖示說明
	冰島	220V	(C)	
	芬蘭	230V	(C)	
	拉脫維亞	220V/240V	(C)	
	俄國	220V	(C)	
	土耳其	220V	(C)	
	美國	120V	(A)	
美洲	加拿大	110V	(A)	
	墨西哥	120V	(A)	
	巴西	110V/220V	(B)	
	阿根廷	220V	(B)(F)	
	智利	220V	(F)	
	祕魯	220V	(A)(B)	
	澳洲	240V	(D)	
大洋洲	紐西蘭	220V	(D)	
	關島	110V	(A)	
	帛琉	110V	(A)	
	塞班	110V	(A)	
非洲	南非	220V	(C)(F)	
	摩洛哥	220V	(C)	
	肯亞	240V	(E)	
	埃及	220V	(C)	

資料來源：維基百科。

◆ **發生火警時的基本步驟**

1. 時間如果許可，應迅速敲打同住一層樓團員的房門，一同喚起全體團員，並盡可能的確認起床。
2. 指揮大家通往正確安全的安全出口、安全樓梯，絕對不可搭乘電梯，因為火警常會伴隨斷電，會令電梯動彈不得。
3. 如大火已延燒至所住樓層或是相當程度的狀況，立即「浸濕毛巾覆

面」並低身移動，臉部應儘量貼近地面，用手支撐順牆根爬到安全
出口。

4.若下樓層著火，儘量找尋靠馬路方向的房間，或循著樓梯向最高樓
層逃生，如此較能引起注意，獲救機會較大。

5.如房間門鎖已發燙，表示通路已起火，不可貿然開門，應留在房
內，向窗外求救。

6.等待救援時，看到救護人員應大聲呼喚，或在窗口搖動色彩鮮豔的
衣服、桌布等，夜間使用手電筒、打火機、火柴，等待救護。

7.住在三樓以上的客人，切忌跳樓逃生。三層以下的人，不得已時可
以跳樓，但是必須丟下大量被褥、沙發墊等軟物，然後向墊在地上
的東西上跳，亦可利用被單撕成布條連起來，作成一條救生繩索，
一頭栓緊，順著爬下去。

8.領隊應保持冷靜，熟悉應變的方法，應謹記三大原則：

(1)臨為不亂。

(2)隨機應變。

(3)權衡輕重。

9.首重安全，優先搶救傷者。遭受灼燙傷處理的法則是：冷卻、覆
蓋，儘速送醫。

10.觀察並記錄傷者任何變化，以提供醫療人員作參考。

11.安撫其他未受傷遊客，原則上可以由導遊繼續帶領其他團員進行
遊程，領隊暫時留下照料病患。

12.迅速通報公司、觀光局、家屬、保險公司出險，協助索賠等後續
處理。

◆其他事故處理方式

1.被困在電梯內處理方式：先按下電梯內緊急求救鈴，如果沒有回
應，再打電話向飯店人員或是導遊求援，並安撫團員情緒，保持鎮
靜，等待救援。如沒人回應時可以敲打電梯內壁面，尋求飯店其他

　　房客注意。

2. 晚上飯店臨時停電處理方式：以手機撥打飯店總機瞭解狀況，詢問停電原因及復電時間；確認團員安全狀況後請求飯店客房部是否有足夠的手電筒借給團員使用。持手電筒至各團員房間安撫團員情緒，提醒團員勿擅自點火苗來照明，並且在等待復電期間若如無必要，切勿走出房間以免發生危險。

面對靈異問題的處理方式

　　入住飯店最麻煩的問題應該就屬靈異問題，當旅客出現所謂的靈異傳言，領隊或是導遊應該要適時的幫忙消毒，或是用其他科學的方式來解釋所發生的狀況，而不是加入討論靈異狀況，並添油加醋，製造更大的恐慌。

(十三)旅遊過程中應注意事情

　　當旅遊團抵達一個國家之後，會有當地導遊人員陪同，領隊最重要的職責就是控管好旅程品質、成員的狀況及反應、擔任與導遊溝通的橋梁、確保旅客安全、維持良好秩序等等，一個好的領隊應該在行程出發之前就開始做好一些基本工作，工作項目如下：

◆瞭解旅客的狀況

1. 旅客的基本背景資料、年齡層、教育程度。
2. 旅客的飲食禁忌。
3. 是否有特殊要求。

◆掌握行程狀況

1. 即使是常去熟悉的地方，領隊還是要再次閱覽行程是否有所變動，或是有差異狀況出現。

2.瞭解哪一些是範圍內該做的事情,是公司交辦必須完成的任務。

3.應該清楚明白哪一些是屬於自費行程,哪一些是包含在內的活動項目。

4.行程當中應該注意的項目,例如天氣變化、適宜穿戴的衣著甚至鞋子等等。

◆ 收集及更新資料

對於所到之地的各項資料,除了應該具備的基本地理、歷史或是人文資料,甚至還必須注意時事新聞、購物情報、流行時尚等等,讓整個行程活動更加的活潑化,讓旅客可以得到更多新的資訊與資料。

第六節　領隊回國入境須知

有關入境臺灣須知:

國人出國一定會購物分享親朋好友,物品包裝以及行李運送往往困惑遊客。過重行李航空公司會課超重費。當有兩件行李託運時,須注意兩件行李重量應平均分配,才不會造成在機場check-in時,須打開行李重新整理的窘狀。

旅客入境臺灣可分紅線及綠線通關。經由綠線檯通關之旅客,海關認為必要時得予檢查,除於海關指定查驗前主動申報或對於應否申報有疑義向檢查關員洽詢並主動補申報者外,海關不再受理任何方式之申報。如經查獲攜有應稅、管制、限制輸入物品或違反其他法律規定匿不申報或規避檢查者,依海關緝私條例或其他法律相關規定辦理。在機場千萬注意不可以替不認識之旅客攜帶行李過海關,避免被指控攜帶違禁品。

中華民國入境時如有隨行家屬,其行李物品得由其中一人合併申報,其有不隨身行李者,亦應於入境時在中華民國海關申報單報明件數及主要品目。入境旅客之不隨身行李物品,應自入境之翌日起六個月內進

口，並應於裝載行李物品之運輸工具進口日之翌日起十五日內報關。前項不隨身行李物品進口時，應由旅客本人或以委託書委託代理人或報關業者填具進口報單向海關申報，除應詳細填報行李物品名稱、數量及價值外，並應註明該旅客入境日期、護照或入境證件字號及在華地址。入境旅客攜帶自用家用行李物品進口，除關稅法及海關進口稅則已有免稅之規定，應從其規定外，其免徵進口稅之品目、數量、金額範圍如下：

1. 酒類一公升（不限瓶數），捲菸二百支或雪茄二十五支或菸絲一磅，但以年滿二十歲之成年旅客為限。
2. 前款以外非屬管制進口之行李物品，如在國外即為旅客本人所有，並已使用過，其品目、數量合理，其單件或一組之完稅價格在新臺幣一萬元以下，經海關審查認可者，准予免稅。
3. 旅客攜帶前項准予免稅以外自用及家用行李物品（管制品及菸酒除外）其總值在完稅價格新臺幣二萬元以下者，仍予免稅。但有明顯帶貨營利行為或經常出入境且有違規紀錄者，不適用之。前項所稱經常出入境係指於三十日內入出境兩次以上或半年內入出境六次以上。

✈ 攜帶菸酒超額裁罰基準

入境旅客隨身攜帶菸酒超過免稅數量，未依規定向海關申報者，超過免稅數量之菸酒由海關沒入，並由海關分別按每條捲菸、每磅菸絲、每二十五支雪茄或每公升酒處新臺幣五百元以上五千元以下罰鍰，不適用海關緝私條例之處罰規定，其裁罰基準如下表：

品項	新臺幣／單位	計量單位	備註
捲菸	500元	條	
菸絲	3,000元	磅	
雪茄	4,000元	25支	
酒	2,000元	公升	

第七節　領隊與郵輪

　　郵輪市場是這幾年來在世界各地蓬勃發展的旅遊服務項目之一，以往搭乘豪華郵輪因費用高，消費層大都為高年齡族群及退休人士，近年來因郵輪普及化、航線競爭、價格降低，吸引更多遊客參與，年齡層也下降。全球郵輪市場以加勒比海地區市場占有率最高，地中海地區也很受歡迎占第二位，阿拉斯加及加州墨西哥沿岸地區則為第三位。

　　豪華郵輪噸位等級差異很大。目前世界上最大郵輪海洋和悅號（Harmony of the Seas）可以達到22.7萬噸（取代排水量為16萬頓，2011年首航，由芬蘭建造的「海洋解放號」，也取代了著名的「瑪麗女王二世」），成為世界最大的郵輪。是由全球第二大郵輪公司美國皇家加勒比郵船公司耗資13.5億美元打造，長度362.15公尺、寬度66公尺，船上客房計有2,744間客房，最大可容納6,360名乘客和2,100名船員。

　　郵輪行程天數可從三天到三個月甚至更久，船上有許多各型式娛

郵輪觀光近年來蔚為風尚，頗受消費者青睞

樂、運動設施及活動安排，領隊帶郵輪團會較其他行程輕鬆，因為船上有活動指導員安排各式樣活動，遊客滿意度都很高，郵輪水上活動多，坐郵輪旅遊泳裝不要忘記帶。

一、世界著名的郵輪公司

郵輪原本主要是用來當作洲際長途海洋間往返的交通工具，隨著人類生活的改變，郵輪原本的載客功能也起了重大轉變，加上豪華住宿後，變成以旅遊功能為主的floating hotel。世界有許多著名的郵輪公司依序為：

1.嘉年華郵輪（Carnival Cruise Lines）是世界目前最大、最受歡迎的郵輪公司。

2.皇家加勒比郵輪（Royal Caribbean International）。

3.名人郵輪（Celebrity Cruises）。

4.歌詩達郵輪（Costa Cruises）是義大利風格的郵輪，以熱誠的服務及美食著稱。

5.迪士尼郵輪（Disney Cruise Line）由迪士尼設計建造，主要航行於加勒比海地區。

6.荷美郵輪（Holland America Line）是嘉年華郵輪的子公司。

7.維京郵輪（Viking Line）北歐的郵輪公司之一，主要航線往返於芬蘭與瑞典之間。

8.公主郵輪（Princess Cruises）。

9.麗星郵輪（Star Cruises）由馬來西亞「雲頂」老闆投資創建，航行於亞洲之間。

10.水晶郵輪（Crystal Cruises）為日本投資的豪華郵輪公司。

二、郵輪旅遊的優點

臺灣地區的郵輪市場大幅提升，目前由基隆出發，到日本的石垣、那霸岸上觀光，或是由高雄出發，到香港旅遊，除了傳統的麗星郵輪，公主郵輪、皇家哥倫比亞號等郵輪公司也紛紛在臺開航。艙房費用一般是越高樓層艙房價格越貴，可以看到海景的又比內側艙房貴。選擇郵輪旅遊有許多好處：

1. 每日不須一早起床趕行程，長途拉車或天天整理行李，讓旅遊更輕鬆自在。
2. 每日大型夜總會表演，節目多樣精彩，讓旅遊更豐富。
3. 郵輪上每日餐飲富變化，可嚐盡各式美食讓旅遊更尊寵。
4. 可上岸造訪不同國家地區，體驗不同文化習俗，讓旅遊更知性。

三、搭乘郵輪時應注意事項

郵輪市場在臺灣有成長趨勢，以下是領隊與遊客搭乘豪華郵輪時應該注意的事項：

(一)時間的掌控

郵輪開航不像飛機一樣一天可能有數個航班，由於數日才一班，同時參加郵輪活動人數眾多，一個領隊或是導遊人員在搭郵輪時間的掌控方面，必須比前往搭乘飛機還要特別注意與小心，因為郵輪公司開航時間的準確度比航空公司要來得高，領隊必須注意潛在問題，例如：上下班時間、週間或是週末的車潮、重要節慶路上塞車，領隊可告知團員寧可提早赴船上休息，也不要造成無法趕上的遺憾。大部分行程遊客辦理登船時間約是中午十二時開始，乘客必須在郵輪正式啟航前三小時登船完畢，逾時不候，亦不退費。

(二)辦理報到手續

◆行李

郵輪的報到手續基本上跟搭乘飛機是幾乎一樣的，抵達之後將名單給予地面工作人員，第一部分是託運行李，因為是郵輪，所以沒有秤重這一道手續，只需要安排好同一艙房團員將行李放置好，再告知工作人員該行李艙房號碼即可，萬一領隊將團員的船票資料弄丟或是遺失，領隊也不需要驚恐，只要先安排好團員秩序，同一艙房人員排在一起即可，領隊人員再至櫃檯告知你目前的情況，缺點是作業時間可能會因此加長。有些旅行社在團員前往郵輪之前會先交付領隊郵輪公司行李掛條，如果公司無法事先給予，領隊抵達再領取或是由地勤人員發予也可以。一般來說會問總共幾件行李需要託運，所以必須先確認好行李件數，以方便處理行李託運，行李吊牌上書寫船艙號碼以及英文姓名（須與護照上英文姓名一致）。為了避免團員大包小包的狀況，在搭機前或是登船前一天領隊可以再次宣導，只需要留貴重物品在身邊即可，將不需緊急使用物品放入託運行李。

郵輪上使用的電壓分為110伏特或220伏特插座（各家不一樣）。郵輪一般禁止攜帶的物品含熨斗、電湯匙。酒類如果已經購買，請旅客隨身攜帶，郵輪公司安全人員一般來說會要求拿出封存，領隊或是導遊必須向旅客解釋清楚，避免不必要的問題出現。

◆取得船卡

託運行李之後，便可前往郵輪碼頭服務櫃檯辦理登船手續，接下來必須引導旅客處理取得房卡及登船手續，如果船公司無法開啟團體登船手續櫃檯，可以在旁協助旅客取得登船船卡。一般所需證件有船票、護照及信用卡。當旅客將以上資料拿出來，船公司就可以核對資料，護照或是簽證無誤之後，櫃檯將現場對旅客拍大頭照，以供上下船核對身分使用，所以必須脫下帽子及墨鏡，隨後發予登船船卡，船卡發予之後櫃檯人員隨即會幫旅客辦理儲值的動作，一般來說船下的櫃檯只接受信用卡，如想要現

金預付的旅客，通常必須等登船之後，再至會計部門預付；信用卡完全是用於儲值使用，因為船上的消費完全禁止現金或是信用卡交易，所以船公司會要求預刷部分金額的信用卡，對於第一次搭船或是對預刷規則不熟悉的旅客，領隊或是導遊應該再次解釋，船公司會將尚未使用完的預刷金額在最後結帳時完成退刷動作，旅客可以安心讓船公司預刷，至於帳單，船公司在航行結束的前一天或二天會將帳單交付到旅客手上，讓旅客自行核對自己的消費狀況是否正確，如果錯誤必須適時的協助旅客。郵輪登船卡上會顯示遊客所搭乘的郵輪名稱、郵輪出發日期、乘客英文姓名、用膳餐廳名稱、用膳梯次、餐桌號碼、船艙號碼及乘客記帳卡號。這張郵輪登船卡是乘客識別證。

當登船手續都辦妥之後，船公司會在一旁推銷一些產品，例如：按摩套餐、酒券或是飲料券等等，領隊應向旅客解釋，避免旅客以為是免費的，誤刷造成日後的困擾，畢竟船上設施或是服務並不是完全免費。旅客在處理登船手續完成後，應該先約定好一個場所，集合並一起登船，當所有人全都完成手續，一般船公司會安排拍照服務，旅客可大方的接受拍照，至於是否購買照片是由旅客自費選擇，如不購買，船公司也不會強迫旅客購買，這一部分可以向旅客解釋，要旅客不需要過於擔心；登船時船公司一般會安排指引人員至所屬艙房，但建議領隊或是導遊先帶領旅客至每天可以集合的地點之後才讓旅客進艙房，讓旅客明白所屬位置，避免旅客進艙房之後不知道該如何尋找領隊或是導遊，領隊也應該確實的告知團員你的艙房，跟聯絡方式。簡介一下船上設施，如果可以，也可以在所有人進艙房之後，約定好時間，由領隊做船上設施導覽工作，如果這是一艘你不熟悉的郵輪，也可以請求船公司協助，或是先前做好功課，避免出現一問三不知的窘境，至少必須取得郵輪的地圖，以便對旅客介紹。

領隊須提醒遊客於登船當日將有一次緊急救生演習，聽到七短一長警報響時，須穿上緊急救生衣（放在衣櫥上層或床底）並馬上至指定集合區集合（集合區與救生艇號碼標示於救生衣上）。

(三)船上消費問題

　　船上吃住及活動費用一般都內含。船上消費一般都是以美金或是歐元計價，在郵輪上任何消費、購物等均不收現金（除小費與賭博外），而由所持的船卡刷費。船上開銷費用不包含在團費之內有：船艙內瓶裝礦泉水及可樂汽水、上岸遊覽及簽證費用、醫療、賭博費用、酒精飲料、特別服務（如按摩、做頭髮）等。領隊也應該提醒旅客，除非公司提出免費消費金額，否則旅客在下船前一天或是下船當天必須至櫃檯結帳。郵輪上的飲料費用一般來說不至於比岸上貴，但須付服務費約10～15%。小費問題因船而異，領隊須注意船上簡章說明，基本上除服務員外，遊客是不須給船員任何小費的。以荷美郵輪為例，船上小費為每人每夜美金十一元，會自動列在旅客的帳單上，這些小費會分配給艙房服務生、餐廳侍者及廚師等工作人員。因此旅客無需再另外支付床頭小費及餐廳侍者小費。

(四)用餐問題

　　船上一天至少可以吃六餐：早餐、早午餐、午餐、下午茶、晚餐加宵夜，而且每天變換各國不同的風味。船上用餐時間必須向旅客交代清楚，不可以讓旅客跑錯；菜單部分也可以要求翻譯成中文版菜單，如果真的無法做到，領隊應該適時的協助旅客點菜，避免旅客尷尬。一般來說還有自助餐時段，因為不是每一家郵輪公司都會貼心的安排中文版介紹，至於需要付費的餐廳也應該讓旅客知道，避免旅客走錯，造成額外付費的情事發生。

(五)船上戲劇表演問題

　　船上每日之活動節目表及每日新聞，會自動發給每個船艙。戲劇表演一般也分成兩場，每一場表演大約四十分鐘至一小時左右，可以告知旅客哪幾排的位置較好，開場前大約二十分鐘可以依序入場，一般都是隨意入座，不需要劃位。領隊可以預先安排告知大約第幾排大家一起觀看。

(六)參加郵輪假期應準備正式服裝

郵輪上舉行各種精彩的娛樂節目及高級豪華社交活動，乘客之服裝衣著也會因活動性質不同而有所規定。船長的歡迎酒會及特定的晚宴，所有乘客皆需穿著正式晚禮服參加，女士穿著洋裝，男士穿深色西裝打領帶及深色襪子。豪華郵輪旅遊早餐與午餐可穿著休閒服裝，如短褲與T恤皆可，一般晚餐時著便服，不應穿短褲、拖鞋及T恤。

(七)遵守船上的禁菸規定

船上的室內空間皆為禁菸，遊客必須到設有菸灰缸的室外空間吸菸，或在自己的陽臺艙房外吸菸。

(八)船上安全及健康問題

郵輪上配備醫務室及醫務人員，會酌收醫藥費。當風大的時候必須告知旅客不要前往甲板，上下船時也應該快速通過空橋，離纜繩不應該太近，必須保持距離。郵輪裝有GPS全球自動定位系統，及防搖晃設施，不至於會發生劇烈搖晃情形，除非碰到大浪。旅客花費鉅額費用搭船，若發生暈船情況是非常掃興的，下列方式可減少暈船發生：

1. 心理作用，轉移注意力：幫助旅客想像其他美好的事物，或參與船上活動，例如跳舞、玩水等。
2. 避免暴飲暴食，吃蘇打餅乾幫助吸收胃部過多的液體。
3. 適量地飲酒：過量的酒精將干擾大腦處理周圍環境的訊息，而且會引發暈船。
4. 睡眠充足：適度的玩耍，過度疲勞會增加暈船的機會。
5. 減少閱讀：長時間閱讀易造成頭暈。
6. 到甲板或其他地方透透氣。
7. 服用暈船藥：假如你已知暈船是不可避免的，不妨事先服用暈船藥。

Chapter 3

導遊的工作內容

導遊工作非想像中輕鬆,帶領大陸團更是一種挑戰,下列心聲搏君一笑:

　一把鼻涕一把眼淚,投身旅遊英雄無畏。
飛來飛去貌似高貴,其實生活極其乏味。
為了業績吃苦受累,鞍前買後終日疲憊。
為了自費幾乎陪睡,點頭哈腰就差下跪。
日不能息夜不能寐,客人一叫立馬就位。
屁大點事不敢得罪,一年到頭不離崗位。
勞動法規統統作廢,身心憔悴無處流淚。
逢年過節家人難會,購物人頭讓人崩潰。
感激客人經常喝醉,不傷感情只好傷胃。
工資沒有還裝高貴,拉攏行賄經常破費。
五毒俱全就差報廢,稍不留神就得犯罪。
拋家捨業愧對長輩,身在其中方知其味。
不敢奢望社會地位,全靠傻傻自我陶醉。

——櫻桃巧克力

導遊是帶領外國觀光客從事旅遊安排與解說之工作,他們是外交尖兵、也是外交工作的推手,具有推展一國國民外交之任務,他們的言行舉止影響外國人對該國形象之認知。大陸將導遊分成三大類型:

1.全程陪同導遊人員(national guides),簡稱全陪,提供全程陪同服務的導遊人員。

2.地方陪同導遊人員(local guides),簡稱地陪,是指受地方接待旅行社委派,代表地方接待旅行社實施旅遊接待計畫。

3.景區景點導遊人員(guides or lecturers of scenic sites),亦稱景點

　　導遊或講解員，是指在旅遊景區景點為旅遊團（者）進行導遊和講解的服務或工作人員。

第一節　來臺灣旅客消費及動向

　　臺灣政府觀光政策由過去聚焦於國外旅遊轉移到國內旅遊，觀光局為主要負責推廣機關。2003年觀光局推出觀光政策以發展臺灣為永續觀光的「綠色矽島」為主題。2005年觀光政策以達成「觀光客倍增計畫」來臺旅客年度500萬為目標。2007年觀光政策為創造質量並進的觀光榮景，以達成「觀光客倍增計畫」為目標。2008年觀光政策為推動「旅行臺灣年」。2009年觀光政策為推動「2009旅行臺灣年」及「觀光拔尖計畫」，並落實「重要觀光景點建設中程計畫」以「再生與成長」為核心基調，朝「多元開放，布局全球」方向，打造臺灣為亞洲主要旅遊目的地。2010年觀光政策為推動「觀光拔尖領航方案」，朝「發展國際觀光、提升國內旅遊品質、增加外匯收入」之目標邁進，讓世界看見臺灣觀光的新魅力。

　　2011年，觀光局持續積極推動「旅行臺灣‧感動100」及「觀光拔尖領航方案」，觀光效益成果豐碩，施政重點為推動健康旅遊，發展綠島、小琉球為生態觀光示範島，開創觀光發展新亮點，另持續執行「東部自行車路網示範計畫」，辦理經典自行車道設施整建、推出大型國際自行車賽事，落實節能減碳之綠色觀光。有關來臺旅客消費及動向，2015年來臺旅客達到一千萬人次，創下歷史新高，2015年觀光外匯總收入達143億美元。國外客源市場中成長率最高前二名為韓國及泰國，而人次最多前三大客源市場為大陸（香港、澳門）、日本及美國。來臺旅客平均每人每次消費為1,378美元，而平均每人每日消費為約207.87美元，其中以日本旅客（平均每人每日227.59美元）及大陸旅客（平均每人每日227.58美元）在

臺消費力為最強。

有關觀光客來臺旅遊安排方式，其中以「參加旅行社規劃的行程，由旅行社包辦」者居多，這應該是受大陸客影響。吸引國外觀光客來臺觀光因素依序為臺灣的風光景色、菜餚、臺灣民情風俗和文化、人民友善、歷史文物等。「臺北市」為旅客主要遊覽地點。市內之「夜市」、「臺北101」、「故宮博物院」、「中正紀念堂」及「龍山寺」為旅客主要遊覽景點。臺北市以外熱門景點中以「九份」最獲喜愛，其次依序為「太魯閣、天祥」、「日月潭」、「阿里山」及「野柳」等地。參團旅客對旅行社及導遊服務之整體印象表示滿意。

臺北市近郊的國立故宮博物院收藏著豐富的文化精粹是來臺旅客必訪之處，臺灣以高山聳立聞名於國際，是有名的「高山島嶼」，有許多美麗的3,000公尺以上的高山又四面環海。

美國於1872年設立世界上第一座國家公園——黃石國家公園（Yellowstone National Park）。臺灣自1961年開始推動國家公園與自然保育工作，1972年制定「國家公園法」之後，相繼成立九座國家公園，於內政部轄下成立國家公園管理處，以維護國家資產。

1. 墾丁國家公園：充滿南洋風味，有隆起珊瑚礁地形、海岸林、熱帶季林、史前遺址海洋生態。民國73年設立。
2. 玉山國家公園：位於中部，以燦爛陽光聞名，有高山地形、高山生態、奇峰、林相變化、動物相豐富、古道遺跡。民國74年設立。
3. 陽明山國家公園：以火山地形著稱，有火山地質、溫泉、瀑布、草原、闊葉林、蝴蝶、鳥類。民國74年設立。
4. 太魯閣國家公園：以立霧溪畔高聳深邃的峽谷地形而聞名，有大理石峽谷、斷崖、高山地形、高山生態、林相及動物相豐富、古道遺址。民國75年設立。
5. 雪霸國家公園：以臺灣特有魚種——櫻花鉤吻鮭著稱，有高山生態、地質地形、河谷溪流、稀有動植物、林相富變化。民國81年設

立。

6. 金門國家公園：以戰地文物地景著名，有戰役紀念地、歷史古蹟、傳統聚落、湖泊濕地、海岸地形、島嶼形動植物。民國84年設立。

7. 東沙環礁國家公園：由珊瑚碎屑及貝殼風化形成獨特白沙地質景觀，東沙環礁為完整之珊瑚礁、海洋生態獨具特色、生物多樣性高、為南海及臺灣海洋資源之關鍵棲地。民國96年設立。

8. 台江國家公園：兼具人文歷史及生態保育，有自然濕地生態、台江地區重要文化、歷史、生態資源、黑水溝及古航道。民國98年設立。

9. 澎湖南方四島國家公園：玄武岩地質、特有種植物、保育類野生動物、珍貴珊瑚礁生態與獨特梯田式菜宅人文地景等多樣化的資源。民國103年設立。

第二節　導遊人員應具備之條件與基本工作內容

　　消費者對自己權益意識的抬頭，相對的對服務品質的要求也有所期待。臺灣近年來因大陸團體遊客大增，華語導遊需求也隨之增加，由於使用同一種語言，溝通無大礙，吸引許多各行業人士報考華語導遊執照；有些是轉行，有些視為第二春，2016年，政府的南向政策，期待吸引更多東南亞國家的旅客來臺旅遊，包含簽證簡化或免簽的措施等等，使得泰文、馬來文、越南文或是印尼文導遊業逐漸受到重視。但並非任何人都可以當導遊，要當個稱職的導遊必須具備一些基本條件並能瞭解一些服務理念。

一、應具備之條件

　　許多學者發現導遊除了需要好的口才外也須提供有趣的解說；有溝

通與協調能力，可以接受新觀念，聆聽不同意見，不墨守成規，懂得適時調整；團體組織能力，具有領導統御之觀念，思考邏輯清楚具有說服力；具有自信心，態度從容，不卑不亢，可贏得別人尊敬；具有好的幽默感，有親切感，容易讓人接近。

(一)專業語言條件

旅遊從業者林燈燦認為導遊業務是智識與勞力密集型的服務工作，用心是服務最基本的概念，必須是積極的態度去做或執行一種活動，應該不斷努力學習，精益求精，才能勝任愉快，完成所肩負的任務。他建議導遊應具備專業語言條件包含：

1.友好的語言：自然的表達方式，使用尊重別人的語氣。
2.美的語言：用詞、聲調和表情能給人以美的感受，能使聽者感受你的親和力。
3.誠實的語言：說話要有根據，是誠實的態度，也是負責的態度，言之有物，言之成理。
4.生動活潑的語言：言之有物，具有幽默感。

(二)掌握說話原則

有關個人禮儀，黃貴美在《實用國際禮儀》一書中提及說話的藝術，她認為話語可載舟也可覆舟。依據黃貴美的建議，一個有學識與修養的領隊、導遊人員應掌握下列說話原則：

1.說話要誠懇：多言必不當，輕諾必寡信。
2.態度要謙虛：使用謙卑的用語，不盛氣凌人。
3.聲音要適度：發音清楚，語調快慢適中。
4.說話要客觀：避免情緒失控，鎮定應對。
5.避免與人爭執：避免說話帶刺，傷人自尊。

6.要有幽默感:語帶幽默化解窘境。

7.避免失態:切忌虎視眈眈直眼對人,或張嘴呵欠。

8.不要吝於讚美他人:適當讚美,贏得好感。

9.不探人隱私:避免詢問年齡、薪資、禮品價格。

(三)應具備之人格特質

除了以上才能外,林燈燦認為導遊應具備下列的特質:

1.愛國的情操。

2.謙恭有禮。

3.端莊的儀態,整潔的儀容。

4.尊重自己的職業,維持莊嚴的均衡。

5.高度的敬業精神。

6.公私分明,遵守紀律。

7.親切友善。

8.富有服務熱誠。

9.關切、體貼周到的服務。

10.守時。

二、基本工作內容

並非所有的導遊工作項目都一樣,若是當地導遊,其工作項目就相對簡單多了。一般來說我們對導遊人員的工作內容認知,大概就是執行接待或引導外國觀光客來到本國旅遊而收取報酬之服務人員。臺灣外語導遊依國家不同而有不同分類,具備外語能力是最基本資格條件,主要工作是解說,因此口語表達以及人際溝通也很重要,導遊工作除了須與領隊配合執行旅行社交派之任務外,還必須特別注意旅客之安全,其工作內容尚包含:

1.旅行團抵達前的準備作業。

2.機場接團及辦理登機出境作業。

3.飯店接送作業。

4.飯店住房登記及退房作業。

5.觀光導遊作業。

6.團體結束後作業。

7.團體服務簡報。

8.後續服務。

第三節　導遊人員接團前準備

完善的事先準備是帶團成功最重要因素，導遊接到公司給予的領團任務就應該全力以赴，絕對不可以有輕忽怠惰的狀況出現，這包含許多方面的準備：

一、保持良好的體力與精神準備

一個良好的導遊平常就應該自我訓練，擁有較好的體能與精神狀況，不可以出現無精打采的狀況，讓旅客感受到你的倦怠感，所以在團體抵達前一天應該有充分睡眠，不可以熬夜酗酒。如果是外語導遊，對於自我的語言能力提升，更應該要時時要求，不可以出現旅客聽不懂或是不知如何描述的狀況出現。

二、掌握旅行團的行程與基本資料

導遊應向公司取得帶領團體的行程表，並瞭解是否有其他附加條件，例如可否有購物點、餐食問題、哪一些是自費行程等等，如果是

特殊行程當中有特別的訪問或是拜會對象，可以再次確認是否已經安排妥當。去大陸之旅遊團曾發生當地導遊堅持該團有一次「自費行程」（optional tour），但臺灣團員堅持否認有這一條規定，團員要求導遊及領隊向公司再度確認，原來是烏龍一場，但卻對導遊的領導統御造成重大傷害。

三、瞭解旅遊者的國家背景、宗教、年齡層、職業別

導遊人員應該多加注意旅遊者的背景與禁忌。例如來自回教國家或是猶太教徒就絕對不可以出現豬肉的餐食，有些猶太教徒在安息日甚至不可以搭乘電梯。西方人一般不吃內臟或是太過奇怪的部位，例如雞腳。來自內陸國家或是地區的人民對海鮮的接受度不見得很高，都應該多加留意。當然也可以詢問領隊的意見，在前往餐廳之前就可以先與餐廳商量，避免旅客沒吃飽或是無法接受的窘境出現。有些國家人士對禮貌的要求特別高，有些國家人民喜好自然景觀或是人文景觀、美食等等；年長的團體跟年幼的玩法，因為體能上的差異，還是必須有所區隔，例如需要爬山、日曬時間多寡、是否有洗手間等等；至於職業別，並不是有非常大

關於猶太人安息日的種種戒律

從週五日落開始到週六日落結束，就是所謂的安息日，依照律法人必須休息靜下來，和家人一起誦經禱告，或是前往會堂禮拜。不可以加班，甚至升火煮飯，不能自己動手插拔電源，不能碰觸電子產品，不能拍照，飲食上不准吃帶血食物，只吃牛、羊等分蹄的動物，水產品如無鰭、無鱗都禁止食用。雖然目前來臺灣旅遊的猶太教團體不多，但是導遊遇到時應該特別留意。住宿飯店盡量低樓層，食物選擇必須多留意等等。

的區別，但是對於教育程度相對較高的團體，可能會詢問更為深入的問題，或是對於較為專精的團體，例如對生態有特別研究的團體，導遊人員在該領域就必須多加努力，事先準備充足的資料，避免一問三不知的窘境發生。

四、導遊人員應自行準備的東西

接團前導遊人員應事先與公司協調準備相關資料以利帶團作業。這些包括：導遊證、身分證、名片、給團體使用的零用金、行程表、飯店資料、行程景點資料、派車單、團體名稱掛牌、公司掛牌或是貼紙，日常必備藥物。

第四節　導遊人員活動進行中該注意事項

以臺灣導遊工作為例，其工作就相當於一位褓姆，大小事都須主動關心，有許多小細節必須注意，其工作成敗也往往決定於小細節。

一、機場接機作業

導遊人員就站在國家門面的第一線，旅客對一個國家的第一印象就由導遊開始，一個好導遊可以讓外國旅客感到舒適，進而影響到對該國的印象。相對的，一個不好的導遊，也會影響旅客對該國的觀感，甚至出現負面形象，惡性循環之下，旅客或許會逐年遞減，或是影響成長速度。

(一)接機時應注意事項

以下是在接機時應該要注意的項目：

◆ **儀容與儀態**

1. 男士應該要穿著西裝，打領帶，但是夏天可以只穿著白襯衫打領帶，長褲以深色為準，至於皮鞋以黑色繫鞋帶為宜，襪子顏色是最常被忽略的，最忌諱白色，顏色以黑色為主或是其他深色襪子也可以。

2. 女士可穿著洋裝，以端莊、舒爽為宜，裙子不宜過短，讓旅客有非分的遐想。

3. 無論男或女導遊，即使是夏天都應避免穿涼鞋、戴墨鏡。

4. 不論是男士或是女士，在言談上一定要合宜，不可以任意批評，特別是性別歧視、國家、種族、文化問題等等，都應該避免。

◆ **機場接機的基本程序**

旅客抵達前一天，導遊應該再次審視飛機航班或是郵輪抵達時間，自我查詢或是詢問公司時間是否更動，本地或是出發地如遇到颱風或是罷工，航空公司因應狀況等等。務必要將導遊的手機號碼給對方領隊，這樣彼此在聯繫上就可以簡單許多，以下是到機場接機的幾個基本程序：

1. 提早大約二十分鐘抵達機場或是港口，觀察當日機場狀況，包含是否擁擠，如果過於擁擠，導遊該如何應變；飛機或是郵輪是否延遲或是提早抵達、約定的地點是否需要更動等等。

2. 配戴導遊證。

3. 在接待區將公司標章或是讓對方團體識別的手舉招牌、旅行社旗幟拿出來以供識別。

4. 與對方領隊核對，避免接錯團體，如果是接待沒有領隊的小團體，也應該跟對方核對是否有誤。

5. 清點人數，確認無誤之後帶領旅客至空間較大的區域，最好就在洗手間附近；要求旅客將行李集中管理，由旅客輪番前往洗手間，此時導遊也可以預估時間，請司機前來指定地點，如果當天機場擁

擠，就依狀況或許更動至附近休息站上洗手間。

6. 等待旅客上洗手間時與領隊稍微討論一下旅程狀況以及旅客的基本狀況，特別是當有必要更動的行程。

7. 引導旅客前往客車乘車處，置放行李的順序以大行李先上，小行李後上為原則。

8. 旅客上車前可與領隊討論是否有旅客需要坐在前座。基於文化背景不同，國外旅行社在帶國際旅客時，導遊基於公平原則，會要求團員每天更換座位（如順時針方向更動）。

9. 遊覽車離開之前，再與旅客確認行李是否到齊。

(二)帶領大陸地區人民團體之注意事項

帶領大陸地區人民團體，導遊接待流程如下：

◆備妥入境資料

團體入境前一日十五時前將團體入境資料（含旅客名單、行程表、入境航班、責任保險單、派遣之導遊人員等）傳送觀光局。

◆入境通報

1. 導遊人員應於班機實際抵達前三十分鐘內，依導遊人員接待大陸觀光團機場臨時工作證申借作業要點向觀光局（臺灣桃園或高雄）國際機場旅客服務中心辦理進入管制區之借證等事宜。

2. 團體入境後二個小時內，導遊人員應填具入境接待通報表（**附表一**）依團體入境機場、港口向觀光局辦理通報，其內容包含入境團員名單、接待車輛、隨團導遊人員及原申請書異動項目等資料，並應隨身攜帶接待通報表影本一份，以備查驗。

◆出境通報

1. 團體出境後二小時內，由導遊人員填具出境通報表（**附表二**），依團體出境機場、港口向觀光局通報出境人數及未出境人員名單。

附表一　旅行業辦理大陸地區人民來臺觀光入境接待通報表

旅行業辦理大陸地區人民來臺觀光入境接待通報表			
		報告人： 民國　　年　月　日　時　分	
觀光團團號		入境日期	年　月　日　時　分
機場／港口		航班／船班	
接待旅行社		隨團導遊	姓名
			手機號碼
車行名稱		車牌號碼	
入境／未入境名單	許可入境旅客＿＿＿人，實際入境＿＿＿人，未入境＿＿＿人， 未入境旅客為：＿＿＿＿＿＿＿＿＿＿＿＿＿＿＿＿＿。 大陸領隊／手機號碼：＿＿＿＿＿／＿＿＿＿＿＿。		
行程表	住宿旅館變更應填具附表四向交通部觀光局通報。		
備註	一、接待旅行社應於大陸地區人民來臺觀光團體入境後2小時內 　　填具本接待週報表，送交通部觀光局。 二、本通報書隨團導遊人員應攜帶影本1份，以備查驗。 三、受理通報單位如下： 　　(一)交通部觀光局台灣桃園機場旅客服務中心 　　　　電話：03-3834631，傳真：03-3983745 　　　　夜間（23:30~07:00）通報專線：03-3982876 　　(二)交通部觀光局高雄機場旅客服務中心 　　　　電話：07-8057888，傳真：07-8027053 　　　　夜間（00:00~9:00）通報專線：07-8033063 　　(三)交通部觀光局旅遊服務中心松山服務臺 　　　　電話：02-25474576，傳真：02-25464306 　　(四)交通部觀光局24小時通報中心 　　　　電話：02-27494400，傳真：02-27494401、27494467 　　(五)金門水頭碼頭服務中心 　　　　電話：082-375135，傳真：082-372548		

資料來源：交通部觀光局。

　　2.大陸地區人民來臺觀光團體從港口出境者，導遊人員應依進入港口
　　　管制區引導大陸觀光團出境通報作業流程辦理，並於團體出境後二
　　　小時內填具出境通報表向觀光局通報。

 領隊與 導遊實務

132

附表二　旅行業辦理大陸地區人民來臺觀光出境通報表

旅行業辦理大陸地區人民來臺觀光出境通報表 報告人： 民國　　年　月　日　時　分				
觀光團團號		出境日期		年　　月　日　時　分
入境日期	年　　月　　日	出境	機場／港口	
			航班／船班	
接待旅行社		隨團導遊	姓名	
			手機號碼	
出境人數	原入境旅客＿＿＿＿人，實際出境旅客＿＿＿＿人。			
未出境旅客名單、事由、出境日及航班	姓名	事由	出境日	出境航班
已提前出境旅客名單、事由、出境日及航班				
備註	一、接待旅行社應於大陸地區人民來臺觀光團體出境後2小時內填具本出境通報表，送交通部觀光局。 二、受理通報單位如下： 　(一)交通部觀光局台灣桃園機場旅客服務中心 　　　電話：03-3834631，傳真：03-3983745 　　　夜間（23:30~07:00）通報專線：03-3982876 　(二)交通部觀光局高雄機場旅客服務中心 　　　電話：07-8057888，傳真：07-8027053 　　　夜間（00:00~9:00）通報專線：07-8033063 　(三)交通部觀光局旅遊服務中心松山服務臺 　　　電話：02-25474576，傳真：02-25464306 　(四)交通部觀光局24小時通報中心 　　　電話：02-27494400，傳真：02-27494401、27494467 　(五)金門水頭碼頭服務中心 　　　電話：082-375135，傳真：082-372548			

資料來源：交通部觀光局。

◆ 離團通報

　　大陸地區人民來臺觀光團體如因緊急事故或符合觀光局所定下列事由，在離團人數不超過全團人數之五分之一、離團天數不超過旅遊全程之五分之一等條件下，應向隨團導遊人員陳述原因，由導遊人員填具團員離團申報書（**附表三**）立即向觀光局通報；基於維護旅客安全，導遊人員應瞭解團員動態，如發現逾原訂返回時間未歸，應立即向觀光局通報。基

附表三　旅行業辦理大陸地區人民來臺觀光旅客離團申報書

旅行業辦理大陸地區人民來臺觀光旅客離團申報書 報告人： 民國　　年　　月　　日　　時　　分			
觀光團團號		接待旅行社	
離團旅客		隨團導遊	姓名
			手機號碼
離團事由	□傷病（應補送合格醫療院所開立之醫師診斷證明） □探訪親友：1.親友姓名： 　　　　　　2.地址： 　　　　　　3.聯絡電話及手機： □緊急事故（事故摘要：　　　　　　）		
離團時間	年　　月　　日　　時　　分		
前往地點 聯絡方式			
歸團時間	年　　月　　日　　時　　分		
備註	一、交通部觀光局24小時通報中心： 　　電話：02-27494400 　　傳真：02-27494401、02-27494467 二、旅客離團期間請遵守相關法令規定，並自負安全責任；離團前往地點應排除下列地區： 　　(一)軍事國防地區。 　　(二)國家實驗室、生物科技、研發或其他重要單位。 三、基於維護旅客安全，導遊人員應瞭解團員動態，如發現逾原訂歸團時間未返團，應立即填具附表四通報交通部觀光局。		

資料來源：交通部觀光局。

本上大陸地區人民來臺觀光團體應依既定行程活動，行程之住宿地點變更時，應填具申報書（**附表四**）。

附表四　旅行業辦理大陸地區人民來臺觀光通報案件申報書

旅行業辦理大陸地區人民來臺觀光通報案件申報書				
			報告人：	
通報時間	年　月　日　時　分		通報別	□初報 □續報 □結報
觀光團團號		接待旅行社		
旅客姓名		隨團導遊	姓名	
			手機號碼	
通報事由	□住宿旅館變更　□違法、違規、逾期停留、違規脫團、行方不明、 □導遊人員變更　　從事與許可目的不符活動、違常通報 □緊急事故　　　　□疫情通報 □治安案件 □旅遊糾紛 □其他通報： 1.□提前出境： 　時間：　　　　　　　　　　，出境機場： 　航班：　　　　　　　　　　，送機人員： 2.□延期出境： 　時間：　　　　　　　　　　，出境機場： 　航班：　　　　　　　　　　，送機人員： 3.□旅客人數未達入境最低限額：			
發生時間	年　月　日　時　分			
案情說明				
備註	一、交通部觀光局二十四小時通報中心 　　電話：02-27494400，傳真：02-27494401、02-27494467。 二、緊急事故、治安案件等，應立即通報警察機關（撥打110專線）、視 　　情況通報消防（撥打119專線）或醫療機關，再通報交通部觀光局。 三、疫情通報案件，應先通報各縣市衛生主管機關，再通報交通部觀光 　　局。			

資料來源：交通部觀光局。

(三)轉接國內交通工具之注意事項

◆ 國內班機

目前除了離島之外，使用本島國內班機的旅行團已經不多，但是仍有少數例子，如臺北太魯閣一日之旅等等，以下是搭乘國內班機時應該要注意的事項：

1. 起飛前三十分鐘必須到達國內機場，辦理報到手續。但是人數如果太多，必須再加二十分鐘抵達機場辦理手續。
2. 攜帶護照辦理託運及登機手續並取得登機證。
3. 安檢程序同國際班機。
4. 再次告知飛行時間，並提醒機上並沒有餐食服務。

◆ 國內火車或是高鐵

目前常見的火車行程一般都在花東地區，至於高鐵的運用比較少見，一般是日本團或是其他歐美團體比較常見，以下是運用國內火車或是高鐵時應該要注意的事項：

1. 開車前三十分鐘抵達火車站，如果團體較大可以再增加時間，如果時間充裕可以講解臺灣鐵路歷史沿革、讓旅客拍照等等。
2. 車票由導遊保管。
3. 上車之前可以發給自製的車箱號碼與座位號碼，避免告知後因旅客忘記號碼而出現混亂的狀況。
4. 列車進站，如果團體較大可以指引分二個車門上下車，隨團領隊押後，一般來說時間足以讓旅客上下車，如果是特別假期時間就必須再多加留意。
5. 安頓好旅客並由領隊再次清點人數是否無誤。
6. 告知廁所位置，並再次提醒抵達時間及停靠站數。
7. 列車查票時，主動告知列車長哪些位子是所屬團體，不需要驚動旅客。

8.火車即將到站前二十分鐘提醒使用洗手間，到站前五分鐘提醒即將到站，請旅客開始準備。

全面禁止吸菸場所

一、高級中等學校以下學校及其他供兒童及少年教育或活動為主要目的之場所。

二、大專校院、圖書館、博物館、美術館及其他文化或社會教育機構所在之室內場所。

三、醫療機構、護理機構、其他醫事機構及社會福利機構所在場所。但老人福利機構於設有獨立空調及獨立隔間之室內吸菸室，或其室外場所，不在此限。

四、政府機關及公營事業機構所在之室內場所。

五、大眾運輸工具、計程車、遊覽車、捷運系統、車站及旅客等候室。

六、製造、儲存或販賣易燃易爆物品之場所。

七、金融機構、郵局及電信事業之營業場所。

八、供室內體育、運動或健身之場所。

九、教室、圖書室、實驗室、表演廳、禮堂、展覽室、會議廳（室）及電梯廂內。

十、歌劇院、電影院、視聽歌唱業或資訊休閒業及其他供公眾休閒娛樂之室內場所。

十一、旅館、商場、餐飲店或其他供公眾消費之室內場所。但於該場所內設有獨立空調及獨立隔間之室內吸菸室、半戶外開放空間之餐飲場所、雪茄館、下午九時以後開始營業且十八歲以上始能進入之酒吧、視聽歌唱場所，不在此限。

十二、三人以上共用之室內工作場所。

十三、其他供公共使用之室內場所及經各級主管機關公告指定之場所及交通工具。

民眾於禁菸場所吸菸，處新臺幣二千元以上一萬元以下罰鍰。

二、旅遊景點作業要點

(一)市區觀光

　　相較於郊區的觀光，市區觀光要來得輕鬆得多，不需要過於擔心旅客的暈車問題，中午用餐時間是否會超過時間，是否塞車等等。市區觀光的風景點一般來說較多，一般以人文、歷史為主，導遊必須有相當充足的準備，特別是遇到特殊或是教育團體。以下是一般在臺灣市區觀光的例子，國際觀光客及華人觀光客行程安排不太一樣，以及帶團注意事項：

◆ 行程安排
　　1.外文團的例子

One day tour:

Chiang Kai-shek Memorial Hall → National Chiang Kai-Shek Cultural Center (National Theater & National Concert Hall) → Presidential Office Building → Longshan Temple → National Palace Museum → Shilin Night Market

　　2.華文團的例子

故宮博物院→仿明代庭園之至善園→士林官邸→觀賞忠烈祠衛兵交接→陽明山國家公園前山公園及小油坑景觀區→北投溫泉

◆ 帶團注意事項
　　帶團時須注意下列事項：

1. 車上概括性的告知下一景點會看到的景色或是文物，沿途所看到的景物，也可以是相當好的素材。
2. 下車前再次告知目前時間、參觀時間、上車地點及開車時間。
3. 導遊先下車，如遇到交通較為危險地段，或是無紅綠燈路段，需要過馬路，導遊必須集中旅客，指引旅客一同通過馬路。

4.告知旅客洗手間的位置。

5.預留時間讓旅客購買紀念品及拍照。

6.上車後確實清點人數才出發至下一個景點。

(二)郊區觀光

1.如行車時間會超過一個小時,上車前提醒旅客先上洗手間。

2.告知行車時間,及基本行程概要說明。

3.旅遊地點注意事項宣導。

4.隨時注意車上遊客狀況。

5.下車前再次告知目前時間、參觀時間、上車地點及開車時間。

6.告知旅客洗手間的位置。

7.預留時間讓旅客購買紀念品及拍照。

8.上車後確實清點人數才出發至下一個景點。

三、夜間觀光導覽

　　臺灣的夜間觀光導覽以夜市為主,少部分是民族文化表演,在操作上大致與市區或是郊區觀光的模式雷同,告知集合時間、地點、廁所位置、注意事項、有什麼值得吃喝或是欣賞的,以下是一些注意事項:

1.在車上講解夜市的歷史或是文化,告知哪一些是該夜市最受歡迎的食物或是必買的紀念品等等。

2.告知正確的上車地點及上車時間。也可以要求旅客將上車地點用數位相機拍攝下來,萬一走丟找不到集合地點,可以拿出相片詢問路人。

3.提醒旅客注意個人安全。

★台灣目前最受歡迎的夜市

　　台南花園夜市、台中逢甲夜市、士林夜市、基隆夜市、高雄六合夜市、宜蘭羅東夜市、豐原廟東夜市、通化夜市、萬華夜市。

★台灣小吃排行榜排名

1.蚵仔煎	2.臭豆腐	3.蚵仔麵線	4.雞排	5.珍珠奶茶
6.生炒花枝	7.藥燉排骨	8.芒果冰	9.水煎包	10.滷味

★常見小吃的英文講法

鼎邊趖	Din-Bian-Tsou	蚵仔煎	Oyster Omelet
泡泡冰	Pao-Pao Ice	蝦捲	Shrimp Roll
臭豆腐	Stinky Tofu	鴨肉羹	Thick Soup Duck
香雞排	Deep Fried Chicken Breast	魚羹麵	Thick Soup Fish Noodles
牛肉麵	Beef Noodle	肉粽	Rice Dumpling
菜包	Vegetables Bun	包子	Steamed Stuffed Bun
餛飩湯	Small Dumpling Soup	竹筒飯	Rice In A Bamboo Tube
豬血糕	Pig Blood Cake	鴨賞	Smoked And Corned Duck Meet
木瓜牛奶	Papaya Milk	麻糬	Mochi
肉圓	Taiwanese Meatball	羊肉爐	Mutton Hot Pot
滷肉飯	Braised Pork Rice	珍珠奶茶	Pearl Milk Tea
貓鼠麵	Cat's Mouse	小籠包	Steamed Dumpling
肉羹湯	Pork Thick Soup	燒餅	Sesame Seed Cake
雞肉飯	Turkey Rice	豆漿	Soybean Milk

四、購物行程

　　來臺行程，多少都會安排購物行程，導遊要成為一個良好的推銷員，不要讓旅客有厭惡或是不舒服的感覺。導遊平常服務態度須很好、講

解得相當專業，須中肯告知產品的使用狀況，不脅迫旅客購物，購物時間以一個小時為原則，不可以過久，或影響到原本既定的行程，或是讓旅客覺得行程參觀時間縮水等等。導遊須創造旅客一個良好的購物經驗，自己可以得到應有的額外利潤，並對公司有所交代。以下是購物行程應該要注意的事項：

1. 誠實告知該產品的特色及功能。
2. 不可以有強迫或過於積極的推銷舉動。
3. 若需要可適時協助旅客議價，掌握客人購物氣氛。

品保購物保障退貨有依據

目前全臺符合標準的購物站有二百六十家，依商品內容將旅行購物保障商店分類如下：

A.珠寶玉石類。B.精品百貨類。C.鐘錶3C銀樓（金銀飾品）類。D.木雕陶瓷藝品類。E.食品農特產類。F.其他類。G.免稅店類。

旅遊消費者應自受領所購物品後三十日內檢具購買時商店所開立統一發票向旅行購物保障商店或本會提出，逾期不予受理。精神與民法債篇旅遊專節與國外定型化旅遊契約規定相同，旅客得於受領所購物品後一個月內，請求旅遊營業人協助其處理。

五、住宿作業

臺灣地區的旅館，可分為觀光旅館與一般旅館，而依照觀光旅館業管理規則之規定，臺灣之觀光旅館又可區分為「國際觀光旅館」與「一般觀光旅館」。為了落實「觀光拔尖領航方案」（98-101年），推動「拔尖」、「築底」及「提升」三大行動方案，提升臺灣觀光品質形象。推動

「旅館等級評鑑制度」，以星級標識取代「梅花」標識，使我國之旅館管理體制與國際接軌，便利消費者辨識。可見住宿在一個行程當中占了相當重要的一部分，以下是導遊基本必須做到的項目：

1. 第一天最好中午以前與領隊討論所有住宿狀況，是否有異動等，如需要connecting room或adjoining room。
2. 抵達飯店前二十分鐘可以稍微告知旅客飯店的狀況，包含設施、地理位置，甚至房間號碼。
3. 提醒房間內禁菸，有中央空調及偵煙器，吸菸被查獲當事人罰款一萬元臺幣。
4. 臺灣電壓為110V，如果是220V電壓，可以向櫃檯借用轉換器。
5. 一般來說房間備有礦泉水兩瓶，可以免費取用。
6. 下車後由領隊帶領團員至休息處，不要讓旅客霸占飯店前檯，要求耐心等候。
7. 將鑰匙交給領隊由領隊發給團員。
8. 於飯店大廳等待，由領隊確認房間狀況，當一切無誤之後導遊才可離開。

✈ 來臺旅客常問及必須提醒的事項

1. 打電話時：由臺灣撥打至國外一般是撥打002+國碼+對方號碼去0，例如對方號碼是01234567，那就是002+國碼+1234567。
2. 搭計程車時：起程1.25公里費用是70元，續程每200公尺5元（日間）。夜間加成運價，是指自夜間十一時起至翌晨六時止，期間每趟次依日間運價加收20元。
3. 有些國家旅客的行為較容易喧譁、酗酒、抽菸，甚至賭博，導遊需要宣導在臺灣公然賭博是屬於違法行為。

六、餐食準備作業

目前來臺灣的旅客以中國大陸地區人民居多，但是中國幅員遼闊，南方、北方的飲食習慣就不一樣，沿海地區與內陸地區也出現不一樣的型態，所以在餐食的安排都應該有所注意，至於其他外國人，例如歐美人士，他們不見得會喜歡我們的海鮮料理方式、湯類、羹類等湯湯水水的食物，導遊應該適時的跟餐廳反應，讓餐廳可以確實準備好旅客所需，讓旅客也可以得到應有的享受。到羅馬像羅馬，這一個概念也必須傳達給旅客理解，既然到了臺灣就以臺灣的飲食習慣為主，但是為了賓主盡歡，導遊就必須取得折衷辦法。以下是基本處理程序：

1. 如果是風味餐或是特殊安排菜餚，可以先讓旅客理解，例如竹筒飯，一般來說都可以理解，但是如果是豬腳，或是帶頭的魚類，對有些國家的旅客會出現排斥的狀況，必須特別留意。
2. 如有特別的食物或是吃法，例如去腥洗手用的茶水，避免旅客誤喝；臭豆腐的吃法、醬料的使用等等；如果是上菜之後才知道，導遊也可以在各桌跟旅客介紹。
3. 告知座位狀況，是十人圓桌，或是六人長桌等等，都需事先讓領隊知道，由領隊安排人員入席，導遊可以在旁協助。
4. 注意上菜的速度，如果當日人多，可以跟旅客解釋，緩衝一下旅客焦急的心理。
5. 導遊吃飯速度不可以慢於旅客，隨時觀察旅客對菜餚的反應。
6. 飯後指引上廁所的方向。
7. 與司機聯絡，並於正確的位置上車。

基本上，東北、北方人重口味，喜歡吃麵食。吃飯時可以準備大蒜、醬油、辣椒等佐料。江南地區習慣先吃菜，白米飯是最後一道；廣東人喜歡先喝湯再吃飯。當然也可以詢問領隊，但是基本概念大概就是南甜、北鹹、東酸、西辣。

七、送機安排作業

　　當旅客來臺旅遊，準備返國，雖然機票一般來說都是對方旅行社處理，如果是自由行旅客也是對方自己購買，導遊只需要在正確的時間，安全將旅客送至機場或是港口，辦理登機及退稅手續，大致上就可以完成任務，但導遊還是要注意避免錯誤的產生，讓旅客無法順利搭機、搭船，或是無法辦理退稅等事件產生。

　　國外團離境搭機或是搭船前一日應注意事項如下：

1. 再次與領隊確認班機時間，避免手上資料與實際飛行航班出入。
2. 天氣如果異常或是航空公司出現狀況與問題，務必協助詢問後續問題，必要時立即尋找公司協助。
3. 提醒旅客將尖銳物品、超過一百毫升的液態物品放置在託運行李，隨身只能帶一個一公升裝夾鏈袋，內裝最多一百毫升瓶裝乳液若干。
4. 提醒退稅物品務必放在大型行李最上層，或是放置在手提行李，因辦理退稅時需要再核對一次。
5. 注意隔天交通狀況，提早出發前往機場，避免沒搭上飛機的窘境。

　　搭機當天應注意事項如下：

1. 旅客確認保險箱及房間內物品是否收齊。
2. 由領隊協助詢問檢查護照是否帶到。
3. 辦理飯店退房手續。
4. 引導旅客放置行李，一般來說大型行李放置在底層，有易碎物請旅客自行保管。
5. 再次告知我國通關注意事項。
6. 由領隊告知自己國家的通關相關規定。

帶現金出國，千萬不要忘記申報

　　一位從日本來的張老先生帶了4,000萬日幣，相當於1,091萬臺幣要回臺灣買房子，但是沒買成，只好把現金裝在行李箱準備帶回去，但是這麼大的金額超過海關限制，當場被沒收了3,880萬日幣，而他只能帶走剩下的120萬日幣。

　　依照出境攜帶外幣規定，只能帶1萬美金，也就是說，這位攜帶千萬臺幣鉅款的張教授，只能拿著換算日幣約120萬，臺幣333,000元的外幣出境。剩下的3,880萬日幣，也就是臺幣10,794,000元，全部都要被沒收，不過海關人員表示，張老先生不像是涉嫌洗錢的罪犯，所以建議他申請異議或者訴願，只是把錢拿回來的機會並不大。

　　根據規定，民眾要帶現金出境，新臺幣的限制是10萬元（原本6萬，104年提高），而外幣的上限是美金1萬元，希望民眾出國要注意，以免被當成是涉及洗錢的罪犯，同時還要把錢沒收，那可就虧大了。

　　身為導遊還有義務告知旅客，特別是新臺幣現金的部分，按照規定就是不能夠超過十萬元，以下是關稅局對攜帶新臺幣、外幣、人民幣及其他物品之入出境申報相關規定：

1. 新臺幣：以十萬元為限。如所帶之新臺幣超過限額時，應在出境前事先向中央銀行申請核准，持憑查驗放行；超額部分未經核准，不准攜出。

2. 外幣：超過等值美幣一萬元現金者，應報明海關登記；未經申報，依法沒入。

3. 人民幣：以二萬元為限。如所帶之人民幣超過限額時，雖向海關申報，仍僅能於限額內攜出；如申報不實者，其超過部分，依法沒入。

4.黃金：攜帶黃金價值逾美幣二萬元者。

5.攜帶水產品及動植物類產品者。

抵達機場後的作業流程：

一般來說在機場只剩下兩件事情需要處理：(1)辦理登機手續；(2)辦理退稅手續。至於大陸旅客必須再多做一道手續，那就是填寫旅行業辦理大陸地區人民來臺觀光出境通報表。但是如何能夠準確的由飯店或是景點至機場，最重要的就是掌握時間，有經驗的導遊可以大約估算可能會發生的狀況，包含是否在交通尖峰時段等等，但是也可以請司機幫忙瞭解前往機場的行車狀況，或是上網、打電話查詢目前道路是否順暢，必要時可以讓旅客知道狀況，提早出發前往機場。以下是在機場的作業流程重點：

1.提醒將隨身物品全都帶齊下車，但是導遊在旅客下車之後，再次檢查車上是否有遺留物品。

2.引導旅客至正確的櫃檯辦理登機。一般來說會有團體辦理登機櫃檯，導遊只需要引領至正確櫃檯，將行李排妥即可，其餘部分由領隊處理，退稅物品如果置放於行李箱中，必須額外處理。

3.由領隊收集所有人的護照，開始辦理登機及拿取登機證與行李掛條收據。

4.引導旅客至一旁較為空曠的地方，等待拿取護照、登機證等相關證件。

5.取得登機證，告知領隊入關方向及登機門號碼，再次叮嚀旅客務必在起飛前三十分鐘抵達登機門。

6.協助辦理退稅項目。將登機證及置放退稅物品的行李箱帶至「外籍旅客退稅服務臺」，出示退稅明細申請表、護照、攜帶出境之貨物及統一發票收執聯正本，取得海關核發的「外籍旅客購買特定貨物退稅明細核定單」，再以該單，向設置於出境機場或港口之指定銀行申領退稅款。

7.揮手致意，讓旅客感覺導遊充滿熱誠，願意為他們再次服務。

8.大陸來臺旅客的處理方式較為特殊，導遊還必須填寫一份旅行業辦理大陸地區人民來臺觀光出境通報表。

八、外籍旅客購物退稅須知

(一)申請購物退稅條件

持有「非中華民國國籍之護照、無戶籍之中華民國護照及入出境證」者；至臺灣向經核准貼有核准銷售特定貨物退稅標誌（TRS）之商店，當日同一家購買可退稅貨品達新臺幣三千元以上，並在三十天內將隨行貨物攜帶出境者，即可享有離境時在機場海關辦理「退還購物金額5%的營業稅」的優惠。

表3-1是觀光客申請退稅地點，一般是設置於機場或港口之海關「外籍旅客退稅服務臺」。

表3-1　觀光客申請退稅地點

地點	位置
台北國際航空站	海關退稅服務台
台灣桃園國際機場第1航廈	出境大廳1樓海關服務台
台灣桃園國際機場第2航廈	出境大廳3樓海關服務台
台中航空站	旅客服務中心海關服務台
高雄國際機場	3樓關稅局旅客服務中心
花蓮航空站	1樓旅客服務中心
基隆港務局	東2號碼頭及西2號碼頭
台中港務局	旅客服務中心海關服務台
高雄港務局	旅運大樓3樓
花蓮港務局	1樓旅客服務中心
金門水頭碼頭	海關退稅服務台

(二)申請退稅程序

1. 出示退稅明細申請表、護照、攜帶出境之退稅範圍內貨物及統一發票收執聯正本,供海關人員查核。
2. 海關審核後,核發「外籍旅客購買特定貨物退稅明細核定單」。
3. 持憑海關核發之「外籍旅客購買特定貨物退稅明細核定單」,向設置於出境機場或港口之指定銀行申領退稅款。詳細規則如下所述。

九、外籍旅客退稅應具備要件

外籍旅客可於出境時申報退稅或於商店現場申報小額退稅。自2016年5月1日起,外籍旅客也可於特約市區退稅服務櫃檯申請退稅。應具備要件如下:

(一)出境時申請退稅之要件

1. 向經核准貼有TRS標誌之商店購買。
2. 同一天內向同一家經核准貼有TRS標誌之商店,購買退稅範圍內貨物之總金額達新臺幣二千元(含稅)以上。
3. 自購物日起九十天內攜帶出境。

(二)申請商店現場小額退稅之要件

1. 非屬持臨時停留許可證入境之外籍旅客。
2. 同一天內向同一家經核准貼有TRS標誌之商店購買特定貨物達新臺幣二千元以上,且累計含稅購物金額新臺幣二萬四千以下。
3. 外籍旅客當次來臺旅遊期間,辦理現場小額退稅含稅消費金額累計不得超過新臺幣十二萬元或同一年度辦理現場小額退稅含稅消費金額累計不得超過新臺幣二十四萬元。

4.自購物日起九十天內攜帶出境。

(三)申請特約市區退稅之要件

1.非屬持臨時停留許可證入境之外籍旅客。

2.同一天內向同一家經核准貼有TRS標誌之商店購買特定貨物達新臺幣二千元以上。

3.旅客應提供其本人持有國際信用卡組織授權發卡機構發行之國際信用卡,並授權民營退稅業者預刷辦理特約市區退稅含稅消費金額百分之七之金額,作為該旅客依規定期限攜帶特定貨物出境之擔保金。

4.自購物日起九十天內,且於申請退稅之日起二十日內將貨物攜帶出境。

Chapter 4

領隊與導遊如何面對旅客

在2015年，國際入境旅遊人數為11.84億，較2014年增長4.4％。根據世界旅遊組織報告，下列國家是吸引國際旅客數量前十名，第一名仍為法國（表4-1），香港是吸引國際觀光客最多的城市。至於國際旅遊收入在2015年，前五名依序為美國、中國、西班牙、法國、英國。國際旅遊支出前五名依序為中國、美國、德國、英國、法國。來臺國際旅客也已經衝破千萬人數，每年快速的成長，2015年就比2014年增長了5.3％，成為亞洲第九個受歡迎的國家，臺灣出國旅客的增長率也年年創新，對於觀光產業領隊與導遊需求量也一直在增加當中。

當考上領隊或是導遊考試，接受觀光局委託的單位完成職前訓練課程之後，或許就覺得可以上路、帶團，但其實這只是開始，要面對的問題還很多。除了各項固定的作業流程需注意外，導遊工作最大挑戰還是在人與人之間的問題，畢竟領隊或是導遊都是屬於有情緒的，如何讓行程順利，讓旅客開心快樂，滿意這一趟的旅程，以下內容將深入討論。

表4-1 國際入境旅遊人數最多國家

排名	國家	國際觀光客人數
1	法國	84.5百萬
2	美國	77.5百萬
3	西班牙	68.2百萬
4	中國	56.9百萬
5	義大利	50.7百萬
6	土耳其	39.5百萬
7	德國	35.0百萬
8	英國	34.4百萬
9	墨西哥	32.1百萬
10	俄羅斯	31.3百萬

資料來源: World Tourism Organization (2015).

第一節　旅客心理

　　瞭解旅客需求影響旅客參團滿意度，也可防範意外事件發生。無論遊客有何需求，切記旅遊安全必須是第一考量。當操作徒步導覽時，旅客最常見是忙著拍照而不會太注意周邊安全，且常有不受約束、又不守時的情況，領隊必須對於集合時間、地點，重複清楚的說明，並提醒常遲到者。旅客平日行為與旅遊時所呈現的行為舉止是不盡相同的，旅途中如有團員出現怪異行徑、情緒變化極不穩定時，帶團人員必須忍耐規勸並安撫團員。難得出國旅遊，遊客比較會放縱自己。享（縱）樂觀光（Hedonistic Tourism）應運而生，指的是在旅途過程中，遊客會嘗試去體驗不同於平日的遊樂經驗，這些體驗可能需要花費較高、可能違反消費者的風俗習性，或不被當地社會所接受的行為與舉止，如到酒吧喝得大醉、大聲吵鬧，或在目的國尋找一夜情、與陌生人體驗短暫的性接觸（one night stand）。

　　遊客出國前，對旅遊中可能遭遇之體驗充滿著期待，一般會期望過高，當然過度的期望，會造成高度的失望。因此領隊在言談中不可過度誇大產品的等級或保證高度滿意的體驗。例如領隊帶團銷售「自費行程」時，因天候不佳或其他意外時，不可堅持非做不可，以免導致爭論發生。研究指出許多人出國旅遊的目的僅僅是要離開平日熟悉的環境，也就是逃離固定、每日重複的工作場合（going away from）至於去哪裡（going toward）可能不是這麼重要。雖然這是當初出國旅遊的動機，但大多數的遊客都會希望能碰到值得回憶的旅遊經驗。這些新奇體驗可能是：遇到喜歡的異性朋友、一個難忘的慶生晚會、難得一見的景觀，甚至一個悲慘但無身體或財物損失的經驗。

　　學者Dann在1977年推出旅遊兩大動機：推力（push factors）與拉力（pull factors）。推力指遊客內在的出遊動機，它包括舒緩身心壓力、發

現新事物、拉近親情等。拉力指外在影響旅客出遊的因素，又稱為補償動機（compensation motives），它包括目的地觀光資源、消費環境與休閒娛樂活動等。著名心理學家馬斯洛（A. H. Maslow）在動機理論中提出人類需求五層次理論，許多學者將之運用在旅遊動機上，由最基本的旅遊是因為生理需求（physiological need）開始，往上發展到安全需求（safety need）、歸屬感及愛人與被愛需求（belongings & love need）、尊重需求（esteem need）、自我實踐需求（self-actualization need）。此理論說明最高境界的旅遊動機是為了實踐自己的人生理想，藉由旅行尋找美麗的人生。

除了以上旅遊動機外，綜合許多學者研究發現其他旅遊動機還包含：逃離（escape）、探險（exploration）、放鬆（relaxation）、聲譽（prestige）、回歸（regression）、加強親情關係（enhancement of kinship relationships）、增進社交互動（facilitation of social interaction）、新奇感（novelty）、增長見聞（education）、文化體驗（cultural）、人際互動（interpersonal）、體驗（physical）、地位與尊貴表現（status and prestige）、恢復心境（recuperation）以及冒險（adventure）等。我們發現「放鬆心情」、「體驗異國文化」、「認識新朋友以及增加社交機會」是旅客出國旅行最常見之需求。 歐洲是全球旅遊最頻繁之地區，冬季時許多歐洲人喜歡到南歐旅行，其旅遊動機有所謂的4S——Sun、Sand、Sea、Sex。

當領隊或是導遊帶領一個團隊的時候，他們要知道旅客前往他國旅遊時，心理上是希望被奉為貴賓、受到不一樣的待遇。當然心理上都有期待感並產生緊張感、解放感、虛榮心、自我性與懷疑性等反應。

1.緊張感：旅客如果來到一個人生地不熟的地方，再加上語言的隔閡、行為模式、生活方式不同的國家或是地區，難免會出現緊張的感覺。如果所到之處又是屬於較為落後、衛生條件不佳、治安不好

的國家，或是剛發生過恐怖攻擊等重大社會案件，那莫名的緊張感覺就會更加提升，即使是同是講中文的港、澳、大陸地區人民，來到臺灣依然有緊張的感覺，而領隊或是導遊要如何幫助旅客減低緊張感，那就是儘量陳訴事實，讓旅客信賴，知道哪一些事情或物品是屬於危險的、該如何避免等等，領隊或是導遊都應該多多關心與體諒旅客，讓旅客有安心不危險的感覺。

2. 解放感：當旅客離開熟悉的環境，到了一個與日常生活不同的地方，其行為會改變、言談舉止會變得更開放。個人感情會受到當前美景、氣氛影響。領隊或是導遊應該嚴守工作規範，切忌與旅客搞曖昧男女關係，或是多加留意旅客個人行為，避免造成一些不必要的情事發生。

3. 虛榮心：難得放假又花一筆可觀的費用去旅行，虛榮心人人有之。特殊行程、高檔行程，或是享受特殊待遇的行程安排，旅客難免存有炫耀與自大心理。致使出現搶購名牌包、貴重紀念品，或一定要拍到哪一特殊鏡頭等，這些行為可能招致當地人反感，或財大氣粗引來殺身之禍。領隊須適時小心規勸，預防意外事件發生。

4. 群眾性：團體旅遊是由不同小團體組成，當領隊與導遊帶領一個團體的時候，常常會發現有所謂的小群體出現，如年紀相仿的在一起、相同職業別的聚在一起、來自相同地區的玩在一起等等，這一種形成的小團體可能造成排他性，別人不易打入，造成溝通困難或我行我素，領隊或導遊須小心因應，避免演變成互相對立的狀況，如搶位子、搶飯菜、房間等等狀況發生。

5. 懷疑性：消費者對價格是敏感的。遊客希望受到公平待遇，不希望被當成冤大頭，團體旅遊成員有許多是透過不同旅行社報名，他們可能對旅客做不同的承諾，團員在互相熟悉後，彼此之間的比價難免發生，進而影響團體遊程操作。

第二節　旅客購買決策

消費者行為是探討消費者如何制定與執行欲購買之產品與服務的過程，以及探討哪些因素會影響這些相關決策。銷售者瞭解消費者行為有助於提供更好的銷售策略與服務。

一、消費者之權利

學者林建煌在銷售者與消費者互動過程中，消費者之權利必須被保護，尊重消費者之權利在旅遊產業常被忽視，下列幾項是有關消費者之權利：

1. 隱私的權利：在電子商務時代，個人之資料成為待價而沽之商品。
2. 安全的權利：產品須確保可健康使用並可信賴。
3. 被告知的權利：消費者應該有足夠之資訊去做判斷，免於被廣告誤導或欺騙。使用誘餌式的訂價雖然能吸引消費者前往，但未必會贏得消費者信賴。
4. 選擇的權利：政府有義務讓消費者在一種公平競爭價格下購買各式各樣產品與服務。
5. 申訴的權利：申訴管道與求償比例過低是造成消費者不申訴之因素，研究證實若能順利解決消費者抱怨，其重購意願機率非常高。
6. 享受乾淨與健康環境的權利：綠色行銷、生態環境保護與社會責任是現今全體人民關注之焦點。
7. 弱勢但免於受傷害的權利：人人平等，弱勢團體應有免於受傷害之權利。

二、消費者行為的購買決策過程

　　有關消費者行為中，消費者購買決策是熱門議題，它是指消費者基於個人需求或他人需求而謹慎地評價某一些產品、品牌或服務的屬性；並進行選擇、購買能滿足某一特定需要的產品之過程。消費者行為的購買決策過程包含：

(一)確認問題

　　需求動機（motivation），該動機可能是內在（internal）的生理需求引起的，也可能是受到外界（external）的刺激所引起的。消費者需求又可分為基本需求（primary demand）及次級需求（secondary demand）。

(二)搜尋資訊

　　可分為內部及外部的搜尋。內部訊息來源包含：個人及人脈來源（如家庭、親友、鄰居、同事等）與過去經驗來源（如操作和使用產品的經驗等）。外部的訊息來源包含：商業來源（如廣告、推銷員、分銷商）及公共來源（如大眾傳播媒體、消費者組織等）。透過營利組織廣告所得資訊最不可靠。朋友的訊息也可能因個人之偏好而不準確。產品價格及個人經驗影響時間涉入（time involvement）。旅遊產品相似度高，常有資訊過荷（information overload）的困惑情況。

(三)評估與選擇評估標準

　　價格、品牌、功能、款式、生產國等都會影響評估。評估模式可分為：補償性模式及非補償性模式。補償性模式係指所考慮的產品屬性可以互補；非補償性模式係指產品屬性間不可以拿來互補。例如購買汽車，消費者如認為汽車安全是最重要的，就算某一廠牌價格便宜也不會考慮購買。在消費者的評估選擇過程中，產品的功能性是最值得購買者注意的。

(四)決定產品

消費者對商品訊息進行比較和評選後，形成購買意願，從購買意圖到決定購買之間，還會受到兩個因素的影響：他人的態度（如臨時家人態度改變）及意外事件（如失業、意外急需、漲價等）。決定購買行動又可分為計畫性購買（planned purchase）及非計畫性購買（unplanned purchase）。非計畫性購買又可分為衝動性購買（impulse purchase）及強迫性購買（forced purchase），衝動性購買往往是因商店內部陳設與氣氛、特別優惠價格、銷售技巧等因素影響。

(五)購買後評價

其包括購後的滿意程度，如非常滿意、滿意、不滿意、抱怨、要求賠償，以及購後的活動，如產品丟棄、產品贈送、產品回收。

三、影響購買決策的因素與消費價值

購買產品者未必是使用者，消費者的購買決策因此受到多方面因素的影響與制約，內在有消費者個人的性格、興趣、生活習慣與家庭收入等相關因素；外在因素有消費者所處的環境、社會文化背景和政經環境等。此外，產品本身的屬性，如價格、企業的信譽和服務水平，以及促銷活動等，這些因素之間存在著複雜的交互影響作用。研究者相信家庭之影響力，尤其是兒童的影響力是不容忽視的。

消費價值是消費者使用產品後的總體判斷。過去消費價值的判斷往往以購買的價格及產品功能的呈現為依據。Sheth、Newman和Gross主張的消費者價值（consumer value）理論，是以價值為基礎的消費行為模式，其提出的五種形態價值分別為：功能價值（functional value）、情感價值（emotional value）、嘗新價值（epistode value）、社會價值（social value）及情境價值（conditioned value）。

1. 功能價值：產品的基本功能、效用或實體之表現。

2. 情感價值：強調消費者購買後的感覺或感情狀態，可區分為正面及負面的情感反應，如愉悅、非愉悅；興奮、平靜等。

3. 嘗新價值：係指消費者選購商品是基於滿足好奇、追求新知與新奇感。

4. 社會價值：係基於社會認同而進行購買，其購買的產品或服務通常是為了滿足同儕認同或自我價值表現，包括了社會階級、符號價值，以及參考團體的認同，「象徵意義」大於「產品實質功能效益」。

5. 情境價值：係指消費者面臨特定情況時所作的選擇。產品因為特殊條件，而改變了消費者原先的行為。情境價值基本上並非長期持有而是短暫的存在。

案例分析——團員衝突打架，領隊袖手旁觀！

一、事實經過

甲旅客等四人相偕一起出國旅遊，報名參加乙旅行社舉辦的九寨溝八天旅行團。出發當天甲旅客等人抵達機場集合地點時，才知道這一團大部分的團員是同一公司的員工，甲旅客等人雖然覺得奇怪，但抱著既來之則安之的態度，也就不在乎。出發當天抵達成都出關時，甲旅客等人上完洗手間後出來就找不到其他團員，急忙拉著行李到處找，就是找不到領隊及團員，原來領隊在團員領取行李集合後，曾詢問團員是否有人未到，團員中有人回答全到齊了，領隊就很放心將團員帶出機場。

待團員上了遊覽車準備開車時，有人察覺甲旅客等人未上車，趕緊告知領隊，領隊急忙下車尋找，只見甲旅客等人提著行李，四處張望。一見到領隊，甲旅客氣急敗壞的責怪領隊為何沒等他們上完洗手間出來再出關，再者出關時也沒點名，才會出這種差錯。甲旅客對於行程一開始就出這種差錯，不太能釋懷，也對領隊的帶團能力產生懷疑。

　　行程中因其他團員都是公司同事，一路上肆無忌憚的大聲聊天開玩笑、完全無視於甲旅客等人的存在，所以讓甲旅客有種寄人籬下的感覺，加上許多的事領隊都以同公司的團員優先，更讓甲旅客等人不是滋味。其中遊覽車前面的座位都給同公司的團員給占走，甲旅客等人只得坐後面，然行程中有許多是山路行程，路程彎曲顛簸，坐在後面確實比較不舒服。行程第四天，甲旅客實在受不了，就向領隊反應，請領隊協調團員更換座位，讓他們換坐前面，當時領隊回答說：「他們是同公司的人，你們坐在他們中間會覺得很奇怪，何況坐後面比較好，要睡覺比較安靜不吵鬧」，甲旅客等人一聽領隊這樣回答，心都涼了一截，決定直接去找其他團員溝通協調換座位。

　　當天吃過午飯後，甲旅客等人上車後就直接找前面座位坐下，等其他團員上車後發現自己早上的座位已被甲旅客坐了，馬上露出不悅並要求甲旅客等人讓出座位，甲旅客等人自是不願意，雙方起了言語衝突，其他團員你一言我一語，最後甲旅客和團員扭打成一團，領隊見狀也沒有過來勸架，只靜靜地在一旁觀看，最後還是其他團員趕緊將甲旅客等人拉開，這時領隊才說：「坐後面很不舒服，麻煩大家座位前後更換」，完全不談吵架乙事。甲旅客在扭打過程中，手臂被抓傷，領隊也沒多加關心。經過這次打架風波，甲旅客和其他團員的旅遊氣氛變得很不一樣。

　　行程第七天安排搭纜車上青城山旅遊，到了搭纜車的地方，領隊又沒清點人數就讓團員搭上纜車，結果有兩位旅客沒趕上，纜車管理員要求這兩位自行購票才准上車，兩位團員心急如焚地搭上纜車，待抵達目的地，領隊連聲道歉的話也沒提，還奚落團員說：「這兩位團員可能有特殊關係，故意不和其他團員一起坐，下次如果有這種需要，請事先告知我」，只見這兩位團員臉色很難看。

　　當天晚上安排觀賞川劇變臉秀時，其中有部分團員因毫無興趣，直嚷著要離開，這時領隊就把團員帶出來，出來後因遊覽車停在最後面，必須等表演結束，其他團體離開後才能離開，就這樣大夥枯坐在外面等了約四十分鐘。甲旅客等人因不滿意領隊的服務，因此決定不給領隊小費，沒想到領隊以半威脅恐嚇的話說：「你們對我好，我會記得，對我不好，我也會記得，該給的不

給，我手上有你們的資料，回臺北後我會想辦法要。」最後甲旅客等人只給了司機和導遊的小費，雙方為此非常不愉快，甲旅客等人覺得難得的假期，卻碰上不盡責的領隊，玩得不是很愉快，回臺後透過乙旅行社向丙旅行社反應未果，於是提出申訴。

二、調處結果

調處當天，由丙旅行社及領隊當面向甲旅客等人致歉，並準備禮物致贈旅客，雙方和解。

三、案例解析

本件糾紛幾乎都出在領隊個人身上，首先是領隊於團員集合時，沒有確實點名，二度留下團員，所幸最後團員都能及時與團體會合，否則團員如真的走丟，發生意外，事情就人條了。其實稱職的領隊，不僅帶團的專業能力夠，細心周到更不可少，本案中的領隊就是不夠細心，於團體集合時沒有確實清點人數，以致發生二次團員沒跟上團的烏龍事件，事後也沒向團員道歉或說些圓滑的話，和緩氣氛。

其次是團員因遊覽車座位問題發生大打出手，其實這種事情應是可以避免的。一般領隊於團體剛開始就會宣布，為公平起見，請團員座位前後輪流坐。本案中的領隊事先沒宣布，後來甲旅客向他反應時，領隊也沒及時視甲旅客需要處理，到後來甲旅客自力救濟占位子，與團員發生打架事件，領隊也只是一旁觀看，沒能及時處理，避免事件擴大，這樣一來讓人覺得領隊處理事情的能力欠佳，事後領隊對受傷的旅客也沒表示關心，也難怪甲旅客不滿。

再者是觀看川劇表演時，有部分團員表示不想看，領隊在沒徵得其他團員的同意下，竟擅自將全部團員帶出場，這種做法顯然失當，而且有違旅遊契約書的規定，旅遊契約書規定旅行社要變更行程，須徵得全體團員的同意才可變更，否則旅行社仍須負賠償責任。最後是旅客不給小費，這樣的問題，領隊常會碰到，但小費的給予並無強制性，領隊不能以威脅恐嚇等不法手段來收取，否則只會為公司招來旅遊糾紛。

資料來源：品質保障協會。

第三節　領隊與導遊解說的重要性與技巧

　　每一位領隊或是導遊都希望能夠帶到一群簡單輕鬆的團隊，但是要輕鬆帶團絕對要下一些功夫，例如出發前瞭解團員的年齡層、教育背景、掌握區域性的差別，加上自己的經驗、察言觀色的能力、幽默性、趣味性等等，如此一來就能開心的帶團。

一、解說技巧與注意事項

　　基本上，增長見聞、休閒渡假為旅客旅遊之主要目的，為了達到此目標，下列事項須多加注意：

(一)瞭解年齡、教育狀況及興趣

　　如果整個團體都是較年長者，玩法跟年輕人的玩法當然是有所不同，如需要爬坡或是行走較多的路途，導遊或是領隊應該放慢腳步，多加留意落後者，隨時叮嚀路況，避免旅客造成傷害。在飲食方面，年輕人對異國食物的接受度較高，年長者旅行於歐美，食物常常就是一個大問題，需要多安排一些中式料理及健康餐食。氣候的變化對年紀長者身體狀況影響較大，尤其是寒冷天候容易引起心血管疾病。至於教育程度，一般來說教育程度較高者，比較喜歡嚴肅議題，對建築藝術、文化習俗解說較有興趣，可以使用較為專業、嚴肅的語言。對於教育程度較低的團體，比較喜歡熱鬧，對稗官野史較有興趣，或許可以用較為通俗的語言來陳述。無論如何，領隊或是導遊的講解最好有所本，不可吹噓，更千萬不可以讓旅客覺得你在賣弄文章，讓旅客覺得距離相當遙遠。如果帶領的是所謂的興趣團體，如美食團，專為美食而來，或是釣魚、騎腳踏車、購物等共同興趣的團體，領隊或是導遊也可事先研讀相關資料，投其所好，儘量讓旅客知道他們想要知道的資訊，展現出一個領隊或是導遊的專業水準。

(二)簡潔扼要，視狀況長話短說

許多領隊或是導遊誤解帶團的要領，以為行程中要一直講話不可冷場。事實上旅客最討厭聽到的就是重複性的廢話，歌功頌德的自誇，以及無厘頭的笑話，千萬不要將無聊當作有趣，避免讓旅客產生厭惡感。至於講話的長度，避免在吃飯前一個鐘頭或是旅客飢餓的狀況之下長篇大論，或是講一些過於理論空洞的東西，因為旅客注意力基本上無法集中，甚至會認為那是吵雜的，在吃完飯後，如果是在炎熱的夏天，旅客呈現出想要睡覺的狀況，也應該長話短說，儘量講重點。領隊或是導遊帶團說話時機並沒有固定公式，一切隨機應變，看旅客反應。什麼時候最好說話？例如車子久等不來，或是車子塞在車陣中，或是需要長時間的等待入場，為了避免讓旅客無聊，導遊可以用較為活潑的方式，談談與當時發生事件之相關主題，讓旅客不覺得無聊，也不讓旅客認為他們在浪費時間。

二、解說員扮演的角色與3Q特質

領隊雖然與導遊不一樣，不需要肩負過多的講解活動，但是前往歐美或是日本的團體就常常出現領隊兼導遊的狀況，即使有導遊陪同的國家，如果需要透過領隊翻譯，領隊在翻譯過程中應注意表達的方式與技巧，茲綜合一些解說的技巧與理論如下：

(一)解說員扮演的角色

解說的意義與解說員所扮演的角色如下：

1.解說是一種溝通的工作：將當地的過去或現在、自然、人文、景觀、歷史做綜合性的說明。

2.解說員是自然資源的守護者：希望遊客減少對自然的衝擊，保育並減輕對當地自然環境的汙染。

3.解說員是地方觀光的推銷員：提供遊客豐富愉悅的遊憩體驗。

(二)解說員須具備3Q特質

解說員須具備3Q的特質，茲分述如下：

◆EQ（Emotional Quotient）

EQ（情緒商數），也就是個性修養和待人技巧，並具備下列個性特質：

1.熱忱與愛心。
2.自信心。
3.善解人意。
4.愉悅的外表和風采。

◆IQ（Intelligent Quotient）

IQ（智力商數），也就是工作能力，專業的know how，並具備下列特質才能：

1.豐富的解說知識。
2.豐富的人文素養。
3.保持好奇心及熱情。

◆AQ（Adversity Quotient）

AQ（逆境商數），也就是對逆境的忍受能力和應變能力，並具備下列行為特質：

1.優勢的體力。
2.凡事不抱怨。
3.解決問題為優先。

三、解說十五項原則

解說之父費門‧提爾頓（Freeman Tilden）曾於1957年提出解說六大原則，至今他的理論仍然被奉為圭臬，後來的學者賴瑞‧貝克（Larry Beck）和泰德‧卡柏（Ted Cable），在1998年根據提爾頓所建立的原則，再增加九項新的原則，合計十五項原則，成為目前在解說原則中最受到青睞的講法，以下是這十五項解說原則：

1. 為了引起興趣，解說員應將解說題材和遊客的生活相結合。
2. 解說的目的不應只是提供資訊，而是應揭示更深層的意義與真理。
3. 解說的呈現如同一件藝術品，其設計應像故事一樣有告知、取悅及教化的作用。
4. 解說的目的是鼓勵和啟發人們去擴展自己的視野。
5. 解說必須呈現一個完全的主旨或論點，並應滿足全人類的需求。
6. 為兒童、青少年及老人的團體做解說時，應採用完全不同的方式。
7. 每個地方都有其歷史，解說員把過去的歷史活生生地呈現出來，就能將現在變得更加歡樂，將未來變得更有意義。
8. 現代科技能將世界以一種令人興奮的方式呈現出來，然而將科技和解說相結合時必須慎重與小心。
9. 解說員必須考慮解說內容的質與量（選擇性與正確性），切中主題且經過審慎研究的解說將比冗長的敘述更加有力。
10. 在運用解說的技術之前，解說員必須熟悉基本的溝通技巧。解說品質的確保須靠解說員不斷地充實知識與技能。
11. 解說內容的撰寫應考慮讀者的需求，並以智慧、謙遜和關懷為出發點。
12. 解說活動若要成功必須獲得財政上、人力上、政治上及行政上的支持。
13. 解說應灌輸人們感受周遭環境之美的能力與渴望，以提供心靈振

奮並鼓勵資源保育。

14.透過解說員精心設計的活動與設施,遊客將可獲得最佳的遊憩體驗。

15.對資源以及前來被啟發的遊客付出熱忱,將是有效解說的必要條件。

四、解說六大處方

我國學者吳忠宏博士也提出了所謂的解說的六大處方,協助解說員於解說時能達到應有之效果。

1.解說旨在溝通,而非說教。

2.解說重在體驗,而非介紹。

3.解說貴在分享,而非灌輸。

4.解說期在啟發,而非教導。

5.解說難在行動,而非感動。

6.解說強調過程,而非結果。

吳忠宏博士認為一個好的解說人員,必須包含內在及外在兩個特質。內在的部分包括禮貌、耐心、誠懇、熱誠、信賴感、愛心、責任感、創造力、情緒控制、團隊精神、服從領導等。外在特質則包含服裝儀容、常識豐富、文書處理、語言能力、肢體語言、急救技術、寫作技巧、時間掌控、活動規劃等。

五、解說時的氣度

以下是一個領隊或是導遊在解說時所應該表現出來的氣度:

1.維持清潔整齊的外觀以及良好的姿勢與儀態,穿著適當的服裝增進

旅客對你的尊重,行進間保持良好的姿態與面容表情有助旅客信任感。長程線的領隊或市郊行程不需要穿著西裝或是套裝,但是要以端莊而不過於隨便為原則。

2.與旅客談話時保持良好的視線接觸,但注意須保持距離避免口沫橫飛,不論心情好壞,須保持微笑、和顏悅色、平易近人。

3.充分準備提升自信心,但不自滿不自誇,秉持謙虛候教的態度,若旅客表示不同看法時,不需與旅客爭執,對於不會回答的問題,須誠懇表示不知道,千萬不可以瞎掰,或是亂扯一通。

4.當團員發言有問題時,應對首先發問者加以注意,以示尊重並注意聆聽,但不要為少數幾個人占去太多你服務大家的時間。

7.集會時,務必比預定時間提早到達現場,並站在明顯的地方等候團員,儘量提醒團員準時抵達。

8.不要站在一個看起來很危險的地方和大家談話,以免一些人擔心你的安全而分心,聽不進你的解說,講話時須注意團員是否有在聆聽,臺灣遊客一下車喜歡拍照,往往忽略領隊或導遊的叮嚀。

第四節　領隊、導遊與待遇

　　旅行社從業人員的收入與其他行業相比較一般來說並不高,領隊、導遊人員因有其他收入來源,因此比內勤甚至業務人員在福利與待遇上都來得好。

一、多彩的生活

　　領隊、導遊人員,尤其是領隊因工作關係可以免費行遍天下,看遍世界美景,體驗各國不同文化,嚐盡各地美食,體驗各式豪華旅館,認識

各方才能之士。他們不但能增長見聞、拓展視野，也能增進人際關係，培養企劃與服務創新能力，替自己的未來事業打下良好基礎。

二、自由的工作

許多人不喜歡朝九晚五的工作，也不喜歡整日拘限於辦公室狹窄的空間度一生，兼任的領隊及導遊上班有彈性，可以規劃自己的時間，兼顧自己的興趣，也可兼顧家庭照應。

三、享受挑戰的人生

會想從事領隊或導遊工作的人一般個性較外向，喜歡與人接觸，從事解說工作有教育的使命，能傳播理念、教導正確人生觀也是人生一大樂趣。此外，帶團在外，須面對不同事務與不同個性遊客，能靠著專業技能解決意外問題或協助團員解決困難也是一種莫大成就感。同時出門在外經常面對新鮮事物，增長知識，能與親朋好友分享異地見聞，贏得尊敬也是莫大光榮。

四、額外的收入

一般旅行社新進人員薪資一個月約臺幣19,000～25,000元之間。做業務人員有業務獎金。業務人員有時也須協助帶團。有一些不肖旅行社會針對某些特定團要求想要帶團的領隊付「人頭稅」，美其名為給內勤職員獎勵金，其實是因價格競爭拿來補團費收入。「公司職員兼領隊」，或是「自由領隊」（freelancer）於帶團時有其他相關收入來源。

(一)出差費

少數旅行社仍會付出差費（per diem）給帶團領隊，尤其是給「自由

「領隊」，行情為每日1,500元左右。但因市場競爭利潤微薄，公司職員兼領隊已有領公司薪水，許多旅行社已取消出差費的福利。

(二)自費活動

旅行團一方面為了降低團費，一方面為了讓團員可有較多自由活動時間，另一方面補助領隊的低收入，行程中旅行社會安排一些自費行程讓團員自由參加（有些是導遊與領隊合作臨時推出），大部分是利用晚上時間安排，領隊或導遊可藉此抽佣金。

(三)購物活動

安排行程中購物已是團體旅遊必備的活動，也是領隊及當地導遊的重要收入來源。有些購物站佣金需分給司機，大陸購物站主要佣金是給導遊，領隊拿到不多，日本Through Guide以推銷化妝品及健康食品為主，佣金收入相當可觀。

(四)小費

tip原意為to insure promptitude，係指保證迅速的服務。小費問題衍生出許多旅遊糾紛，因為給小費並非是我們日常生活的習俗，遊客到底應給多少，什麼時候給最恰當。不同於餐廳小費是根據消費金額之百分比給，臺灣旅客參團，旅行社會在行程說明小冊上載明建議旅客應給小費，由領隊、導遊、司機三人分，但領隊拿較多。建議小費因地區不同而有別，如歐洲團團員每人每天給8～10歐元，英國為8～10英鎊，美國8～10美金，大陸、日本為200元臺幣。小費原意是鼓勵服務提供者提供好的服務，而給予之獎勵，同時也有補償低收入之意味。但臺灣之旅行社與領隊都將小費視為旅客必給之費用，不少領隊不顧職業道德，會毫無自尊地向團員索取小費，有些甚至團體一出發就先向團員索取。沒有先提供服務就要小費是一件不專業的表現也是對自己沒有信心的呈現。小費的爭議

除了服務不周仍執意向團員要小費外，還包括旅遊出發第一天（長程團經常是深夜出發）及最後一天（一些歐洲清晨回到臺灣）是否應收小費、嬰兒及小孩是否比照成年人收。至於領隊何時及如何收小費，看法各異，有領隊利用查房時向團員收取，有人請較熟悉之團員幫忙收。一般看法最佳時間為旅遊行程最後一天在車上，每位團員給一個信封，不用刻意說明，請旅客將建議小費置入信封內回收，領隊千萬不可空手直接向旅客收取現鈔。

Chapter 5

緊急事件應變與處理

Skytrax是Inflight Research Services的附屬公司，透過對國際旅行的旅客做問卷，為航空公司的服務進行意見調查，找出現有服務提供者中擁有最佳空中服務員、最佳航空公司、最佳航空公司酒廊、最佳機上娛樂、最佳膳食及其他與航空公司相關的服務意見調查。2015年年度全球最佳航空公司，第一名為阿酋航空（Emirates），請參考表5-1。

表5-1 全球最佳航空公司

排名	航空公司
1	阿酋航空／Emirates
2	卡達航空／Qatar Airways
3	新加坡航空／Singapore Airlines
4	國泰航空／Cathay Pacific
5	全日空／ANA All Nippon Airways
6	阿提哈德航空／Etihad Airways
7	土耳其航空／Turkish Airlines
8	長榮航空／EVA Air
9	澳洲航空／Qantas
10	漢莎航空／Lufthansa

旅遊過程，會發生「無法避免的天災人禍」及「可避免的人為疏失」，以及「突發性事故」與「技術性事故」。有些人為疏失的「技術性事故」領隊或導遊是可以預先防範或預期的；臨時發生之「突發性事故」端賴領隊、導遊之經驗與臨場機智與反應。根據中華民國旅行業品質保障協會的統計資料，品質保障協會過去調處旅遊糾紛共15,768件，其中行前因旅行社或旅客解約所發生之旅遊糾紛比例占最高，相關案由分類與糾紛比率如表5-2。

以上品質保障協會所處理案件中與領隊與導遊服務相關的案件不少，就算行程有瑕疵、須變更行程，如果領隊及導遊能在問題發生當時，迅速有效的彈性處理完畢，糾紛案例將可減少許多。

表5-2　旅遊糾紛比例

中華民國旅行業品質保障協會調處旅遊糾紛《案由》分類統計表 1990/03/01～2015/11/30		
案由	調處件數	百分比
行前解約	3,860	24.48%
機位機票問題	2,075	13.16%
行程有瑕疵	2,047	12.98%
導遊領隊及服務品質	1,551	9.84%
其他	1,529	9.7%
飯店變更	1,235	7.83%
護照問題	950	6.02%
不可抗力事變	405	2.57%
購物	380	2.41%
意外事故	270	1.71%
變更行程	228	1.45%
行李遺失	207	1.31%
訂金	202	1.28%
代償	154	0.98%
飛機延誤	135	0.86%
中途生病	132	0.84%
溢收團費	124	0.79%
取消旅遊項目	106	0.67%
規費及服務費	80	0.51%
拒付尾款	49	0.31%
滯留旅遊地	39	0.25%
因簽證遺失致行程耽誤	10	0.06%
合計	15,768	100%

第一節 路線或日程變更

在旅遊行程中遇到需變更路線或日程的情況：

一、旅遊團（者）要求變更計畫行程

旅遊過程中，旅遊團（者）提出變更路線或日程的要求時，導遊人員原則上應按旅遊契約書內容執行，特殊情況則需向公司報告。

定型化契約書第22條的規定精神，旅程中之食宿、交通、觀光點及遊覽項目等，應依本契約所訂等級與內容辦理，旅客不得要求變更，但旅行社同意旅客之要求而變更者，不在此限，惟其所增加之費用應由旅客負擔。除非有本契約第14條或第26條之情事，旅行社不得以任何名義或理由變更旅遊內容。因可歸責於旅行社之事由，致未達成旅遊契約所定旅程、交通、食宿或遊覽項目等事宜時，旅客得請求旅行社賠償各該差額二倍之違約金。

旅行社應提出前項差額計算之說明，如未提出差額計算之說明時，其違約金之計算至少為全部旅遊費用之百分之五。

旅客受有損害者，另得請求賠償。

例如旅客執意更改行程前往主題樂園，經過旅客同意之後，多出來的門票費用或是衍生出來的費用就應該由旅客支出。當這一種情事發生時，其實就在考驗著從業人員的智慧，以旅行社的角度來看，當然盡量不要讓該情勢演變出來。

二、客觀原因需要變更計畫行程

旅遊過程中，因客觀原因需要變更路線或日程時，導遊人員應向旅遊團做好解釋工作，及時將旅遊團（者）的意見回覆給旅行社及當地接待

旅行社，並根據安排做好變更時的工作。有些導遊做事非常小心，曾有一個案例是臺灣團到韓國旅行，晚上參觀活動因為臨時宵禁而無法入內參觀，當地導遊向旅客宣布須更改行程，礙於行程操作順暢，必須改到隔日白天參觀（白天與晚上景觀不同），雖經團員口頭同意，當地導遊為了確保所有團員瞭解此事，導遊要求每位團員一一簽署同意書。

以定型化契約書第26條的精神，旅遊途中因不可抗力或不可歸責於旅行社之事由，致無法依預定之旅程、交通、食宿或遊覽項目等履行時，為維護本契約旅遊團體之安全及利益，旅行社得變更旅程、遊覽項目或更換食宿、旅程；其因此所增加之費用，不得向旅客收取，所減少之費用，應退還旅客。

旅客不同意前項變更旅程時，得終止本契約，並得請求旅行社墊付費用將其送回原出發地，於到達後附加年利率____%利息償還旅行社。

上述臨時宵禁而無法入內參觀，實非旅行社造成，旅行社應該想辦法補償或是變更，取得最好的平衡點，如最後還是無法參觀所排的行程，因為這樣而省下來的開支，就應該詳細告知並退還旅客。

此情況最常遇到的就是天氣惡劣狀況所衍生出來的問題，或是不可抗力的如政變、恐怖攻擊、火山爆發等等，領隊或是導遊必須瞭解，在盡一切可能的協助旅客過程當中，也必須注意到公司的預算問題，畢竟多出的預算旅客是不需要承擔，但是也要讓旅客知道，大家都在共患難，沒有誰賺到的問題，彼此都應該互相體諒。

案例分析——景點沒到，退門票費用就好？

一、事實經過

姜太太一家四口參加乙旅行社舉辦的東京五日親子團，每人團費2萬元。當初姜太太選擇乙旅行社這個行程，是因為乙旅行社在廣告中特別標榜本團團

員可以任選傳統迪士尼或海洋迪士尼。團體前幾天順利的度過，第四天上午九點多，本團抵達迪士尼樂園，正等著領隊買票入園時，卻被告知園方對入園人數進行流量管制，限制售票，大家莫可奈何的等著。然而一小時又一小時的過去，姜太太眼見領隊東奔西跑急得滿頭大汗，卻仍買不到票，4～5℃的低溫中，團員中的老人家和幾個四、五歲的孩子已經凍得受不了，大人還可忍耐，小孩卻因為不耐久候，失望得哭了出來。姜太太忍不住問領隊究竟怎麼回事？領隊表示，因乙旅行社沒有事先訂票，又逢週六，一時聯絡不上公司主管，只能儘量和其他團體調調看有沒有多餘的票。姜太太看到個人售票口仍有旅客排隊買票，詢問領隊是否可以不要再湊團體票，改買個人票，讓大家能儘快入園遊玩。然而領隊表示園方既進行流量管制，一定會優先讓預約者入園，此時即使全團排隊買個人票，也不見得能買得到票。

團員們眼見在外面吹冷風枯等也不是辦法，要求領隊派車先將大家送回飯店休息，等團員全部上車，已是下午一點半。領隊表示，原本安排迪士尼樂園的這一日行程不含午、晚餐，但因無法入園，所以旅行社特別安排午餐招待團員。想到千里迢迢到了日本，卻沒辦法到迪士尼樂園玩，全團的情緒都非常惡劣。用餐後，領隊宣布要將迪士尼樂園的門票金額退還團員，姜太太立刻舉手表明無法接受。團員們商議之後，提出兩項要求，由乙旅行社任選，一是退還全額團費；或安排團員多留在日本一天，完成迪士尼樂園的行程，且停留期間所發生的食宿、交通、機票、門票及其他一切必要費用都由乙旅行社負擔。領隊向乙旅行社報告後，乙旅行社同意接受延回一天的要求。

次日全團進入迪士尼樂園玩了一整天，但領隊仍要求團員自行支付當天晚餐餐費，且多收了一天的小費。回國後，姜太太還以為乙旅行社會有人打個電話說聲抱歉，然而乙旅行社不僅一通電話都沒有，當同團團員去電乙旅行社抱怨時，客服人員說明迪士尼樂園當日因入園人數限制而不售票，當時領隊的處理雖不盡如人意，但公司為了補償團員，已負擔增加一天行程的費用。姜太太聽了不禁火冒三丈，認為當天在迪士尼樂園門口等待時，明明看到同是乙旅行社的旅遊團，比本團晚到卻能買到票入園，領隊的處理能力讓團員們存疑；且迪士尼樂園的個人售票口也仍有人排隊買票，並非全日不再售票。再者，行

程第三天，領隊就以要預購團體票為由，要大家表決進入傳統迪士尼或海洋迪士尼，並要求團員少數服從多數，此做法顯然與乙旅行社的廣告（旅客可任選傳統迪士尼或海洋迪士尼）及客服人員的說詞（當日依客人需求分別購票入園）相矛盾。因此姜太太聯合其他團員要求乙旅行社賠償每人一日團費4,000元及其他必要費用（請假薪資損失、聯絡家人的國際電話費、精神上補償）6,000元。

二、調處結果

乙旅行社同意退還每人第六天的晚餐費用、領隊小費及迪士尼樂園門票共2,000元，並致贈同額折價券一張，姜太太同意接受，雙方達成和解。

三、案例解析

申訴書中，姜太太依國外旅遊定型化契約書第24條（因旅行社之過失致旅客留滯國外）、第25條（延誤行程之損害賠償）規定主張乙旅行社應賠償一日團費，並主張乙旅行社應依雙方在行程第四天所達成的協議內容，負擔團員們的薪資損失及國際電話費。

姜太太的請求是否有理？首先必須討論團體無法進入迪士尼樂園，乙旅行社在操作上是否有過失。一般來說，除了年度行事曆中特別標示的新竹、聖誕節、黃金週等假期，迪士尼樂園也會視當天入園人數多寡決定是否進行流量管制。實務上，如姜太太所參加的這種可以自由選擇進入傳統迪士尼或海洋迪士尼的團體，因團員意向常有變動，旅行社難以確實掌握入園人數，通常由領隊當天再依團員需求分別購票入園。然而，當天購票有其風險，因此迪士尼樂園在人數未滿的情況下，接受旅行社以公司代碼傳真預約單，或由領隊去電預約，雖必須事先統計人數，但如此可確保團體行程依計畫進行，故並非迪士尼樂園實施流量管制，團體就必然無法入園。本案中，乙旅行社及領隊都沒料到園方會在非屬特殊節日的週六進行流量管制，加上領隊沒有經驗，未事先調查團員意向並向園方預約，在全無準備的情況下，讓本團團員在園外足足等了四小時，乙旅行社在作業上有未周全之處。

本團於行程第四日未進入迪士尼樂園，若仍依原行程於第五日搭機返國

時，乙旅行社就迪士尼樂園門票費用及因此延誤的時間皆負有賠償責任。此時團員們不但可以依國外旅遊定型化契約書第23條後段「除非有本契約第28條或第31條之情事，乙方（即旅行社）不得以任何名義或理由變更旅遊內容，乙方未依本契約所訂等級辦理餐宿、交通旅程或遊覽項目等事宜時，甲方（即旅客）得請求乙方賠償差額二倍之違約金。」請求乙旅行社賠償迪士尼樂園門票金額二倍為違約金；且因迪士尼樂園是一個整天的行程，團員依同契約第25條「因可歸責於乙方之事由，致延誤行程期間，甲方所支出之食宿或其他必要費用，應由乙方負擔。甲方並得請求依全部旅費除以全部旅遊日數乘以延誤行程日數計算之違約金。但延誤行程之總日數，以不超過全部旅遊日數為限，延誤行程時數在五小時以上未滿一日者，以一日計算。」得向乙旅行社求償一日團費。

然而，本團團員已於行程第四天就未進入迪士尼樂園一事，向乙旅行社提出補償條件：「乙旅行社必須安排團員多留在日本一天，完成迪士尼樂園的行程，且期間所發生的食宿、交通、機票、門票及其他一切必要費用都由旅行社負擔」。乙旅行社考慮到這是一個親子團，迪士尼樂園的重要性高於一般景點，故決定順應團員的要求，重新安排迪士尼樂園的行程，第六天再搭同時段班機返臺。雙方於此所達成的協議，效力高於定型化契約一般條款，故旅客回國後不得再依契約第23、25條的規定求償。

調處會中，姜太太又提出：「即使行程已全部走完，但因乙旅行社的過失，導致團員未依原定日期回國，依契約第24條，乙旅行社亦負有賠償責任」。然旅行社賠償責任的發生，必須該可歸責於旅行社之事由，與團員留滯國外具有直接因果關係。當時團員手中持有機位OK的回程票，可依原行程於第五日返國，團員們為了進入迪士尼樂園，決議要延回一天，則乙旅行社更改本團回程機位，是為了履行雙方的協議，非因旅行社過失致本團在無選擇餘地的情況下留滯國外，故契約第24條於本案並不適用。

同時，姜太太對第四天晚上團員必須自付晚餐餐費，及領隊加收第六天小費頗有微詞，並認為乙旅行社未依約定履行雙方所協議的補償條件。小費及餐費的部分，此係領隊疏忽所致，乙旅行社對此並無爭執，同意退還。至於協

議內容中乙旅行社所須負擔的「其他一切費用」是否包含旅客的國際電話費、薪資及精神上損失？原則上，當乙旅行社接受團員所提出的補償條件時，雙方重新建立一個新的約定內容，故「其他一切費用」應屬乙旅行社為履行該契約所生必要費用，國際電話費、薪資及精神上損失則不在其範圍內。

此外，由於團員們在入口處足足等了四小時，看到個人售票口前仍有人排隊買票，乙旅行社的另一個團體也能入園，難免會疑惑何以本團無法入園？是否確實不能排隊買個人票入園？回國後，團員們就現場狀況提出疑問時，乙旅行社各線服務人員並未就此做出完整的說明，以致於讓團員感覺旅行社的說詞反覆，也因此氣憤難平。直到召開調處會時，團員代表們對當時的狀況仍耿耿於懷，故乙旅行社線控於會中說明，當時公司另一團體是因有熟識的領隊讓出多餘的門票，部分團員才得以入園，另方面，園方既管制入園人數，必然優先售票給已預約的遊客，由於本團沒有預約，即使全團都去個人售票口排隊買票，受限於園內人數已滿，還是有可能買不到票。經過解釋，團員們的情緒才得以平撫，就後續處理不周，乙旅行社也同意再退還迪士尼樂園的門票作為補償。旅行社在此類案件的處理中，如能要求領隊在外站與旅客達成協議後，當場就協議內容以書面進行確認，並請旅客簽署，團體回國後儘快派員向旅客表達慰問之意，或可避免後續的糾紛。

資料來源：品質保障協會。

第二節　行李丟失或是損壞

當團員的行李丟失或損壞時，導遊人員應詳細瞭解丟失或損壞情況，積極協助找回。如果是航空公司丟失，根據國際航空機票賠償規定，託運行李如果遺失，每公斤賠償限額為20美元。至於隨身行李遺失賠償限額每人為400美元（我國民航局規定為託運行李每公斤不超過新臺幣1,000元，隨身行李，按實際損害計算，每人最高不超過新臺幣2萬元）。

陪同遺失者本人攜帶行李收據、護照、機票，前往Lost and Found櫃檯辦理手續。遺失申報手續如下：

1. 索取行李事故報告書PIR（Property Irregularity Report）一式兩聯。內容包含行李牌號碼、旅行團行李標示牌樣式、行李特徵、顏色與行李內容物。

2. 留下聯絡資料，有利航空公司尋獲之後送出作業，資料包含：後續行程住宿旅館之地址、電話、團體名稱和團號、領隊姓名、遺失者國內住址與電話。

3. 記下承辦人員單位、姓名、電話，甚至e-mail、line或是臉書等通訊方式，以便追蹤。

在行李未尋獲前，旅客可向航空公司要求發給50美元之「日用金」以購買日常用品，若最後仍未尋獲，旅客需在二十一天內向航空公司提出申訴。如果行李於運輸過程中受損，應於損害發覺後最遲於七日內提出書面申訴。航空公司對於易碎品、易磨物品不負賠償之責任。因此旅客對於自身之貴重物品最好隨身攜帶，如果要託運，可預先申報較高之價值並預付另外之保值費，否則航空公司均按規定不額外賠償。

現今團體抵達機場，辦理航空公司check-in手續時，由於行李安全問題，一般採行由旅客個別check-in，並須看到自己的行李通過X光檢查完後才可離去。許多情況下領隊不再幫忙保管行李收據，因此領隊一定要告知旅客小心保管飛機行李收據，並檢查收據上所印的運送目的地是否一致，雖然許多機場於旅客提領行李出關時，並不會查驗行李收據，防範偷竊，但並不表示所有機場都不會查驗行李收據。

如果是非搭飛機旅途過程當中，行李損壞了，一般可能是在搬運過程當中損壞，說實在要取得保險公司的理賠也不是相當容易，如果無法證明是司機在搬運過程當中弄壞，領隊或是導遊應該居中協調，儘量讓事件能夠滿意落幕；如果是行李遺失，導遊或是領隊人員要做的基本步驟如下：

1.報警取得報警相關資料，日後協助取得保險事宜。

2.告知接下來的行程，及領隊或是導遊的聯絡方式，如尋獲可以循線將行李送達。

3.安撫旅客情緒，如果公司有零用金，或許協助購買一些日常用品。

當行李的遺失或是損壞難以找出責任者時，導遊人員應儘量協助當事人開具有關證明，以便向投保公司索賠（許多信用卡公司有提出用信用卡刷旅費可送相關保險方案，如行李延誤之不便險），並視情況向有關部門報告。

出國旅遊最怕行李不見。除了航空公司賠償，用信用卡付款刷卡買行程或機票的消費者，也可得到旅遊不便險賠償，不過，許多旅客反應，理賠金額和實際損失相去甚遠。消基會表示，部分信用卡贈送旅遊不便險，內含許多排除條款，讓旅客頗有怨言。根據記者洪凱音（《經濟日報》）報導，天后阿妹搭機返國時，百萬元麥克風「小白」遺失，但由於阿妹未事前做報值保險動作，因此，賠償金額只能依照華沙公約的條文賠償「每公斤或每2.2磅最高不得超過美金20元為賠償限額」。

消基會表示，如果旅客有「貴重行李」，最好的方式是隨身攜帶，如果要託運，最好做「事先報值」動作，航空公司通常會收取其報值1%不等手續費，好處是，若行李真的遺失，便可依報值金額照價賠償。不過，旅行不便險理賠金額，是以「行李遺失時消費者在異地消費日常用品所需的發票、收據為證，回國得以向保險公司領取」，但許多消費者往往忘記向店家索取購物證明，以致於無法向保險公司請領費用，而出現許多糾紛。此外，大多數發卡銀行及信用卡公司僅保障「去程」而無「回程」，理由大多是「回到國內並無日常生活的不方便，故不理賠」；也有部分發卡銀行會限定「定期班機」，若是「包機」或「加班機」就不予理賠。

案例分析——老鳥領隊一時大意，行李誤送徒生困擾

一、事實經過

　　小李任職於一家頗具知名度的投資顧問公司，縱使今年景氣不太好，公司還是賺了點錢，循往例分梯次舉辦了員工旅遊。在各線的行程中，小李因考慮孩子才週歲，不適合飛行太遠，旅遊點又不能太落後，和太太討論過後選擇了由乙旅行社負責承辦的帛琉五天行程。原本出發日期訂為4月28日，乙旅行社於3月20日通知因訂不到契約中的Palau Pacific Resort（PPR），改為4月14日出發，因慕名PPR之美景與設備，大多數團員還就新的出發日期多請了一天假，無法配合者只好放棄帛琉之旅，該團最後連員工眷屬團員只剩十六人。

　　行前說明會時，小李因太太喜歡看海，詢問領隊是否皆安排面海景之房間，領隊回答一定會盡力爭取，在座者皆以為領隊已承諾房間皆為面海，小李也興高采烈的回去向太太邀功。但於PPR分配房間後，小李的房間被分配至角落，根本看不到海景，再一問全團沒有任何一個房間面海，小李在太太面前臉上掛不住，責怪領隊騙人，心裡非常不高興。

　　上述都只是不愉快的小插曲，最讓小李倍感狼狽的是行李運錯的烏龍事件。帶小孩出門本就是不容易的事，五天要吃的奶粉加麥粉、要用的尿布、玩具、衣服、備用藥品拉拉雜雜多出半個行李箱。為了要騰出手來抱小孩及拿推車，小李夫妻倆的隨身行李簡便到了極點，幾乎所有重要的日用品都在行李箱中。當天領隊小湯幫團員掛送行李，所有的行李收據統一由小湯保管。一切都那麼熟練，那麼順暢，直到傍晚抵達帛琉後，全團行李並未隨機送到帛琉機場，領隊才赫然發現行李收據上所印的運送目的地竟非帛琉而是上海。經領隊聯絡航空公司後確知整團行李早被誤掛至老沃轉到上海去了，當天確定無法送回帛琉。全團團員幾乎不可置信，這樣的烏龍事件竟發生在自己身上。在紛嚷中航空公司代表提出將提供每人25元美金購買個人必需品，稍微平息一下眾怒。但當團員被帶至採購點後發現當地物價相當高，以該預算根本無法買足必需品，爭取後，航空公司代表才允諾每人以50美元購買用品。團員因為懷疑航空公司會不會信守承諾，雖然領隊體貼表示願意以自己的信用卡代為刷卡，多

數團員僅購買T恤一件、短褲一條、內衣一套、涼鞋一雙、隱形眼鏡藥水及防曬油就湊合著共用。小李為了小孩的奶粉尿布傷透了腦筋，能買到適用品就好了早就顧不得超過預算了。

隔天行李仍未到，領隊帶團員補買一些用品，大家本想忍耐一下，再將就一天就好了，未料行程第三天航空公司代表又告知因班機客滿，行李要到第四天才能送達，行程重點早已結束，行李送達時間卻一再更改，這時團員的不滿漲到了最高點。團員本來抱著能省則省的態度，一來因為航空公司所允諾的50元美金，遲至行程第三天才交給領隊，再者尚未爭取到後面幾天的補償金，團員多不敢買足物品，團員中只有一人購買泳衣，其餘全都克難下水，每天晚上早早回房間洗衣服，隔日才有衣服穿。在帛琉這樣的浮潛天堂裡卻每天穿著同一套T恤短褲，旅遊心情自然大受影響。帶小孩同行的小李，行程中的不便更不在話下，孩子抹了當地防曬油發生皮膚過敏現象，一路上哭哭鬧鬧，回國還得就醫治療。收到行李後，小李太太及多位女性團員之保養品因長時間在高溫中早已損壞不能使用，損失不貲。

還好這團的團員都是同事眷屬，彼此相互照應，互補有無，患難見真情，倒也苦中作樂，平安的結束這次行程。回臺灣後在同事詢問下，小李才想起其以信用卡刷團費，卡公司提供有行李延誤之不便險，實支實付，最高可獲7,000元臺幣之保險理賠金，小李等人責怪領隊怎麼沒有提醒，害他們不敢放心採買，等於造成他們損失。

航空公司誤送行李是是罪魁禍首，團員有感權益受損，要求航空公司以延誤一天補償50元美金計算，延送三天應提高補償金至每人美金150元，對於延送所造成的旅遊品質受損亦應負補償責任。至於乙旅行社部分，雖領隊對自己疏失十分自責願意彌補每人1,000元紅包，團員未接受。認為應該由派遣領隊的乙旅行社出面承擔過失責任，再加上住宿品質未依保證住海景房，要求乙旅行社補償每人美金150元。雙方協調沒有結果，經旅行社建議由中華民國旅行業品質保障協會協助調處。

二、調處結果

協調會時，航空公司代表對行李誤送之事，深感抱歉，公司已嚴懲失職

同仁。就行李延遲送達四天之久,其說明因第二天行李送回臺灣,當天無班機到帛琉,本已情商第三天飛帛琉的另一家航空公司幫忙,未料該班次客滿無法載運,只好於第四天早上送達。根據民航局規定若是行李遺失每公斤賠1,000元臺幣,行李延送則依各公司規定賠償,該公司採實報實銷,以50元美金為賠償上限,主要是提供旅客購買盥洗及內衣用品。該案中就償金已賠償至上限,況且提供全團回程機位升等至商務艙,處理已至最大誠意。乙旅行社表示出發日期更改早已徵得同意,現在再談也無意義。面海房間與一般房間本有價差,團員既無負擔價差,也未曾在契約中提出要求,只是單方面誤以為領隊承諾海景房,乙旅行社不承認違約。至於領隊未檢查出行李收據有誤,旅行社感到歉意,同意補償每位團員新臺幣1,000元,雙方達成和解。

三、案例解析

　　航運作業非常繁瑣,行李錯掛之情形在所難免,所以領隊絕不可掉以輕心,除應檢視行李收據外,收據也應妥為保管,一般行李延遲都為誤送而非遺失,領隊應查詢行李最快何時會到,以讓客人安心。領隊如帶客人購買盥洗用品及衣褲,記得索取收據,不論航空公司賠償或信用卡理賠都需要單據以申請。行李遺失或延誤送達對客人所造成的不便可想而知,但領隊若正確協助爭取賠償,適當的安撫情緒,多少可消彌一些埋怨。

　　本案裡團員因行李延送之不便追究至旅行社更改出發日期,但出發日期更改如出發前徵得旅客同意,一旦雙方達成協議,同意新的出發日期,視同擬定新的契約,小李等人不宜在行程結束後再追究此事。

　　至於面海房間的允諾落空,造成客人失望並要求賠償,這類的糾紛常常發生,例如度蜜月的客人要求一張大床、雙親帶小孩要求房與房有門相通,三個姊妹要求三人房,業務員在銷售時為了討好客人,以「盡量爭取」或「會請領隊處理」,這樣的回答總是讓客人以為是承諾了,事實上回答者的意思是「爭取看看」或「會請領隊試試看」,這些往往造成出團後的爭議。建議業者千萬別給沒把握的承諾,像類似的協議事項,最好明確告知。

　　領隊因客人擔心航空公司黃牛不給付償金,而替客人刷卡先行付款,最後還被客人埋怨未盡專業之提醒,害客人未享受到信用卡使用之保險權益,這

真是始料未及的。一般而言，使用國際信用卡支付全額實際機票款或80％旅遊團費，即享有旅遊平安險、意外傷害醫療、班機延誤、行李延誤遺失等保障，理賠金額分金卡普卡有所不同，條件依各發卡公司規定要求。小李為信用卡使用者，當事人對自己之權利都搞不清楚，實在不宜一昧歸責領隊未提醒。

本案裡的領隊極富帶團經驗，由團員不願收其所贈之紅包，可見其與團員相處之融洽，只因其一時之大意未檢視收據上之運送地，未能及時阻止錯誤發生，就算其已盡心盡意善後，都未能化解此一糾紛。客人一旦不滿，所有的小問題都成了大問題，一時大意，造成公司極大的困擾，這可為所有領隊之借鏡。

資料來源：品質保障協會。

第三節　財物遭搶或失竊

　　我國駐外館處每年處理國人旅遊突發狀況平均有二千多件！其中多半都是護照遺失或遭遇偷、搶、騙，不但損失財物，甚至危及人身安全。領隊如果即將前往較為不熟悉或是不常去的國家，出發之前不妨先做以下幾項手續：

1. 參考外交部領事事務局網站（http：//www.boca.gov.tw），出國旅遊資訊項下之各國旅遊資訊網頁內容。
2. 隨身攜帶一本「中華民國駐外館處通訊錄」（可以在臺灣桃園國際機場取得或向旅行社索取；亦可直接從外交部領事事務局網站下載）。

一、常見的作案手法及防範之道

國外常見之偷、搶、騙案例有多，手法五花八門，旅客財務不小心被偷是最常見的，最新手法是網路詐騙。歹徒利用遊客出國上網時竊取郵件地址，再寫信向遊客的親朋好友謊稱遊客出國發生意外需一筆錢急用，請儘速匯錢到指定地址。

(一)作案手法

出國旅遊安全為重，以下是世界各地常見的作案手法及防範之道：

◆亞太地區

偷、搶、騙發生頻率較高之國家或地區為——澳門、香港、泰國、印尼、越南、馬來西亞、日本、菲律賓。

常見的作案手法為：

1.偷：趁用餐時間、購票排隊、兌換零錢不注意時，藉機搭訕而由另一夥伴偷走隨身行李或皮包。
2.搶：機車騎士在人行道或馬路上強行奪走路人之背包或隨身腰包。
3.騙：以低價購買名牌物品或中藥為由，將旅客誘騙至串通好的商家，強迫推銷牟取利益。或自稱名流人士，外表穿著體面的歹徒，在飲料內下藥迷昏旅客後，進行洗劫。

◆歐洲地區

偷、搶、騙發生頻率較高之國家為——法國、西班牙、義大利、英國、比利時、荷蘭、捷克、希臘。

常見作案手法：

1.偷：竊賊故意將冰淇淋或番茄醬倒在旅客身上或行李，假意幫忙，趁機行竊。在機場、車站及火車上扒竊案屢見不鮮，且多為集團作案。

2.搶：歹徒經常偽裝旅客，利用列車靠站乘客上下車時，趁人不備及車門即將關閉的一剎那行搶，受害人往往在驚嚇之餘，來不及反應或及時追趕。歹徒利用自行開車之外國旅客路況不熟或減速時，上前敲車窗或攔車趁機搶奪。

3.騙：歹徒詐稱可以較高的美金匯率兌換當地幣，過程中用障眼法以少換多，或夾帶偽鈔、廢幣。另有假警察藉故檢查遊客身上的鈔票，而迅速將真鈔換成假鈔。

◆ 美洲地區

偷、搶、騙發生頻率較高之國家為──墨西哥、宏都拉斯、阿根廷、巴拉圭、巴西及多明尼加。

常見作案手法：

1.偷：歹徒常潛伏於機場免稅店或百貨公司等人潮擁擠的地方，趁旅客未防備趁機偷走皮夾或錢包。

2.搶：遊客開車在人行道旁停留或等待紅綠燈時，歹徒藉機強開車門行搶或敲破車窗奪走皮包、行李，或埋伏於銀行外或提款機旁，等待遊客提款後行搶。

3.騙：機場常有詐騙集團人士出沒，行騙手法為集團中一人藉故向被害人詢問問題，分散其注意力，其餘人則藉機將被害人行李偷走。

◆ 其他地區

以南非為例，當地社會治安逐漸惡化，尤其以約翰尼斯堡、開普敦地區最為嚴重，持槍搶劫作案已到了瘋狂態勢，外國人常為歹徒下手對象。常見作案手法是在約翰尼斯堡地區火力強大的歹徒搶劫路人及遊覽車，甚至波及餐廳、大賣場及旅館住所等。

(二)防範之道

1.隨時隨地注意身上的貴重物品，隨身行李應不離身，行李及隨身物

品應置放於目光可及的地方，將貴重物品及證件分散放置，外出時避免攜帶過多現金及貴重物品，穿著儘量樸素，不引人注目。即便只是一時離開座位（如上洗手間、在自助餐廳用餐取菜、在教堂及博物館等場所參觀），也應將貴重物品或皮包帶在身上，以防萬一。

2. 儘量迴避陌生人搭訕，背包最好斜背，以防竊賊覬覦。

3. 倘遇人問話時，可答稱對當地不熟，並儘速離開現場，必要時向機場員警尋求協助。

4. 夜間避免外出或不單獨外出，不要喝來路不明的飲料，或購買不知名的物品及藥物。

5. 如遇警察要求搜身或檢查行李，可請對方出示相關證件，情況危急時可向路人求救。

6. 應於機場或銀行等可靠場所兌換當地貨幣，如遇多人上前強迫推銷或乞討，應立刻大喊或驚叫，以嚇退對方。

7. 搭乘地鐵或火車時應謹慎提防扒手或歹徒趁機行搶，二人以上同行宜輪流休息，相互照應，避免與陌生人搭訕，隨時注意可疑人士。

8. 開車自助旅遊，應隨時注意車門是否上鎖，如遇有不明人士或人煙稀少之處（如高速公路休息站、郊外偏僻地區）應小心警覺，切勿任意開窗或下車。

9. 遇上歹徒搶劫或恐嚇，應以自身生命安全為優先考量，避免與歹徒搏鬥或抵抗，以維護自身安全，並隨時備有緊急求助的電話號碼。

二、遭遇緊急事故之處理方式

不幸於國外遭偷、搶、騙的處理方式如下：

1. 護照、機票及其他證件遭竊或遺失，請立即向當地警察單位報案並取得報案證明，因為這是唯一證明您是合法入境的文件，並可供作

向保險公司申請理賠及辦理補發機票、護照及他國簽證等用途，報案後再向我駐外館處申請補發護照或入國證明書。

2.旅行支票或匯票（bank draft）、信用卡或提款卡遺失或遭竊時，應立即向所屬銀行或發卡公司申報作廢、止付並立刻向警方報案，以防被盜領。

3.請立即與我駐外館處聯繫。我駐外館處均有二十四小時急難救助電話，駐外人員會儘全力提供您必要的協助。

4.如果您一時無法與駐處取得聯繫，可與觀光局「旅外國人急難救助聯繫中心」聯絡，有專人值班服務，電話為(03)398-2629或(03)393-2628。另有可以自國外直撥的「旅外國人急難救助全球免付費專線」電話800-0885-0885，可從二十二個國家或地區免費撥打。撥打方式如**表**5-3所示。

表5-3　旅外國人急難救助全球免付費專線

日本	先撥001再撥010-800-0885-0885 或撥0033再撥010-800-0885-0885
澳洲	先撥0011冉撥800-0885-0885
以色列	先撥014再撥800-0885-0885
美國／加拿大	先撥011再撥800-0885-0885
南韓／香港／新加坡／泰國	先撥001再撥800-0885-0885
英國／法國／德國／瑞士／馬來西亞／澳門／瑞典／義大利／比利時／荷蘭／阿根廷／紐西蘭／菲律賓	先撥00再撥800-0885-0885

在報案手續的方面，如果團員不願追查，理應簽具放棄追查書存證。駐外館處於獲悉轄區內有旅外國人遭遇緊急困難時，於不牴觸當地國法令規章之範圍內，得視實際情況需要，提供下列協助：

1.設法聯繫當事人，以瞭解狀況。必要時，得派員或委由距離當事人最近之第三人或團體，趕赴現場探視。

2.儘速補發護照或出具返國證明文件。

3.代為聯繫親友、雇主提供濟助,或保險公司提供理賠。

4.提供醫師、醫院、葬儀社、律師、公證人或專業翻譯人員之參考名
　單或其他必要之協助。

　根據外交部領事事務局法令,駐外館處處理緊急困難事件時,不提
供下列協助:

1.涉外國司法程序。

2.提供涉及司法事件之法律意見。

3.擔任司法事件之代理人或代為出庭。

4.擔任刑事事件之具保人。

5.擔任民事事件之保證人。

6.為旅外國人住院作保。

7.代墊或代繳醫療、住院、旅費、罰金、罰鍰及保釋金等款。

8.提供無關急難協助之翻譯、轉信、電話、電傳及電報等服務。

9.介入或調解民事糾紛。

　旅客證件遺失,旅行社有協助旅客辦理後續相關手續的責任。根據
規定,領隊與導遊除非必要,切忌代團員保管護照或其他重要文件,同時
事先應多提醒團員妥善保管。在治安狀況有潛在危險的國家多加留意與叮
嚀,一但意外事件發生,旅行社有義務提出最好之解決方案,若沒有而造
成旅客損失,難免需負責任,賠償旅客部分損失。



辦護照需八天的時間，甲旅客回答說不可能，因為明天要搭下午三點多的飛機回臺灣，於是對方要甲旅客等二人留下姓名及身分證字號等資料，要發電報回臺灣做查證工作，並要甲旅客等親自到洛杉磯經濟文化辦事處辦理一些證明文件。

掛完電話後，甲旅客打電話給領隊，告知想先回洛杉磯辦理相關手續，領隊告知由拉斯維加斯到洛杉磯包車不便宜，但如搭巴士，一來怕中途有狀況發生，二來到了巴士站下車，甲旅客二人的英語不好，無法與人溝通。領隊告訴甲旅客可按既訂行程，明天再和團體一起回洛杉磯，預估回洛杉磯的時間約十一點三十分，屆時乙旅行社會派李先生來載甲旅客等二人去洛杉磯經濟文化辦事處辦理相關文件，其他團員會先行用餐，再幫甲旅客等二人帶便當在車上吃，之後再到機場會合。既然領隊認為這樣比較好，甲旅客等二人也就同意。晚上自費夜遊活動時，領隊告訴甲旅客說，其實李先生認為沒必要回洛杉磯經濟文化辦事處辦理相關文件，甲旅客問說：「是否可保證一定上得了飛機」，領隊說：「無法保證」。隔天早上團體由拉斯維加斯出發，按照計畫於十一點三十分抵達洛杉磯用午餐，只是左等右等，就是等不到李先生，領隊要甲旅客先用餐，一直到用餐完畢，約下午一點左右李先生才到。接著李先生載甲旅客二人來到洛杉磯經濟文化辦事處，因適逢星期五車程中有點塞車，到了辦事處時，甲旅客告知昨天已先打電話來詢問並留下資料，接待的小姐找了一下資料說，因臺北適逢清明節連休假期，甲旅客等二人的資料臺北方面沒有回覆電報。甲旅客的朋友因有身分證上飛機可能較無問題，甲旅客可能就有問題了。後來甲旅客問了辦證時間，對方說要一個小時，當時已經快二點了，李先生覺得會來不及搭機時間，便放棄等待直接回機場。於是甲旅客等二人拿著剛照好的相片和填好的表格，跟著李先生回機場。到了機場，向航空公司櫃檯人員說明原委後，櫃檯人員請示經理後，拒絕讓甲旅客等二人登機，領隊找了經理協助，經理表示願意發電報回臺灣詢問，不久臺北方面回電報，准許甲旅客的朋友登機，卻不准甲旅客登機。甲旅客問說有報案證明及護照影本不是就可登機嗎？經理回答，影本不能做證明，甲旅客又告知有去辦事處辦證明，但因時間來不及，經理問說，那為什麼不辦完呢？甲旅客無言以對。

事到如今,甲旅客心想只能回到辦事處把文件辦好,才能登機,於是先請朋友以電話和辦事處聯絡告知情況,對方告知四點半下班,但她會等甲旅客。隨後團體搭機回臺,只留下甲旅客在機場等李先生來帶她到辦事處,到了辦事處後等了約半小時,便核發一張入國證明書給甲旅客。手續辦完後,李先生告知萬一無法候補上飛機,需要留宿時,一般差一點的旅館一個晚上要美金20～30元,甲旅客回答說:我沒有錢,可不可以在您們公司睡覺。李先生生氣得對甲旅客說:「東西被偷又不是旅行社的錯,怎麼可以睡我的辦公室呢?」但李先生也拿甲旅客沒輒,只好帶甲旅客回辦公室。吃完晚飯後,李先生就帶甲旅客到機場候補機位,所幸後來候補上深夜十二點多的機位,但航空公司要求補300美金的違約金,甲旅客沒錢,於是由李先生幫忙先付,要求甲旅客簽立切結書,同意回臺後返還乙旅行社300美金,之後甲旅客候補上飛機回臺灣。甲旅客不滿事情發生後,領隊及旅行社沒能提供正確及時的訊息,以致白白損失金錢及浪費時間因而提出申訴。

二、調處結果

乙旅行社同意負擔航空公司違約金一半共美金150元,並退還甲旅客所支付領隊小費美金30元,另甲旅客及友人護照及身分證等重辦費用,旅客檢具單據,由乙旅行社申請重置旅行文件之保險理賠金,甲旅客同意,雙方和解。

三、案例解析

這幾年常有旅客於國外時財物被偷被搶的情事發生,錢財損失事小,如護(證)照遺失時,問題就比較麻煩。國外旅遊契約書第18條第二項規定,旅客於旅遊期間,應自行保管自有之旅遊證件,因此旅客於旅遊途中因本身疏忽而遺失護照,這部分旅行社是沒有責任的,但旅行社有協助旅客辦理後續相關手續的責任。本案甲旅客等二人護照因包包被偷而遺失,依護照條例施行細則第38條第二項規定「遺失護照,向鄰近之駐外館處或行政院在香港或澳門設立或指定機構或委託之民間團體申請補發者,應檢具下列文件:一、當地警察機關遺失報案證明文件,但當地警察機關尚未發給或不發給者,得以遺失護照說明書代替。二、其他申請護照應備文件。」及同條文第40條規定「遺失護照,

不及等候駐外館處補發護照者，駐外館處得發給當事人入國證明書，以供持憑返國，當事人返國後向領事事務局或其分支機構申請補發護照。」依上述規定，甲旅客有兩種選擇，一是在國外補發護照，一是先申請核發入國許可證，待回國再申請補發護照，後者花費的時間少，一般旅行團會選擇這種方式。申請核發入國許可證，只要到我國駐外館處辦理即可，駐外館處人員在取得護照遺失者的基本資料後，會向國內相關單位查詢，確定遺失者的身分，待身分確認無誤後，由國內電覆駐外單位後即可核發，這是最正規也最保險的方式。

但實務上也有旅客持報案證明單及護照影本（或身分證）等相關資料，請求移民局及海關放行（但各國情況不同，不一定行得通），再請國內的家人持遺失者的身分證明文件至機場接他即可入境。而如所搭乘的航空公司屬本國航空公司時，有時可先請國內家人持遺失者的身分證明文件至所搭乘的本國航空公司辦理，航空公司會先查詢確認旅客身分無誤後，會傳真OK BOARD到外站，旅客即可登機，再由國內的家人持遺失者的身分證明文件至機場接他即可入境。但這幾種辦法不一定每次都行得通，所以一般最好還是依正常管道辦理。本案領隊在告知甲旅客護照遺失處理辦法時，並沒有選擇依正常管道辦理，而是選擇有可能被拒絕的方法，其實本案甲旅客應有足夠時間辦理入國許可證，但因為乙旅行社人員主觀上一直認為只要有護照影本及報案證明就可登機，在辦理入國許可證時就沒那麼主動積極，否則搭機當天原本答應甲旅客等人一抵達洛杉磯時就去辦事處辦理入國許可證，後來卻一直等到用完午餐才去，結果因時間急迫而來不及辦理，以致後來甲旅客沒辦法登機而延至晚上候補機位回臺，還因機票問題被罰了美金300元，領隊原本想以較簡便省時的方法處理旅客遺失護照，卻沒想到不一定每次都行得通，以致後來花了更多時間及金錢。

資料來源：品質保障協會。

三、補發護照之程序及注意事項

(一)補發護照之程序

在國外遺失護照應檢具下列證件向鄰近我駐外館處申請補發：

1.當地警察機關遺失報案證明文件。
2.其他申請護照應備文件。

未持有國外警察機關報案證明，亦未向駐外館處申辦護照遺失手續者，須憑「入國許可證副本」向航警局刑警隊或戶籍地警察分局申報遺失，並取得「護照遺失作廢申報表」，連同申報護照所需相關文件。

(二)補發護照之注意事項

護照補發注意事項：

1.遺失補發之護照，依護照條例施行細則規定效期以三年為限。
2.護照遺失二次以上（含二次）申請補發者，領事事務局或其分支機構或駐外館處得約談當事人及延長其審核期間至六個月，並縮短其效期為一年六個月以上三年以下。
3.於警察分局申報遺失護照後，倘以尋回為由申請撤案，僅得於報案四十八小時內向警局申請撤案（倘已持入國許可證或入國證明書入境者，不得申請撤案）。
4.已申報遺失之護照，未依前款規定辦理撤案，雖在申請補發前尋獲，該護照仍視為遺失不得再使用，仍須申請補發護照，但得依原護照所餘效期補發，如所餘效期不足三年，則發給三年效期之護照。

第四節　訂房疏失

　　旅館應事先確認，掌握訂房狀況，預防突發事件。海外團體旅遊住宿之飯店一般都事先安排好，很少會有臨時訂房情況發生。但於旅遊旺季，因業者疏忽重複訂房，或忘了再次確認，可能發生更改住宿地點情況。尤其常見的是將原訂較貴的市區飯店改到市郊，遠距拉車浪費時間。無法住進原訂旅館，應設法另覓其他等級相當的旅館。雖然訂飯店並不是領隊或導遊的責任，領隊與導遊只是按照公司規定行事，但是萬一出現訂房疏失，又無法立即與公司相關人員聯絡上，領隊或是導遊仍然必須立即的處理。某些旅遊團之所以吸引人報名是因為號稱有住某家特別旅館，如城堡飯店，業者必須知道廣告即為契約之一部分，未經旅客同意隨意更改住宿確實會構成違約，旅遊在外，領隊或導遊也不可因個人喜惡而擅自更改飯店。此外領隊有監督導遊之責任，導遊不當的操作，領隊須隨時糾正。一般團體旅遊住宿糾紛包括：

1.旅遊旺季，客房遭臨時取消。

2.臨時改住較差等級飯店。

3.住在市郊飯店，無周邊景點，晚上無聊。

4.飯店服務未到位，旅客抱怨服務不好。

5.親朋好友未能住在相同樓房。

5.分配不均，部分團員住面海／湖房間。

6.房間設備老舊，設施未及時修復。

7.房間型態不符合旅客需求。

8.房間物品遺失，冰箱飲品短少。

案例分析——行程乾坤大挪移，韓劇戀歌唱不成！

一、事實經過

　　小娟和萍如是道地的韓迷，自從韓劇風靡以來，電視上知名的韓劇，不論是《愛上女主播》、《我的野蠻女友》等片子一部也沒放過，兩人常常津津樂道的談論著哪個女主角的裝扮好看或是哪個男演員的眼睛漂亮，那段劇情感人落淚。這次兩人又深深被《冬季戀歌》的戀愛場景所迷住，適巧知道乙旅行社的韓國行程「大屯山、溫泉文化、水安堡六天」，標榜著遊覽《冬季戀歌》的拍攝地點南怡島遊船、中島遊園地、仲美山、春川明洞，其廣告文案極其優美，又保證一晚住韓式渡假村，還可穿傳統韓服拍照，雖然較貴一些，心想高價位就是高品質的保證，兩人便興致勃勃的報名參加於10月初出發的團體。一想到即將親身體驗電視裡的浪漫場景，兩個小女孩竟興奮的好幾天睡不著覺。

　　小娟收到乙旅行社所交付的行前說明資料時，知道第二晚及第三晚住宿飯店與原訂次序對調，業務員未對此多加說明，小娟也不以為意，未料當地導遊竟以此為由，多處景點人搬風，再加上許多內容安排與行程表嚴重不符，導遊領隊缺乏敬業精神，一路旅遊行程品質低落，小娟的「冬季戀歌」一點也不浪漫，反而有受騙上當的感覺。

　　首先更改的是原訂第一天走東大門，因班機抵達已近傍晚，導遊無精打采接完機後馬上宣布司機累了，東大門就挪到第五天再走，想去的人自己搭計程車去，團員因語言不通及安全因素而作罷。小娟當時不解怎可因私人因素隨意更改行程？第二天開始行程也完全被更動了，KITTY早餐改到第六天、愛寶樂園及冬季戀歌場景挪到第三天，第三天的大屯山國家公園挪到第二天。導遊說是因為要配合飯店而更改，小娟本想前後調整應無大礙，也就無意見。

　　正式走行程的第一天，才到大屯山的金剛排雲橋，導遊就說她很累要休息，並強調此橋一過就不能回頭，走過去的人要自己下山，不能搭纜車，體力不佳的人最好不要去。因此只有三人去，但他們走完全程發覺事實上根本是人來人往，完全不像導遊所說的。到了登天風雲梯，導遊又說有興趣的人自己

196

去，越說大家越沒興趣，紛紛打退堂鼓，結果這兩個行程大多數人都沒去。中午到了大家期待的「韓國生活文化體驗營」時，因與新加坡團併團，婚禮的主角由他團扮演，觀禮後，該團團員僅搶到三套韓服拍照，大多數人都只能在旁乾瞪眼。小娟和萍如嘔了一肚子氣，勉強退一步想，看看歌舞秀也算是一種體驗吧，偏偏導遊說這是無趣又無聊的說書秀沒啥意思，表示不值得看而不帶大家去看。

第三天，照更改後的計畫，原本應先走冬季戀歌，下午去愛寶樂園，導遊卻臨時顛倒順序，早上先到愛寶樂園。結果運氣不好撞上一大群中小學生秋季旅遊，怕曬的小娟頂著大太陽大排長龍，排了半天，遊樂設施也玩不到幾項。小娟心想，下午去的話，可以盡興玩到晚上九點，也不致於曬了一上午的太陽。《冬季戀歌》拍攝地點改成下午去，春川明洞是劇中男女主角約會後逛街的地方，導遊卻說風景不怎麼樣，擅自作主改去泉州明洞，冬天天黑的早，下午六點到加平南怡島時，眼前一片昏暗，根本沒看到劇中杉林林立霞光灑地的愛情小路，且早就沒有遊船了。跨國飛行，長途跋涉要體會的劇中場景竟是黑壓壓一片，行程表中的仲美山也看不到了，晚上九點到了中島遊園地，大夥下車伸手不見五指趕忙又上車，期待許久的浪漫場景到了等於沒到。

行程表中言明要到儒城溫泉，卻只是安排在所住宿的利川米蘭達飯店溫泉池泡湯。第四天，導遊相約早上六點五十分集合，自己卻睡過頭，遲了二十分鐘才下來，因時間匆促，一些人就不泡了。而小娟驚訝於竟不可著泳衣，因小娟比較害羞，不敢不著泳衣泡溫泉，詢價時特地向業務員確認儒城溫泉為著衣式的湯池，出發前一晚，業務還熱心的提醒她要帶泳衣，交代帶泳衣卻用不到，真不懂乙旅行社在搞什麼。之後到了韓國秋芳洞美稱的「古藪洞窟」，導遊聲稱腳痛沒有上去，領隊也沒進去，沒有人嚮導，逛起來很沒有意思。洞內照明不足，有些地方矮窄危險有安全顧慮，導遊領隊明顯未盡到照顧之責。到了韓劇古裝拍攝場「高麗國王水軍片場」，導遊領隊還是沒進去，放牛吃草，要團員自己走自己看。團員皆覺得這導遊非常不敬業，六天來無精打采愛理不理的，每天還對著團員發洩情緒，抱怨自己好累不想接團，旅行社還硬要他接，態度很鴨霸，隨她喜好把行程改來改去，並且在多處景點都未隨團導覽，

直接影響到旅遊品質。團員覺得領隊也好不到哪裡，對導遊不當的舉止，未盡監督糾正之責，也未替團員爭取當有之權益，甚至有些景點也與導遊有樣學樣偷懶摸魚，未盡照顧團員之責。

除了上述的不滿，住宿方面也有瑕疵。行程特色中明定住宿一晚韓式渡假村有廚房餐桌等設備，附設超級市場，還可煮煮宵夜，三五好友聊聊心事，體驗韓式渡假村的住宿樂趣。飯店的設施活動也是旅遊的承諾之一，但事實上，當天下午四點半團員住進渡假村後，卻發現飯店只有一般的設施，並沒有上述所說的特色，失望之情可想而知。

第五天，到了南安公園導遊和領隊又在車上休息，只給大家自由活動十五分鐘，回程在飛機上一問別團全都有搭纜車上漢城塔眺望漢城市景全貌，拿行程表比照才知行程被縮水，導遊不僅省工時又將纜車票錢也省了。下午為了補走東大門，既定的華宮山莊挪到最後一天，晚上的浪漫燭光晚餐改成隔天中餐。東大門草草逛逛於五點半結束，八點三十分開演的亂打秀卻八點二十分抵達，真不知是導遊想打盹還是腳又痛了。

第六天也就是最後一天，為了趕飛機，華克山莊倉促停留四十分鐘連拍個照都很趕，哪還有小賭試手氣的機會，更遑論自費看華客秀了。明明是晚上八點二十分的飛機導遊卻早早把客人送到機場苦等，甚至搪塞說她看錯時間，小娟心想導遊領隊難道是第一次帶團？簡直是不可思議的錯誤。

回到臺灣後，一看到電視《冬季戀歌》就讓小娟火冒三丈，這趟旅遊所期待看的幾乎都落空，烏漆抹黑的照片更讓小娟覺得不可原諒乙旅行社，小娟與其他十二位韓迷團員聯名申訴，告乙旅行社廣告不實，經由中華民國旅行業品質保障協會調處。

二、調處結果

協調會時乙旅行社線控及客服、領隊及導遊皆到場，表示所有的更改都是為了讓行程更順暢，因第一天的班機為晚班機不適合去東大門，也因訂到的飯店次序對調了，行程只好調整。就行程表未及時配合班機及飯店的實際狀況更改感到歉意。並解釋因大田飯店罷工而改住米蘭達飯店，兩個飯店皆在儒城溫泉區內。訂不到大明渡假村而改住清風渡假村，只是少了廚房、餐廳、超

市，其他設備並不缺，這點願意賠償飯店價差。沒吃到的浪漫豬排晚餐雖已補為午餐了，還是願意退費。因太晚來不及搭船，南怡島船票費用也同意退回。導遊解釋，因自己覺得春川明洞太小比不上泉州明洞的規模，才改去泉州明洞。導遊因連續帶團腳不舒服而休息，實際上並沒有耽誤行程。最後乙旅行社同意補償團員每人4,000元，願意退回實際所付之領隊導遊小費，雙方達成和解。

三、案例解析

本案中最主要的問題應該是飯店順序變動導致影響行程內容。業者常常會有拿不到房間的問題，例如碰上大型活動訂不到想訂的飯店或是訂到的飯店根本離既定行程差距甚遠，要市區的飯店卻給郊區，要海邊的飯店卻給山上的，出團在即，飯店卻遲遲不下，住宿的狀況有時確實無法掌控，這也是業者的無奈之一。若是廣告已鎖定飯店或是行程特色標榜住宿的飯店，因廣告即為契約之一部分，更改住宿確實會構成違約。建議業者有把握再刊登這類行程，要不就列上「或同級」，或保守一點多寫幾家飯店，避免有違約之情形。

本案當旅行社知道第二天和第三天飯店次序對調時，本來並不難處理，應該配合住宿地點將行程調整一下，說明會時向客人解釋說明，在不影響行程下，客人應該都能接受。而小娟等人是在外站才知道行程次序變動，接受度當然較低，又遇到疲憊的導遊以自己的情緒改行程，改來改去，連不該改的也改，該欣賞風景的地方改成晚上去，可以玩到晚上的遊樂區改到早上曬太陽，甚至自己不喜歡的傳統歌舞就自作主張刪掉了，難怪小娟發火。雖然導遊解釋是因春川明洞太小比不上泉州明洞，才改去泉州明洞，問題是客人根本不領情，除非全團客人都寫同意書，否則行程表上寫的沒看就是違約。

本案裡，另一個明顯的問題是導遊及領隊缺乏服務熱忱，一路上多處留在車上休息，讓客人『放牛吃草』，雖導遊確實因連續帶團體力負荷不了，但這是提供服務的旅遊公司應該去克服的問題，如更換導遊或加聘導遊，而不是旅客必須去容忍或是體諒的層面。導遊既未盡導覽解說之責，領隊也未盡監督糾正之責，甚至有樣學樣也偷懶摸魚，未盡照顧團員之責。依旅遊契約第17條（領隊）「乙方應指派領有領隊執業證之領隊。甲方因乙方違反前項規定，而

遭受損害者，得請求乙方賠償。領隊應帶領甲方出國旅遊，並為甲方辦理出入國境手續、交通、食宿、遊覽及其他完成旅遊所須之往返全程隨團服務。」領隊未全程隨團也構成了違約。

除上述外，小娟等人還提出漢城塔沒去、纜車沒搭、豬排餐更改、遊船沒搭、飯店等級更改、儒城溫泉改為利川溫泉、傳統歌舞沒看到等等與行程內容不符之項目。依旅遊契約第23條（旅程內容之實現及例外）「旅程中之餐宿、交通、旅程、觀光點及遊覽項目等，應依本契約所訂等級與內容辦理，甲方不得要求變更，但乙方同意甲方之要求而變更者，不在此限，惟其所增加之費用應由甲方負擔。除非有本契約第28條或第31條之情事，乙方不得以任何名義或理由變更旅遊內容，乙方未依本契約所訂等級辦理餐宿、交通旅程或遊覽項目等事宜時，甲方得請求乙方賠償差額二倍之違約金」，小娟可要求所有違約項目價差的二倍賠償。

很明確的，本案裡種種的更改與行程表原敘述不同，旅客原本引用公平交易法第21條（虛偽不實或引人錯誤之表示或表徵）「事業不得在商品或其廣告上，或以其他使公眾得知之方法，對於商品之價格、數量、品質、內容、製造方法、製造日期、有效期限、使用方法、用途、原產地、製造者、製造地、加工者、加工地等，為虛偽不實或引人錯誤之表示或表徵。事業對於載有前項虛偽不實或引人錯誤表示之商品，不得販賣、運送、輸出或輸入。」要告乙旅行社廣告不實。可能有業者會認為若加註「本行程表僅供參考，以國外之旅遊業者提供為準」，應可免責吧，事實上在國外旅遊契約第3條第二項前「項記載得以所刊登之廣告、宣傳文件、行程表或說明會之說明內容代之，視為本契約之一部分，如載明僅供參考或以外國旅遊業所提供之內容為準者，其記載無效」。故記載「僅供參考」是不能因此免責。現在的客人對旅遊品質的要求都非常的高，往往一些小瑕疵，就造成問題。縱使旅行社認為所有的更改都合理或不得已，建議業者最好完全照著契約內容，能不改就不要改，以避免這類的糾紛。

資料來源：品質保障協會。

第五節　機票、機位問題

　　機票所衍生的問題經常發生，雖然機票之訂購也不是領隊或導遊能事先預防的，但卻對領隊帶來相當程度之困擾，因為班機的變更而牽動行程變更，接著可能衍生許多的後續問題。此外機票失誤所牽涉之金額相當龐大，輕則只是補差額之金錢損失，重則影響旅客無法出國。因此領隊在出發前，職責上應檢查全團旅客的證件是否齊備，以及全程機票是否沒問題。若遇到漏訂機票的狀況，領隊須先查原班飛機是否還有空位，如原航空公司已無餘位，則查其下班次或覓其他航空公司有無空位，如有則立即訂位。最後查出漏訂機位的原因，以便事後檢討改進及追究賠償責任。由於團體及個人電子機票盛行，機票相關問題有減少趨勢，部分地區即使旅客沒帶電子機票，憑護照也可搭乘飛機。以下是與機票／機位有關之糾紛：

1. 機票英文姓名與護照不符。
2. 轉機時間不夠致使沒搭上下一班機。
3. 冒用他人名字搭機。
4. 領隊未能於出國前或搭機前及時發現機票錯誤。
5. 違反機票使用限制。
6. 航空公司overbooking，部分團體旅客機位被取消。
7. 旺季時機位沒有再次確認。
8. 因不可抗拒因素航班取消，旅客未得到妥善安排。
9. 航班變動，旅客不知或未及時被通知。
10. 跑錯航站或未及時抵達登機門。
11. 機位安排不符旅客需求（如隔壁座位旅客或是小孩太吵、未能坐在靠窗位子、座位不舒服）。

案例分析——回程機位出紕漏，女子落單流落異鄉，急壞母親！

一、事實經過

甲旅客帶著女兒小君透過乙旅行社轉介報名參加丙旅行社所舉辦的歐洲義瑞法十日遊旅行團，小君今年二十出頭，是第一次出國，而且是去浪漫美麗的歐洲，小君為了這次的歐洲之行，連續興奮好一陣子。

團體出發後，甲旅客和女兒有些失望，因為行程中吃的不是很好，住的也不是想像中的城堡飯店，甲旅客覺得行程的安排領隊不盡心，舉例來說，舉世聞名的巴黎鐵塔及塞納河，行程表明明有寫可自費夜遊，可是領隊卻沒安排。另外團員常常遲到，領隊卻沒有什麼對策，導致浪費許多參觀的時間。雖然有上述的瑕疵，歐洲的美麗風光，還是讓甲旅客和女兒玩得很開心。

就在行程結束於巴黎欲搭機前往倫敦轉機經香港回臺時，領隊於機場赫然發現沒有甲旅客女兒小君由巴黎至倫敦的機票，然另一旅客這段機票卻重複開兩張票，這時距離飛機起飛時間只剩二十分鐘，全團行李都已托運完成。甲旅客得知此訊息後，猶如晴天霹靂，覺得事態嚴重，直覺應和女兒留在巴黎機場等待處理，但領隊一再保證會安排女兒搭晚一小時的飛機到倫敦與團體會合。甲旅客含著淚水搭上飛機，緊急留下手機和一百多元歐元給女兒。但當飛機起飛後甲旅客就後悔了，心想萬一女兒沒有如領隊所說安全搭上下一班飛機，那女兒不就會一人流落在巴黎嗎？後果甲旅客連想都不敢想。而事實果真如此，當甲旅客與領隊抵達倫敦後，兩人就守候在班機出口處等待下一班飛機，但當下一班機所有乘客全都出來後，卻不見小君的身影，當時甲旅客傻眼了，當場崩潰，領隊這時立刻撥手機給小君，發現小君居然還在法國，這下事情大條了。

原來小君一人留在巴黎機場，領隊臨行前有請法航人員安排一位會說中文的員工，協助小君搭乘晚上七點鐘飛往倫敦的飛機，該位員工也確實幫小君安排妥當。大約距離登機時間前五分鐘，該位員工因有事先行離開，留下小君一人單獨在登機門前等待登機。登機時間一到，小君持登機證準備登機

時，航空公司人員以小君未持有由倫敦至香港的機票（該段機票被領隊帶走）或英國簽證而拒絕讓小君登機，這時小君身處異國，語言又不通，心中的恐懼可想而知。小君只好再到法航找先前幫忙的那位會講中文的人協助，好不容易找到了，那位會說中文的法航員工告訴小君「搭乘3號機場內接泊車至2A入口尋找國泰航空請求協助」。小君依著指示搭乘接泊車，由於語言不通加上地方不熟，浪費了許多時間，待抵達國泰航空公司櫃臺時，國泰航空員工都已下班了，小君只好再搭接泊車至原地，期待領隊再來電話。

當時法國當地時間已晚上八點三十分，一直等到晚上十點多領隊發現小君居然沒搭下一班機來倫敦，打手機給小君，才知道事情的原委，領隊告訴小君可與當地導遊顏小姐聯繫並請她幫忙。但因事出突然，顏小姐要晚上十二點左右才能來接小君，等待的過程中，由於夜已深，機場人數寥寥無幾，許多商店也都關門，只有幾個航空公司值班人員及清潔工，連最後一班飛機也飛走了，其間又有幾個黑人在機場內走動，更讓小君不安。後來顏小姐來接小君到她的住處休息，隔天小君搭乘由巴黎直飛香港的飛機，再由香港轉機回臺，結束了這趟流落異鄉的驚魂之旅。而甲旅客自班機從巴黎機場起飛後，就開始擔心女兒，後來在得知女兒沒搭上下一班機，心中更是懊悔，一方面覺得自己沒做到母親的責任，不該放女兒單獨一人搭機，另一方面又擔心女兒的安危，所以直到女兒安全抵臺的這段期間，甲旅客吃不下、睡不著，覺得這是她這輩子所遇到最大的恐慌。回臺後丙旅行社沒有積極與甲旅客聯絡說明，也沒有任何賠償動作，更讓甲旅客心中不平，於是提出申訴。

二、調處結果

丙旅行社依國外旅遊契約書第24條（因旅行社之過失致旅客留滯國外）之規定處理小君延誤回國之賠償〔（團費／天數）×留滯一天〕的違約金，另支付甲旅客因本案所衍生之國際漫遊電話費，對於領隊給予暫時停團再予評估之處置，並以書面及禮品正式向甲旅客致歉，雙方達成和解。

三、案例解析

根據甲旅客所提出的申訴，甲旅客女兒小君回程由巴黎至倫敦的機票在出發前因丙旅行社的疏忽漏開，而另一名旅客卻重複開兩張，這是丙旅行社的

過失。又領隊在出發前，職責上應檢查全團旅客的證件是否齊備，以及全程機票是否沒問題。本件糾紛的領隊未能於出發前及時檢查並發現機票的失誤，以致錯失補救的良機，事情發生後，可能在急忙中生錯，又將小君由倫敦至香港的機票帶走，致使小君無法趕搭下一班機至倫敦會合而多留滯國外一天，不管是丙旅行社或領隊的疏忽，丙旅行社都應負責，依據雙方所簽定的國外旅遊契約書第24條（因旅行社之過失致旅客留滯國外）「因可歸責於乙方之事由，致甲方留滯國外時，甲方於留滯期間所支出之食宿或其他必要費用，應由乙方全額負擔，乙方並應儘速依預定旅程安排旅遊活動或安排甲方返國，並賠償甲方依旅遊費用總額除以全部旅遊日數乘以滯留日數計算之違約金」，因此丙旅行社於調處會時同意依上述契約處理，賠償旅客小君〔（團費／天數）×留滯一天〕的違約金，是於法有據。另外如國際電話費用也屬於上述契約「其他必要費用」，應由丙旅行社負擔，本件烏龍事件，最後小君是平安回來，雙方也依契約精神圓滿解決，但這件糾紛也再次提醒領隊朋友們，出發前務必確實檢查全團護照、簽證及全程機票，避免團體出發後出狀況，給自己出難題，萬一不幸發生小君的情況，也切記要將旅客後段所需的機票及證件交付旅客，才不致擴大損害。

資料來源：品質保障協會。

第六節　購物問題

　　出國旅行，購物是必要之活動，帶當地產品回家給親朋好友分享是許多亞洲國家人民之習俗，此外有些遊客也喜歡討價還價之樂趣。現今臺灣團因旅行社採價格競爭，許多團要求旅客必須參與購物行程或參加自費行程，藉購物佣金來彌補低團費的損失，此情況以東南亞團及大陸團最嚴重（當地導遊標團以求取帶團賺佣金），團員中如有小孩或學生，他們有時會被要求補未購物差價。如果旅客不買或購物不多，當地導遊會給旅客

臉色看或口出惡言，由於購物時間過長，超過一小時以上，排擠其他正常旅遊時間，旅遊品質下降，增加旅遊糾紛案例。有不少旅行團要求旅客早起，只因有安排購物行程。韓國團一定會安排買人參及泡菜，外加照相小弟推銷相片；大陸團以安排珠寶店、茶葉、絲綢及玉器四個購物站為主，有些會推銷當地特產酒；歐洲團買名牌包或當地特產；日本團旅客購物壓力較小，除了上藥品及化妝／保養品一站外，Through Guide通常會在車上推銷當地特產，請遊客預先登記後在機場拿貨。不論是多少購物行程，或是遊客事先計畫要買之產品，領隊或是導遊在介紹產品時，應該以公正、合理的心態來處理，不可哄抬價錢，強迫旅客購物或參加自費行程，造成旅客的客訴。

根據研究資料顯示，許多團體遊客並不會仔細閱讀旅遊說明手冊，也不知有購物站須進入，領隊須於行前詳細告知，避免遊客心理落差大，引發抱怨。此外領隊須提醒導遊注意購物時間之安排，避免過久。研究又發現，團體遊客比一般自由行遊客花更多錢在購物上，許多團體遊客因受到導遊和領隊的鼓吹、購物店氣氛及同團團員的影響，購買許多他們事先沒有要買的產品，許多人回國後都會後悔，若買到瑕疵品或劣質品更生氣。根據作者研究發現，大陸導遊常用下列方式來推銷購物店產品：

1. 良好的服務品質來贏得遊客信任。
2. 使用名人或政府保證來背書。
3. 絕對比較便宜，不買可惜，不滿意可寄回退貨。
4. 購買此產品的好處，尤其是以健康為訴求。
5. 贊助公益事業嘉惠弱勢。
6. 提供小惠，如免費食物或加菜爭取旅客認同感。
7. 言語懇求爭取同情心，訴說導遊／司機的工作困境。

在國外購物人生地不熟，容易買到瑕疵品。政府為了保障消費者權益，於旅遊契約書第32條有關國外購物規定「為顧及旅客之購物方便，

乙方如安排甲方購買禮品時,應於本契約第3條所列行程中預先載明,所購物品有貨價與品質不相當或瑕疵時,甲方得於受領所購物品後一個月內請求乙方協助處理。乙方不得以任何理由或名義要求甲方代為攜帶物品返國。」

　　為了國人出國旅行安全,外交部領務局特編印《出國旅行安全實用手冊》,旅客可至該局大廳、該局各分支機構、臺灣桃園國際機場取得,亦可直接從該局網站下載。該冊子除了提供國人有關行前準備、旅途安全的資訊,也彙整了近年來國外常見的偷、搶、騙案例及防範之道,頗具參考價值。國人在出發前應對旅遊目的地的狀況有所掌握,充分準備好所需藥品、衣物,確認相關證件及到期日。國人如遇緊急事件勿驚慌,應毫不猶豫立即聯絡最近的駐外館處尋求協助,或透過國內親友與「外交部緊急聯絡中心」聯繫,該中心設有「旅外國人緊急服務專線」,電話為0800-085-095(國內免付費,海外付費請撥當地國國際碼+886-800-085-095),二十四小時均有專人接聽服務。該中心另設有「旅外國人急難救助全球免付費專線」電話800-0885-0885,僅能自國外撥打,且因電信技術問題,目前僅適用日、美、加、澳、英、法、德、比、荷等二十二國家或地區,詳細資訊及撥打方式請參考外交部領務局出國資訊專頁(www.boca.gov.tw→出國旅遊資訊→旅外國人急難救助→旅外國人急難救助全球免付費專線)。另外,國人亦可向機場服務臺索取由外交部印製的「旅外國人急難救助卡」,上有洽請協助的中文及英文對照語句、我國駐外館處緊急聯絡電話、「外交部緊急聯絡中心」專線電話等,以協助不諳外語的國人方便出國旅遊,如遭遇當地境管單位或海關拒絕入境,或緊急救難時,可持「旅外國人急難救助卡」洽請當地境管、海關官員或其他人士提供中文翻譯或通知我國駐外館處提供協助。

丟臉丟到國外去

　　有民眾向《蘋果》爆料，XX旅行社帶的一團日本團，有團員瘋狂網購，訂了55件包裹指定送到入住的東京MM飯店，讓飯店很困擾，遊覽車也變貨車，實在「丟臉、沒水準」。XX旅行社證實確有此事，已向日本飯店道歉。當事人還是中部某大學觀光系教授。熟悉內情人士向記者透露，55箱包裹送到飯店時，引發日本飯店不快，不知情的領隊也嚇了一跳。XX旅行社低調說，此為旅客個人行為，已向飯店致歉，當地遊覽車裝不下，和超重的行李會請旅客自行處理和付費。（李姿慧／臺北報導）

　　但當事親友出面PO說，事情原委並非如此，他的親友在出發前就有請住在日本東京的親戚致電飯店，告知會在某日入住可否代收Amazon訂購的商品，飯店同意且表示只要提供團號就可以提供服務，入住當天，飯店希望能清點物品以免遺漏，因在大廳不方便，所以希望訂購代表人和可以日文溝通的導遊到31樓的空房間去清點，導遊就開始不爽。當事親友說，這55件商品是親友團的33人一起訂購，除下來每個人也只有1.67件，且其中多數都是小型民生用品，並不是什麼大型的電器用品，也不是高單價的物品，最重的物品是米果。這一爆料，親友回臺過海關遭到盤查，連海關人員都覺得大驚小怪，對於導遊疑似公布他人資訊並且誤導輿論風向，造成其家人困擾及上了新聞，他表示非常不滿。當事親友接受《蘋果》電訪時表示，民眾到國外旅遊，不一定完全瞭解當地的民情風俗，帶團的導遊應該是飯店業者與旅客之間的橋樑，好的導遊應該是建議客人怎麼做比較好，達到雙贏，不應該洩露旅客個資，刻意誤導資訊，以公審的方式來處理這件事。（生活中心／臺北報導）

資料來源：《蘋果日報》，2015年8月2日。

Chapter 6

國際禮儀

歐洲酒店業評選　日本人最有禮，法國人最傲慢

　　英國著名旅遊網站Expedia訪問了一萬五千名歐洲酒店業人士，調查他們對各國遊客表現的意見，結果日本遊客被評為整潔及有禮貌，獲選為全球最佳遊客，得票超越排第二位的美國人35%，而第三位的瑞士遊客被形容為文靜和為人設想。全球最差遊客是以傲慢見稱的法國人，他們被指拒絕講當地語言、吝嗇打賞和粗魯無禮，故取代英國人成為酒店業人士眼中「最難伺候」的旅客。而僅次於法國人的最差旅客依次為印度人、中國人、俄羅斯人和英國人。另外，美國遊客被評為衣著品味最差，德國遊客則被指付小費時最吝嗇；衣著品位最佳的遊客是義大利人，其次是法國人和西班牙人。

　　中國遊客最難以服侍，部分中國遊客「不拘小節」，令人尷尬。法國旅遊局北京辦事處的工作人員湯瑪斯說，最難服侍的遊客要屬中國人。法國的酒店一般不供應開水，而且有些三星級酒店沒有空調，經常有中國遊客向酒店服務員發洩不滿，而且對服務員不禮貌。他在巴黎大街常常見到一些中國遊客只顧留影，不聽導遊介紹，而中國遊客不僅在別人拍照時擋住他們的鏡頭，而且長時間占用景點，偷偷在禁止拍照的地方拍照。

　　中國領隊李小姐一次帶團去泰國，一般飛機廣播是沒有中文的，但那次航程竟然用中文廣播了三次，「各位乘客，耳機是不能過泰國海關的，請大家不要把飛機上的耳機帶下去。」第二和第三次廣播分別要求乘客不要把毛毯以及餐具帶走，但下機時居然真有中國遊客把餐具藏起來了。另一次，一個二十多歲的女子只穿內衣就下海游泳，更離譜的是，一個二十多歲的男子就在海邊餐廳脫掉衣服換泳衣。

　　另一名領隊帶老人團去澳洲，清晨四點多，整個酒店都被吵醒，原來十幾位老人在大廳練功。當時酒店職員很緊張，以為中國人要抗議或示威，立即報警。等領隊下來才知道虛驚一場，原來由於酒店旁沒有空

地，老人只好在大廳練起太極拳。

　　日本人獲選為全球最佳遊客，究竟他們有多好？且看一名曾經留學德國的中國人對日本旅客有何觀感：「留學德國期間，在歐洲遊覽名勝古蹟時，常常可以看到成群結隊的日本遊客。一次在希臘旅行時，我到一座古代露天圓形劇場去看音樂劇。當時是盛夏，許多人買了冷飲和水果帶進場內，邊吃邊看。演出結束後，所有的日本遊客都很自然地掏出一個小袋子，撿起自己座位四周的果皮、飲料瓶等垃圾放進去，然後拿著袋子離場。由於日本人都坐在一起，更讓人明顯感覺到場內『涇渭分明』：日本遊客坐過的地方乾乾淨淨，而其他遊客坐過的地方則滿地垃圾，又髒又亂。」「而這並非一個特例，在柏林或歐洲的其他一些城市裡，我注意到，日本人講話時都很注意音量，在公眾場合很少大聲喧譁；不小心有身體輕微碰撞時，日本人總會非常歉意地連連鞠躬說：I am sorry。」

　　領隊與導遊的工作，一個是帶領國人赴海外，當然也應該讓國人對海外的一些基本禮儀或禁忌有所認識，避免出現冒犯當地居民或貽笑大方的狀況，至於導遊必須面對許多來自世界各地的旅客，也必須瞭解各國禮儀及風俗習性，避免造成不必要的困擾，如在公共場合，要避免擤鼻涕，這被視為是無禮的。以下是常接觸各個國家的基本禮儀及風俗禁忌。

第一節　亞洲國家的禮儀及風俗禁忌

　　亞洲各國的相關禮儀及風俗習慣與臺灣不盡相同，即使同為亞洲國家，仍然有許多我們須學習的地方，尤其是印度與回教文化，國人接觸少，容易冒犯他們。

一、日本

在日本如果要送禮，要避免「4」或是「9」這兩個數字，例如4件禮盒，或是4個蘋果。日本溫泉浴盛行，於飯店進入公共浴池，一定要先把自己沖洗乾淨方能進入浴池，不可將肥皂、毛巾放入浴池。如果到廁所的話，日本人會有廁所專用的拖鞋，使用完之後，記得不要把廁所專用拖鞋穿回到座位上，不然很失禮，使用過衛生紙（非紙巾）一般也都是直接丟入馬桶沖掉即可。進入日本人家中，脫下自己的鞋子後，要換上主人為您準備的拖鞋。

如到日本家庭或在餐廳用餐時，可換穿日本和服及日式拖鞋，男子盤腿而坐，女子則要跪坐而食，享用合菜時，應該使用公筷。如果自己的筷子已經使用了，則需用反端夾菜。日本使用筷子有「忌八筷」的習俗，就是不能舔筷、迷筷、移筷、扭筷、插筷、掏筷、跨筷、剔筷。切記不能把筷子垂直插在米飯裡，這一部分跟臺灣的風俗倒有相似之處。受邀請吃飯時不要只吃一碗飯，否則就會被視為賓主無緣。

日本人在使用筷子上的八忌

第一忌「舔筷」：顧名思義用舌頭舔筷子。

第二忌「迷筷」：手拿筷子，在餐桌上四處尋游，拿不定吃什麼。

第三忌「移筷」：動一個菜後又動一個菜，不吃飯光吃菜。

第四忌「扭筷」：扭轉筷子，用舌頭舔上面飯粒。

第五忌「插筷」：將筷子插在飯上。

第六忌「掏筷」：將菜從中間掏開，扒弄著吃。

第七忌「跨筷」：把筷子騎在碗、碟上面。

第八忌「剔筷」：將筷子當牙籤剔牙。

在日本旅行時，常有很多機會吃壽司。如果需要沾醬油，不要倒過多的醬油在碟子裡，會被認為沒有禮貌，若壽司本身已經有芥末了，不要把芥末放在醬油裡。至於吃拉麵，發出聲音是被允許的。在吃米飯料理或是咖哩飯，多用大湯匙來吃。如果要吃炸豆腐或天婦羅，就要用筷子分成小塊來吃。用餐時，要把餐點用完，才合宜。在日本如飲用酒精性飲料，必須先看對方是否見底，並幫忙斟酒才可以為自己倒酒。

日本人在交際應酬時非常在意穿著，如在商務往來及對外場合中男士多穿西服，女士則以套裝居多，以下是日本人對衣著上的重點要求：

1.必須整齊清潔，不可以過於隨便，例如穿夾腳拖鞋、背心。
2.脫下鞋子時，鞋子要朝外擺放整齊。
3.拜訪日本人時，如需要脫去大衣懸掛或是外衣，都應該徵求主人同意。
4.參加重要節慶，不論天氣多麼熱，都要穿著正式服裝。

習俗及禁忌：

1.櫻花被視為國花，是日本人的最愛，須予以尊重；荷花一般是用於喪葬活動，不可當作致贈的禮物。至於菊花，因為是日本皇室的象徵，所以也不可以拿來餽贈。
2.不可將盆花和帶有泥土的花送給病人，因為意味著病久不癒。
3.日本人大都喜歡白色和黃色，討厭綠色和紫色。
4.吸菸者，不喜歡別人向他敬菸，自己也不會向他人敬菸。

二、韓國

在韓國旅遊時，遇到韓國友人，如果遇到須握手，使用雙手握手，婦女和男性是不會握手的，只會點頭或者鞠躬。傳統觀念是「右尊左卑」，因而用左手拿杯子或取酒被認為是不禮貌的。和韓國長輩用餐時不

可先動筷子，也不可用筷子對著人指點。與長輩一起用餐時，等長輩放下湯匙和筷子以後再放下。用餐時，韓國習慣把飯碗置於桌上，不用拿起來，但因基本上都是不鏽鋼製品，相當燙，所以一般旅客也不會將它舉起，至於筷子也都是扁扁的不鏽鋼製品。韓國人在用餐時並無使用公筷母匙的習慣。用餐時不要出聲音，也不要讓匙和筷碰到碗而發出聲音，用餐須與別人統一步調。韓國人收禮物時必定要用雙手接禮物，但不可以當著客人的面打開（與西方不同）。送禮不宜送香菸，但是酒是送給韓國男人最好的禮品，但不能送酒給婦女。

三、回教及印度教國家

回教及印度教國家，左手被認為是不潔的。在日常生活的交換東西或者握手，都要避免使用左手，以免被認為是不尊重對方。碰觸他人的頭也常常被視為是不禮貌的。因為他們把頭部視為是身體最重要的地方，小朋友的頭更被認為是神靈停留的地方。印度的女人是完全不喝含酒精的飲料的。回教徒不可以吃豬肉，也不可以喝含酒精的飲料。遇到齋戒月時，從日出到日落皆禁止進食。印度有「牛的王國」之稱，與尼泊爾一樣，牛是神聖不可侵犯的動物。印尼雖然大部分都是回教徒，但是峇里島人多數信奉印度教，因此在印度教新年當天，全島各項活動皆停止，甚至取消部分國內班機；在東南亞的少數民族認為照相或閃光燈是攝人靈魂的器具，拍照前最好能先徵得當地人同意。

在回教國家，回教徒有三件事情是絕對不可以做的：

1.賭博與喝酒。

2.行乞。

3.吃豬肉或是吃沒有魚鱗的魚。

每天必做的事情含一天五次對麥加膜拜。吃飯時只能夠用右手抓食

入口，因為左手是被視為不潔的。進入清真寺必須脫鞋，非教徒必須先得到寺方的准許才可進入，對於正在寺中祈禱的教徒，不拍攝他們祈禱的照片，更不能由前方穿過。對於回教女子必須給予相當敬重，不可以隨意對回教女性拍照、搭訕，至於前往旅遊的女性遊客，應該避免穿著過於清涼的衣物。

四、泰國

和尚在泰國相當受到尊重，女性不可觸摸和尚，所以當女性信徒要供奉獻品時，必須將物品擺在和尚拿得到的地方，再由和尚間接收下。泰國人認為全身上卜最神聖的地方就是頭部，看到可愛的小孩，千萬不要做出摸頭的舉動，對方會相當生氣。進入泰國寺廟要注意服裝儀容，女性遊客進入寺廟的時候，不可穿著暴露涼快的衣服，如果是短褲短裙，廟方會希望圍上一條沙龍，當成長裙來看待，到寺廟要脫鞋。泰國人送禮時，不送手帕，表示悲傷；不送鏡子，表示罵人；不送鞋子，表示分開或離別。泰國人視紫色為禁忌顏色，代表寡婦或鰥夫，也不喜歡黑色的顏色，它代表死亡，所以送禮時避免這兩種顏色的禮物。泰國是君主立憲制國家，仍然保有國王，人民非常崇拜國王，不可批評國王或王室，會被視為犯罪的行為。泰國人不在屋內戴帽子。

第二節　歐洲各國的禮儀及風俗禁忌

禮儀是由習俗演變而來，雖然我們可以從電視等媒體瞭解到歐美各國的文化禮儀，但未必有實際接觸的經驗。如今國人出國到歐美等國家比過去更頻繁，英語是共通語言，語言隔閡不再是主要障礙，人與人間實際接觸比以前頻繁，為了避免犯錯，瞭解他們的生活禮儀以及風俗禁忌有其

必要性。

一、英國

傳統上英國可以說是相當重視禮儀的國家，他們的穿著以簡單隆重，顏色以深色系列為主。相當重視時間觀念，在應邀參加宴會、業務洽談會必須準時，否則被視為失禮。如果請英國人吃飯，必須提前通知以示尊重，不能臨時邀請。重視禮節，進出會主動開門，女士和老人優先，相當尊重女性，常常將請、謝謝、對不起掛在嘴邊。

在英國「13」及「3」這兩個數字是忌諱，與英國人談話時翹起二郎腿是禁忌，也不能把手插入衣袋裡。菊花、玫瑰花都可以贈送給親朋好友，但百合花要留意，因為百合花意味著死亡。

二、法國

法國人講究氣氛，著重羅曼蒂克。認為黃色的花是不忠誠的表現，忌送香水和化妝品給女性，因為它有過分親熱和圖謀不軌之嫌。法國人喜歡行親吻禮，法國是世界上最早公開行親吻禮的國家。父母子女之間是親臉、額頭；兄弟姐妹平輩是貼面頰，只有情人之間才是嘴對嘴地親吻。一般來講，與法國人擁抱親吻時，也只是貼臉頰。西方人見面或離開時習慣行親吻禮，一般性的親吻禮節有：

1.單邊臉頰的親吻，一般的異性朋友間可親吻右臉頰。
2.歐洲式的雙頰親吻，只限親密朋友。
3.額頭上的親吻，如父母親吻孩子。
4.空中親吻，通常是同性間貼面頰，然後空中親吻。

三、德國與奧地利

奧國和德國人待人熱情、好客、態度誠實。德國人和奧國人也相當紳士作風。在宴會上，女士離開和返回餐桌時，男士要站起來以示禮貌。奧國和德國人不喜歡陌生人去摸小孩的頭或者臉，更不能隨便給小孩食物。當大人為他們小孩介紹和你認識時，他們會主動伸出小手與你握手問候。

德國與奧地利人也非常喜歡養寵物，如狗和貓。法律規定養狗的人每天至少要帶狗到戶外遛三次。大部分人都養的是個頭較大的並經過訓練的名貴狗，因此，誇獎他們的寵物也是一種禮貌。

四、南歐各國

一般來說南歐人相當熱情，也較不拘小節，但還是要注意一些基本的歐洲禮節，以下是南歐各國的一些基本需要注意的事項：

(一)義大利

義大利人時間觀念不強，大概是所有南歐國家的通病吧！講話時手勢動作非常豐富，例如：用食指頂住臉頰來回轉動，意為好吃；豎起食指來回擺動表示不是；五指併攏，手心向下，對著胃部來回轉動，表示飢餓；用食指側面碰擊額頭，表示罵人笨蛋。一般來說講話也為大聲，不喜歡排隊，時而可見插隊的狀況出現。

(二)西班牙及葡萄牙

西班牙與葡萄牙是兩個在禮儀上相當類似的國家，目前國內鮮少有前往葡萄牙的團體，但西班牙很多。西班牙與葡萄牙人用餐時間相當晚，尤其是夏天，九點用餐是相當常見的情況，如果領隊計畫帶旅客前往

使用當地風味餐，必須與店家特別要求提早使用，或是告知旅客，必須較晚吃飯，希望旅客可以入境隨俗。在西班牙也時常可以看見女士使用扇子的景象，如果發現女士不停的搧動扇子，其實那是離我遠一點的意思。其實西班牙本身也是相對比較保守的國家，所以在公共場合不會出現當街接吻的畫面，但是親臉頰倒是一般常見的禮儀。在西班牙吃燉飯一般來說米粒吃起來會有一點硬硬的狀況，那並不是沒煮熟，因為在西班牙如果將米完全煮爛，就等於是煮壞的意思。

(三)希臘

希臘人認為招手和擺手的動作是蔑視人的行為，手離對方的臉越近則侮辱性越強，也不可以久久地凝視他人，那帶有不懷好意的意思。晚餐時間與義大利、西班牙、葡萄牙等南歐國家一樣，非常的晚，人民基本上是相當友善的，基本禮節與西歐各國其實都相當雷同，但是希臘人不喜歡貓，這一點跟英國人或是其他西歐各國的人不一樣。

五、俄羅斯

與印度或回教國家人一樣，不可以用左手碰觸或是傳遞食物，因為俄羅斯人認為左邊主凶，右邊主吉。數目方面，俄羅斯人最偏愛「7」，跟我們所認知的Lucky 7是一樣的。與西方國家一樣對於星期五或是數字「13」都是十分忌諱的。俄羅斯人最喜歡太陽花。當俄羅斯人將手放在喉部，一般表示已經吃飽。與俄羅斯人初次見面一般是握手即可，如果是好朋友或是舊識就會來個大擁抱。拜訪俄羅斯人家裡時，進門之後須立即地脫下外套、手套、帽子和墨鏡，這是一種禮貌。俄羅斯人給來訪的朋友麵包和鹽是表示禮遇，訪客應該要收下來。

第三節　一般國際禮儀

觀光是和平的工業，良好的舉止與互動可以促進人與人、國與國之間的和諧相處。我們所謂的國際禮儀（international etiquette）基本上是根據西方文明國家傳統習俗演化而成。但各國禮儀有所不同，入境隨俗是非常重要的，旅行時除了必須瞭解當地禮儀外也需注意一般性的食、衣、住、行禮貌，避免被人瞧不起。

一、食

在西方，所謂「soft drink」是指不含酒精飲料，而「hard drink」則是指含酒精飲料。西餐禮儀中，吃帶皮香蕉必須用刀叉剝皮切塊食用。西餐有分幾道菜，主菜英文為the entrée或Main course。吃西餐時，酒杯與水杯置於餐盤右前方，麵包盤則置於餐盤左前方。各式樣叉子放在餐盤左邊，其餘刀子與湯匙放在餐盤右邊，餐具由外而內依序使用。右手持刀左手持叉，切肉時由左下方開始切起，切一塊吃一塊，不可一次全切完。喝湯暫停時不將湯匙置碗內，進餐途中休息時須將刀叉成八字形擺放在盤上，用餐完畢將刀叉橫放於餐盤上與桌緣成30度角，握把向右、叉齒向上、刀口向自己。餐巾不可向圍兜掛在胸前，用餐巾四角擦嘴，不可拿來擦汗。中途需離席時將餐巾置放於椅背上，用餐完畢將餐巾放在餐桌左手邊。女性若攜帶皮包前往西餐廳用餐，入座後皮包應放在身後與椅背之間。

吃西餐若搭配葡萄酒，一般是白酒配白肉，例如海鮮類食物，白葡萄酒酸味可去腥味，紅葡萄酒帶苦澀可去油膩，適合配紅肉。飲用葡萄酒時，以拇指、食指捏住杯柱，避免影響酒溫，可輕輕搖晃酒杯，讓酒液在杯中旋轉，散發酒香。用餐時應以食物就口，勿以口就食物。麵包不可

大口咬，應撕成小片放入口中。用餐食物大聲講話，喝湯時不可發生聲音，口內若有魚刺、骨刺或是其他異物，以握拳姿勢將異物吐入拳中，切忌直接吐掉，必要時可以離席前往洗手間處理。欲取用調味品時應請鄰座客人傳遞，勿越過他人拿取。不宜在餐桌補妝及剔牙。

二、衣

大禮服（Swallow Tail or Tail Coat or White Tie）是晚間最正式場合穿著，如國宴、隆重晚宴、觀劇等。上衣及長褲用黑色毛料。上裝前襬齊腰剪平，後襬裁成燕子尾巴形，故稱燕尾服。用白領結，白色硬胸式或百葉式襯衫，硬領而摺角。小晚禮服（Tuxedo or Black Tie or Dinner Coat）為晚間集會最常用之禮服，上裝通常為黑色，夏季則多採用白色，是為白色小晚禮服。褲子均用黑色，白色硬胸式或百葉式襯衫，須搭配黑色橫領結，黑襪子，黑皮鞋。一般正式場合以白（淺）色長袖襯衫（非短袖）配合深色長褲與黑色襪子，不可穿花色或白色襪子。場合進行中西裝不宜脫下，西裝口袋為裝飾用，勿裝任何東西，口袋蓋應外翻。適度化妝是女性出席正式場合之禮儀，但避免香氣過於逼人。正式場合宜搭配高跟鞋，不宜著平底鞋、涼鞋或矮跟鞋，白天不宜穿亮麗有金銀色亮片皮鞋。西方禮俗女士若穿露趾鞋則不著絲襪。

三、住

住宿旅館時，如希望不受打擾，可以在門外手把上掛著Do Not Disturb的牌子。旅館內切忌穿睡衣或拖鞋串門子或在公共場合走動，勿站在走廊上聊天。領隊於公共場合講話或分配房號時聲音應放低，並阻止小孩跑動或大聲嬉笑。不可在床上抽菸或使用危險電器，如炊煮食物。儘量保持房內及洗手間整潔。淋浴時止滑墊置放入浴缸內，應將腳踏墊鋪在地

板上，浴簾拉上置於缸內，以免濺濕地板。若有洗衣服，以晾在浴室為宜，夜間可置於冷氣出風口。現金、貴重物品及文件可放入保險箱。若安排於房內用餐，應給送餐服務生小費。退房時應準時，須將鑰匙交給櫃檯，不要吝於留小費，但不可順手牽羊拿走菸灰缸、衣架、拖鞋、浴巾等。

四、行

介紹男女相互認識時，應先將男士介紹給女士。男女同行，男左女右為原則。走路行進間當兩位男士與一位女士同行時，應讓女士走在中間。由主人駕駛之小汽車，以前座右側為尊。上樓時，若與長者同行，應禮讓長者先行，下樓時則應走在長者之前面。進入歌劇院，男士先行，便於驗票與尋覓座位。進出電梯應禮讓女士及老弱先行。協助老弱婦孺開門，開門時若後面有人跟行應拉住門以示禮貌。搭飛機時若有隨身大衣，可請空服員掛於後艙，艙內走動避免碰撞他人座椅，機內用餐須將座椅扶正，下機時應依照座位序碼先後下機，飛機未完全停止前勿解開安全帶離開座位。搭乘豪華郵輪時，須準備正式服裝，進入餐廳用餐必須衣著整齊，對船上服務生必須給小費。

Chapter 7

醫療常識

　　旅遊業是一個非常特殊的行業，經常要面對各種突發危機事件。旅遊危機一般分為兩大類：一類是由自然災害，如火災、地震、颱風等引發的突發事件；另一類則是由於人為因素引起的潛在危機或突發性事件，如遊樂設施故障或管理不力引發的公共安全事故。

　　2011年景區十大意外事件：

1. 貴州黔靈公園獼猴咬殘男嬰生殖器：唐先生夫婦攜年僅八個月的兒子小軍，來到黔靈山公園遊玩，行至麒麟洞至動物園的山道時，在給小軍換尿濕的外褲時，一隻猴子突然躍出，抓下孩子一個睪丸和半截生殖器，在遊客的驚嚇下逃跑，一位老人還撿到孩子的睪丸，但猴子又突然跑下來，從老人手中搶去睪丸，並塞到嘴裡大嚼後吞下。

2. 臺灣阿里山小火車翻車事故致五名大陸遊客罹難，百餘名大陸遊客不同程度受傷。

3. 四川海螺溝景區遊客食物中毒：遊客在食用海螺溝磨西鎮一家酒店提供的早餐後發現三十四名遊客、八名員工和員工小孩一人出現嘔吐、頭暈、心跳加快等癥狀，疑似食物中毒，其中一名女性廣州遊客病情嚴重，於送院後不久死亡。

4. 四川名山縣旅遊大巴墜崖，一死三十四傷。

5. 宜興竹海遊客乘坐的滑道小車在暴雨中失控衝出滑道致四死二十四傷。

6. 八名遊客在中國著名景區黃山遭遇雷擊。

7. 北京旅遊巴士在長城腳下，旅遊巴士從斜坡溜下撞倒輾死三名香港遊客。

8. 榕市市民自駕遊，小車墜入永泰景區水庫致三人死亡。

9. 廣州旅行社九寨溝遭嚴重車禍二十四名團及一死十三傷。

10. 貴州梵淨山金頂遭遇雷擊，三十四名遊客不同程度受傷。

資料來源：中華網旅遊（2011/12/19）。

　　出國旅行最擔心因水土不服或感染傳染病影響遊興，或危及自己或他人生命安全。

　　外國觀光客入境臺灣後帶團領隊如發現旅客有不適或疑似感染傳染病者，除應就近通報當地衛生主管機關處理，協助就醫，並應向觀光局通報。根據傳染病防治法規定，旅行業代表人、導遊或領隊人員發現疑似傳染病病人或其屍體，未經醫師診斷或檢驗者，應於二十四小時內通知當地主管機關。若發現疫情而未提供旅遊行程、旅客資料及通報，可依傳染病防治法規定處新臺幣一萬至十五萬元罰鍰。

第一節　海外常用醫療方式與常見疾病

　　瞭解病因，防止病情惡化，以及學習和運用急救技術，對領隊工作而言非常重要。領隊應攜帶緊急事故處理體系表、國內外救援機構或駐外機構地址、電話及旅客名冊等資料，其中旅客名冊中須載明旅客姓名、出生年月日、護照號碼（或身分證統一編號）、地址、血型。領隊於面對緊急事故時可透過OEA（Overseas Emergency Assistance）國際性救援中心獲得緊急救援的服務，目前國內此項服務係透過與保險公司、信用卡組織及一般大型跨國公司的簽約合作，提供保戶與持卡人海外救急的服務。

　　此外，旅客可購買旅行平安保險，依旅遊契約書規定，旅行業應告知旅客自行投保旅行平安保險。旅行業辦理旅客出國及國內旅遊業務時，應依規定投保責任保險。如未依規定投保者，於發生旅遊意外事故或不能履約之情形時，旅行社應以主管機關規定最低投保金額計算其應理賠金額之三倍賠償旅客。依旅行業管理規則第53條規定，責任保險最低投保金額及範圍至少如下：

1.每一旅遊團員意外死亡或殘廢（殘廢需依等級標準給付），新臺幣二百萬元。

2.每一旅客因意外事故所導致體傷之醫療費用，最高新臺幣三萬元。

3.旅客家屬前往處理善後，所必須支出之費用，新臺幣十萬元。

於意外事件發生時，處理程序是很重要的，領隊可採取CRISIS之緊急事故處理六部曲：

1.冷靜（C-Calm）：保持冷靜，藉機建立思考及反應模式。

2.報告（R-Report）：向各相關單位報告，例如警察局、航空公司、駐外單位、當地業者、銀行保險、旅行業等緊急救援單位。

3.文件（I-Identification）：取得各相關文件，例如報案文件、遺失證明、死亡診斷證明、各類收據等。

4.協助（S-Support）：向各個可能的人員尋求協助，例如旅館人員、海外華僑、駐外單位、航空公司、Local Guide、Local Agent、緊急救援單位等。

5.說明（I-Interpretation）：向客人做適當的說明，要控制、掌握客人行動及心態。

6.記錄（S-Sketch）：記錄事件處理過程，留下文字、影印資料、找尋佐證，以利後續查詢免除糾紛。

一、醫療方式

重要疾病，領隊不可任意提供藥品給患者，但可協助輕微不適。以下是幾項領隊或是導遊應該認識與瞭解的急救及一般減輕身體不適的方式：

(一)心肺復甦術

◆實施程序

實施心肺復甦術（CPR）的程序如下：

1. 確保環境安全：觀察及評估當時現場環境是否會對施救者或傷者構成危險，如有請先移除所有危險因素。若危險因素不能在短時間內移除（如火災等等），就應考慮是否把傷者移離危險的現場（盡可能不要移動傷者，除非是當傷者不作移動時會造成更大危險甚至身亡時才應該移動傷者）。

2. 檢查傷者清醒及反應程度：在傷者的雙耳呼叫及輕搖隻肩五至十秒以測試傷者的反應，如沒反應應找他人過來協助。

3. 暢通氣道：以按額托顎方法暢通氣道，即是一隻手按著傷者額部，另一隻手托著傷者顎骨向傷者項額方向推，目的是保持呼吸道通暢，同時觀看傷者口內有否異物，如有異物應立即清除。如懷疑傷者頭或頸部受傷，應以創傷推顎法暢通氣道，以免令脊髓神經受傷。

4. 檢查呼吸及脈搏和循環徵象：把面部貼近傷者口鼻以自身感覺和聆聽傷者有否呼吸，及留意傷者胸口有否起伏，同時檢查頸動脈。急救員應將食指和中指從傷者喉核向自身方向滑下約2.5公分，檢查呼吸及脈搏應在十秒之內完成。如傷者無呼吸及脈搏，應找他人報警及提取自動體外去顫器（AED），立即進行心外按摩30次比2次人工呼吸的程序。

心外按摩方法

救治者兩膝處於被救治者臥位體表水平，以中指沿著肋骨向上找出肋骨和胸骨相接處後，把食指放在胸骨上，用另一隻手掌根貼近食指及置於其胸骨上，接著把近下肢的手疊於胸骨上的手背上，貼腕翹指，傾前上身以髖關節作支點，隻臂伸直及垂直地以掌根向胸骨壓下4～5公分，然後放鬆，重複按30次，以至少每分鐘100次的按壓速率進行。

人工呼吸方法

用按於前額的一手拇指和食指夾閉被救治者雙鼻孔，另一隻手托起下顎並張開被救治者的嘴，深吸氣後，張口貼緊並包住被救治者的嘴，緩慢吹氣。吹氣時可見胸部抬起，吹氣畢，即從被救治者口部離開，張嘴鬆開鼻孔，隔五秒吹氣一次的方式進行人工呼吸。

◆注意事項

實施心肺復甦術應注意的事項：

1. 心外按摩時，患者需要平躺在地板或硬板上。
2. 心外按摩時，不宜對胃部施以持續性的壓力，以免造成嘔吐。
3. 手指不可壓於肋骨上，以免造成肋骨骨折。
4. 按摩時施力需平穩、規則不中斷，壓迫與鬆弛時間各半，不宜猛然加壓。
5. 心外按摩時施救者應跪下雙膝分開與肩同寬，肩膀應在患者胸部正上方，手肘伸直，垂直下壓於胸骨上。
6. 心肺復甦術開始後不可中斷。

(二)基本的穴道療法

旅客只是輕微的狀況，領隊或導遊只要不是做侵入性治療，在取得家屬或是同行有人同意後，做一般簡單的按摩、推壓，其實都是可以接受的範圍，如果是男領隊或是男導遊遇到女旅客，儘量不要碰觸身體，可以請女性旅客協助。以下是幾種簡易的方式：

1. 暈厥：可用拇指捏壓患者的合谷穴（虎口中）持續二至三分鐘，可望甦醒。旅程中發生團員昏迷，但軀體沒有受傷時，用前後抬法將團員運送就醫。

2.頭痛：一般的頭痛可以指引旅客自己用雙手食指分別按壓頭部雙側太陽穴，壓至脹痛並按順時針方向旋轉約二至三分鐘，頭痛便可減輕。

3.胃痛：用雙手拇指揉旅客的雙腿足三里穴（位於膝下三寸，脛骨外側一橫指處），待有痠麻脹感後持續三至五分鐘，胃痛可明顯減輕或消失。

4.血壓驟升：用大拇指從勞宮穴（握掌時中指尖抵掌處）開始按壓，再逐個按壓每個指尖，左右交替，按壓時保持心平氣和，呼吸均勻。

5.心絞痛：可用拇指甲掐旅客中指甲根部，讓其有明顯痛感，亦可一壓一放，持續三至五分鐘，並應急送醫院。

6.抽筋：立即用拇指和食指捏住上嘴脣的人中穴，持續用力捏二十至三十秒鐘後，抽筋的肌肉就可鬆弛，疼痛也隨之解除。

7.便秘：便秘者在上廁所時以左手中指壓左側天樞穴（位於肚臍旁開二寸處），至有明顯痠脹感即按住不動，堅持一分鐘左右，可望有便意，然後屏氣，增加腹壓，即可排便。

8.哮喘：用大拇指指端，在旅客一側魚際穴處用力向下按壓，並做左右方向按揉，三分鐘可見效。

9.鼻血：旅遊時有人偶然發生鼻出血，可迅速掐捏足跟（踝關節與跟骨之間凹陷處），左鼻孔出血掐捏右足跟，右鼻孔出血掐捏左足跟，便可止血。

10.吐血：用中指按壓內關穴（位於掌橫紋上二寸處，橈側腕屈肌腱與掌長肌腱之間）約一分鐘，至有痠脹感為度。

11.尿頻症：以腹正中線臍下三寸關元穴及臍下四寸中極穴，每晚睡前，仰臥床上，用食指、中指各按一個穴。堅持按揉，效果良好。

二、常見疾病

除了以上醫療小常識外，預防疾病感染也是應注意的，以下是常見的流行性疾病。

(一)黃熱病

◆流行地區

主要在非洲與中南美洲。主要是由帶有黃熱病病毒之蚊子叮咬而感染。潛伏期約三至六天。

◆症狀

發燒、冷顫、發燒、頭痛、背痛、全身肌肉痛、虛脫、噁心、嘔吐、出血等症狀，初期黃疸輕微，但會隨病程而漸明顯。當進入危險期，會出現出血徵候，如流鼻血、牙齦出血、吐血及黑便等，甚至出現肝臟及腎臟衰竭。

(二)流行性腦脊髓膜炎

◆流行地區

以非洲為主，貝南、布吉納法索、查德、中非共和國、衣索比亞、馬利、尼日、奈及利亞、喀麥隆、迦納等國家；中東地區，例如沙烏地阿拉伯等國家。來源是接觸到帶菌者的飛沫或鼻咽部分泌物而感染，潛伏期二至十天。

◆症狀

一般來講不明顯，但少數人會進展成嚴重侵襲性的菌血症或腦膜炎，一旦發病死亡率高。

(三)狂犬病

◆流行地區

除了我國、日本、英國、瑞典、冰島、澳洲、紐西蘭等國之外都是疫區。其傳染方式為病毒經患有狂犬病動物的唾液中隨著咬傷或舔舐皮膚傷口黏膜而感染。除貓、犬外，蝙蝠、猴子等哺乳類動物亦有可能帶病。因動物可能會舔牠們的腳，所以被爪子抓傷也是有危險，致死率幾乎達100％。

◆症狀

發熱、喉嚨痛、發冷、不適、厭食、嘔吐、呼吸困難、咳嗽、虛弱、焦慮、頭痛等；持續數天後，出現興奮及恐懼的表現，之後麻痺、吞嚥困難，咽喉部肌肉之痙攣，以致於引起恐水之現象（故又稱恐水症），隨後併有精神錯亂及抽搐等現象。

(四)瘧疾

◆流行地區

非洲撒哈拉沙漠以南、東南亞、大洋洲及中南美洲等熱帶、亞熱帶地區。來源是由感染瘧原蟲之瘧蚊叮咬人類而傳染，引起人類感染的瘧原蟲有四種：(1)間日瘧原蟲；(2)熱帶瘧原蟲；(3)卵型瘧原蟲；(4)三日瘧原蟲，混和感染亦常見。

◆症狀

為間歇性寒顫、發燒、出汗，可能也有頭痛、背痛、肌肉痛、噁心、嘔吐、下痢、咳嗽之症狀，嚴重者導致脾腫大、黃疸、休克、肝腎衰竭、肺水腫、急性腦病變及昏迷。預防方式為前往瘧疾感染危險地區時，應注意避免蚊蟲叮咬，若被蚊子叮咬次數愈多，罹病機會愈高，瘧疾的症狀也可能較嚴重。晚上外出時，應著淺色長袖、長褲衣物，裸露部位可擦防蚊藥膏或噴防蚊液。

(五)麻疹、腮腺炎、德國麻疹

◆流行地區

越南、日本等國。麻疹（Measles）、腮腺炎（Mumps）和德國麻疹（Rubella），三者都是急性、高傳染性的病毒性疾病，通常經由飛沫傳染。

◆症狀

麻疹感染後約十天會發高燒、咳嗽、結膜炎、鼻炎，且口腔的頰側黏膜會發現柯氏斑點，疹子最先出現在面頰及耳後，嚴重者併發中耳炎、肺炎或腦炎，導致耳聾或智力遲鈍，甚至死亡。德國麻疹若在懷孕早期受到感染，會導致流產、死胎或畸型。腮腺炎（俗稱「豬頭皮」）則好侵犯唾液腺，尤其是耳下腺，可出現發燒、頭痛、耳下腺腫大，有些會引起腦膜炎、腦炎或聽覺受損。

(六)A型肝炎

◆流行地區

東南亞、中國大陸、中南美洲、非洲等。傳染途徑主要為食入受到A型肝炎病毒汙染的食物或飲水，潛伏期二至六星期。

◆症狀

發燒、噁心、嘔吐、肚子不舒服與黃疸的症狀，臨床許多人感染後只有輕微的症狀或是一點症狀都沒有。一般而言，感染了A型肝炎大多數的病例會自然痊癒，不會變成慢性肝炎，但仍有少數病例會發生猛爆性肝炎，甚至死亡。

(七)霍亂

霍亂（Cholera）為世界衛生組織之檢疫傳染病之一，起源於印度恆河三角洲，十九世紀擴散至世界各地，目前為許多國家的地方流行病。霍

亂是一種急性腹瀉疾病，病發高峰期在夏季，能在數小時內造成腹瀉脫水甚至死亡。霍亂弧菌存在於水中，最常見的感染原因是食用被病人糞便汙染過的水，生食受霍亂弧菌汙染海域捕獲的海鮮也會導致感染。洗米水狀的糞便是霍亂的特徵，偶爾而伴有嘔吐、快速脫水。如果沒有補充水分與電解質，會造成休克。治療方式為補充水分與電解質，並以抗生素治療。預防的方法是應特別注意飲食衛生及個人衛生，路邊攤販賣的東西最好不要買，儘量吃熟食、熱食、喝瓶裝水及勤洗手。除了公共衛生的改善之外，到流行地區旅行前可以注射疫苗。霍亂疫苗在接種後之有效期間為六個月。

參考實用網站一覽表

1. 臺灣疾病管制局網址，http://www.cdc.gov.tw/rwd
 電話：(02) 2395-9025　防疫諮詢專線：1922
2. 臺大醫院旅遊醫學教育訓練中心，http://travelmedicine.org.tw/
 電話：(02) 2312-3456轉66010
3. 外交部領事事務局，http://www.boca.gov.tw/mp?mp=1
4. 美國疾病管制局，http://www.cdc.gov
5. 世界衛生組織，http://www.who.int/en/

第二節　其他旅遊常見之症狀及意外處理

一、旅遊常見之症狀

(一)時差

　　「時差」（jet lag）是指生理時鐘被打亂所引起的症狀。人體的生理時鐘會與自然的晝夜循環成同步化。但在跨越時區時，人體自然的生理時鐘會被打亂需要再重新調整，一般而言，平均每跨越一個時區需要一天的時間做調整。「西向東」飛行會使旅行者不容易在當地睡眠時間入睡，並且於隔天會難以起床，而「東向西」飛使旅行者起床時間特別早。通常「西向東」的飛行時差影響大於「東向西」的飛行。很多研究顯示，七成到九成不等的成年人有時差的症狀，其中三分之一到二分之一的人症狀嚴重影響日常生活。小孩與老年人的調節能力通常較差，但是嬰幼兒反而較不受影響。長途旅程時因壓力、睡眠狀況、過度飲酒及咖啡因都是惡化「時差症候群」的幫凶。

　　時差引發的症狀通常包括睡眠障礙、白天精神不濟、消化不良、渾身無力、無精打采、焦躁、注意力無法集中、認知及體能下降。這些症狀隨著時間逐漸消失，不會留下後遺症。如果沒有特別處理時差的症狀，一般需要四到六天調整睡眠才不至於在白天感到疲倦。如果症狀超過兩個禮拜就是不正常，需要尋求醫師的協助。時差是可以由藥物及非藥物的方法來緩解症狀，其方式包括：

1. 旅遊前逐漸調整作息與當地時間接近，例如出發前幾天調整以每天延後或提早起床時間。

2. 抵達目的地時採取高蛋白質早餐與高澱粉類晚餐（目前無大規模實驗證實但仍有多數文獻建議此做法），特殊體質（尤其是腎功能不全及糖尿病患者）須先與醫師討論，不宜自行採用。咖啡因可以幫

助提神及延後入睡時間，但有些人會有心悸、心律不整或「咖啡因戒斷頭痛」。

3.使用光療法。包括白天多接受陽光照射或攜帶隨身型光療儀器，在適當時間有助於調整時差。若往東飛可以在出發地的上午五時至十一時，往西飛在晚上十時至凌晨四時開房燈幫助調整生理時鐘。

4.抵達目的地採取激烈運動可以改善時差。

5.使用褪黑激素（Melatonin）。褪黑激素在美國及香港被歸類為食品而非藥物，但在很多歐洲國家及加拿大則是被管制或禁止的，甚至是違法的，所以攜帶前建議先確定當地的法規。

6.飛機內時間調整。若抵達目的地時間為早上，於機內需做適當休息；若抵達時間為晚上，於機內儘量不睡覺。

(二)曬傷

夏天旅遊須預防紫外線輻射，避免造成皮膚曬傷。皮膚曬傷包括UVA（波長315～400 nm）和UVB（280～315 nm）曝曬。UVA的穿透力最強，是造成皮膚老化（皮膚暗沉、皺紋）的主因。UVB的致癌性最強，通常在中午最強烈（上午十時至下午四時）。紫外線強度是以全球日光紫外線指數來表示，指在一天當中測到紫外線最強的十至三十分鐘的平均值。溫度及溼度會增加紫外線強度，沙灘、雪及水的光反射可增強紫外線輻射傷害20～100%。

曬傷臨床症狀通常是在陽光下曝曬約四小時後開始，在二十四至三十六小時呈現惡化，並在三至七天後恢復。輕度曬傷，皮膚會泛紅並感覺疼痛，嚴重則會紅腫並發生水泡、脫水。長期的陽光曝曬則會導致皮膚過早發生皺紋、皮膚老化，並增加罹患皮膚癌的危險。除了皮膚之外，眼睛也會因為長期暴露於陽光中而受傷，包括急性角膜炎、白內障、黃斑部病變而導致失明。

曬傷的預防，包括旅行者應該儘量避開中午的太陽（上午十點到下

午四點），外出時應多戴帽（注意頭部、耳朵、脖子及臉龐）、撐傘、戴太陽眼鏡、穿著深色且緊密編織的衣服（如牛仔服飾或防曬服飾），並使用防曬品以減少日光曝曬。防曬係數（Sun Protection Factor, SPF）可作為防曬品的分類，其數值代表該防曬品延長UVB導致皮膚曬紅、曬傷的時間，例如原本十分鐘會曬紅的人，使用SPF15的防曬品，可使皮膚被曬紅的時間延長十五倍，所以是一百五十分鐘。一般建議至少選擇SPF15以上並且具有防水功能之防曬品，可以避免因為出汗或水上活動而流失。SPF30可以過濾掉97%有害的紫外線，研究發現SPF大於40對於防曬保護沒有更多的益處。通常含防水功能的防曬乳可以在流汗或水上活動維持同樣保護力約六十至八十分鐘，所以若是游泳六小時應該至少擦防曬乳共四次。長時間曝曬太陽下，應至少每隔兩小時再擦一次。防蚊液會降低防曬品的效果，若同時使用應先擦防曬品，再噴防蚊液，並應增加防曬品使用頻率。

一旦曬傷疼痛，可以先使用止痛藥（Aspirin、Acetaminophen、NSAIDs等）以減輕皮膚疼痛、頭痛，並退燒。用冷敷（不要冰敷）並且多喝水以補充體液流失。曬傷部分可使用低劑量類固醇軟膏（例如0.5～1%的hydrocortisone cream等）或塗抹水性保溼凝膠（例如蘆薈等）來減少燒灼感和腫脹，並加快癒合。兩天後可以繼續冷泡澡及塗抹保濕乳。如果出現水泡，不要戳破以免延緩癒合並增加感染的危險性，可以使用紗布或繃帶覆蓋。如果水泡破裂，可以使用抗生素藥膏治療。

(三)腹瀉

腹瀉是旅遊意外最常見的症狀，通常在出遊一週內發生，但隨著病因不同，也有可能返家後仍在拉肚子。在熱帶、亞熱帶未開發或開發中國家發生腹瀉的機會最大。腹瀉的原因多是因為接觸了被病原菌汙染的食物或水，或是雙手不清潔帶入病菌所致（糞口感染）。旅行時預防的方法如下：

1. 慎選食物和水：選擇新鮮食材的熱食、熱飲、煮沸過的水（煮過五至十分鐘最保險），勿喝地下水、溪水、井水、自來水。

2. 儘量勿生食或食用未煮熟的肉類海鮮。

3. 勿食用無殺菌處理的乳製品（含冰淇淋）或加入冰塊、濃縮還原的果汁（水質不良）。

4. 天氣炎熱時常溫下的醬料與久置的食物少吃，可食用較乾的食物（如麵包）或是高滲透壓的食物，如果醬、糖漿，不需繁複處理的食物。

5. 選擇需要自行剝皮的水果，如香蕉、橘子、酪梨；不可剝皮的水果，如草莓、葡萄、小藍莓則自行洗淨後再食用（自助餐時少食用）。

6. 少吃路邊攤（尤其冰冷食物）、沙拉等食物。

7. 攜帶清潔用品，用餐前記得清洗雙手再進食。

8. 避免在骯髒的水域游泳或打赤腳。

9. 未曾感染A型肝炎者到開發中國家旅遊前先行注射A型肝炎疫苗，防範A型肝炎病毒感染。

腹瀉即一般所說的拉肚子，即一天之內排便的次數增加（通常一天四至五次），同時糞便量增加（尤其是水分），常伴隨腹痛、脹氣、發燒、噁心反胃等症狀，即腸胃發炎。因上吐下瀉非常不適，尤其發燒、腸絞痛更讓人旅行不方便。在天氣炎熱地區，年長者及年幼者須特別注意是否有脫水現象，若是口脣乾燥且有心悸、發燒、虛弱等狀況，應儘快補充水分和電解質，嚴重者還是先就醫治療。

腹瀉的病原菌以細菌最多（約占八成），其他包括病毒或是寄生蟲也有可能。細菌或是病毒感染通常潛伏期六至四十八小時，三至五天會緩解；寄生蟲感染則潛伏期較長，未治療症狀可能持續數個月之久。

輕微腹瀉多在一至兩天自行緩解，一週內痊癒，鮮少造成生命危險，但要記得補充體液，因為腹瀉流失大量水分和電解質。可飲用運動飲

料或準備電解質片調製電解質溶液，應避免咖啡、酒、乳製品及刺激性食物，補充體液要視情況分次少量補充，若是情況許可再慢慢增加食物的種類及分量，一開始建議清淡飲食，如白稀飯或是白吐司。若嚴重水瀉或腹瀉合併高燒或血便，應立即就醫。老人、孩童若是無法補充體液且有脫水徵兆，則需送醫處理，返國後若是持續的腹瀉，則需請醫師進一步診治是否有寄生蟲等感染。

(四)高山症

許多國內外知名的旅遊景點，都在一定的海拔高度以上，像是青藏鐵路，其整個行程有85％以上高於4,000公尺，中南美洲秘魯印加遺址所在的Cuzco城市亦高達約3,000公尺。在高海拔地區進行活動時，有可能會出現高山症，醫學上將高山症分為三種：急性高山症、高山腦水腫及高山肺水腫，後面兩種可以算是醫療上的嚴重高山症，可能迅速惡化甚至死亡。

過去的研究指出，在海拔高度1,500公尺以上就有可能發生高山症，而隨著高度越高，會出現症狀越嚴重，且高山症的發生與登高的速度有關，如搭機或鐵路由平地抵達高地，其風險便遠高於步行或是開車，後者讓身體有較多的適應時間。高山症主要就是因為在高海拔地區氧氣濃度較低，為了將氧氣送到重要的腦部以及肺部，必須使血管擴張才能增加血流量及供氧量，當血管擴張太快速時，便會造成水分快速跑出微血管而形成水腫。

因此，儘量緩慢的增加旅程的高度，讓身體有足夠的時間去適應氧氣濃度變化。一般建議在上升至3,000公尺前，最好能在1,500～2,500公尺高度住一晚，而在3,000公尺高度以上，每天增加以300～600公尺高度為限，每上升1,000公尺最好能休息一晚。此外，若能攜帶氧氣或加壓袋、避免劇烈的活動、適當保持體溫、不要吸菸及過量飲酒都會有幫助。在預防藥物方面，具有利尿作用的丹木斯（Diamox, Acetazolamide）被證實可

有效預防及降低急性高山症，若對磺胺類藥物過敏，也可使用類固醇來預防急性高山症。高山腦水腫則可考慮以類固醇來預防。至於高山肺水腫，可使用鈣離子阻斷劑等藥物。使用的時間，一般是建議上山前二十四小時開始服用。

　　急性高山症會出現頭痛、頭暈、噁心、嘔吐及虛弱至少一個以上的症狀。再發展到如呼吸困難、胸悶、活動力降低或心跳加速時，就可能是得了高山肺水腫。若是出現步態不穩、意識改變時，就可能是得到了高山腦水腫。若症狀改善不明顯，則最好立刻下山，儘量降低高度至較低海拔之處以改善症狀。若無法下山，可使用氧氣或加壓袋。要是症狀持續或甚至更加嚴重，則應該立刻就醫。

二、旅遊常見意外之處理

(一)燒燙傷

　　發生時立刻用流動的冷水沖三十分鐘以上，無法沖洗或浸泡部位則用冷敷，輕輕移除傷處的衣飾束縛，再以清潔或無菌的紗布敷蓋，保護傷口。嚴重者緊急送醫，預防休克。治療口訣為沖、脫、泡、蓋、送。但不可在傷處塗抹草藥、藥膏、醬油或沙拉油等，此類物品可能會造成傷口細菌感染，並加重燒傷深度。也不可弄破水泡，也不要剝除鬆離的皮膚或干擾傷處。為預防休克或急救處理，如果傷患的意識清楚可以供給冷開水或稀鹽水，以補充喪失的體液。

(二)觸電

　　先使自己絕緣，再切斷電源，將傷者衣服解開施以人工呼吸。

(三)蟲入耳

　　將耳朵向著亮光處，或把甘油滴入耳中，讓蟲自行爬出。

(四)異物入眼

不要揉擦該眼,可用乾淨紗布或手帕把它輕輕擦掉,亦可用生理食鹽水沖洗,如無法洗除,即刻送醫。

(五)食物中毒

先服用濃食鹽水使其全部吐出,再儘速送醫診治。

(六)誤吞異物

若是幼兒,立刻抱住幼兒頭部,保持頭比胸低的姿勢,同時拍背或壓胸,讓異物排出。

(七)魚刺

用餐中如發生魚刺哽入咽喉的狀況時,應試行咳出或夾出,否則應立即送醫。

(八)中暑

中暑的症狀為體溫高達41℃或更高,皮膚乾而發紅,可能有出汗,脈搏強而快,須將患者移至陰涼處仰臥,頭部墊高,鬆開衣領鈕扣,用冷水擦身,再送醫診治。

(九)瓦斯中毒

立即用毛巾掩住口鼻進入室內,關閉煤氣開關,打開門窗使空氣流通,若有患者應移至安全處,解開束縛衣物,若患者呼吸停止,施以人工呼吸。

(十)中風

中風之急救作法為當患者意識清醒時給予平躺,頭肩部微墊高,病

患若呼吸困難，可使其採半坐臥式姿勢，病患若已昏迷，可使其採復甦姿勢，若患者口中有分泌物流出，須使患者頭側一邊，須鬆解衣物並保暖。

(十一)休克

保持環境安靜，患者平躺，頭部稍低，寬解衣帶，勿著涼，如神志清醒，可給喝熱開水，必要時送醫診治。針對傷患鼻子出血的處置，則以冰毛巾冰敷鼻梁上方。

(十二)異物梗塞

當呼吸道異物梗塞，採取哈姆立克法（Heimlich，腹部壓擠法）急救時，將傷患平躺於地上，施救者　手握拳，拳頭之人拇指側與食指側（俗稱拳眼），對準患者肚臍及胸骨劍突之間，另一手握緊拳頭，快速往內往上擠按，使橫隔膜突然向上壓迫肺部以噴出阻塞氣管內之異物。或者站在患者背後腳成弓箭步，前腳置於患者雙腳間一手測量肚臍與胸窩，另一手握拳虎口向內置於肚臍上方，遠離劍突測量的手再握住另一手，兩手環抱患者腰部，往內往上擠按，直到氣道阻塞解除。

(十三)扭傷拉傷

傷處先予以冷敷，二十四小時後熱敷，抬高患肢，視其症狀必要時送醫診治。

(十四)車禍

旅途中發生車禍，導致旅客頭部外傷流血但意識清楚時，為防止病情惡化，宜採用平躺但頭肩部墊高姿勢。

第三節　動物意外傷害

出國旅行難免會到郊外地區，登山或行走於鄉間小徑，遇到蛇或遭受蜜蜂攻擊，有可能致命。若對有毒動物有基本認識，旅遊安全即多一層保障。

一、毒蛇咬傷

遭毒蛇咬傷時，處理步驟如下：

1.記下蛇的種類，保持鎮靜。

2.傷肢放低，盡可能的低於心臟位置。

3.將傷口毒血擠出，嘴巴如有傷口絕對不可用口吸出毒液。

4.傷口處上方約五公分處用手帕或是布巾綁緊，但不宜過緊，最好能容一指通過的空間。

5.清洗傷口。

當然在處理的過程當中就應該尋求其他旅客的協助，撥打救護單位前來協助。

(一)臺灣常見六種毒蛇

◆百步蛇（五步蛇）

臺灣地區常見毒蛇中體型最大，為出血性毒蛇。

特徵：體二側有列倒三角形具黑邊的深棕色斑。

咬傷症狀：患處疼痛、快速腫脹、瘀血、出血、產生水泡、血泡、其他器官出血。

◆赤尾鮐（竹仔蛇、赤尾青竹絲）

分布最廣且數量最多，咬傷率最高但致死率低，為出血性毒蛇。

特徵：整條蛇背面呈深綠色，腹部為淡黃綠色，尾端為磚紅色。

咬傷症狀：患處腫脹、疼痛、出血、起水泡。

◆龜殼花

咬傷率不亞於赤尾青竹絲，為出血性毒蛇。

特徵：體背中央有一行具黑邊的深色斑紋，上下相連且向左右彎曲呈波浪狀斑紋。

咬傷症狀：局部灼痛感、腫脹、出血、起水泡。

◆鎖鍊蛇（鎖蛇、七步紅）

相當少見，分布於東南山區，為一合併出血性與神經性毒蛇。臨床上則常出現出血症狀，毒性不亞於百步蛇。

特徵：體背部有三縱列具白邊的黑棕色橢圓型斑紋，彼此相間成鍊狀。受干擾時會發出嘶嘶聲。

咬傷症狀：局部腫脹、出血、皮下瘀血、溶血、易造成全身性出血與急性腎衰竭。

◆飯匙倩（眼鏡蛇）

為神經性毒蛇。

特徵：遇到敵人時頸部擴展，背面呈具黑點之白色帶狀斑紋有如眼鏡，且會有噴氣聲。

咬傷症狀：局部疼痛、腫脹、潰爛、全身性肌肉麻痺。

◆雨傘節（百節蛇）

為神經性毒蛇，毒性甚強，致死率最高。

特徵：黑白相間之橫帶，黑寬白窄。

咬傷症狀：昏昏欲睡、傷口不痛、快速導致呼吸衰竭、其他器官肌肉麻痺。

(二)預防及避免蛇咬傷

1.在長草區，建議旅客穿著皮靴或厚長褲，勿赤腳或僅穿著拖鞋。
2.勿空手伸入中空的原木或濃密的雜草堆中或翻動石塊，應該先拿竹棍敲擊，試探是否有蛇類或是昆蟲。
3.跨過石塊或木頭等物時，注意觀看是否有毒蛇棲息。
4.很多種蛇類都是游泳高手，避免在毒蛇常出沒的河川或湖區玩耍。

二、蜜蜂螫

　　蜂類螫傷在臺灣常見的有蜜蜂及胡蜂兩大類（科）。蜜蜂科的蜂類主賴植物花朵生存，為素食主義昆蟲。蜜蜂的刺針末端有倒鉤，一生只能叮一次，不似胡蜂無倒鉤可行多次攻擊。常見的蜜蜂科種類有西洋蜂、中國蜂、印度大蜂及印度小蜂等，蜜蜂類大多不會主動螫人（非洲蜂除外），除非受攻擊時才會群起攻擊人類，蜜蜂所含的毒素主要為Melittin，可造成局部螫傷部位的疼痛及破壞紅血球的通透性導致溶血反應。

　　胡蜂科的蜂類除食用花蜜外，亦攝食水果、小動物，因此為雜食性昆蟲。雌蜂的腹部末端有一根隱藏式伸縮的刺針，刺針的功能為產卵、鑽孔、穿刺食物及攻擊、注射毒液之用。胡蜂體色概為黃、黑相間、大顎宛如虎牙一般，故有虎頭蜂、黃蜂或大黃蜂之稱。胡蜂科的蜂類在臺灣較常見的有黑腹胡蜂、黃腰胡蜂、黃腳胡蜂、臺灣大胡蜂及臺灣姬胡蜂等，其中以黑腹胡蜂毒性最強，最易螫人致死。

　　胡蜂腹末有根螫針和毒腺相連，人們被大量螫刺之後，引起腎臟衰竭、呼吸衰竭及電解質異常，若未及時診治會有生命危險，因此在山野間活動應特別注意小心防範。胡蜂為社會群居生活，會以木質纖維拌著分泌物築成紙狀蜂巢於地上或樹上。牠們生性敏感，領域性強，在天乾物燥的秋天在蜂巢附近走動容易激怒牠們，於山野間行走應多加注意本身的安

全，若不幸遭到攻擊應以衣物或枝葉遮頭，迅速走避，萬一不幸被螫傷應儘速就醫。萬一不小心被螫到，用鑷子或針挑出蜂刺，勿用手去擠壓傷口的刺。蜂毒屬於微酸性，可使用氨水（尿液或蘇打水）敷於患部五至十分鐘，以中和毒液。可於局部施以冰敷以減輕腫疼痛，並送醫治療。預防蜜蜂螫，到郊外時儘量勿使用化妝品、香水；可穿戴白色衣帽（虎頭蜂討厭白色），著長袖、長褲；甜食容易招來覓食的蜂群，應妥善存放；接近蜂巢應保持安靜、鎮靜、快速離去；蜂螫後由於螫針前端帶有倒刺，可能連同腹部毒囊、毒腺一起自蜂體脫落斷在人的皮膚內，如不儘速拔除，螫針後方的肌肉能繼續進行反射收縮而將毒液繼續送入人體，一般蜂螫後三至十天該蜂即殉職死亡。蜂類螫人後會分泌一種物質稱為費洛蒙（Pheromone），以吸引後方之蜂群支援攻擊，因此螫針除去後需用清水沖淨，以洗掉費洛蒙，免得再吸引毒蜂攻擊。

(一)緊急處理過程

蜂螫傷過敏性反應的緊急處理過程：

1.將螫傷部位放低（比心臟低）。
2.如果螫在肢體上，用壓縮帶紮在螫傷部位的近端，以阻斷靜脈血流，但不影響動脈血流，壓縮帶的強度約以能夠擠進兩個指頭為限。
3.被螫咬後，因針刺仍在皮膚裡，可以指甲、刀片或信用卡輕輕的將刺刮去。不要用手去擠壓，因為毒囊可能仍在裡面，可能因此而擠入更多的毒液。
4.用冷敷以減輕疼痛和腫脹，但不要直接用冰塊放在傷口上面。
5.可以在傷口上塗上氨水或蘇打水。
6.若有呼吸困難，給予氧氣。
7.保持病患溫暖，如患者有休克現象，讓病患躺下，頭低腳高。
8.立即就近送醫院，到醫院後給予抗組織胺，另可給腎上腺素

（Epinephrine）行皮下注射，每次大概0.3～0.5cc.，必要時，二十至三十分鐘可以重複一次。

(二)蜂螫後之症狀

蜂螫後所產生的症狀可分為：一般反應、毒性反應及全身性過敏反應。

1.一般反應是指被螫部位出現紅腫、劇痛、發熱、瘀血等，局部症狀通常可持續一至三天，給予冰敷、止痛藥物、抗組織胺及消腫藥物治療即可。

2.毒性反應是指蜂毒造成體內溶血反應、橫紋肌溶解、電解質異常，進而形成全身性血管內凝血異常（DIC）及腎衰竭。除了給予支持性療法，尚需強迫利尿，必要時考慮血液透析或血漿置換術。

3.全身性過敏反應是經由免疫球蛋白E抗體反應所引發，具有過敏史者較易發生，一般人發生率約在0.15～3.9%，至於養蜂者則發生率可高達43%，蜂螫後二至三分鐘就可能發生，大部分在十五至二十分鐘內出現，亦可延至六小時才發生，常見症狀為眼皮浮腫、癢、蕁麻疹、咳、喘、血壓下降等，若進展成過敏性休克，則應積極實施高級心臟救命術，維持呼吸道暢通，給予腎上腺素注射及抗過敏藥物。

(三)其他注意事項

到底多少隻蜂螫才會致命呢？一般認為二十隻以上的胡蜂或五十隻以上的蜜蜂同時螫傷時，即可能產生全身性的毒性反應，但是若有過敏反應者，只要一、二隻蜂螫（或紅火蟻）產生的過敏性休克即可能致死。因此最好的方法即是避免被蜂螫，萬一被螫，症狀嚴重時應先以手機撥打112求救。下列事項提醒大家注意：

1.野外郊遊應避免穿著鮮豔衣服及噴灑香水、化妝品，以免招蜂引蝶，吸引蜂類攻擊。吃剩的果皮、飲料、食物應用袋子包好放入垃圾袋密封，以免招來蜂群。

2.當巡邏蜂在身旁飛來飛去時，表示牠已懷疑你是敵人，此時最好站立不動保持冷靜，巡邏蜂自然會離去，切忌突然閃避或揮打，否則巡邏蜂會以為你在攻擊牠，而發動反擊。

3.若遭到蜂類攻擊，最好用衣服包住頭並順著風的方向跑，以免蜂隻分泌的費洛蒙隨風飄散，吸引更多的蜂類飛來攻擊，並避免用衣物驅趕蜂群，以免造成強力氣流及陰影，使空中蜂群更易認清目標，吸引更大群蜂類攻擊。

（本節引用自國際健康厚生園區http://www.24drs.com/special_report/first_aid/0910_5_1.asp）

附　　錄

附錄一　臺灣地區與大陸地區人民關係條例法規重點整理

導遊應該要知道的臺灣地區與大陸地區人民關係條例法規（詳細內容請參閱觀光局網頁）

強制出境之事由：

進入臺灣地區之大陸地區人民，有下列情形之一者，治安機關得逕行強制出境，或限令其於十日內出境，逾限令出境期限仍未出境，內政部移民署得強制出境：

一、未經許可入境。

二、經許可入境，已逾停留、居留期限，或經撤銷、廢止停留、居留、定居許可。

三、從事與許可目的不符之活動或工作。

四、有事實足認為有犯罪行為。

五、有事實足認為有危害國家安全或社會安定之虞。

六、非經許可與臺灣地區之公務人員以任何形式進行涉及公權力或政治議題之協商。

內政部移民署於知悉前項大陸地區人民涉有刑事案件已進入司法程序者，於強制出境十日前，應通知司法機關。該等大陸地區人民除經依法羈押、拘提、管收或限制出境者外，內政部移民署得強制出境或限令出境。

內政部移民署於強制大陸地區人民出境前，應給予陳述意見之機會；強制已取得居留或定居許可之大陸地區人民出境前，並應召開審查會。但當事人有下列情形之一者，得不經審查會審查，逕行強制出境：

一、以書面聲明放棄陳述意見或自願出境。

二、依其他法律規定限令出境。

三、有危害國家利益、公共安全、公共秩序或從事恐怖活動之虞，且情況急迫應即時處分。

第一項所定強制出境之處理方式、程序、管理及其他應遵行事項之辦法，由內政部定之。

第三項審查會由內政部遴聘有關機關代表、社會公正人士及學者專家共同組成，其中單一性別不得少於三分之一，且社會公正人士及學者專家之人數不得少於二分之一。

臺灣地區人民依規定保證大陸地區人民入境者，於被保證人屆期不離境時，應協助有關機關強制其出境，並負擔因強制出境所支出之費用。

前項費用，得由強制出境機關檢具單據影本及計算書，通知保證人限期繳納，屆期不繳納者，依法移送強制執行。（第十九條）

依本條例規定應適用大陸地區之規定時，如該地區內各地方有不同規定者，依當事人戶籍地之規定。（第四十一條）

依本條例規定應適用大陸地區之規定時，如大陸地區就該法律關係無明文規定或依其規定應適用臺灣地區之法律者，適用臺灣地區之法律。（第四十二條）

依本條例規定應適用大陸地區之規定時，如其規定有背於臺灣地區之公共秩序或善良風俗者，適用臺灣地區之法律。（第四十四條）

民事法律關係之行為地或事實發生地跨連臺灣地區與大陸地區者，以臺灣地區為行為地或事實發生地。（第四十五條）

大陸地區人民之行為能力，依該地區之規定。但未成年人已結婚者，就其在臺灣地區之法律行為，視為有行為能力。

大陸地區之法人、團體或其他機構，其權利能力及行為能力，依該地區之規定。（第四十六條）

附錄二　大陸地區人民來臺從事觀光活動許可辦法重點整理

大陸地區人民符合下列情形之一者，得申請許可來臺從事觀光活動：

一、有固定正當職業或學生。

二、有等值新臺幣二十萬元以上之存款，並備有大陸地區金融機構出具之
　　證明。

三、赴國外留學、旅居國外取得當地永久居留權、旅居國外取得當地依親
　　居留權並有等值新臺幣二十萬元以上存款且備有金融機構出具之證明
　　或旅居國外一年以上且領有工作證明及其隨行之旅居國外配偶或二親
　　等內血親。

四、赴香港、澳門留學、旅居香港、澳門取得當地永久居留權、旅居香
　　港、澳門取得當地依親居留權並有等值新臺幣二十萬元以上存款且備
　　有金融機構出具之證明或旅居香港、澳門一年以上且領有工作證明及
　　其隨行之旅居香港、澳門配偶或二親等內血親。

五、其他經大陸地區機關出具之證明文件。（第三條）

大陸地區人民設籍於主管機關公告指定之區域，符合下列情形之一者，得
申請許可來臺從事個人旅遊觀光活動（以下簡稱個人旅遊）：
年滿二十歲，且有相當新臺幣二十萬元以上存款或持有銀行核發金卡或年
工資所得相當新臺幣五十萬元以上。（第三條之一）

大陸地區人民來臺從事觀光活動，應由旅行業組團辦理，並以團進團出方
式為之，每團人數限五人以上四十人以下。經國外轉來臺灣地區觀光之大
陸地區人民，每團人數限七人以上。……其以組團方式為之者，得分批入
出境。（第五條）

大陸地區人民符合第三條第一款或第二款規定者，申請來臺從事觀光活
動，應由經交通部觀光局核准之旅行業代申請，並檢附下列文件，向入出

國及移民署申請許可，並由旅行業負責人擔任保證人：

一、團體名冊，並標明大陸地區帶團領隊。

二、經交通部觀光局審查通過之行程表。

三、入出境許可證申請書。

四、固定正當職業（任職公司執照、員工證件）、在職、在學或財力證明
　　文件等，必要時，應經財團法人海峽交流基金會驗證。大陸地區帶團
　　領隊，應加附大陸地區核發之領隊執照影本。

五、大陸地區居民身分證、大陸地區所發尚餘六個月以上效期之護照影
　　本。

六、我方旅行業與大陸地區具組團資格之旅行社簽訂之組團契約。

七、其他相關證明文件。

大陸地區人民符合第三條第三款或第四款規定者，申請來臺從事觀光活
動，應檢附下列文件，送駐外使領館、代表處、辦事處或其他經政府授權
機構（以下簡稱駐外館處）審查。駐外館處於審查後交由經交通部觀光局
核准之旅行業依前項規定程序辦理或核轉入出國及移民署辦理；駐外館處
有入出國及移民署派駐入國審理人員者，由其審查；未派駐入國審理人員
者，由駐外館處指派人員審查：

一、旅客名單。

二、旅遊計畫或行程表。

三、入出境許可證申請書。

四、大陸地區所發尚餘六個月以上效期之護照或香港、澳門核發之旅行證
　　件影本。

五、國外、香港或澳門在學證明及再入國簽證影本、現住地永久居留權證
　　明、現住地依親居留權證明及有等值新臺幣二十萬元以上之金融機構
　　存款證明、工作證明或親屬關係證明。

六、其他相關證明文件。

大陸地區人民符合第三條之一規定，申請來臺從事個人旅遊，應檢附下列文件，經由交通部觀光局核准之旅行業代向入出國及移民署申請許可，並由旅行業負責人擔任保證人：

一、入出境許可證申請書。

二、大陸地區居民身分證、大陸地區所發尚餘六個月以上效期之大陸居民往來臺灣通行證及個人旅遊加簽影本。

三、相當新臺幣二十萬元以上金融機構存款證明或銀行核發金卡證明文件或年工資所得相當新臺幣五十萬元以上之薪資所得證明或在學證明文件。但最近三年內曾依第三條之一第一項第一款規定經許可來臺，且無違規情形者，免附財力證明文件。

四、直系血親親屬、配偶隨行者，全戶戶口簿及親屬關係證明。

五、未成年者，直系血親尊親屬同意書。但直系血親尊親屬隨行者，免附。

六、簡要行程表，包括下列擔任緊急聯絡人之相關資訊：

(一)大陸地區親屬。

(二)大陸地區無親屬或親屬不在大陸地區者，為大陸地區組團社代表人。

七、已投保旅遊相關保險之證明文件。（第六條）

依規定發給之入出境許可證，其有效期間，自核發日起三個月。但大陸地區帶團領隊，得發給一年多次入出境許可證。大陸地區人民未於前項入出境許可證有效期間入境者，不得申請延期。（第八條）

大陸地區人民經許可來臺從事觀光活動之停留期間，自入境之次日起，不得逾十五日；逾期停留者，治安機關得依法逕行強制出境。前項大陸地區人民，因疾病住院、災變或其他特殊事故，未能依限出境者，應於停留期間屆滿前，由代申請之旅行業或申請人向入出國及移民署申請延期，每次不得逾七日。

旅行業應就前項大陸地區人民延期之在臺行蹤及出境，負監督管理責任，如發現有違法、違規、逾期停留、行方不明、提前出境、從事與許可目的不符之活動或違常等情事，應立即向交通部觀光局通報舉發，並協助調查處理。

大陸地區組團旅行社從業人員或在大陸地區公務機關（構）任職涉及旅遊業務者，必須臨時入境協助，由旅行業向交通部觀光局通報後，代向入出國及移民署申請許可。但符合第三條第三款或第四款規定之大陸地區人民有第二項情形者，得由其旅居國外、香港或澳門之配偶或親友逕向駐外館處核轉入出國及移民署辦理，毋須通報。前項人員之停留期間準用第二項規定。配偶及親友之入境人數，以二人為限。（第九條）

旅行業辦理大陸地區人民來臺從事觀光活動業務，應具備下列要件，並經交通部觀光局申請核准：

一、成立五年以上之綜合或甲種旅行業。

二、為省市級旅行業同業公會會員或於交通部觀光局登記之金門、馬祖旅行業。

三、最近二年未曾變更代表人。但變更後之代表人，係由最近二年持續具有股東身分之人出任者，不在此限。

四、最近五年未曾發生依發展觀光條例規定繳納之保證金被依法強制執行、受停業處分、拒絕往來戶或無故自行停業等情事。

五、代表人於最近二年內未曾擔任有依本辦法規定被停止辦理接待業務累計達三個月以上情事之其他旅行業代表人。

六、最近一年經營接待來臺旅客外匯實績達新臺幣一百萬元以上或最近五年曾配合政策積極參與觀光活動對促進觀光活動有重大貢獻者。

旅行業經依前項規定核准辦理大陸地區人民來臺從事觀光活動業務，有下列情形之一者，由交通部觀光局廢止其核准：

一、喪失前項第一款或第二款規定之資格。

二、於核准後一年內變更代表人。但變更後之代表人，係由最近一年持續
具有股東身分之人出任者，不在此限。

三、依發展觀光條例規定繳納之保證金被依法強制執行，或受停業處
分。

四、經票據交換所公告為拒絕往來戶。

五、無正當理由自行停業。

旅行業停止辦理大陸地區人民來臺從事觀光活動業務，應向交通部觀光局
報備。（第十條）

旅行業經依前條規定向交通部觀光局申請核准，並自核准之日起三個月內
向交通部觀光局或其委託之團體繳納新臺幣一百萬元保證金後，始得辦理
接待大陸地區人民來臺從事觀光活動業務。旅行業未於三個月內繳納保證
金者，由交通部觀光局廢止其核准。

本辦法中華民國九十七年六月二十日修正發布前，旅行業已依規定向中華
民國旅行商業同業公會全國聯合會（以下簡稱旅行業全聯會）繳納保證金
者，由旅行業全聯會自本辦法修正發布之日起一個月內，將其原保管之保
證金移交予交通部觀光局。

本辦法中華民國九十八年一月十七日修正施行前，旅行業已依規定繳納新
臺幣二百萬元保證金者，由交通部觀光局自本辦法修正施行之日起三個月
內，發還保證金新臺幣一百萬元。（第十一條）

旅行業辦理大陸地區人民來臺從事觀光活動業務，應投保責任保險，其最
低投保金額及範圍如下：

一、每一大陸地區旅客因意外事故死亡：新臺幣二百萬元。

二、每一大陸地區旅客因意外事故所致體傷之醫療費用：新臺幣十萬
元。

三、每一大陸地區旅客家屬來臺處理善後所必需支出之費用：新臺幣十萬元。

四、每一大陸地區旅客證件遺失之損害賠償費用：新臺幣二千元。

大陸地區人民符合第三條之一規定，申請來臺從事個人旅遊者，應投保旅遊相關保險，每人最低投保金額新臺幣二百萬元，其投保期間應包含旅遊行程全程期間，並應包含醫療費用及善後處理費用。（第十四條）

旅行業辦理大陸地區人民來臺從事觀光活動業務，行程之擬訂，應排除下列地區：

一、軍事國防地區。

二、國家實驗室、生物科技、研發或其他重要單位。（第十五條）

大陸地區人民經許可來臺從事觀光活動，應由大陸地區帶團領隊協助或個人旅遊者自行填具入境旅客申報單，據實填報健康狀況。通關時大陸地區人民如有不適或疑似感染傳染病時，應由大陸地區帶團領隊或個人旅遊者主動通報檢疫單位，實施檢疫措施。入境後大陸地區帶團領隊及臺灣地區旅行業負責人或導遊人員，如發現大陸地區人民有不適或疑似感染傳染病者，除應就近通報當地衛生主管機關處理，協助就醫，並應向交通部觀光局通報。機場、港口人員發現大陸地區人民有不適或疑似感染傳染病時，應協助通知檢疫單位，實施相關檢疫措施及醫療照護。必要時，得請入出國及移民署提供大陸地區人民入境資料，以供防疫需要。主動向衛生主管機關通報大陸地區人民疑似傳染病病例並經證實者，得依傳染病防治獎勵辦法之規定獎勵之。（第十八條）

大陸地區人民來臺從事觀光活動，應依旅行業安排之行程旅遊，不得擅自脫團。但因傷病、探訪親友或其他緊急事故需離團者，除應符合交通部觀光局所定離團天數及人數外，並應向隨團導遊人員申報及陳述原因，填妥就醫醫療機構或拜訪人姓名、電話、地址、歸團時間等資料申報書，由導

遊人員向交通部觀光局通報。違反前項規定者，治安機關得依法逕行強制出境。（第十九條）

交通部觀光局接獲大陸地區人民擅自脫團之通報者，應即聯繫目的事業主管機關及治安機關，並告知接待之旅行業或導遊轉知其同團成員，接受治安機關實施必要之清查詢問，並應協助處理該團之後續行程及活動。必要時，得依相關機關會商結果，由主管機關廢止同團成員之入境許可。（第二十條）

旅行業及導遊人員辦理接待規定經許可來臺從事觀光活動業務，或辦理接待經許可自國外轉來臺灣地區觀光之大陸地區人民業務，應遵守下列規定：

一、應詳實填具團體入境資料（含旅客名單、行程表、入境航班、責任保險單、遊覽車、派遣之導遊人員等），並於團體入境前一日十五時前傳送交通部觀光局。團體入境前一日應向大陸地區組團旅行社確認來臺旅客人數，如旅客人數未達第十七條第二項規定之入境最低限額時，應立即通報。

二、應於團體入境後二個小時內，詳實填具接待報告表；其內容包含入境及未入境團員名單、接待大陸地區旅客車輛、隨團導遊人員及原申請書異動項目等資料，傳送或持送交通部觀光局，並由導遊人員隨身攜帶接待報告表影本一份。團體入境後，應向交通部觀光局領取旅客意見反映表，並發給每位團員填寫。

三、每一團體應派遣至少一名導遊人員。如有急迫需要須於旅遊途中更換導遊人員，旅行業應立即通報。

四、行程之住宿地點變更時，應立即通報。

五、發現團體團員有違法、違規、逾期停留、違規脫團、行方不明、提前出境、從事與許可目的不符之活動或違常等情事時，應立即通報舉發，並協助調查處理。

六、團員因傷病、探訪親友或其他緊急事故，需離團者，除應符合交通部
　　觀光局所定離團天數及人數外，並應立即通報。

七、發生緊急事故、治安案件或旅遊糾紛，除應就近通報警察、消防、醫
　　療等機關處理外，應立即通報。

八、應於團體出境二個小時內，通報出境人數及未出境人員名單。

旅行業及導遊人員辦理接待大陸地區人民來臺從事觀光活動業務，應遵守
下列規定：

一、接待之大陸地區人民非以組團方式來臺者，其旅客入境資料，得免除
　　行程表、接待車輛、隨團導遊人員等資料。

二、發現大陸地區人民有逾期停留之情事時，應立即通報舉發，並協助調
　　查處理。

前二項通報事項，由交通部觀光局受理之。旅行業或導遊人員應詳實填
報，並於通報後，以電話確認。但於通報事件發生地無電子傳真設備，致
無法立即通報者，得先以電話通報後，再補送通報書。（第二十二條）

大陸地區人民經許可來臺從事個人旅遊逾期停留者，辦理該業務之旅行業
應於逾期停留之日起算七日內協尋；屆協尋期仍未歸者，逾期停留之第一
人予以警示，自第二人起，每逾期停留一人，由交通部觀光局停止該旅行
業辦理大陸地區人民來臺從事個人旅遊業務一個月。第一次逾期停留如同
時有二人以上者，自第二人起，每逾期停留一人，停止該旅行業辦理大陸
地區人民來臺從事個人旅遊業務一個月。

前項之旅行業，得於交通部觀光局停止其辦理大陸地區人民來臺從事個人
旅遊業務處分書送達之次日起算七日內，以書面向該局表示每一人扣繳第
十一條保證金新臺幣十萬元，經同意者，原處分廢止之。（第二十五條之
一）

旅行業違反規定者，每違規一次，由交通部觀光局記點一點，按季計算。累計四點者，交通部觀光局停止其辦理大陸地區人民來臺從事觀光活動業務一個月；累計五點者，停止其辦理大陸地區人民來臺從事觀光活動業務三個月；累計六點者，停止其辦理大陸地區人民來臺從事觀光活動業務六個月；累計七點以上者，停止其辦理大陸地區人民來臺從事觀光活動業務一年。旅行業違反第二十一條第一項規定者，除依旅行業管理規則第五十六條規定處罰外，每違規一次，並由交通部觀光局停止其辦理大陸地區人民來臺從事觀光活動業務一個月。

旅行業辦理大陸地區人民來臺從事觀光活動業務，有下列情形之一者，停止其辦理大陸地區人民來臺從事觀光活動業務一個月至三個月：

一、接待團費平均每人每日費用，違反第二十三條交通部觀光局訂定之旅行業接待大陸地區人民來臺觀光旅遊團品質注意事項所定最低接待費用。

二、最近一年辦理大陸地區人民來臺觀光業務，經大陸旅客申訴次數達五次以上，且經交通部觀光局調查來臺大陸旅客整體滿意度低。

三、於團體已啟程來臺入境前無故取消接待，或於行程中因故意或重大過失棄置旅客，未予接待。

導遊人員違反規定者，每違規一次，由交通部觀光局記點一點，按季計算。累計三點者，交通部觀光局停止其執行接待大陸地區人民來臺觀光團體業務一個月；累計四點者，停止其執行接待大陸地區人民來臺觀光團體業務三個月；累計五點者，停止其執行接待大陸地區人民來臺觀光團體業務六個月；累計六點以上者，停止其執行接待大陸地區人民來臺觀光團體業務一年。

旅行業及導遊人員違反第二十三條規定者，每違規一次，由交通部觀光局

記點一點，按季計算。累計三點者，由交通部觀光局停止其執行接待大陸地區人民來臺觀光團體業務一個月；累計四點者，停止其執行接待大陸地區人民來臺觀光團體業務三個月；累計五點者，停止其執行接待大陸地區人民來臺觀光團體業務六個月；累計六點以上者，停止其執行接待大陸地區人民來臺觀光團體業務一年。（第二十六條）

附錄三　歷屆考題

第一章　導論

1.下列關於領隊人員職前訓練法規之敘述何者正確？

(A)經華語領隊人員考試及訓練合格，參加外語領隊人員考試及格者，參加訓練時節次予以減半

(B)經外語領隊人員考試及訓練合格，得直接參加華語領隊人員訓練

(C)經華語領隊人員考試及訓練合格，參加外語領隊人員考試及格者，免再參加訓練

(D)經外語領隊人員考試及訓練合格，參加其他外語領隊人員考試及格者，須再參加職前訓練

2.依規定領隊人員連續幾年未執行領隊業務者，須重行參加訓練？

(A)1年　(B)2年　(C)3年　(D)4年

3.依導遊人員管理規則之規定，導遊人員不得有下列何行為，違者依相關規定處罰之？

(A)導遊人員之執業證遺失或毀損，未具書面敘明理由，申請補發或換發

(B)擅離團體或擅自將旅客解散、擅自變更遊樂及住宿設施

(C)執行導遊業務時，誘導旅客採購物品或為其他服務收受回扣

(D)執行導遊業務時，非經旅客請求無正當理由保管旅客證照，或經旅客請求保管而遺失旅客委託保管之證照、機票等重要文件

4.參加領隊人員職前訓練應繳納訓練費用，其未報到參加訓練者，其所繳納之費用應如何處理？

(A)不予退還　(B)退還二分之一　(C)退還三分之一　(D)退還四分之一

5.領隊人員執業證之有效期間為多久？

(A)一年　(B)二年　(C)三年　(D)四年

6.有關導遊人員之執業規定，下列敘述何者錯誤？

　(A)應經考試主管機關或其委託之有關機關考試及訓練合格

　(B)發給執業證後，得受政府機關之臨時招請以執行業務

　(C)發給執業證後，得受旅行業僱用

　(D)連續二年未執行業務者，應重行參加訓練結業，領取或換領執業證後，始得執行業務

7.下列何者為臨時受僱於旅行業或受政府機關、團體之臨時招請而執行導遊業務之人員？

　(A)臨時導遊　(B)專任導遊　(C)特別導遊　(D)特約導遊

8.非領隊人員違法執行領隊業務，經查獲處罰，至少幾年後才得充任領隊人員？

　(A)2年　(B)3年　(C)4年　(D)5年

9.領隊人員唆由旅客攜帶物品圖利者，處新台幣多少元？

　(A)3千元　(B)6千元　(C)9千元　(D)1萬5千元

10.張菁在旅行業專任職員至少幾年以上，才能接受經理人訓練，訓練合格取得經理人資格？

　(A)13年　(B)12年　(C)10年　(D)8年

第二章及第三章　領隊與導遊的工作內容

1.旅遊途中，有旅客需要兌換外幣，卻遇上銀行不上班的時間，領隊導遊人員應如何處理？

(A)請求當地同業或友人協助兌換

(B)尋求黑市兌換

(C)於住宿之觀光旅館兌換

(D)請熟識之餐廳或店家協助兌換

2.領隊執行帶團任務時，下列何種解說技巧最為適用？

(A)不論氣氛如何，都不可以講軼事與笑話

(B)碰到專業術語，不可以用白話的方式講出來

(C)不論團員的年齡及教育背景程度，解說內容與方法都要完全一致

(D)在進入解說之景點之前，不先細說，應先給團員有整體的概念

3.領隊人員在國外各大城市中，操作徒步導覽時，下列何者為最重要的考量因素？

(A)隨時清點人數　　　　　(B)留意上廁所之方便

(C)購買好吃的東西　　　　(D)注意交通安全

4.依照國際慣例與相關法規規定，護照有效期限須滿多久以上始可入境其他國家？

(A)一個月　(B)三個月　(C)半年　(D)一年

5.旅行國外，航空公司班機機位不足時，帶團人員的處理方式，下列何者錯誤？

(A)非必要時，不可將團體旅客分批行動

(B)若需分批行動，應安排通曉外語的團員為臨時領隊，與其保持密切聯繫

(C)應隨時與當地代理旅行社保持聯絡

(D)只要確定航空公司的處理方法即可，以免造成航空公司人員麻煩

6.當顧客產生抱怨時，下列敘述何者不適當？

(A)依照問題嚴重性而給予公平、合理的賠償

(B)傾聽顧客的抱怨,找出問題發生的原因

(C)為顧及顧客的感受,永遠別讓顧客難堪

(D)將處理問題的過程延長,淡化顧客對問題的抱怨

7.領隊帶團在機場拿取行李時,如果旅客行李遺失應如何處理為宜?

(A)立刻向當地旅行社報告,請求協助

(B)立刻向台灣旅行社報告,待返回台灣再行處理

(C)立刻向當地航空公司請求找尋行李,填寫一份遺失行李表格,並留一份旅館名單

(D)立刻向台灣航空公司報告,請求尋回行李

8.領隊帶團,準備離開飯店時,確認行李上車的技巧,下列何者最適宜?

(A)由飯店的行李服務人員確認

(B)委託同團團員代為確認

(C)請團員親眼確認行李上車後,再轉告領隊

(D)由司機確認

9.領隊人員搭乘飛機時,下列敘述何者不適當?

(A)可優先選擇機翼旁或靠走道的座位,並記住出口的地方

(B)經濟艙氧氣含氧量較低且密不透風,應穿著尼龍質的衣褲及襪子以達透氣效果

(C)要全程扣住安全帶,特別是起飛、降落、亂流、睡覺的時候,不要因為氣流穩定就鬆綁

(D)在機上加壓艙內,肌肉骨骼會膨脹,要穿較為寬鬆的鞋子

10.旅行社未派遣領有領隊執業證之領隊帶領出國旅遊時,依國外旅遊定型化契約書範本規定,下列敘述何者正確?

(A)旅客得請求減少團費

(B)旅客得請求損害賠償

(C)旅客得請求解除契約

(D)旅客得自行委任領有領隊執業證之領隊帶領出國旅遊

11.旅客於旅遊中途巧遇移民當地親戚,擬退出旅遊活動者,依國外旅遊
定型化契約應記載及不得記載事項規定,下列敘述何者正確?

(A)旅客得請求退還尚未完成之全部旅遊費用

(B)旅客不得請求旅行社為其安排脫隊後返回出發地之住宿及交通

(C)旅客僅無法參加旅行社所安排當地旅遊活動者,視為自動放棄權
利,不得請求退費

(D)旅客完全退出旅遊活動時,就可節省費用,視為自動放棄,不得請
求退費

12.下列何者非領隊執行職務所須完成之工作?

(A)為旅客辦妥禮遇通關

(B)為旅客辦妥登機手續

(C)為旅客辦妥入住旅館手續

(D)監督國外旅行社提供符合契約內容之服務

13.國際上簡稱入出國境的通關手續為C.I.Q.,下列何者不包含在內?

(A)報到劃位　(B)證照查驗　(C)檢疫工作　(D)海關通行

14.台灣地區旅行社所使用的航空電腦訂位系統(CRS)中,下列何者的
市場占有率最高?

(A)ABACUS　　(B)GALILEO　　(C)AXESS　　(D)AMADEUS

15.班機飛越他國領空而不在該國境內降落,航空公司須取得下列何種航
權?

(A)第一航權　(B)第二航權　(C)第三航權　(D)第四航權

16.由臺北搭機到新加坡,再轉機飛往澳洲,此情況為下列哪一種GI
(Global Indicator)?

(A)AT　　(B)PA　　(C)WH　　(D)EH

17.旅客由出發地搭機前往目的地,並未由目的地返國,而在該國另一城
市回到原出發地,此種行程在機票上稱之為:

(A)One Way Journey　　　　　(B)Round Trips Journey

(C)Circle Trips Journey　　　　(D)Open Jaw Journey

18.搭機旅客遺失行李，所需填寫的表格稱為：

(A)BCF (Baggage Claim Form)

(B)LFR (Lost and Found Record)

(C)PIR (Property Irregularity Report)

(D)BLF (Baggage Lost Form)

19.如何在機票票種欄（FARE BASIS）註記「經濟艙十人以上之團體領隊免費票」之票種代碼？

(A)YGV00/CG10　(B)YGV10/CG00　(C)Y/AD10　(D)Y/AD00

20.機票若以MASTER CARD信用卡付費，其機票付款方式欄中註記代號為何？

(A)CA　　(B)MA　　(C)MC　　(D)VI

21.同一行程同一艙等之機票，以價格區分時，下列何種票價為最高？

(A)移民票　(B)普通票　(C)飛碟票　(D)學生票

22.患有糖尿病之旅客，可向航空公司預訂下列何種餐點？

(A)BBML　　(B)CHML　　(C)DBML　　(D)VGML

23.嬰兒票（Infant Fare）的機票價格為全票（Full Fare）票價的：

(A)十分之一　　(B)三分之一　　(C)二分之一　　(D)四分之三

24.依據開立機票及付款地之規定，若在國內開票，票款在國外付款，下列代號何者正確？

(A)SOTO　　(B)SOTI　　(C)SITI　　(D)SITO

25.旅客的行程為臺北到香港，再前往新加坡，最後返回臺北，其機票「ORIGIN/DESTINATION」欄位應如何填寫？

(A)TPEHKG　　(B)TPESIN　　(C)TPETPE　　(D)HKGSIN

26.有關機票號碼2973231378990 4的敘述，下列何者正確？

(A)297代表開票年、月、日

(B)323代表航空公司代碼

(C)最後一個數字4,代表電腦檢查碼

(D)90代表機票有效期限為90天

27.機票的停留限制欄,若標示「X」,則表示該航點不可以:

(A)入境　(B)過境　(C)轉機　(D)下機

28.下列有關填寫國際機票之注意事項中,何者不正確?

(A)一律用英文大寫

(B)姓名欄為姓在前名在後

(C)一本機票只能一人使用

(D)塗改之處應擦拭乾淨,始可再填寫

29.旅客搭機之訂位紀錄,其英文縮寫為:

(A)BSP　(B)CRS　(C)PNR　(D)PTA

30.航空電腦訂位系統(ABACUS)的功能,不包括:

(A)預訂旅館房間　(B)建立客戶檔案　(C)預訂租車　(D)代辦電子簽證

31.旅客前後搭乘同一家航空公司飛機,在途中轉機但不同的班機號碼,此「轉機」的方式稱為:

(A)Off-line Connection

(B)Interline Connection

(C)On-line Connection

(D)Other-line Connection

32.旅客在購買機票時,若第二航段未註明搭乘日期及班次,則該航段應以下列何項文字註記?

(A)Open　(B)Blank　(C)Block　(D)Void

33.下列英文縮寫何者表示機票「不可變更行程」?

(A)NONRTG　(B)NONEND　(C)NONRFND　(D)EMBARGO

34.陳先生在台灣預先付款購買LAX→TPE→LAX的機票,並指定女兒為機票使用人,其女兒可以在美國洛杉磯取得機票,此程序稱為:

(A)TWOV　　(B)PTA　　(C)STPC　　(D)BSP

35.現今已全面實施電子機票,所以如遺失電子機票收據應如何處理?

　　(A)所有機票內容儲存於電腦資料庫中,故毋需處理

　　(B)向航空公司申報遺失,並請原開票公司同意申請補發

　　(C)向警察機關報案,取得證明文件

　　(D)重新購買機票,保留收據,返國後再申請退費

36.在機票用語中,「Sublo Ticket」代表何意?

　　(A)空位搭乘　　(B)訂位搭乘　　(C)頭等艙位搭乘　　(D)商務艙位搭乘

37.機票行程為TPE→HKG→BKK→SIN→TPE,其行程種類為何?

　　(A)CT　　(B)OW　　(C)RT　　(D)WT

38.航空票價之計算公式,下列何者正確?

　　(A)NUC+ROE＝LCF　　　　　　　(B)NUC－ROE＝LCF

　　(C)NUC×ROE＝LCF　　　　　　　(D)NUC÷ROE＝LCF

39.機票票種欄(FARE BASIS)註記「Y/ID00R2」之意義為何?

　　(A)經濟艙／航空公司員工可訂位的免費票

　　(B)經濟艙／航空公司員工不可訂位的免費票

　　(C)經濟艙／航空公司員工直系親屬可訂位的免費票

　　(D)經濟艙／航空公司員工直系親屬不可訂位的免費票

40.某旅客訂妥機位的行程是TPE→LAX→TPE,當從LAX返回TPE前72小時,該旅客必須向航空公司再次確認班機,此做法稱為:

　　(A)Reservation　　　　　　　　　(B)Reconfirmation

　　(C)Confirmation　　　　　　　　　(D)Booking

41.未滿兩歲的嬰兒,其機票的訂位狀況欄(STATUS),應註記的代號為何?

　　(A)OK　　(B)RQ　　(C)SA　　(D)NS

42.下列何者為我國負責飛安事件調查之單位?

　　(A)交通部民用航空局　　　　　　(B)交通部航政司

(C)行政院飛航安全委員會 　　(D)國家運輸安全委員會

43.下列哪一個航空客運行程的GI（Global Indicator）為「WH」？

(A)美國洛杉磯到美國紐約 　　(B)美國紐約到法國巴黎

(C)法國巴黎到德國法蘭克福 　　(D)德國法蘭克福到台灣臺北

44.機票訂位狀況欄中，註記RQ是指：

(A)機位已訂妥

(B)該航班已被航空公司鎖住無法執行訂位

(C)不能預先訂位，必須等該班機旅客都登機後，有空位才能補位登機

(D)電腦系統機位候補

45.機票上註記「NON-REFUNDABLE」，是指：

(A)不可讓別的旅客使用 　　(B)不可在過期後使用

(C)不可轉搭其他航空公司班機 　(D)不可退票款

46.依國際航空運輸協會規定，機票從開票日起多久以內，須開始使用第一個航段？

(A)4年　(B)1年　(C)2年　(D)3年

47.航空公司開立的雜費交換券（MCO）之使用目的，下列何者錯誤？

(A)支付旅客行李超重費用 　　(B)支付PTA

(C)作為匯款用 　　　　　　　(D)支付行程變更手續費

48.旅客因肥胖之故，額外購買的機票座位，在其「旅客姓名」欄中，應註記下列何種代碼？

(A)COUR　(B)DEPU　(C)INAD　(D)EXST

49.按照國際航空運輸協會之條款規定，以經濟艙為例，如果某甲之行李總重為20公斤，不幸於航空運送途中遺失，他至多每公斤可以要求理賠多少金額？

(A)美金20元　(B)美金18元　(C)美金16元　(D)美金1元

50.旅客的機票為TPE→LAX→TPE，指定搭乘中華航空公司，在機票上註明Non-Endorsable，其代表何意？

(A)不可退票　　　　　　　　(B)不可轉讓給其他航空公司

(C)不可更改行程　　　　　　(D)不可退票和更改行程

51.下列何種情況不是開立電子機票的好處？

(A)免除機票遺失風險

(B)提升會計作業之工作成效

(C)可以使用世界各地之航空公司貴賓室

(D)全球環境保護

52.下列何項不符合機票效期延長的規定？

(A)航空公司班機取消

(B)旅客於旅行途中發生意外

(C)航空公司無法提供旅客已訂妥的機位

(D)個人因素轉接不上班機

53.已訂妥機位，卻沒有前往機場報到搭機，此類旅客稱為：

(A)No show passenger　　　　(B)Go show passenger

(C)No record passenger　　　 (D)Trouble passenger

54.國際航空運輸協會（IATA）為統一管理及制定票價，將全世界劃分為三大區域，下列哪一個城市不屬於TC3的範圍？

(A)DPS　　(B)MEL　　(C)DEL　　(D)CAI

55.由臺北搭機到日本東京，再自東京搭機返回臺北，此為下列何種行程？

(A)OW　　(B)RT　　(C)CT　　(D)OJ

56.下列何者不屬於機票票價的種類？

(A)Special Fare　　　　　　　(B)Checking Fare

(C)Normal Fare　　　　　　　(D)Discounted Fare

57.旅客尚未決定搭機日期之航段，其訂位狀態欄（BOOKING STATUS）的代號為何？

(A)VOID　　(B)OPEN　　(C)NO BOOKING　　(D)NIL

58.國際機票之限制欄位中，「NON-REROUTABLE」意指：

(A)禁止轉讓其他航空公司　　　(B)不可辦理退票

(C)禁止搭乘期間　　　　　　　(D)不可更改行程

59.航空公司之班機無法讓旅客當天轉機時，而由航空公司負責轉機地之食宿費用，稱之為：

(A)TWOV　　(B)STPC　　(C)PWCT　　(D)MAAS

60.搭機旅客之託運行李超過免費託運額度，應支付超重行李費。此「超重行李」稱為：

(A)Checked Baggage　　　　　　(B)Excess Baggage

(C)In Bond Baggage　　　　　　(D)Unaccompanied Baggage

61.航空時刻表上，有預定起飛時間及預定到達時間，其英文縮寫分別為：

(A)TED & TAE　　(B)EDT & EAT　　(C)ETD & ETA　　(D)DTE & ATE

62.旅外國人如不慎遺失機票時，下列敘述何者錯誤？

(A)向遺失地警局報案，取得報案證明

(B)具體提出航空公司的證據，處理流程會較順暢

(C)航空公司對遺失機票退票，如有收費規定，由退票款扣除

(D)到航空公司填寫 Lost & Found，並簽名，留下聯絡電話與地址

63.航空票務之中性計價單位（NUC），其實質價值等同下列何種貨幣？

(A)EUR　　(B)GBP　　(C)USD　　(D)TWD

64.若機票有「使用限制」時，應加註於下列哪個欄位？

(A)ORIGINAL ISSUE

(B)ENDORSEMENTS/RESTRICTIONS

(C)CONJUNCTION TICKET

(D)BOOKING REFERENCE

65.搭機旅遊時，在一地停留超過幾小時起，旅客須再確認續航班機，否則航空公司可取消其訂位？

(A)12小時　　(B)24小時　　(C)48小時　　(D)72小時

66.下列何者為班機預定到達時間的縮寫？

(A)EDA　　(B)ETA　　(C)EDD　　(D)ETD

67.下列機票種類，何項折扣數最為優惠？

(A)Y/AD90　(B)Y/AD75　(C)Y/AD50　(D)Y/AD25

68.假設某航班於星期一22時50分自紐約（－4）直飛臺北（＋8），於星期三8時抵達目的地，試問飛航總時間為多少？

(A)18小時又10分　　　　　　　(B)19小時又10分

(C)20小時又10分　　　　　　　(D)21小時又10分

69.旅客SHELLY CHEN為16歲之未婚女性，其機票上的姓名格式，下列何者正確？

(A)CHEN/SHELLY MS　　　　　(B)CHEN/SHELLY MRS

(C)CHEN/SHELLY MISS　　　　(D)I/CHEN/SHELLY MISS

70.中華航空公司加入下列哪一個航空公司合作聯盟？

(A)Star Alliance　(B)Sky Team　(C)One World　(D)Qualiflyer Group

71.下列何項不代表機位OK的訂位狀態（Booking Status）？

(A)KK　　(B)RR　　(C)HK　　(D)RQ

72.填發機票時，旅客姓名欄加註「SP」，請問「SP」代表何意？

(A)指12歲以下的小孩，搭乘飛機時，沒有人陪伴

(B)指沒有護衛陪伴的被遞解出境者

(C)指乘客由於身體某方面之不便，需要協助

(D)指身材過胖的旅客，需額外加座位

73.旅客機票之購買與開立，均不在出發地完成，此種方式稱為：

(A)SOTO　　(B)SITO　　(C)SOTI　　(D)SITI

74.旅客帶著一歲八個月大的嬰兒搭機，由我國高雄到美國舊金山，請問下列有關嬰兒票之規定，何者正確？

(A)不託運行李，則免費　　　　(B)兩歲以下完全免費

(C)如果不占位置，則免費　　　　(D)付全票10%的飛機票價

75.就台灣桃園國際機場而言，下列何者為Off-Line之航空公司？

(A)AI　　(B)JL　　(C)MH　　(D)SQ

76.下列旅客屬性之代號，何者得向航空公司申請Bassinet的特殊服務？

(A)INF　　(B)CHD　　(C)CBBG　　(D)EXST

77.下列機票種類，何項使用效期最長？

(A)Y　　(B)YEE30　　(C)YEE3M　　(D)YEE6M

78.下列機票種類，何者持票人年齡最大？

(A)Y/IN90　　(B)Y/CD75　　(C)Y/CH50　　(D)Y/SD25

79.下列有關遺失機票之敘述，何者正確？

(A)應向當地警察單位申報遺失，並請代為傳真至原開票之航空公司確
認

(B)如全團機票遺失，應取得原開票航空公司之同意，由當地航空公司
重新開票

(C)若機票由團員自行保管而遺失，則領隊不需協助處理

(D)應向當地海關申報遺失，並請代為傳真至原開票之航空公司確認

80.領隊在機場的帶團作業，下列敘述何者最正確？

(A)只要拿到登機證，飛機一定會等客人，所以不用提前到登機門

(B)雖然航空公司要求2個小時前到機場辦理登機手續，但實際上40分
鐘前到即可

(C)在辦理登機手續前，提醒旅客將剪刀與小刀務必放在託運大行李中

(D)為了妥善保管護照以免客人遺失，將全團所有護照在登機前全部收
齊集中保管

第四章　領隊與導遊如何面對旅客

1.國人旅遊時多喜歡拍照，且常有不願受約束、又不守時情況，領隊人員
應如何使團員遵守時間約定為宜？

(A)團進團出，全程統一帶領，不可讓團員自由活動

(B)事先約定：遲到的人自行前往下一目的地

(C)對於慣常遲到者，偶而故意〔放鴿子〕懲罰以為警惕

(D)對於集合時間、地點，清楚的說明，並提醒常遲到者

2.旅途中如有團員出現怪異行徑、情緒變化極不穩定時，帶團人員的處理方式中，何者較不恰當？

(A)回報公司聯絡其家屬查明是否曾患有精神疾病，以利後續處理

(B)儘速送醫治療控制病情

(C)聯絡家屬並協助訂位購機票送回台灣

(D)安撫團員忍耐相處直到行程結束

3.領隊帶團銷售「自費行程」（Optional Tour）時，如團員費用已收，但因天候不住時，下列操作技巧，何者為宜？

(A)因少數團員之堅持而照常執行

(B)接受對方業主的勸誘而照常執行

(C)為旅行業及領隊本身的利益執意執行

(D)不可堅持非做不可，以免導致意外事故發生

4.領隊對12歲以下的兒童做旅遊解說時，下列何者為最不適宜的方法？

(A)注意兒童的冒險心及好奇心

(B)稀釋成人解說的內容

(C)關心兒童的豐富想像力

(D)重視兒童的理解與認知，設計不同內容

5.領隊在介紹自費活動時，下列哪一事項不是必要的？

(A)向客人收取費用　(B)服務項目　(C)司機費用　(D)時間長度

第五章　緊急事件應變與處理

1.我國國人出國旅遊時，如果不慎護照遺失、被搶等因素造成短時間內無法再取該項證明身分之文件時，必須立即向下列何者報案，取得報案證

明，以為後續辦理該項文件之依據？

(A)我國駐在該國外交單位　　　(B)就近之警察機構

(C)該地代理旅行社　　　　　　(D)我國旅行社

2.旅客在旅遊開始第一天到達目的地後即胃出血送醫，後因病情加重而需返回台灣就醫，領隊應如何處理為佳？

(A)另行開立單程機票一張，費用由公司支付

(B)另行開立單程機票一張，費用由領隊支付

(C)另行開立單程機票一張，費用由旅客自行支付

(D)使用原來團體機票，但需重新訂位

3.有時團員與領隊導遊人員互動極佳，如團員提出要求於晚上自由活動時間陪同外出夜遊，下列領隊導遊應對方式中，何者較不恰當？

(A)基於服務熱忱與團隊氣氛，只要體力尚可，即應無條件答應

(B)如不好意思推辭，應先將風險與注意事項告知，並盡量以簡便服裝出去

(C)儘量安排包車，不要搭乘大眾交通工具，以免形成明顯目標

(D)先聲明出去純屬服務性質，如遇個人財物損失，旅客應自行負責，取得共識再出發

4.旅遊途中，若有團員不慎手部脫臼，下列處置何者不適當？

(A)懷疑有骨折現象時，應以骨折方式處理

(B)立即試圖協助其復元脫臼部位

(C)以枕頭或襯墊，支撐傷處

(D)進行冷敷，以減輕疼痛

5.旅途中，若有團員發生皮膚冒汗且冰冷、膚色蒼白略帶青色、脈搏非常快且弱、呼吸短促，最有可能是下列何種狀況的徵兆？

(A)中風　(B)急性腸胃炎　(C)休克　(D)呼吸道阻塞

6.旅行團體所搭乘之遊覽車發生故障或車禍時，下列處理原則何者較為正確？

(A)請團員下車，集中於道路護欄外側等候，以免再生意外

(B)請團員下車，零星分散於路旁等候，以免再生意外

(C)請團員下車，集中於車輛後方等候，以免再生意外

(D)請團員下車，集中於車輛前方等候，以免再生意外

7.旅行團在德國因冰島火山爆發，航空公司通知航班停飛，下列領隊之處理原則中何者錯誤？

(A)向航空公司爭取補償，如免費電話、餐食、住宿等，但不包括金錢補貼

(B)通知國外代理旅行社，調整行程

(C)請航空公司開立「班機延誤證明」，以申請保險給付

(D)領隊應馬上告知全團團員，取得團員共識，共同面對未來挑戰

8.某旅遊團在韓國首爾發生車禍，團員2人開放性骨折，領隊處理流程最佳順序應該為何？

①通知公司或國外代理旅行社協助

②通報交通部觀光局

③聯絡救護車送醫

④報警並製作筆錄

(A)①③②④　　(B)①③④②　　(C)③①②④　　(D)③④①②

9.若帶團人員在國外行程未完時，即留下旅客於旅遊地，未加聞問，未派代理人，且自行返回出發地。則根據旅行定型化契約，關於旅行社違約金之賠償應為全部旅遊費用之幾倍？

(A)一倍　(B)三倍　(C)五倍　(D)七倍

10.團員行李遺失時的處理，下列何者為錯誤的處理方式？

(A)需到「Lost and Found」（失物招領處）櫃檯請求協助並填寫資料，同時說明行李樣式與當地聯絡電話

(B)記錄承辦人員單位、姓名及電話，並收好行李收據，以便繼續追蹤

(C)離境時，若仍未尋獲，應留下近日行程據點與國內地址，以便日後

航空公司作業

　　(D)回國後仍未尋獲行李,可向旅行社求償索賠,一件行李最高賠償金
　　　額為美金500元

11.如果團體成員中有人行李遺失或受損時,應向航空公司要求賠償,請
　　問此英文術語為下列何字?

　　(A)claim　　(B)check　　(C)compensate　　(D)make up for

12.為了預防整團護照遺失或被竊,旅客護照應該:

　　(A)統一交由同團身材最壯碩者保管

　　(B)全數由領隊保管

　　(C)全數由導遊保管

　　(D)由旅客本人自行保管

13.抵達目的地機場時,如發現托運行李沒有出現,應向航空公司有關部
　　門申報,申報時不需準備的文件是:

　　(A)護照　　(B)機票或登機證　　(C)簽證　　(D)行李托運收據

14.旅客在旅途中,因不可歸責於旅行社之事由而發生身體或財產上之事
　　故時,其所生之處理費用,應由誰負擔?

　　(A)旅客負擔　　　　　　　　(B)旅行社負擔

　　(C)旅客與旅行社平均分攤　　(D)國外旅行社負擔

15.旅行團下機後,發現旅客之托運行李破損,帶團人員應採取何項措
　　施?

　　(A)找膠布包一包,回飯店後再說

　　(B)自認倒楣請旅客多包涵

　　(C)向地勤人員或行李組員報告,請求修理或賠償

　　(D)向海關人員報告處理

16.為預防偷竊或搶劫事件發生,下列領隊或導遊人員的處理方式何者較
　　不適當?

　　(A)提醒團員,避免穿戴過於亮眼的服飾及首飾

(B)請團員將現金與貴重物品分至多處置放

(C)叮嚀團員，儘量避免將錢包置於身體後方或側面

(D)白天行程不變，取消所有晚上行程以策安全

17.王媽媽於團體行程中因心臟病發而住院，二週後才得以出院回國。王媽媽得向旅行社請求何項之費用？

(A)負擔王媽媽的住院醫療費用

(B)負擔翻譯人員費用

(C)退還未完成的旅遊費用

(D)退還可節省或無須支付之費用

18.在國外遺失護照並請領新護照時，須聯絡我國當地之駐外單位，並告知遺失者之相關資料，且須等候相關部門之回電，並至指定之地點領取新的護照。此相關部門為我國那個部門？

(A)交通部觀光局　　　　　　　(B)外交部領事事務局

(C)內政部入出國及移民署　　　(D)經濟部國際貿易局

19.領隊本身在帶團途中不慎將匯票遺失，除應立刻至警察局報案外，尚需緊急查明匯票的號碼、付款銀行及數額，並馬上請該銀行止付，請問匯票之英文為何？

(A)Travelers' Check　　　　　(B)Bank Draft

(C)Personal Check　　　　　　(D)Cash

20.旅行業舉辦國外觀光團體旅遊業務，發生緊急事故，除依交通部觀光局頒訂之作業要點規定處理，並應於何時向交通部觀光局報備？

(A)返國後3日內　　　　　　　(B)返國後1日內

(C)事故發生後2日內　　　　　(D)事故發生後1日內

21.預防團員於參觀途中走失，領隊宜採何種方式為佳？

(A)將行程向駐外單位報備，以便適時提供援助

(B)提供團員當地警方電話，以備不時之需

(C)事先與旅客約定，在原地等候以待領隊回頭尋找

(D)將全團資料如機票、護照、簽證等存放於旅館保險箱內，以策安全

22.在歐洲地區旅遊，應小心財物安全，下列敘述何者錯誤？

(A)通常亞洲觀光客，因為經常身懷巨額現金，而且證照不離身，因此很容易成為歹徒作案的對象

(B)領隊或導遊人員應提醒團員儘可能分散行動，以免集體行動太過招搖，變成歹徒下手目標

(C)如不幸遭搶，應該以保護身體安全為優先考慮，不要抵抗，必要時，甚至可以偽裝昏迷，或可保命

(D)最好在身上備有貼身暗袋，分開放置護照、機票、金錢、旅行支票等，避免將隨身財物證件放在背包或皮包

23.為預防搶劫或扒竊事件發生，領隊人員原則上應如何處理方為妥當？

(A)叮嚀團員儘量使用雙肩後背包，可有效預防扒手劃開皮包偷取財物

(B)請團員將護照或大面額現金交由領隊代為保管，個人應帶小額現金出門

(C)叮嚀團員迷路時，不要慌張，除警務人員外，不要隨便找人問路，以免遭搶或遭騙

(D)請團員小心主動前來攀談或問路的陌生人，對小孩則無須警戒

24.下列有關遺失護照之敘述，何者正確？

(A)護照遺失時，應就近向警察機關報案，取得報案證明

(B)若時間急迫，可持遺失者的國民身分證及領隊備妥的護照資料，請求國外移民局及海關放行

(C)應聯絡遺失者家屬，請其前來國外處理

(D)領隊及導遊人員應謹慎幫旅客保管護照，避免由旅客自行保管，以免遺失造成困擾

25.下列有關財物安全之敘述，何者正確？

(A)在國外應避免用信用卡消費，儘量使用現鈔及旅行支票

(B)旅行支票在兌現或支付時於適當欄位簽名，不要事先簽妥

(C)換鈔時，應向導遊領隊兌換較為安全

(D)信用卡遺失或被竊時，應向本國警察局報案並申請補發

26.護照為旅遊途中的重要身分證明文件，也常為歹徒下手的目標，下列何者不是防止護照遺失的好辦法？

(A)統一保管全團團員護照，以策安全

(B)影印全團團員護照，以備不時之需

(C)提醒旅客：若無必要，不要將護照拿出

(D)教導旅客：護照應放置於隱密處，以免有心人偷竊

27.有關簽證遺失的處理原則，下列何者錯誤？

(A)向當地警察機關報案，並取得報案文件

(B)查明遺失簽證的批准號碼、日期及地點

(C)查明遺失簽證可否在當地或其他前往的國家中申請，但應考慮時效性及前往國家的入境通關方式

(D)為求團員安全，不可將遺失簽證的團員單獨留在該地，領隊應想辦法由陸路或空路闖關通行

28.對於旅客身上所攜帶的現金，領隊或導遊人員應如何建議較為適當？

(A)建議旅客將部分現金寄放在領隊或導遊身上

(B)建議旅客將不需使用的現金兌換成當地貨幣

(C)建議旅客將所有現金隨身攜帶

(D)建議旅客將不需使用的現金放在旅館的保險箱

29.旅程最後一天，臨時獲知當地有重大集會活動，可能會造成交通壅塞，帶團人員應採取何種應變方法？

(A)自行決定取消幾個較不重要的景點，以確保旅客能玩的從容與盡興

(B)提早集合時間，依照原計畫把當天行程走完，提早啟程前往機場，以免錯過班機

(C)詢問旅客意見以示尊重，以投票多數決決定，若過半數同意即取消該行程

(D)心想交通壅塞應該不會有太大影響，完全按照原定時間與行程走

30.超大型團體進住旅館，為求時效並確保行李送對房間，領隊應如何處理最佳？

(A)催促行李員限時將每件行李送達正確的房間

(B)將所有的行李集中保管，由旅客親自認領

(C)幫助行李員註記每件行李的房間號碼

(D)事先說服旅客自行提取

31.在國外旅遊時，下列何種支付工具不慎遭竊時，有緊急補發及緊急預借現金功能？

(A)國際金融卡

(B)空白旅行支票

(C)銀行匯票

(D)VISA、MASTERCARD 等國際信用卡

32.旅行社辦理7日旅遊團，因旅行社作業疏忽致使旅遊團回程訂位未訂妥，次日才得以返國。依國外旅遊定型化契約應記載及不得記載事項之規定，當晚住宿費用應由誰負擔？

(A)旅行社 　　　　　　　　(B)全體團員各自負擔

(C)領隊須自掏腰包 　　　　(D)國外接待旅行社

33.依國外旅遊定型化契約書範本之規定，旅遊途中遇旅遊目的地之一發生暴動，旅行社欲變更行程時，下列何者正確？

(A)須經過半數旅客同意

(B)須經過全體旅客同意

(C)旅行社為維護旅行團之安全及利益，得逕行變更行程

(D)旅行社變更行程後，旅客不得終止契約

34.導遊人員於旅途中銷售額外自費行程時，下列處理方式，何者最不正確？

(A)為了讓旅客增加更多的體驗，可以多元化安排，但須不影響既定行

程

(B)對於自費行程的內容說明要客觀、清楚，並評估旅客是否合適參加

(C)對於行程內容細節與安全事項，要充分了解

(D)對於未參加的旅客，應極力鼓勵，以配合團隊活動

35.有關財物保管原則，下列何者錯誤？

(A)使用信用卡時，應先確定收執聯金額再予簽名

(B)使用信用卡刷卡時，應注意不讓信用卡離開視線，以避免不必要的風險

(C)皮包拉鍊應拉好，並儘量斜背在胸前

(D)將金錢與貴重物品儘量皆置於霹靂腰包中，安全又便於集中管理

36.住宿旅館使用溫泉池時，下列行為何者恰當？

(A)穿著旅館房內的拋棄式拖鞋，到室外溫泉泡湯

(B)入池前先淋浴

(C)帶著毛刷進溫泉池內刷身體

(D)飽餐後泡湯是最適宜的

37.住宿旅館時，下列行為何者較恰當？

(A)旅客在房內洗衣服，晾在窗台，以免將浴室弄得到處是水

(B)用過的毛巾應摺回原狀，放回原處，以免失禮

(C)每天早上離開房間前，可在枕頭上放美金一元給房務人員做為小費

(D)在lobby不可大聲喧譁，但在房間內則無妨

38.團體旅遊文件之契約書依規定應載明下列那些事項，並報請交通部觀光局核准後實施？

①旅遊全程所需繳納之全部費用及付款條件

②旅行業可臨時安排之購物行程

③委由旅客代為攜帶物品返國之約定

④責任保險及履約保證保險有關旅客之權益

(A)①②　　(B)①④　　(C)②③④　　(D)③④

39.為防行李遺失，下列敘述何者錯誤？

(A)請旅客自行準備堅固耐用，備有行李綁帶的旅行箱

(B)航空公司不慎將旅客行李遺失或造成重大破損後，都是無賠償責任的，這點需提醒旅客注意

(C)每至一個地方，請旅客自己檢視一下行李

(D)在機場收集行李時，需確認所拿到的都是本團行李，無別團的，以免領隊誤認行李件數已足夠

40.下述何項事務，領隊人員不可為之？

(A)為旅客安排購物　　　　　　(B)為旅客安排觀賞歌舞表演

(C)協助旅客兌換外幣　　　　　(D)請求旅客攜帶物品

41.旅行社原訂之飯店遭地震坍塌，改住更高等級之旅館，所增加之差額應如何處理？

(A)由旅客負擔

(B)由旅行社負擔

(C)由旅客及旅行社平均分擔

(D)由旅客及旅行社、國外接待旅行社共同分擔

42.行李如果在機場遺失，要求尋找或賠償時，應出示給航空公司行李櫃檯的資料，不包括下列何項？

(A)簽證　　(B)護照　　(C)行李收據　　(D)機票存根

43.領隊或導遊人員對於托運行李遺失的處理，下列敘述何者正確？

(A)應填妥「customs declaration form」以作為航空公司尋找之依據

(B)應填妥「lost ticket refund application」以作為日後申請補償之依據

(C)應填妥「indemnity agreement」以作為日後申請補償之依據

(D)應填妥「missing baggage property irregularity report」以作為航空公司尋找之依據

44.王先生的行李確定遺失時，帶團人員應該陪同王先生前往航空公司哪一櫃檯辦理行李遺失手續？

(A)Ticket Office　　　　　　　　(B)Lost & Found

(C)Check-In Counter　　　　　　(D)Application Indemnity Agreement

45.有關旅行支票遺失或被竊時之申報程序，下列何者錯誤？

(A)應提示購買合約書

(B)遺失或被竊之申報手續限向原購買旅行支票之代售行辦理

(C)必要時應向當地警察機關報案

(D)應提示護照或其他身分證明文件

46.有關行前準備錢財及重要證件的敘述，下列何者錯誤？

(A)儘量攜帶旅行支票及一、二張較通用的信用卡，及少量現金

(B)旅行支票號碼表最好複印兩份，一份留給親友，一份自行攜帶

(C)旅行支票使用或兌現後，可把旅行支票號碼表上的號碼逐一刪除

(D)國民身分證要隨身攜帶備查，在國外通關或購物時皆需使用

47.如因旅行社疏失，導致旅行團未能參觀某原定景點時，旅客可依國外
旅遊定型化契約書範本第23條要求賠償門票幾倍的違約金？

(A)1倍　　(B)2倍　　(C)3倍　　(D)4倍

48.旅行社應依契約所訂等級辦理餐宿、交通旅程或遊覽項目等事宜時，
若因自己之過失未能依契約辦理時，則旅客如何請求旅行社賠償？

(A)退還一半團費　　　　　　　(B)退還全部團費

(C)賠償差額2倍之違約金　　　(D)賠償差額1倍之違約金

49.阿德報名參加甲旅行社之馬來西亞5天團，費用1萬5千元，於出發後發
現已被轉到乙旅行社出團，此時阿德至少可向甲旅行社請求賠償多少
錢？

(A)1萬5千元　　(B)7千5百元　　(C)1千5百元　　(D)7百50元

50.甲旅客參加乙旅行社旅遊團，當地導遊為銷售自費行程，任意刪減行
程表中所列景點，其責任歸屬如何？

(A)純屬導遊個人問題，與旅行社無關

(B)此為國外接待旅行社的責任，與乙旅行社無關

(C)視為乙旅行社的違約行為

(D)乙旅行社與導遊各負擔一半責任

51.李先生參加國外旅遊團，旅行社於出發當天漏帶李先生的護照，隨即
於次日將李先生送往旅遊地與團體會合，則下列何者正確？

(A)旅行社無賠償責任

(B)旅行社應退還1天的團費

(C)旅行社應賠償李先生團費2倍違約金

(D)旅行社應退還未旅遊地部分之費用，並賠償同額之違約金

52.出發前，行程中預定參觀之某一景點，受地震影響而關閉，則下列何
者正確？

(A)旅客得解除契約並請求加倍返還定金

(B)旅客得解除契約並請求損害賠償

(C)旅行社應賠償該景點差價2倍之違約金

(D)旅行社得取消該景點以其他景點替代之，不負損害賠償責任

53.團員於旅館中遺失金錢時，其緊急處理方式為：

(A)針對旅館相關服務人員進行搜身

(B)檢查同團所有人行李與皮包

(C)請旅館值班人員處理，並報警追查

(D)調閱旅館監視器影帶，若確認為旅館人員所為，旅客最高可獲得三
萬元賠償

54.旅行團出發後，因可歸責於旅行社之事由，致個別旅客因簽證、機票
而無法完成其中之部分旅遊者，旅行社應如何處理？

(A)口頭表示歉意

(B)讓旅客自認倒楣

(C)自行付費安排旅客至次一旅遊地與其他團員會合

(D)向當地僑社求助

55.旅客在旅行社安排場所購買的物品有瑕疵者，旅客得於受領所購物品

後多久之內，請求旅行社協助處理？

(A)一年　(B)六個月　(C)三個月　(D)一個月

56.下列何者違反國外旅遊定型化契約應記載事項？

(A)旅遊中遇颱風而產生額外食宿費用時，應由旅客負擔

(B)旅遊中遇颱風而節省費用支出時，應將節省費用退還旅客

(C)旅遊中遇颱風時，旅行社得依實際需要變更旅程

(D)旅遊中預定住宿之飯店因颱風而毀損，旅行社得安排其他飯店

57.依據旅行業品質保障協會調處旅遊糾紛地區分類統計顯示，國人出國旅遊最易產生旅遊糾紛的地區為：

(A)歐洲　(B)東南亞　(C)紐澳　(D)東北亞

58.旅行團在旅遊途中因機場罷工而變更旅程，旅遊團員不同意時得如何主張？

(A)屬旅客違約，不得要求任何賠償

(B)屬旅行社違約，應賠償差額二倍違約金

(C)請求旅行社墊付費用將其送回原出發地，到達後附加利息償還

(D)請求旅行社墊付費用將其送回原出發地

第六章　國際禮儀

1.住宿旅館時，如希望不受打擾，可以在門外手把上掛著下列那一個標示
牌？

(A)Do Not Disturb　　　　　　　(B)Out of Order

(C)Room Service　　　　　　　　(D)Make up Room

2.有關西餐餐具擺設，甜點的餐具是置於餐盤的何處？

(A)前方　(B)後方　(C)左方　(D)右方

3.下列哪一種酒是葡萄牙的國寶酒？

(A)雪莉酒　(B)波特酒　(C)馬德拉酒　(D)甜苦艾酒

4.所謂「Hard drink」是指：

(A)加冰塊飲料　　　　　　　　　(B)泛稱含酒精飲料

(C)泛稱不含酒精飲料　　　　　　(D)新鮮果汁

5.下列哪一種花，不適合國人做為祝賀結婚之贈禮？

(A)玫瑰花　(B)火鶴　(C)百合花　(D)白蓮花

6.女性若攜帶皮包前往西餐廳用餐，入座後皮包應放在那裡較為恰當？

(A)桌面上　　　　　　　　　　　(B)身後與椅背之間

(C)掛在椅背上　　　　　　　　　(D)背在身上

7.下列有關（Brunch）之敘述，何者正確？

(A)比平常食用更加豐盛的早餐

(B)流行於較貧窮國家，以降低糧食耗損

(C)多半在假日時，大家起床較晚，於是合併早、午兩餐一起用

(D)內容為簡單的牛奶加麵包

8.搭乘大巴士，其最尊座位為何？

(A)司機右後方第一排靠走道手　　(B)司機右後方第一排靠窗

(C)司機後方第二排靠走道　　　　(D)司機後方第二排靠窗

9.宴會的邀請函註明「Regrets Only」，其意義為何？

(A)不參加者請回覆　　　　　　　(B)參加者請回覆

(C)參不參加皆要回覆　　　　　　(D)參不參加皆不用回覆

10.下列何者為男士「小晚禮服」的英文名稱？

(A)White Tie　　　　　　　　　(B)Black Tie

(C)Dark Suit　　　　　　　　　(D)Morning Coat

11.男士穿著單排釦西裝坐下時，下列敘述何者較恰當？

(A)扣上第一顆釦子　　　　　　　(B)扣上最下方一顆釦子

(C)扣上中間釦子　　　　　　　　(D)都不扣釦子

12.女士穿著正統旗袍赴晚宴時，下列何者不宜？

(A)裙長及足踝，袖長及肘　　　　(B)搭配高跟亮色包鞋

(C)高跟露趾涼鞋　　　　　　　　(D)搭配披肩或短外套

13.音樂會的場合中，入場時有帶位員引領，男士與女士應該如何就座？

(A)帶位員先行，男士與女士同行隨後

(B)男士與女士同行，帶位員隨後

(C)帶位員先行，男士其次，女士隨後

(D)帶位員先行，女士其次，男士隨後

14.食用日式料理用餐完畢後，用過的筷子應：

(A)直接放在桌面上　　　　　　　(B)直接放在調味盤上

(C)直接放在筷架上　　　　　　　(D)直接放在餐盤上

15.依西餐禮儀，用餐完畢準備離席時，餐巾應放置於何處？

(A)桌上　(B)座椅上　(C)椅背上　(D)座椅把手上

16.通常在西餐廳用餐，服務人員應從客人那一邊上飲料服務？

(A)左前方　(B)右前方　(C)左邊　(D)右邊

17.西式宴會上，飲用紅、白葡萄酒時，下列何種搭配方式最為恰當？

(A)白酒先、紅酒後；不甜的先、甜的後

(B)紅酒先、白酒後；不甜的先、甜的後

(C)白酒先、紅酒後；甜的先、不甜的後

(D)紅酒先、白酒後；甜的先、不甜的後

18.在餐廳中用餐,若餐具不慎掉落,較適當的處理方式為:

(A)告知侍者,並請他更換一付新的刀叉

(B)請他人撿起後交由侍者更換一付新的刀叉

(C)自行撿起後用餐巾擦淨再行使用

(D)借用別人的刀叉

19.在音樂廳欣賞歌劇及音樂會時,下列那一種穿著較不適宜?

(A)西服　(B)牛仔服　(C)禮服　(D)旗袍

20.下列何者不是女士在正式宴會中穿著之禮服?

(A)Evening Grown　　　　(B)Dinner Dress

(C)Swallow Tail　　　　(D)Full Dress

21.西餐禮儀,中途暫停食用,刀叉的擺放位置,下列何者適當?

(A)放在餐盤中呈八字型　　(B)放在餐盤中平行放置

(C)放在餐盤前桌上　　　　(D)放回使用前位置

22.當歐美人士向你舉杯敬酒並說「乾杯」(Cheers)時,你應當如何做?

(A)一口喝完　　　　　　(B)隨意就好

(C)喝一半　　　　　　　(D)看對方喝多少就喝多少

23.飲用葡萄酒時,下列敘述何者錯誤?

(A)以拇指、食指捏住杯柱,避免影響酒溫

(B)可輕輕搖晃酒杯、讓酒液在杯中旋轉,散發酒香

(C)可在杯內加入冰塊,讓酒更加美味

(D)以拇指、食指捏住杯底,避免影響酒溫

24.所謂「Soft drink」是指:

(A)葡萄酒,特別是指香檳　(B)泛稱含酒精飲料

(C)泛稱不含酒精飲料　　　(D)啤酒

25.台灣古俗婚禮有五步驟,其中「送定」後,接下來的步驟,應為:

(A)問名:男女雙方交換姓名與生辰八字

(B)請期：男方擇妥吉日，由媒婆攜往女家

(C)完聘：男方備妥聘金與禮品等，送至女家

(D)迎娶：男方至女方家迎娶新娘

26.下列何項為回教的禁忌食物？

(A)牛肉　　(B)豬肉　　(C)羊肉　　(D)雞肉

27.西餐禮儀中，服務生端上來的是帶皮香蕉，應如何食用？

(A)用刀叉剝皮切塊食用　　　　(B)用手拿起來剝皮食用

(B)請鄰座幫忙剝皮食用　　　　(D)用湯匙剝皮挖食

28.西式餐桌擺設，每個人的水杯均應置於何處？

(A)餐盤的右前方　　　　　　(B)餐盤的左前方

(C)餐盤的正前方　　　　　　(D)餐桌的正中央

29.不管國內外，Buffet為現代人常用的一種飲食方式，下列相關敘述何者錯誤？

(A)進餐不講究座位安排，進食亦不拘先後次序

(B)取用食物時勿插隊

(C)吃多少取多少，切忌堆積盤中

(D)喜歡的食物可冷熱生熟一起裝盤食用

30.用餐中若需取鹽、胡椒等調味品，下列敘述何者最為正確？

(A)委請人傳遞　　　　　　　(B)大聲呼喚

(C)起立並跨身拿取　　　　　(D)起立並走動拿取

31.關於西式餐桌禮儀，下列敘述何者正確？

(A)飯後提供之咖啡宜用咖啡湯匙舀起來喝

(B)整個麵包塗好奶油，可直接入口食之

(C)進餐的速度宜與男女主人同步

(D)試酒是必要的禮儀，通常是女主人的責任

32.就食禮儀，如需吐出果核，應該如何做最恰當？

(A)直接吐在盤子上　　　　　(B)吐在口布上

(C)吐在桌子上 　　　　　　　　(D)手握拳自口中吐出

33.下列何項是男士在教堂中的禮節？
　　(A)戴黑色禮帽 　　　　　　　(B)戴法式扁帽
　　(C)戴棒球帽 　　　　　　　　(D)脫帽以示尊重

34.陪同兩位貴賓搭乘有司機駕駛的小轎車時，接待者應坐在哪一個座
　　位？
　　(A)駕駛座旁邊 　　　　　　　(B)後座中間座
　　(C)後座右側 　　　　　　　　(D)後座左側

35.在擁擠電梯中走出順序應如何？
　　(A)禮讓尊長 　　　　　　　　(B)靠近門口者優先
　　(C)遵守女士優先準則 　　　　(D)禮讓客人

36.走路要遵守道路規則，行進間當兩位男士與一位女士同行時，三人排
　　列位置應如何？
　　(A)女士走在中間
　　(B)女士走在最右邊
　　(C)女士走在最左邊
　　(D)讓女士走在最後面，另兩位男士走在前面

37.在世界各地旅行時，關於濕度、溫度、陽光之因應措施的敘述，下列
　　何者錯誤？
　　(A)在極地旅行時太陽光強烈，西方人宜戴太陽眼鏡保護，惟東方人眼
　　　　睛適應能力佳，不須配戴
　　(B)美洲大陸中西部乾燥、溫度低應多補充水分
　　(C)冬季前往冰雪酷寒之地旅行應注意頭部及四肢之保暖，適當的帽
　　　　子、手套及鞋襪可禦寒
　　(D)早晚溫差大的地方，宜採易穿脫之服裝

38.介紹男女相互認識的順序為何？
　　(A)先將男士介紹給女士 　　　(B)先將女士介紹給男士

(C)先請男士自我介紹　　　　　(D)先請女士自我介紹

39.喝「下午茶」的風氣是由那一國人首先帶動？

(A)法國　　(B)英國　　(C)美國　　(D)德國

40.使用西式套餐，每個人的麵包均放置在那個位置？

(A)餐盤的右前方　　　　　　(B)餐盤的左前方

(C)餐盤的正前方　　　　　　(D)餐桌的正中央

41.關於西餐餐具的使用，下列敘述何者正確？

(A)刀叉由最外側向內逐一使用

(B)擺設標準為左刀右叉

(C)咖啡匙用完應置於咖啡杯中

(D)進食用畢後，刀叉應擺回到餐盤兩邊

42.通常西餐廳用餐，下列何者代表佐餐酒？

(A)Wine　　(B)Brandy　　(C)Whiskey　　(D)Punch

43.一般來說，食用麵條式義大利麵時，所使用的餐具為：

(A)刀、叉　　(B)刀、湯匙　　(C)叉、湯匙　　(D)筷子

44.參加正式宴會時，下列喝酒文化哪一項是最適合的？

(A)倒酒時，酒瓶不可碰觸到酒杯

(B)倒酒時，在杯身輕敲，以示感謝

(C)不喝酒的主人不需向客人敬酒

(D)飲酒之前，由客人先行試酒，以示敬意

45.關於男士所穿的禮服，下列敘述何者錯誤？

(A)燕尾服有「禮服之王」的雅稱

(B)燕尾服須搭配白色領結

(C)Tuxedo是一種小晚禮服，須搭配黑色領結

(D)西裝（suit）口袋的袋蓋應收入口袋內

46.男士在正式場合穿著西裝，下列敘述何者正確？

(A)搭配任何鞋子以白襪子為最佳

(B)搭配深色皮鞋，深色襪子為宜

(C)襯衫的第一顆釦子要打開

(D)領帶的花色以愈鮮豔愈好

47.關於旅館住宿禮儀，下列何者錯誤？

(A)宜先預訂房間，並說明預計停留天數

(B)準時辦理退房手續，不容給小費

(C)房門掛有「請勿打擾」的牌子，勿敲其門造訪

(D)館內毛巾、浴袍乃提供給客人的消費品，離開時可免費帶走

48.住宿觀光旅館時，下列敘述何者錯誤？

(A)高級套房（suite）內有小客廳，供房客接見來賓

(B)送茶水或冰塊等服務，應付給小費以示感謝

(C)晨間喚醒（Morning call）服務不須另付費

(D)由櫃檯代旅客召喚計程車，須付櫃檯服務費

49.關於乘車禮儀，下列敘述何者正確？

(A)由司機駕駛之小汽車，男女同乘時，男士先上車，女士坐右座

(B)由主人駕駛之小汽車，以前座右側為尊

(C)由一主人駕車迎送一賓客，賓客應坐其正後座

(D)不論由主人或司機開車，依國際慣例，女賓應坐前座

50.上樓時，若與長者同行，應禮讓長者先行。下樓時，應走在長者之：

(A)左邊　(B)右邊　(C)前面　(D)後面

第七章　醫療常識

1.當旅客暈倒或休克時且無呼吸困難及未喪失意識之情況下,應讓旅客採
　取何種姿勢為宜?
　(A)半坐臥　　　　　　　　　　(B)平躺、頭肩部墊高
　(C)平躺、下肢抬高　　　　　　(D)平躺

2.旅遊時,關於濕度、溫度、氣壓之變化,對身體之影響的敘述,下列何
　者錯誤?
　(A)氣壓之改變對身體狀況不會有影響
　(B)溫度驟降可能引發心臟血管疾病
　(C)冰點以下可能產生凍傷,但若介於冰點以上10℃以下,也不要輕忽
　　　寒風之影響
　(D)若處於32℃以上的炎熱環境過久,可出現熱痙攣或熱衰竭

3.急救時遇意識清醒但口腔內有分泌物流出的傷患,應將傷患置於哪一種
　姿勢為宜?
　(A)平躺姿勢　　　　　　　　　(B)半坐臥姿勢
　(C)側臥姿勢　　　　　　　　　(D)平躺、腳抬高姿勢

4.旅遊進行中若有團員遭受灼(燙)傷,下列哪一項不符合急救處理的3C
　原則?
　(A)Carry(送醫)　　　　　　　(B)Clear(清理)
　(C)Cool(冷卻)　　　　　　　(D)Cover(覆蓋)

5.施行心肺復甦術(CPR)主要的目的為何?
　(A)刺激皮膚儘快清醒
　(B)壓迫腹中的水及食物吐出
　(C)暢通呼吸道及食道
　(D)以人工呼吸及胸外按壓促進循環,使血液攜帶氧氣到腦部

6.旅客發生「嘴角麻痺、肢體感覺喪失、哈欠連連、瞳孔大小不一」等症
　狀時,很可能為:

(A)癲癇　　(B)骨折　　(C)食物中毒　　(D)中風

7.使用哈姆立克法對成人施救時,拳眼應對準患者的那個部位?

(A)劍突之上　　(B)胸骨稍下方　　(C)肚臍稍上　　(D)肚臍正中央

8.國外旅行時易發生「時差失調」的現象,請問下列何項為「時差失調」的英文用詞?

(A)Hijack　　(B)Turbulence　　(C)Emergency Exit　　(D)Jet Lag

9.關於高山症急救方式的敘述,下列何者錯誤?

(A)使用氧氣或高壓袋　　　　　　(B)停止繼續上山

(C)不隨意施以藥物治療　　　　　(D)接受原住民的祖傳秘方

10.誤食汽煤油中毒且停止呼吸時之立即處理方式,下列何者正確?

(A)聞傷患嘴部,判斷何種中毒物品,暫不處理

(B)服用牛奶中和,沖淡毒物

(C)用湯匙輕壓舌根處催吐

(D)給予人工呼吸

11.目前國際檢疫法定傳染病指的是下列那些疫病?

(A)瘧疾、鼠疫、狂犬病　　　　(B)霍亂、鼠疫、黃熱病

(C)狂犬病、霍亂、鼠疫　　　　(D)狂犬病、霍亂、鼠疫、萊姆病

12.當體表或體內組織遭受外力而導致之傷害,稱為:

(A)灼傷　　(B)創傷　　(C)骨折　　(D)拉傷

13.當旅客服用強酸、強鹼等腐蝕性毒物自殺時,帶團人員應如何緊急處理:

(A)給患者大量水喝以稀釋毒性再送醫

(B)給患者大量牛奶以中和毒性再送醫

(C)不可用水稀釋、不可催吐或嘗試中和毒物,趕快送醫

(D)為了不讓腐蝕性的毒物損害到腸胃,要在催吐之後趕緊送醫

14.一般出血時呈現暗紅色是屬於何種血管出血?

(A)小動脈出血　　(B)靜脈出血　　(C)微血管出血　　(D)大動脈出血

15.若有一位孕婦在用餐時突然出現呼吸道異物梗塞的狀況，採用下列何種處置法最適宜？

(A)腹部擠壓法

(B)心肺復甦術

(C)胸部擠壓法

(D)用椅背或桌緣快速擠壓肚臍上方自救法

16.為了預防旅客在搭機時發生「經濟艙併發症」，帶團人員應告知旅客：

(A)搭機時先服用阿斯匹林預防之

(B)長途搭機者應該多活動手腳身體並避免長時間坐在椅上

(C)「經濟艙併發症」是常發生的一般小毛病，不必在意

(D)最好能準備口罩，必要時應戴口罩

17.下列何者不是中暑的症狀？

(A)身體腫脹，伴隨四肢發麻現象

(B)體溫高達攝氏41度或更高

(C)皮膚乾而發紅，可能曾經有出汗

(D)脈搏強而快，逐漸轉為快而弱

18.下列何者不是時差失調（Jet Lag）的症狀？

(A)嗜睡　　(B)失眠　　(C)疲勞　　(D)輕微發燒

19.用餐中，如團員發生魚刺哽入咽喉的狀況，領隊應如何處理？

(A)滴入沙拉油或橄欖油，使魚刺慢慢滑下，否則應立即送醫

(B)試行咳出或夾出，否則應立即送醫

(C)喉部立刻敷蓋無菌紗布，並立即送醫

(D)試擤鼻子，使魚刺出來，否則應立即送醫

20.當患者躺在地上，須採取哈姆立克法（Heimlich）急救時，施救者的姿勢應為何？

(A)雙膝跪在患者大腿側邊　　　　　(B)雙膝跨跪在患者大腿兩側

(C)坐在患者小腿上　　　　　　(D)跪在患者胸旁

21.有關瓦斯中毒處理的敘述，下列何者錯誤？

(A)若有患者呼吸停止，施以人工呼吸

(B)立即用毛巾掩住口鼻進入室內，關閉煤氣開關，打開門窗使空氣流通

(C)若有患者應移至安全處，解開束縛衣物

(D)打開電風扇使空氣流通

22.發生燙傷，表皮紅腫或稍微起泡的處理方式為：

(A)立即用水沖洗，降低皮膚溫度

(B)使用黏性敷料

(C)在傷處塗敷軟膏、油脂或外用藥水

(D)弄破水泡，以方便擦藥

23.關於中風之急救作法的敘述，下列何者錯誤？

(A)患者意識清醒時給予平躺，頭肩部微墊高

(B)若有分泌物流出，使患者頭側一邊

(C)鬆解衣物並保暖

(D)可立即給予飲水並協助其飲用

24.旅途中發生車禍，導致旅客頭部外傷流血但意識清楚，為防止病情惡化，宜採用下列何種姿勢最佳？

(A)復甦姿勢　　(B)平躺　　(C)平躺但頭肩部墊高　　(D)半坐臥

25.關於實施心肺復甦術（CPR）時之應注意事項，下列敘述何者不正確？

(A)傷患腳部絕不可高於心臟

(B)兩次人工呼吸之進行不可中斷7秒以上

(C)不得對胃部施以持續性壓力

(D)胸外按壓時用力需平穩規則不中斷

26.對傷患施行止血法急救時，下列那一種不屬於止血法的種類？

(A)止血點止血法　　　　　(B)止血帶止血法

(C)熱敷止血法　　　　　　(D)直接加壓止血法

27.在旅程中發生團員昏迷，但軀體沒有受傷時，為運送團員就醫，下列何種運送法最適宜？

(A)扶持法　　(B)前後抬法　　(C)兩手座抬法　　(D)三手座抬法

28.霍亂疫苗在接種後之有效期間為何？

(A)6個月　　(B)1年　　(C)1年6個月　　(D)2年

29.對吞食腐蝕性毒物中毒患者施行急救時，下列急救動作何者錯誤？

(A)預防休克　　　　　　　(B)維持呼吸道暢通

(C)可催吐、稀釋或中和　　(D)不要給他服用任何東西

30.旅客搭機時可採以下何種方法，防止產生暈機現象？

(A)上機前喝些含咖啡因飲料提神

(B)儘量不要橫躺，避免呼吸困難

(C)使用逆式腹部呼吸法，可將腹部空氣及想嘔吐味道呼出來

(D)用熱毛巾敷在頸部

31.下列哪一種作法，較有可能防止高山症的發生？

(A)動作迅速　　(B)跳舞作樂　　(C)走路緩慢　　(D)提拿重物

32.旅客在機上發生氣喘，適逢機上沒醫生也沒藥物，最可能可以用下列何種方式暫時緩解？

(A)果汁　　(B)礦泉水　　(C)濃咖啡　　(D)牛奶

33.「Jet lag」是指什麼意思？

(A)高山症　　(B)恐艙症　　(C)時差失調　　(D)機位不足

34.針對傷患鼻子出血的處置，下列敘述何者正確？

(A)以冰毛巾冰敷鼻梁上方　　(B)以冰毛巾冰敷鼻孔下方

(C)以熱毛巾熱敷鼻梁上方　　(D)以熱毛巾熱敷鼻孔下方

35.針對意識仍清楚的中暑傷患進行急救時，宜將傷患置於何種姿勢？

(A)平躺，頭肩部墊高　　　(B)側臥，頭肩部與腳墊高

(C)趴躺，頭肩部墊高、屈膝　　(D)半坐臥，手抬高

36.下列何種類型中毒者禁止進行催吐？

(A)普通藥物中毒　　　　　　(B)食物中毒

(C)腐蝕性毒物中毒　　　　　(D)氣體中毒

37.登革熱與黃熱病同樣是人體經下列那一種蚊子叮咬後感染的？

(A)埃及斑蚊　　　　　　　　(B)中華瘧蚊

(C)三斑家蚊　　　　　　　　(D)熱帶家蚊

38.完整接種狂犬病疫苗，每次共需幾劑？每次免疫力可維持幾年？

(A)二劑、一年　　(B)二劑、二年　　(C)三劑、二年　　(D)三劑、三年

39.輕度燒傷時，應如何急救？

(A)在傷處用冷水沖洗　　　　(B)在傷處用溫水沖洗

(C)在傷處塗抹軟膏　　　　　(D)在傷處塗抹乳液

40.下列何種傳染病是經由飲食傳染？

(A)瘧疾　　(B)傷寒　　(C)狂犬病　　(D)日本腦炎

41.下列關於「旅遊血栓症」的敘述與預防措施，哪一項不正確？

(A)又稱為「經濟艙症候群」

(B)較易因為長時間搭乘飛機而發生，所以最好穿著寬鬆衣褲

(C)適時地活動腿部肌肉，或起身走動

(D)大量喝酒，以加速血液循環

42.旅行業責任保險的保障項目，下列何者不包含在內？

(A)旅客因病醫療及住院費用

(B)家屬善後處理費用補償

(C)旅客證件遺失損害賠償

(D)旅客死亡及意外醫療費用

43.旅客不慎因過度運動，導致肌肉或肌腱拉傷時，下列何種急救方式錯誤？

(A)多休息　　　　　　　　　(B)推拿按摩

(C)冰敷　　　　　　　　　　(D)背部拉傷者需俯臥在硬板上

44.被毒蛇咬傷的緊急處理，下列何者最不適宜？

　　(A)冰敷傷口　　　　　　　　(B)辨別蛇的形狀及特徵

　　(C)以彈性繃帶包紮患肢　　　(D)即刻安排送醫

45.下列何者不是中暑之症狀？

　　(A)心跳加速　　　　　　　　(B)呼吸減緩

　　(C)皮膚乾而紅　　　　　　　(D)體溫高達41度或以上

46.請問下列何種狀況發生時，須採用哈姆立克法的急救處理？

　　(A)中暑　　　　　　　　　　(B)心臟病發

　　(C)呼吸道異物梗塞　　　　　(D)休克

47.旅遊途中，若遇有團員出現中風現象，下列處置何者最不適當？

　　(A)病患意識清楚者，可使其平躺，頭肩部墊高

　　(B)病患若呼吸困難，可使其採半坐臥式姿勢

　　(C)病患若已昏迷，可使其採復甦姿勢

　　(D)鬆解病患頸、胸部衣物，並給予溫水

解 答

第一章　導論

1	2	3	4	5	6	7	8	9	10
A	C	C	A	C	D	D	B	C	D

第二章／第三章　領隊與導遊的工作內容

1	2	3	4	5	6	7	8	9	10
C	D	D	C	D	D	C	C	B	B
11	12	13	14	15	16	17	18	19	20
C	A	A	A	A	D	D	D	B	A
21	22	23	24	25	26	27	28	29	30
B	C	A	B	C	C	A	D	C	D
31	32	33	34	35	36	37	38	39	40
C	A	A	B	A	A	A	C	D	B
41	42	43	44	45	46	47	48	49	50
D	C	A	D	D	B	C	D	A	B
51	52	53	54	55	56	57	58	59	60
C	D	A	D	B	B	B	D	B	B
61	62	63	64	65	66	67	68	69	70
C	D	C	B	D	B	A	D	A	B
71	72	73	74	75	76	77	78	79	80
D	C	A	D	A	A	A	B	B	C

第四章　領隊與導遊如何面對旅客

1	2	3	4	5
D	D	D	B	C

第五章　緊急事件應變與處理

1	2	3	4	5	6	7	8	9	10
B	C	A	B	C	A	A	D	C	D
11	12	13	14	15	16	17	18	19	20

A	D	C	A	C	D	D	B	B	D	
21	22	23	24	25	26	27	28	29	30	
C	B	C	A	B	A	B	D	B	C/D	
31	32	33	34	35	36	37	38	39	40	
D	A	C	D	D	B	C	B	B	D	
41	42	43	44	45	46	47	48	49	50	
B	A	D	B	B	D	B	C	D	C	
51	52	53	54	55	56	57	58			
D	D	C	C	D	A	B	C			

第六章　國際禮儀

1	2	3	4	5	6	7	8	9	10
A	A	B	B	D	B	C	B	A	B
11	12	13	14	15	16	17	18	19	20
D	C	D	C	A	D	A	A	B	C
21	22	23	24	25	26	27	28	29	30
A	B	C	C	C	B	A	A	D	A
31	32	33	34	35	36	37	38	39	40
C	D	D	A	B	A	A	A	B	B
41	42	43	44	45	46	47	48	49	50
A	A	C	A	D	B	D	D	B	C

第七章　醫療常識

1	2	3	4	5	6	7	8	9	10
C	A	C	B	D	D	C	D	D	D
11	12	13	14	15	16	17	18	19	20
B	B	C	B	C	B	A	D	B	B
21	22	23	24	25	26	27	28	29	30
D	A	D	C	A	C	B	A	C	C
31	32	33	34	35	36	37	38	39	40
C	C	C	A	A	C	A	C	A	B
41	42	43	44	45	46	47			
D	A	B	A	B	C	D			

參考書目

一、中文書目

張瑞奇（2009），《旅運經營與管理》，台北：三民出版社。

張瑞奇（1999），《航空客運與票務》，台北：揚智文化。

張瑞奇（2007），《國際航空業務與票務》，台北：揚智文化。

張瑞珍、孫慧俠譯（1990），《最新急救手冊》，台北：自強科學博物出版部。

余俊崇（1993），《旅遊業務》，台北：龍騰出版社。

黃彩絹（1993），《旅遊糾紛》，台北：民生報出版。

交通部觀光局（2012），《觀光法規彙編》。

王甲乙（1996），〈消費者保護爭議事件之處理〉，《消費者保護研究》（第二輯），行政院消費者保護委員會。

中華民國旅行業品質保障協會（2001b），《旅遊糾紛案例彙編(三)》。

朱柏松（1999），《消費者保護法論》，台北：三民書局。

行政院消費者保護委員會（2000），《消費爭議調解案例彙編》。

容繼業（1992），《旅行業管理》，台北：揚智文化。

張學勞（1998），《旅遊糾紛案例彙編》，中華民國旅行業品質保障協會。

黃榮鵬（1999），《領隊實務》，台北：揚智文化。

黃榮鵬（2010），《觀光領隊與導遊》，台北：華立圖書。

李燦佳（2005），《旅遊心理學》，北京：新華書店。

謝淑芬（1996），《觀光心理學》，台北：五南圖書。

林燈燦（2009），《觀光導遊與領隊理論實務》，台北：五南圖書。

黃貴美（1989），《實用國際禮儀》，台北：三民書局。

陳嘉隆（1996），《旅運業務》，台北：新陸書局。

蔡東海（1990），《觀光導遊實務：理論與實際》，台北：新光出版社。

二、英文書目

Charles J. Metelka (1990). *The Dictionary of Hospitality, Travel, and Tourism*. N.Y.: Delmar Publishers Inc.

Donald. Davidoff (1994). *Contact Customer Service in the Hospitality and Tourism Industry*. New Jersey: Prentice Hall Career and Technology.

Mathieson and Wall, (1982). *Tourism: Economic, Physical and Social Impacts*. London: Longman.

Swarbrooke, J., & Horner, S. (1999). *Consumer Behaviour in Tourism*. Burlington, MA: Butterworth Heinemann.